中国现代书法大家

弘一法师 卷

郑付忠 许建一 著

北京师范大学出版集团
BEIJING NORMAL UNIVERSITY PUBLISHING GROUP
北京师范大学出版社

# 目录

第一章　弘一法师生平 / 1

　　第一节　早年生活与教育经历 / 3
　　第二节　海上人生 / 20
　　第三节　留学与工作 / 42

第二章　出家始末 / 51

　　第一节　出家原因 / 53
　　第二节　出家前的先兆和安排 / 71
　　第三节　弘一法师文艺观与"以笔墨接人" / 75

第三章　弘一书法与人生总论 / 85

　　第一节　弘一书法分期 / 87
　　第二节　出家前书法 / 90
　　第三节　出家后书法 / 95
　　第四节　弘一法师谈"写字" / 110

第四章　弘一书法作品个案解析 / 121

　　第一节　弘一书法演变总论 / 123
　　第二节　出家前"俗书"阶段书作 / 129
　　第三节　出家后"僧书"阶段书作 / 164
　　第四节　小结 / 239

**第五章 弘一致刘质平书信与书法考** / 243

　　第一节　刘质平与弘一"提前出家"考 / 245

　　第二节　信札里的出家生活与书法 / 268

　　第三节　多病与"遗嘱" / 283

**第六章 后世评价及影响** / 291

　　第一节　有关弘一人生的评价 / 293

　　第二节　对弘一出家的评价 / 295

　　第三节　出世与入世 / 300

　　第四节　对弘一书法的评价 / 304

　　附：弘一年表 / 309

　　参考文献 / 320

　　后 记 / 327

# 第一章 弘一法师生平

第一节 早年生活与教育经历

第二节 海上人生

第三节 留学与工作

第
一
节
早
年
生
活
与
教
育
经
历

## 1. 出生与早年经历

弘一法师（1880—1942），俗名李叔同（图
1-1）。除了这两个广为人知的名号以外，①各个时期
又有不少大家并不熟悉的字号，相关研究者已多有论
述。按照时间顺序看，他幼名成蹊，一名广侯，其名
"叔同"又作漱筒、舒统、瘦桐等。别号惜霜。入天
津县学时，名文涛。其母去世后，曾改名曰哀，字哀
公。后于日本东京美术学校留学期间，初名哀，继名
岸，又有艺名曰息霜或惜霜。回国后在《太平洋报画
刊》作编辑时，称李叔同。接着在杭州浙江省立第一
师范学校任教，名息，字息翁。断食出家时改名欣，
号欣欣道人，旋又名婴。出家后，法名演音，号弘一。②弘一法师别署特别多，
这一方面为认识他的艺术作品带来一定困扰，另一方面看，由于弘一法师不同

图1-1 弘一法师
引自《平湖文史资料》

① 按，弘一法师的友人夏丏尊在《弘一法师之出家》中说，弘一最为世熟知者名曰息，
字曰叔同，此古今不同。见黄勇主编：《夏丏尊》，25页，汕头，汕头大学出版社，2014。
② 相关介绍参见周延：《弘一书法研究》，1页，中央美术学院2012年博士学位论文。另
据《乐石社社友小传》载："李息，字叔同，一字息翁。……生平易名字百十数。名之著者，
曰文涛，曰下，曰成蹊，曰广平，曰岸，曰哀，曰凡；字之著者，曰叔桐，曰漱筒，曰惜
霜，曰桃溪，曰李庐，曰圹庐，曰息霜；又自谥曰哀公。"见郭长海、金菊贞编：《李叔同
集》，124页，天津，天津人民出版社，2005。

时期有不同的署名，因此反过来也为推测其相关作品的创作年代，乃至作品背后的深层内涵，提供了一个有效的理论抓手。

就艺术方面来看，弘一法师（后多以"弘一"或"法师"简称）可谓中国近代史上少见的"全能型"艺人，其成就是多方面的，举凡诗词、书法，绘画、篆刻、戏剧、音乐等，可谓无一不精。成年后又进入上海南洋公学，受业于蔡元培先生，得名师指点，成就了他传奇而光辉的一生。1906年，他出国去日本留学，在东京美术学校跟随黑田清辉学习，主攻油画，继而又进入音乐学校学习音乐，是中国第一个出国研究西洋画、音乐，并把所学带入国内的人。①也正是这段留学经历，使得弘一极大开拓了眼界，为其成为我国近代史上赫赫有名的书法家打下了基础。同时，他在晚清和民国动荡不安的社会背景下，颇具戏剧性的人生经历也铸就了其极具传奇色彩的艺术家、教育家的身份。

关于弘一的籍贯，由于他长期在南方生活居住，在很多人的直觉里，他似乎是江南人士。实际的情况是，他祖籍浙江平湖，世居天津，出生也在天津，后来长时间生活、工作于南方，所以也可以说是半个北方人。由于大部分人了解弘一都是源于他的出世身份，所以不少人并不太清楚他的出身，以为他是一个晚清潦倒家庭走出来的"贫士"，其实并非如此。弘一生于天津一户富足的人家，他的父亲叫李世珍，出生于1813年，在"学而优则仕"的社会背景下，考中了进士，并与李鸿章、吴汝纶同被称为清朝三大才子。李世珍曾任吏部主事，后辞官经营盐业。据弘一的侄孙女李孟娟女士记载：

> 我的曾祖父李筱楼……早年曾教过家馆（私塾），是清同治四年（1865年）乙丑科，这一年内先后考取了举人（贡生）和进士的。中进士后曾任吏部主事，数年后辞官经商。②

一年内先后考取举人、进士，这对于读书人来说是莫大的荣耀。李世珍为第三甲排名七十九位，现在北京中国第一历史档案馆中所藏《乙丑科会试题名

---

① 参见杨子青编：《弘一法师书信·序》，1页，北京，生活·读书·新知三联书店，1990。

② 李孟娟：《弘一法师的俗家》，见天津市政协文史资料研究委员会、天津市宗教志编纂委员会：《李叔同——弘一法师》，124页，天津，天津古籍出版社，1988。

录》中，赫然写着"第七十名李世珍"的字样，<sup>①</sup>足以证明弘一出身的显赫。但好景不长，学过历史的人都知道，晚清社会内忧外患不断，政治腐败，清王朝摇摇欲坠，最后李世珍只得辞官从商。<sup>②</sup>李家经营钱庄和盐业，是天津当时赫赫有名的大户人家。只是由于李家后期没落，加之李叔同出家的故事广为流传，以至于人们会有意无意地忽略其荣耀的出身。尽管家业不小，但李家人丁并不兴旺，李世珍的长子李文锦早年不幸夭折，而次子李文熙也是病秧子，因此李家到处烧香拜佛，积德行善，周济穷困，祈求上苍再赐一子。<sup>③</sup>无巧不成书，1880年10月23日，年近古稀的李世珍竟然真的迎来一子，这就是近代史上颇负盛名的弘一法师。

可能是由于老年得子太过兴奋的原因，弘一的出生被赋予了太多期望甚至于神秘色彩。不少记载中提及说，弘一出生时出现了"鹊衔松枝"的好兆头。林子青先生说，此说源于吕伯攸的《记李叔同先生》一文，最早发表于1926年9月17日的《小说月报》："据他（大师）说，这（松枝）便是他当年呱呱坠地的时候，由一只喜鹊衔着飞进来，落在产妇床前。"但这显然是附会而来，因此林子青称"并无其事"。<sup>④</sup>林子青是弘一的弟子，其说当可信。李世珍老来得子，自然对其疼爱有加，寄予厚望。李叔同幼名成蹊，即源自成语"桃李不言，下自成蹊"。为了给李叔同提供更好的生活和成长环境，李世珍专门为其在山西会馆南路买了一个大宅院，所以李叔同早年的生活条件是远优于同龄人的。据李叔同的次子李端回忆说：

> 河东地藏庵前陆家胡同的老宅现在已经认不清了，我幼年时曾随

---

① 李孟娟：《弘一法师的俗家》，见天津市政协文史资料研究委员会、天津市宗教志编纂委员会：《李叔同——弘一法师》，124页，天津，天津古籍出版社，1988。

② 按，辞官经商在晚清民国时期并不罕见。随着晚清社会的发展和士商观念的转型，很多在官场不如意的士人便有了新的人生选择。如晚清南通状元张謇，便投身于发展实业，救亡图存，创办"大生纱厂"。相关情况可参见郑付忠：《晚明以来文人情结与书画商业文化博弈研究》，118～123页，北京，荣宝斋出版社，2019。

③ 按，李家在当地不仅是首富，而且乐善好施，创办了慈善机构"备济社"，赈贫济困，并因此得到了"粮店后街李善人"的称号。在近代相关论述中多有提及，如陈星：《芳草碧连天——弘一大师传》，1页，石家庄，河北人民出版社，1995；天津市政协文史资料研究委员会、天津市宗教志编纂委员会：《李叔同——弘一法师》，109页，天津，天津古籍出版社，1988；潘弘辉：《尘世李叔同》，20页，北京，国际文化出版公司，2005。

④ 林子青：《弘一法师年谱》，1页，北京，宗教文化出版社，1995。

着家里的管事到那里去看过收房租。记得是东西相对的院子。先父就是在陆家胡同的老宅降生的。以后，我祖父又购置了现在粮店后街的这一处大宅第，计有前后两个住宅，两个跨院，这四个院落呈"田"字形，当中还有一个小花园。大门朝东，西房为上。前门是现在的粮店后街六十二号，后门在邱家胡同。整套房子约为十间房长短相等的正四方形，共有近四十间房舍。

"田"字南面的前院住房是五间东屋柜房，五间西屋客厅，南北房各三间住人。后院是五间西房和南北房各三间住人，东房处是五间房长的游廊，直穿箭道、花园到跨院。……跨院和住房院当中是大门和门房共两间，正对着宽宽的箭道，用箭道隔开跨院和住房。在箭道的当中，就是小花园。花园里有一间西式建筑，我们叫它为"洋书房"，是先父留日回津以后在家中工作和待客的地方。

花园叫"意园"。前面有竹竿斜插成的菱形竹篱，八角门上挂着我祖父亲写的长方形小匾。步五级条石台阶上的砖台，就是"洋书房"。洋书房是刀把状的一间西屋，朝东朝南有窗。它通后院的游廊也通跨院的房庑厦，园中有修竹盆花，环境确是不错。玻璃门窗，西式木床书橱，格局也颇讲究。①

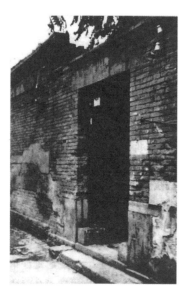

图1-2 弘一出生地 天津陆家竖胡同2号 引自李莉娟《李叔同画传》

由此可知，李叔同早年的居住环境的确堪称豪华（图1-2），"田"字形宅院"近四十间房舍"，还有"洋书房"。不仅如此，宅院还挂着"进士家"和"文元"两个醒目的大匾。这一方面与弘一晚年的出家生活截然不同，另一方面也可从中隐约感觉出，科举功名对李家是一个莫大的荣耀，尽管李世珍后来辞了官，但并未因此而阻断其对后世子孙的殷切期望。

① 中国人民政治协商会议浙江省平湖市委员会文史资料委员会编：《平湖文史资料》第三辑（人物专辑），21～22页，1991。

应该说李家优渥的生活，与弘一法师的多才多艺是密不可分的。比如李家的"洋书房"里有一架名贵钢琴，据说是奥国驻津领事赠送的。有人推测李叔同年轻时应该是学过钢琴的，因为1905年春，他能够在上海"沪学会""补习科教授唱歌并编撰《国学唱歌集》；1905年夏，在天津为亡母举行新式丧仪时，李叔同是自弹钢琴唱悼歌的"[①]。这便得益于他的家庭背景。后来他到东京美术学校留学时，音乐也顺理成章地成了丰富其业余生活的一项重要活动。

家庭环境对弘一早年的影响是毋庸置疑的。但是，由于李世珍去世时弘一法师年仅五岁，因此有些研究者称李父主持下的家庭生活氛围"对李叔同的一生产生了很深刻的影响，尤其是父亲的宗教信仰，对李叔同影响是无形的"[②]。这便有过度解读之嫌了，一个三五岁的孩子，对父亲的记忆基本可以忽略不计，又谈何无形的影响呢？倒是李家书香门第的观念传承，确实给日后弘一法师的文艺生涯产生了不小的影响。

## 2. 教育经历

弘一幼时虽然生活富足，但也有令其难以言说的苦衷。父亲李世珍虽对他疼爱有加，但却早早离世，弘一的母亲并非正房，而是一个"妾"，在当时的家庭地位较低，加之家庭成员较多，人事复杂，弘一早年相当长一段时间内在家中的处境不免尴尬。

李世珍离世后，弘一是在兄长李文熙和母亲教导下长大成人的。母亲对弘一要求极其严格，常以"不撤姜食，不多食""席不正不坐""万般皆下品，唯有读书高"等古训相砥砺，以儒家之忠孝节义、诚实守信教育他。他的兄长李文熙也对他管教甚严，不仅督促他学习传统诗文、书法，还介绍他向天津名士赵幼梅和唐静岩学习。关于弘一早年的读书经历和学习生活，后人的论述多源于林子青《李叔同传》，传记中有这样一段话流传甚广：

李叔同的幼年也和一般当时的文人一样，攻读《四书》、《孝

---

① 方爱龙：《殷红绚彩——李叔同传》，88页，上海，上海书画出版社，2002。
② 陈戎：《悲欣交集：李叔同的灵之舞》，见孙郁主编：《苦境：中国近代文华怪杰心录》，243页，北京，团结出版社，2008。

经》、《毛诗》、《左传》、《尔雅》、《文选》等，对于书法、金石尤为爱好。他十三四岁时，篆字已经写得很好，十六七岁时曾从天津名士赵幼梅（元礼）学填词、又从唐静岩（育厚）学书法。这个时期和他交游的有孟定生、姚品侯、王吟笙、曹幼占、周啸麟，同时友戚同辈有严范孙（修）、王仁安（守恂）、陈筱庄（宝泉）、李绍莲等。[1]

在母亲和兄长的督促下，弘一在读书作文方面，很早就表现出了天赋，十五岁他学写七绝，竟能吟出"人生犹似西山月，富贵终如草上霜"这样深刻的诗句。[2]这与其个人禀赋以及严格的家庭教育是分不开的。由此可见，即使在自幼丧父，母亲又为"姜"的家庭中长大，弘一早年的教育还是比较系统扎实的；另外，尽管我们知道弘一后来遁入空门，然他早年的学习经历与一般意义上的文人并无二致。他读书过目不忘，到了十三四岁时，篆字已经写得很好。种种刻苦的训练和精心的家庭教育，无非是想让李叔同重走父亲李世珍的道路，生员、举人、进士一路考下去，直至进入庙堂，不辱"进士家"的声名。而年轻时的弘一也确实有过那么一段为了功名而读书的时光，他在迁居上海以前，就曾以"文童"进过天津县学，受过八股文（当时称为时文）的严格训练。[3]这与他后来选择出家的人生是截然不同的，我们认为这很大程度上是当时的社会背景决定的。当读书人自己的精神世界足够丰富，但却在现实中无法找到出路和精神寄托时，便只能由"此岸"走向"彼岸"。所谓"儒治世、道治身、佛治心"，一旦儒者发现儒家不能见用于世，则往往会主张绝弃虚名，回归人性之天然。明清以来，借佛道而遗世独立者比比皆是，这几乎成了读书人最为时尚的一种命运抉择和处世方式。

### 3. 婚姻与爱情

1897年（光绪二十三年），弘一十八岁。按照传统的说法，男大当婚女大当嫁，于是弘一在母亲的安排下与天津当地经营茶行的俞家之女结了婚。对

---

[1] 李叔同：《送别》，200页，北京，北京联合出版公司，2014。
[2] 参见陈星：《芳草碧连天——弘一大师传》，5页，石家庄，河北人民出版社，1995。
[3] 中国佛教图书文物馆编：《弘一法师》，6页，北京，文物出版社，1984。

此，朱经畲在《李叔同年谱》里有过简单交代，只说："一八九七年丁酉（光绪二十三年），十八岁，叔同与俞氏结婚。俞氏家族在津经营茶叶行。"①不难想见，作为当地有名的士商家庭，李家与俞氏的结合也算是门当户对了。按照林子青《李叔同传》的记载："李叔同，年十八，在母亲做主之下与俞氏结婚。越年戊戌政变，他就奉母迁居上海。"②以上两则材料都提到，弘一的第一段婚姻是"父母之命，媒妁之言"，其实他自己并不情愿，俞氏还长弘一两岁，他只是出于孝心而遵从母亲的意愿。

在此之前，弘一在十六七岁时情窦初开，喜欢上了天津当地一个叫杨翠喜的艺人。此人本姓陈，清光绪十五年（1889）生人，北京通县（一说天津杨柳青）人，因家贫被卖给杨姓乐师学艺，杨翠喜是她的艺名。杨翠喜命运多舛，是个饱受封建社会欺凌的苦命女子。据载她十二岁来天津学艺卖艺，十四岁便以演出《拾玉镯》《卖胭脂》之类的花旦戏而崭露头角。十六岁时，随养父北上哈尔滨演出，开始了卖笑生涯，艺兼优倡。十八岁重返天津，在大观园演出。③杨翠喜因善卖唱而成为清末民初轰动一时的名妓，《梵王宫》《红梅阁》是她的拿手好戏。弘一大师的母亲好看戏，经常带着弘一去看杨翠喜演戏，久而久之，他对杨氏心生爱意，经常提着灯笼送其回家。但弘一的这份情谊注定是没有结果的，因为杨氏在当时是远近闻名的名伶，不少达官显贵都打起了她的主意，心生觊觎。据载后来杨氏被直隶道员段芝贵买去，作为礼物送给了庆亲王之子载振为妾，后又被天津富商王益孙买去为婢。④弘一得知这个消息后十分伤心，内心受到极大打击。母亲和大哥见他为爱情而郁郁寡欢，于是赶紧托人帮他物色婚配。于是天津当地茶商家的女儿俞氏便在这种特殊情况下出现了，俞氏家在天津南运河边上，经营一家茶行，在当地也算是殷实之家，与李家也算是门当户对，但弘一对杨翠喜却情有独钟，念念不忘。家中为了让他应下这门亲事可谓煞费苦心，大哥甚至承诺，一旦成亲便可从家中分得30万大洋，以便单立门户。这对于弘一母子俩来说都是皆大欢喜的事情。特别是弘一

① 民盟天津市委员会文史资料研究小组编：《文史参考资料汇编》第6辑，11页。
② 李叔同：《中国人的禅修》，376页，北京，金城出版社，2014。
③ 天津市李叔同弘一大师研究会、天津大悲禅院编：《弘一大师的精神境界》，135页，天津，天津教育出版社，2015。
④ 天津市李叔同弘一大师研究会、天津大悲禅院编：《弘一大师的精神境界》，135页，天津，天津教育出版社，2015。

的母亲，因为不是正房的原因，李世珍去世后的这些年她在家中一直很压抑，早就有意另立门户单过。可能是考虑到母亲的这一难言之隐，弘一最终算是应下了这门亲事。由于俞氏在弘一的婚姻生活当中，一开始就是作为一个替代品出现的，因此也就注定这最终不会是一段幸福的姻缘。总之，为了让弘一从相思病中摆脱出来，大哥可谓用心良苦，费尽心思。

婚后第二年（1898）10月，因弘一公开支持维新派，为了避祸，他举家迁往上海。[①]按说弘一既然与俞氏结婚，又离开了天津，自然就应该放下杨翠喜，开始新的人生了。但这段早熟的恋情对他来说可谓刻骨铭心，以至于很长一段时间内难以释怀。即便后来弘一育有三子（老大早年夭折，1900年生下老二李准，1904年又生下老三李端），但仍然没能忘记杨氏。光绪三十一年（1905），也就是弘一去日本留学前后，他专门为杨翠喜填词二首。其一曰："燕支山上花如雪，燕支山下人如月。额发翠云铺，眉弯淡欲无。夕阳微雨后，叶底秋痕瘦。生小怕言愁，言愁不耐羞。"其二曰："晓风无力垂杨懒，情长忘却游丝短。酒醒月痕低，江南杜宇啼。痴魂销一捻，愿化穿花蝶。帘外隔花阴，朝朝香梦沉。"[②]词中不难读出弘一对杨翠喜依依不舍的眷恋之情，其用情之深可见一斑。这一年，弘一在上海除了填词二阕忆杨翠喜以外，还曾为老妓高翠娥作七绝一首："残山剩水可怜宵，慢把琴樽慰寂寥。顿老琵琶妥娘曲，红楼暮雨梦南朝。"[③]这些诗似有北宋婉约派柳永之遗韵，从中我们不难想象出弘一早年置身花柳，醉心繁华的别样人生。

直至后来去日本留学，弘一法师才算真正从对杨翠喜的思念中走了出来。

1905年，弘一母亲病逝。这了却了他世上最大的牵挂，于是他将李准、李端及他们的母亲俞氏送回天津老家安顿，只身东渡日本留学。正是在这段留学生涯当中，弘一遇到了他一生中的第三个女人，她叫春山淑子。弘一当时是一个多才多艺的艺术新生，不仅会画油画、木炭画、水彩画，还兼学小提琴、钢

---

① 按弘一的儿子李端在《家事琐记》中说："据说，因当时先父曾刻'南海康君是吾师'的闲章，此行有躲嫌避祸的意图。"见天津市李叔同弘一大师研究会、天津大悲禅院编：《弘一大师的精神境界》，91页，天津，天津教育出版社，2015。

② 天津市李叔同弘一大师研究会、天津大悲禅院编：《弘一大师的精神境界》，135页，天津，天津教育出版社，2015。

③ 林子青编：《弘一大师年谱与遗墨》，25页，长春，时代文艺出版社，2010。

琴。为了方便去学校，租住在不忍池畔，[①]也就是在这里，春山淑子进入了他的视线。据说他们曾在上野公园和富士山脚下两次偶遇，春山淑子此时正在日本东京卫校读书。她起初是作为弘一的模特出现的，后来两人坠入爱河并结婚。可能是由于春山淑子的模样让弘一想起了初恋杨翠喜，也有可能是他对第一段婚姻并不满意，又或者并不排除弘一因夹杂了在异国他乡的孤独感而最终与春山淑子走在一起。当时弘一并未隐瞒自己已婚的事实，然而春山淑子并不介意，不但嫁给了弘一，而且还跟随其回到了中国。

应该说弘一大师的这段婚姻也是悲剧性的，他们以无比浪漫的异国情缘结合，一旦回到国内开始生活，种种现实的情况便不得不去正视和面对。弘一除了要在情感上克服对妻子的亏欠外，还有一点不得不考虑，即春山淑子是个日本女子。而甲午中日战争后，中日两国的关系十分紧张，此时娶一位日本女子做妻子，确实需要克服心理上的种种顾虑和障碍。或许在弘一的内心，有太多的是是非非需要向家人交代、向世俗交代，而他分明又无从解释，因此出家是了断尘缘、逃避人间是非的最简单的解决之策。弘一法师的出家，使得他与春山淑子之间的关系画上了句号，因此我们认为，弘一出家的因素与其当时所面对的婚姻困境是有一定关系的。

## 4. 早年的"家国"情怀

承前所述，弘一自幼苦读诗书，16岁他考进了天津辅仁书院，学习时文。就读期间他刻苦钻研，成绩名列前茅。他特别善于阅读文章，并由于速度惊人被冠以"李双行"的称号，[②]这当然是得益于他扎实的传统诗书功底。由于考核优秀，弘一还得到学院的奖励。但是，入学后的第二年（1896），弘一在写给徐耀廷（庭）的信中，却表现出对八股文学习的不满情绪：

> 耀廷五哥大人阁下：
> 　　前随津字第一号寄上信一函，谅已收到。五月初二日乃王静波兄令堂发引之期，已代阁下送呢幛一轴，奠仪一吊文。四月二十六

---

① 苏泓月：《李叔同》，61页，北京，北京联合出版公司，2017。
② 张程刚：《李叔同音乐教育思想研究》，39页，合肥，安徽大学出版社，2014。

日，赵虎臣令堂发引之期，桐兴茂同人公送锞子式旧褂，内阁下摊钱一百二十四文。再今有信将各书院奖赏银，皆减去七成，归于洋务书院。照此情形，文章虽好，亦不足以制胜也。昨朱莲溪兄来舍，言有切时事，作诗一首云：

天子重红毛，洋文教尔曹。

万般皆上品，惟有读书糟！

此四句诗，可发一笑。弟拟过五月节以后，邀张墨林兄内侄杨兄，教弟念算学，学洋文。别无可报，转此达知。[①]

弘一的这个转变也是不难理解的。晚清时期，外敌入侵，清政府面对西方列强的坚船利炮束手无策，不堪一击，只得割地赔款。不少有识之士意识到向西洋学习的必要，为了解除内忧外患，实现富国强兵，晚清士人掀起了一股学习西方先进科技和文化的洋务运动。魏源在《海国图志》中还高呼"师夷长技以制夷"的口号，[②]这使得不少士人的内心发生了微妙的变化。弘一自觉八股文学风空疏，于国无益，因此不仅表示要将"书院奖赏银，皆减去七成，归于洋务书院"，还要"念算学，学洋文"，并借用朱莲溪的诗文嘲讽科举时文。可见此间他的思想的确有较大波动。

根据记载，在辅仁书院期间，弘一分别于1897年和1898年两次应考天津县学（图1-3）。[③]由天津市李叔同——弘一大师研究会编写的《弘一大师的精神境界》一书记载说："……1898年春天，李叔同仍以童生资格入天津县学应考，又做了两篇课卷文章。其一为《行己有耻使于四方不辱君命论》，慨叹国家之没有人才。李叔同以为，所谓中国之大臣，多不学无术而又恬不知耻。李叔同的另一篇课卷时文，题为《乾始能以美利利天下论》。这是一篇谈资源的文

---

① 弘一大师：《弘一大师文集》书信选一，4页，北京，中国画报出版社，2017。

② 相关论述可参见侯厚吉、吴其敬主编：《中国近代经济思想史稿》，134页，哈尔滨，黑龙江人民出版社，1982。

③ 按，关于弘一天津县学应考时的年龄问题，《天津县试、河南乡试、杭州罢考——李叔同的仕途之路》一文曾指出："第一次是在1889年，即李10岁那年，二、三两次则在1897年和1898年……"但这一说法并不可靠，有人质疑说："李叔同10岁能参加县试吗？"见金梅：《悲欣交集：弘一法师传》，536~538页，福州，福建教育出版社，2012。

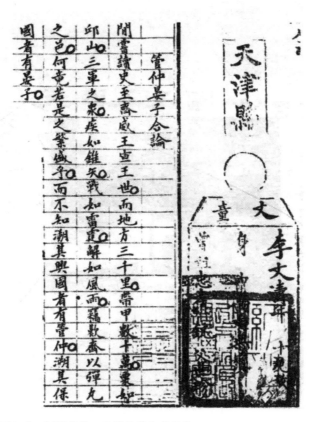

图1-3　1898年弘一天津县学应考手迹

引自李莉娟《李叔同画传》

章，文中李叔同提出了几项如何经营矿产的措施。"①除此之外，他在应考天津县学期间还写过《论废八股兴学论》《管仲晏子合论》等文章，对于了解此间弘一内心世界的变化起到了十分关键的作用。

1897年，弘一做《论废八股兴学论》一文，原稿有残缺，现存于天津博物馆。文曰：

嗟乎，处今日而谈治道，亦难言矣。侵陵时见，人心惶惶。当其军之兴也，额籍出兵，老羸应募；裹创待敌，子弟从戎。窃思我中

────────────

① 天津市李叔同——弘一大师研究会、天津大悲禅院编：《弘一大师的精神境界》，11页，天津，天津教育出版社，2015。

国以仁厚之朝，何竟若是之委靡不振乎。而不知其故，实由于时文取士一事。……考之时文者，八股是也。八股之兴，始于宋王安石。至元尚画，则八股废。至明复兴，至我朝益盛。世宗宪皇帝时，曾经谕旨改试策论（考官批改："改试策论，在康熙初年。"）。未久遂复旧制。至今时则八股之作，愈变愈失其本来。昔时八股之兴，以其阐发圣贤之义理，可以使人共明孝悌之大原。至今时则以词藻为先，以声调为尚，于圣贤之义理毫无关系。胸无名理，出而治兵，所以无一谋。是此革旧章，变新制，国家又乌能振乎？虽然，新制者何？亦在于通达时务而已。时务莫要于策论。策论者何？亦策论夫天文、地理、机汽、算学而已。……允若兹，则策论兴而八股废，将文教于以修，则武教亦于以备。今伏读圣谕，改试策论，寰宇悉服，率土咸亲。能识时务之儒，皆各抒所见，岂仅铺张盛事，扬厉鸿麻已哉。[1]

1897年距甲午中日战争刚过去两年之久，正值晚清"戊戌变法"的前夕。众所周知，此时清政府内忧外患，在康有为、梁启超等维新派人士的倡导下，光绪皇帝锐意变法，开始推行一系列维新政策。因此弘一在文章中充满期待地说："今伏读圣谕，改试策论，寰宇悉服，率土咸亲。"这也就解释了他为何敢于在《行己有耻使于四方不辱君命论》中言辞犀利地针砭时弊，说到底他是对光绪皇帝推行新政抱有较大希望，可见其书生意气的一面。从科举选拔人才的标准方面来说，他希望摆脱"以词藻为先，以声调为尚，于圣贤之义理毫无关系"的八股文。这倒并不完全意味着他对科举制度的仇视，因为作为文人的弘一期望的是一种良性的人才选拔机制，比如回归到宋代那种"阐发圣贤之义理，可以使人共明孝悌之大原"的取士原则。因此他在文中呼吁"改试策论"，要求废除"时文取士"，否则国家就会陷入"谈治道，亦难言矣"的困境。总体来看，弘一此时的思想是较为激进的，然从更深一层来看，他的思想认知还停留在纠结于"改试策论"的小格局范围内，殊不知清廷的灭亡大局已定，根本不是一个应试制度改革所能左右的。因此弘一陷入了所谓"改良派"的时代格局之中而不自知，这从他服膺于康有为的政治改良便可以看出。至此

---

① 李叔同：《心与禅》，23~24页，西安，陕西师范大学出版社，2008。

我们也不妨说，虽然弘一早年写有系列针砭时弊的文章，但他内心对仕途，对大清王朝一度是抱有幻想的，这是时代使然。

1898年，弘一《行己有耻使于四方不辱君命论》曰：

间尝审时度势，窃叹我中国以仁厚之朝，而出洋之臣，何竟独无一人能体君心而达君意者乎？推其故，实由于行己不知耻也。《记》曰："哀莫大于心死。"心死者，诟之而不闻，曳之而不动，唾之而不怒，役之而不惭，刲之而不痛，糜之而不觉。则不知耻者，大抵皆心死者也。其行不甚卑乎！

……然而我中国之大臣，其少也不读一书，不知一物，以受搜检。抱八股韵，谓极宇宙之文。守高头讲章，谓穷天人之奥。是其在家时已恬然无耻也。即其仕也，不学军旅，而敢于掌兵。不识会计，而敢于理财。不习法律，而敢于司理。瞽聋跛疾，老而不死；年逾耄颐，犹恋栈豆。接见西官，栗栗变色。听言若闻雷，睹颜若谈虎。其下焉者，饱食无事，趋衙听鼓，旅进旅退，濡濡若驱群豕，曾不为耻。

……见有开矿产者，有习格致者，有图制作者，彼将曰区区小道，吾儒不屑为也。其实彼则不识时务者也。……此所以辱君命者。然则所耻者何？亦耻己之所不能者耳。己之所不能者，莫如各国之时务。首考其地理，次问其风俗，继稽夫人心。又必详察夫天文，观其分野而知其地舆。今日者，人臣苟能于其所不能而耻者……使于四方，又何至贻强邻之讪笑，而辱于君命乎？

吾尝考之：苏武使匈奴，匈奴欲降之，武不从，置窖中六日，武啮雪得不死。又迁之北海，卒不屈。是其不辱君命，非其行己有耻故乎！……虽羞恶之心，人皆有之。而何以今天下安于城下之辱，陵寝之蹂躏，宗社之震恐，边民之涂炭，而不思一雪，乃托虎穴以自庇。求为小朝廷，以乞旦夕之命，非明明无耻乎？朝睹烽燧，则苍黄瑟缩；夕闻和议，则歌舞太平。其人犹谓为有耻不得也。①

---

① 郭长海、金菊贞编：《李叔同集》，4～5页，天津，天津人民出版社，2005。

文中弘一针砭时弊，认为清政府科举考试脱离现实，于治无补。怒斥这种考试制度造成文人心理的扭曲，只知道升官发财，而不顾民生，对于西方科技的巨大突破视若无睹，夜郎自大，且将实用技术视为"区区小道""不屑为也"。某种程度上说，八股取士的确扭曲了人才选拔的初衷，所以说"抱八股韵"者，"恭然无耻也"。对于年仅19岁的弘一来说，其对考试制度的讽刺，首先是着眼于人才选拔道路的壅滞，并由此带来国家的积贫积弱。统治者在观念上抱残守缺，使得有志于家国的青年难以找到合适的位置，无法实现自己的抱负。这个看法显然也是有一定局限性的，仕者"不学军旅""不识会计"，接见西官又"听言若闻雷，睹颜若谈虎"，还"饱食无事""濡濡若驱群豕"却"不为耻"，这是封建制度整体架构所决定的，绝非某个个人甚至是帝王本人所能左右的，戊戌变法的失败就充分说明了这一点。

1898年，弘一做《管仲晏子合论》，文曰：

> 闲尝读史至齐威王宣王世。而地方三千里，带甲数十万，粟如邱山。三军之众，疾如锥矢，战如雷霆，解如风雨。窃叹齐以弹丸之邑，何竟若是之繁盛乎！而不知溯其兴国者有管仲，溯其保国者有晏子。[1]

这是一篇借古讽今的科试文章。其主题思想表现出强烈的家国情怀和对时事的关注。文章呼吁像管仲和晏子一样的政治家能够出现，以使日渐衰败的国体重新振作，表现出了忧国忧民的情怀。同时，弘一呼吁风雨飘摇的晚清政府，能多重用一些像管仲、晏子那样的治世能臣。此文与其青春年少的年纪形成鲜明对比，尽管这篇时文不足百字，信息量却极大。关于此文所透视的社会背景，很多人已有过论述。当时正值康、梁维新变法时期，而弘一是支持康、梁的。特别是康氏所著《书镜》一书，此书表面论述文艺之事，实则是康有为政治改良失败后借文艺言政事，弘一十分赞同其书中的学术观点。一天夜里，弘一在书房洗砚静思，点上四支蜡烛，铺开宣纸，研墨濡毫，一口气写了四幅"老大中华，非变法无以图存。"款字曰：

---

[1] 引自金梅：《月印千江：弘一法师李叔同大传》，12页，北京，金城出版社，2014。

杜宇啼残故国愁，

虚名遑敢望千秋。

男儿若论收场好，

不是将军也断头。①

次日即刻装裱，将其中一张悬挂在书房，其他三幅分送师友王仁安、严修和唐静岩，以此表示对康、梁变法图强思想的支持。②因此我们看到弘一的诸多言论和表述与维新人士如出一辙。我们认为，弘一年轻时的思想虽然追求先进，但是也有明显的历史局限性，这与他服膺康、梁有直接关系。事实证明，由于改良派的历史局限性，轰轰烈烈的变法运动短短百日即宣告失败。弘一对国家命运的忧虑也注定找不到现实的解决之策，他虽然在政界认识权臣李鸿章，但李在甲午中日战争和维新变法时的表现让他心灰意冷，因此他除了感叹"北方事已无可为"以外，实在没有别的可付诸实践的救世良方。③弘一对时政一厢情愿的期许，并无现实可行性，因此有人评价说："说到底，这只是李叔同的个人理想主义。无论哪个时代，都有这样的文人，将洞察时事、批判不公和政弊作为追求的最高理想。他们会鄙视那些只懂得风花雪月，不关心时政的文人，认为他们缺乏对社会的道德关注，文人可以承担社会责任，……文人为什么是理想主义者？他们期望将驾驭文字的理想嫁接到现实当中，但这并不是一回事。"④如1898年，弘一法师做《乾始能以美利利天下论》一文，原稿现藏于天津博物馆。文曰：

《易》云："乾始能以美利利天下。"吾盖三复其词，而叹天之生材，有利于天下者，固不乏也，况美利乎！而今天下之美利，莫外于矿产，而中国之矿产，尤盛于他国。今山东之矿已为他人所笼。山西之矿，亦为西商所觊。若东三省之金，湖南、四川、云南，以及川滇界夷地番地之五金煤炭，最为丰饶。他省亦复不少。

---

① 弘一大师：《弘一大师文集》诗词·杂记，183页，北京，中国画报出版社，2017。
② 徐星平：《弘一大师》，98页，北京，中国青年出版社，2015。
③ 参见金梅：《悲欣交集：弘一法师传》，18～19页，福州，福建教育出版社，2012。
④ 康蚂：《纠缠不是禅》，142～143页，武汉，武汉大学出版社，2014。

……有矿之处，宜由绅商公议，立一矿学会。筹集斧资，公举数人出洋，赴矿学堂学习数年，学成回华，再议开采。察矿之质性，而后采矿。能不用西师固善，即仍用西师，我亦可辨其是非而不为所欺。……中国近年来部库空虚，司农几乎束手，而实偪处此，又不能不勉强支持。以故款愈绌而事愈多，事愈多而费愈重。除军警之饷需、文武之糜俸、各局厂委员司事之薪水、工食诸正款概不计算外，他若修铁路也、立学堂也、定造兵轮、购办枪炮，以及子弹火药也，种种要需，均属万不得已。

……扼要之图，厥有四事：一曰习矿师。……二曰集商本。……三曰弥事端。……四曰征税课。……盖以士为四民之首，人之所以待士者重，则士之所以自待者益不可轻。士习端而后乡党视为仪型，风俗由之表率。务令以孝悌为本，才能为末。器识为先，文艺为后。①

文中主要围绕经济强国展开，并对我国矿产资源开发中的种种弊端提出自己的看法，对于洋人在采矿中"夸张诡诈，愚弄华人"的现实状况表示担忧，并对应地提出了具体的解决措施。其中"公举数人出洋，赴矿学堂学习数年，学成回华"的建议，大有"师夷长技以制夷"的味道，也为弘一日后留日学习，并回国效力的举动埋下了伏笔。文章最后提出"先器识而后文艺"的观点，弘一后来在浙江省立第一师范学校（后简称为"浙一师"）任教时也用同样的观点教导学生。曾子所谓"士不可以不弘毅，任重而道远"的观点成为儒家学说的重要命题，对后世读书人的影响是根深蒂固的，弘一显然也在这个范畴之中。明乎此，则弘一后来的种种爱国思想和举动也就不难理解了。

读书人有家国之忧，这是自古以来文人的秉性使然。身处晚清动荡飘摇的社会环境之中，弘一早年有报国之志是很正常的，然而这种理想主义或许只是潜意识中的思维的惯性使然，特别是在其参加政府部门组织的应试考试时，作为一个不满二十的青年，这几乎可以说是必然要套用的"模板"。因此我们不宜因弘一早年的几篇时文而有过多延伸，以至于认为弘一是当时同龄人中"众人皆醉我独醒"的少数派。更不宜去穷究弘一到底是出于应付八股考试的惯常

---

① 郭长海、金菊贞编：《李叔同集》，5～6页，天津，天津人民出版社，2005。

心态，还是其内心的真实写照，这些都是背离学术精神的。这对于大师的崇拜者而言，从情理上自然是难以接受的。然而我们做出这样的推断，一方面是基于传统文人的生存土壤及与之相适应的思维方式，另一方面是弘一早年的读书热情在很大程度上是通过应试科举体现出来的。而关于弘一早年的科举批判文字，我们也要客观看待。所谓"学成文武艺，货与帝王家"，尽管弘一所处的时代，封建社会面临崩溃，科举时代即将终结，但"修齐治平"是上千年来流淌在封建文人骨子里的血液，置身其中的任何一个个体，都很难脱离那个时代去思考自己的人生定位，弘一也正是这一传统思维的延续。我们甚至可以进一步推断，如果不是遭遇晚清社会的动荡、科举制度的即将终结，以及西方新思潮的冲击，想必弘一还将会选择做一个儒者，也终将会成为一个科举制度下的牺牲品。

第二节 海上人生

## 1. 南下上海

1898年10月，年仅十九岁的弘一携家属离开天津，南下上海。关于弘一为何要离开家乡南下，有很多种说法，最受关注的是他的儿子李端于《家事琐记》中的一段话："据说，因当时先父曾刻'南海康君是吾师'的闲章，此行有躲嫌避祸的意图。而实际上，据我家的老保姆王妈说，我父亲当时南下，是想从此脱离开天津这个大家庭，去南方扎根立业。因当时我们家资富有，上海也有我家钱铺的柜房，可以照顾我们一家的生活。"①李端的记载已经把弘一南下上海的主要原因交代清楚了，一方面是为自己避祸，另一方面是为母亲摆脱大家庭，另立门户。所以有人评论说："李叔同离津赴沪或许会有社会大环境的因素，但李端这番解释应该更符合李叔同母子俩在家族处境方面的实际状况。"②李端在这里提到两个原因，笔者认为，"避祸"一说是导致弘一举家南迁的重要原因。特别是具体到1898年，他的南下与当时的政治局势有密不可分的关系。1894年，中日甲午战争爆发，结果是清政府战败，签订了《马关条约》，由此引发了国内仁人志士的一片声讨。康有为等人更是联合了1300多名举人签名上书，呼吁拒签和约，变法图强，史称"公车上书"。③并得到光绪帝

---

① 天津市李叔同——弘一大师研究会、天津大悲禅院编：《弘一大师的精神境界》，91页，天津，天津教育出版社，2015。

② 陈星：《艺术人生——走近大师·李叔同》，4页，杭州，西泠印社出版社，2004。

③ 可参见汤志钧：《戊戌变法史》，85～91页，上海，上海社会科学院出版社，2015。

及部分朝臣的支持，由此便出现了著名的戊戌变法。弘一法师此时正值青年，血气方刚，面对国家命运的兴衰，他十分赞同维新派的主张，并支持康、梁的变法。而1898年9月21日，慈禧太后发动了著名的戊戌政变，囚禁了光绪皇帝，后戊戌六君子被杀，康有为、梁启超事先得到消息逃往日本避难，轰轰烈烈的戊戌变法仅仅百余日便宣告失败。弘一法师因思想上支持变法而惹来祸端，"京津之士，有传其为康梁同党者"①。所以在家人的劝说下，他只好带着母亲及一家南下避祸。至于"保姆王妈"说李家在上海有产业，此与弘一的南下当然也是有些关系的，加之弘一的母亲是家里的"三姨太"，父亲李世珍去世后她在家里很尴尬，一直过得并不愉快，早就有心离开这个大家庭。而恰好有这么个机会南下，上海又有李家的产业——桐达钱号，自然也就举家南迁了。

桐达钱号是父亲李世珍辞官后在天津开办的，据载这是一个内局性质的钱铺，位于李家宅院进大门以后的五间倒座东房内。李家的桐达钱号在上海设有分号，弘一南迁上海以后，由家族中拨给他以供应生活的财产就保存在上海的桐达钱号的分号中。②这也是弘一南下上海的原因之一，但不是根本原因。弘一南下后的第二年，1900年八国联军侵占了北京，随后清政府与之签订了丧权辱国的《辛丑条约》，并规定中国赔款4.5亿两白银给入侵各国，按4%的年息，分39年还清，这就是历史上著名的"庚子赔款"。③接着八国联军又攻占了天津，并以捕杀义和团为名，进行了残忍的大屠杀，很多无辜乡民被杀害，成千上万的天津市民家破人亡，纷纷逃离天津外出避难，李家在这一年也逃往河南避难。

关于这段历史，《弘一法师年谱》中有记载，说1901年弘一法师拟回天津探亲："自去年庚子之役，京津骚然。仲兄文熙一家，逃难至河南内黄，师拟前往探视。"④弘一回到天津后，滞留半个多月，因世道不太平未能去河南探亲，故又回到了上海。⑤归途中他有感而发，写下了《辛丑北征泪墨》："游子无

① 林子青：《弘一法师年谱》，11页，北京，宗教文化出版社，1995。
② 陈戎：《李叔同：圆月天心》，6页，沈阳，辽宁人民出版社，2015。
③ 参见邓书杰等编著：《中国历史大事详解（近代卷）》晚清落日1900—1909，139～142页，长春，吉林音像出版社，2006。
④ 林子青：《弘一法师年谱》，20页，北京，宗教文化出版社，1995。
⑤ 据载弘一在天津居住了半个多月，"拟赴豫中。闻土寇蜂起，虎踞海隅，屡伤洋兵，行人惴惴。余自是无赴豫之志矣。小住二旬，仍归棹海上"。见李叔同：《悲也好，喜也好》，20页，天津，天津人民出版社，2016。

家，朔南驰逐。值兹离乱，弥多感哀。城郭人民，慨怆今昔。耳目所接，辄志简篇，零句断章，积焉成帙。重加厘削，定为一卷，不书时日，酬应杂务，百无二三。颜曰《北征泪墨》，以示不从日记例也。辛丑初夏，惜霜识于海上李庐。"①弘一法师面对家国的分崩离析，自己却束手无策，感到十分痛心。他之后做过不少关心国家命运的爱国诗文，也是其性格使然。

## 2. 南洋公学与科举梦幻

南洋公学是盛宣怀于光绪二十二年（1896）创办的。盛宣怀是著名的教育实业家，提倡教育要经世致用，匡时救国。盛宣怀1870年入李鸿章幕，协助李鸿章兴办实业，后官至内阁邮传部大臣。1895年撰《拟设天津中西学堂章程禀》，奏请设立天津中西学堂。②盛氏在教育上也同样与办实业一样，致力于培养对国家和社会有用的人才，所谓"实业与人才相表里，非此不足以致富强"③。面对甲午中日战争中方所受到的凌辱，他深感必须强大中国的教育，才能使中国立于不败之地。1895年10月，盛宣怀创办了我国第一所新式大学——北洋大学堂，并经光绪帝批准在天津建立，目标就是"兴学强国"。④他曾说："人笑我收效不能速，十年树人，视十年若远，若不树之，并无此十年矣！"⑤为了给国家培养专业人才，1896年盛宣怀上奏光绪帝，又在上海创办了南洋公学（弘一也曾在此就读）。名儒何嗣焜、张元济先后任该校校长；后曾任国民政府行政院顾问的美国人福开森，被聘为"监院"和西学总教习；蔡元培则任六年制的特班主任。南洋公学招生设置"高门槛"，第一届师范班只录取30人，⑥按照盛宣怀的说法，特班创办的目的就是培养国之栋梁：

① 王志远主编：《弘一大师文汇》，569页，北京，华夏出版社，2011。
② 吕云龙主编：《百年中国教育与百位人物》，58页，北京，北京艺术与科学电子出版社，2005。
③ 方光华主编：《西北联大与中国高等教育》，116页，西安，西北大学出版社，2013。
④ 方光华主编：《西北联大与中国高等教育》，116页，西安，西北大学出版社，2013。
⑤ 陈先元、田磊编著：《盛宣怀与上海交通大学》，91页，太原，山西教育出版社，1996。
⑥ 范祖德：《故事交大》，16页，上海，上海交通大学出版社，2016。

　　南洋公学添设特班系为应经济特科之选，以储国家梁栋之材，故宜专志政学，不必兼涉艺学，尤宜讲求中西贯通希合公理之学，不可偏蹈新奇乖僻混入异端之学。器识以正谊明道为宗，志趣以遗大投艰为事，经济以匡时济物为怀，文章以切理餍心为贵。该生等须知变通科举之初，……惟念诸生既冠不及，由普通学以入专门，祇可以西文西语为工课之一端，但望学成之后，能如曾李两星，使以少年贵胄而习方言，折衡俎豆，获益良多。本大臣不谙文语，每逢办理交涉备尝艰苦，此中损益情形应与诸生共喻之。总之，本大臣期望特班极为郑重，断非寻常可比，该生等亦宜格外自重，爱惜声誉，砥砺名节，以副朝廷作育人才之意。①

　　这里说得很明确，"经济特科"开设的目的就是为了培养"国家梁栋之材"，因此"宜专志政学，不必兼涉艺学"，特别强调说经济特科是要重点打造能够贯通中西的学人，所以"不可偏蹈新奇乖僻混入异端之学"。这些词汇对于那些真正有志于挽救国家民族危亡的青年人特别有号召力。盛氏还特意表明要改变传统科举式人才选拔和培养的模式，并且以个人的尴尬遭遇为例，说自己因"不谙文语"，在对外交涉中"备尝艰苦"，希望入学的学子能够以此砥砺名节。

　　南洋公学为重点培养人才，1901年增设特班，由蔡元培担任中文总教习。②特班准备招收善古文学子二十多人，年轻的弘一法师在母亲的督促下报考，并最终被录取。关于蔡元培所在南洋公学特班的教学特色，黄炎培《敬悼吾师蔡孑民先生》有这样的介绍：

　　师之教吾辈，日常课程，为半日读书，半日习英文及算学，间以体操。其读书也，吾师手写修学门类及每一门类应读之书，与其读书先后次序。其门类就此时所忆及，为政治、法律、外交、财政、教育，经济、哲学、科学——此类分析特细。文学、论理，伦理等等，

---

① 《交通大学校史》撰写组编：《交通大学校史资料选编》第一卷，39～40页，西安，西安交通大学出版社，1986。

② 方平：《晚清上海的公共领域1895～1911》，260页，上海，上海人民出版社，2007。

每生自认一门或二门，乃以书目次序，向学校图书馆借书或自购阅读。每日令写札记呈缴，手自批改，隔一二日发下，批语则书于本节之眉，佳者则于本节左下加一圈，尤佳者双圈。每月命题作文一篇，亦手自批改。每夜招二三生入师朝夕起居之室谈话或发问或令自述读书心得，或对时事感想。全班四十二人，计每生隔日得聆训话一次。入室则图书满架，吾师长日伏案于其间，无疾言，无愠色，无倦容，皆大悦服。

吾辈之悦服吾师，尤在正课以外，令吾辈依志愿习日本文，吾师自教之。师之言曰：今后学人须具有世界知识，世界日在进化，事物日在发明，学说日新月异，读欧文书价贵，非一般人之力所克胜。日本移译西书至富，而书价贱，能读日文书，则无异于能遍读世界新书，至日语，将来如赴日留学，就习未晚，令我辈随习随试译。师又言，今后学人，领导社会，开发群众，须长于言语，因设小组会，习为演说辩论，而师自导之。并示以日文演说学数种令参阅。又以方言非一般人通晓，令习国语。犹忆第一次辩论题为："世界进化，道德随而增进乎？抑否乎？"某次试题："试列举春秋战国时爱国事实而加以评论。"其余不复能忆也。

斯时吾师之教人，其主旨何在乎？盖在启发青年求知欲，使广其吸收，由小己观念进之于国家，而招之为世界。又以邦本在民，而民犹蒙昧，使青年善自培其开发群众之才，一人自觉，而觉及人人，其所诏示，千言万法，一归之爱国，不惟课文训语有然，观出校后，手创学社，曰爱国学社，女学，曰爱国女学，吾师之深心，如山泉有源，随地涌现矣。①

弘一法师所在的特班，在课程设置上与传统的科举科目有很大不同。比如在这里"习英文及算学"，具体门类则设计广泛，如"政治、法律、外交、财政、教育，经济、哲学、科学"，这些学科门类与南洋公学以实业兴国的办学

---

① 朱有瓛主编：《中国近代学制史料》第一辑，537~538页，上海，华东师范大学出版社，1986。

理念高度关联，也是晚清政府在维新图强的政治气氛下所决定的。文中还谈到黄炎培在特班学习外国语言的细节，"志愿习日本文"，令学子具备世界格局和战略眼光。之所以要学日语还有另外一层含义，即"读欧文书价贵"，"日本移译西书至富，而书价贱"，所以学日语的目的是"遍读世界新书"。当时不少人去日本留学，也是基于这样的考虑。最后文章谈到了特班对学子的爱国教育，"由小己观念进之于国家，而招之为世界"，这也是清政府批准建立这样的学校的目的。在这里，弘一法师不仅开拓了眼界，增长了见识，还为日后他留学日本打下了基础。[①]

关于弘一在特班时的情况，黄炎培在《我也来谈谈李叔同先生》中说："他刚二十一二岁，书、画、篆刻、诗歌、音乐都有过人的天资和素养。南洋公学特班宿舍有一人一室的、有二人一室的。他独居一室，四壁都是书画，同学们很乐意和他亲近。"[②]尽管弘一在特班时是诗书画印文皆出色的才子，但特班重点培养的还是匡国济时之才，对于文艺并不强调。而弘一也始终没忘记自己作为年青一代，肩上所背负着国家和民族的希望。弘一在特班的成绩名列前茅，且由于他在思想上支持维新变法，对通过实业救国的理念也深表认同，在学期间还写过一篇名为《论强国对弱国不守公法之关系》的文章，文中深切表达了必须自立自强，以免受外敌入侵的主张："世界有公法，所以励人自强。断无弱小之国可以赖公法以图自存者。即有之，虽图存于一世，而终不能自立。其不为强有之侵灭者，未之有也。故世界有公法，惟强有力者，得享其权利，于是强国对弱国，往往有不守公法之事出焉。"[③]弘一法师的爱国情怀当然不仅仅是南洋公学教育的结果，更重要的是他切身感受过家国被蹂躏、欺辱带来的伤痛，但一腔热血的他却无力改变这种被动挨打的局面，包括他之后出国留学，甚至出家为僧后，都一直充满着对国家和民族命运的关怀。

对于弘一法师考取南洋公学一事，有人评述说："……多少表达了他当时对取得功名的期望。这种期望，在他就读期间另行参加了杭州乡试也能看得出

---

① 按，弘一法师在南洋公学期间学会了日文。据说他在1903年所翻译的日本玉川次致的《法学门径书》和太田政弘的《国际私法》两书，均由开明书店出版，被认为是我国近代较早的法律学译著。见陈戎：《李叔同：圆月天心》，36页，沈阳，辽宁人民出版社，2015。

② 张笑恒：《民国先生：尊贵的中国人》，190页，北京，现代出版社，2016。

③ 吴可为：《古道长亭：李叔同传》，33页，杭州，杭州出版社，2004。

来。"①这个判断是有依据的。所谓"学成文武艺，货与帝王家"，自古文人皆以"学而优则仕"相标榜，建功立业的心态是儒家文化根植于文人灵魂深处的种子，弘一当然也不例外，那种基于弘一晚年出家而认为他无意于功名的看法是片面的。

据郭长海《李叔同和1902年浙江乡试——林子青〈弘一大师新谱〉拾补之一》考证，清朝的乡试逢子、卯、午、酉年例行。弘一早年曾捐有监生资格，具备了参加乡试的条件。1897年丁酉年正是乡试之年，弘一是否曾参加，没有明确记载。再往前数，甲午年也是乡试之年，但这一年（1894）他只有十五岁，不可能参加乡试。之后的庚子年（1900）也是乡试之年，但这一年八国联军入侵，攻陷了北京，慈禧太后和光绪帝去西安避难，朝中一片混乱，无法举办乡试。第二年辛丑年（1901），慈禧太后、光绪帝为稳定人心又赶回北京，且特定于壬寅年（1902）补行庚子乡试。为庆祝返驾北京，又特颁旨，加一次恩科，所以壬寅年乡试的名称为"补行庚子辛丑恩正并科"。1902年的乡试对于广大考生来说可谓机遇难得，督办盛宣怀非常重视这次机会，认为这是选拔人才的一次契机，所以他特许，凡是应试者都准予请假。结果邵闻泰和黄炎培分别考取了浙江和江苏两省的举人。②

弘一此时正在上海南洋公学学习，他以浙江嘉兴府平湖县监生的身份参加了1902年这次乡试。关于弘一应试一事，可能是他自己落选的原因，又或者他对科举考试本身有些不同的意见，总之他对此事的记载比较含糊，仅有一鳞半爪，难以详知事情的始末。比如他在《西湖夜游记》中有这样一段记载：

壬子七月，予重来杭州客师范学舍。残暑未歇，庭树肇秋，高楼当风，竟夕寂坐。越六日，偕姜、夏二先生游西湖。

于时，晚晖落红，暮山被紫，游众星散，流萤出林。湖岸风来，轻裾致爽。乃入湖上某亭，命治茗具，又有菱芰，陈粲盈几。短童侍坐，狂客披襟，申眉高谈，乐说往事。庄谐杂作，继以长啸，林鸟惊飞，残灯不华。起视明湖，荧然一碧，远峰苍苍，若隐若现。颇涉遐

① 陈星：《艺术人生——走近大师·李叔同》，13页，杭州，西泠印社出版社，2004。

② 吴晓峰主编：《中国近代文学史证——郭长海学术文集》下，724页，长春，吉林人民出版社，2005。

想，因忆旧游。

曩岁来杭，故旧交集，文子耀斋，田子毅侯，时相过从，辄饮湖上。岁月如流，倏逾九稔。生者流离，逝者不作，坠欢莫拾，酒痕在衣。①

尽管文中并未提及来杭州参加科举考试的事情，但郭长海根据"曩岁来杭""倏逾九稔"的字眼分析认为，这是大师有感于壬寅年七月首次来杭州为参加乡试而作的。②虽然文中没有更为直接的证据，但就《西湖夜游记》整体的语境来看，这个判断是有道理的。直接的证据也是有的，弘一法师有《孤山归寓，成小诗书扇，贻王海帆先生》一诗，曰：

文字联交谊，相逢有宿缘。
社盟称后学，科第亦同年。
抚碣伤禾黍，怡情醉管弦。
西湖风月好，不慕赤松仙。

弘一法师在"社盟称后学，科第亦同年"一句后自注曰："岁壬寅，余与先生同应浙江乡试，先生及第。"③可见他的确是参加了1902年的乡试，但落榜了。与此事相关的记载还有一条常为人所提及，据袁希濂《余与大师之关系》载：

壬寅年各省补行庚子科乡试，师亦纳监入场，报罢后仍回南洋公学，于课余之暇，并担任某报笔政，然吾五人因各有所事，不能常聚首矣。余于癸卯乡试落第归来，未入广方言馆，就瞿姓教读一席。星期日吾二人偶或聚首。甲辰余东渡，留学东京法政大学，师亦于翌年东渡。④

① 李叔同：《一轮圆月耀天心》，6页，北京，北京理工大学出版社，2016。
② 吴晓峰主编：《中国近代文学史证——郭长海学术文集》下，722页，长春，吉林人民出版社，2005。
③ 李叔同：《李叔同集》，163页，北京，东方出版社，2008。
④ 上海弘一大师纪念会编：《弘一大师永怀录》，129~130页，上海，上海佛学书局，2005。

按照一般的理解，科举落选当然不是一件值得炫耀的事情，因此弘一日后未对此做详细的记录也就不难理解了。我们之所以认为此时的弘一法师仍对科举考试抱有一线希望，功名心未了，不仅基于前面的材料，还有材料显示他参加了另外一次科举考试，且结果也同样是落榜。据弘一法师的侄子李圣章说："师为重振家声，是秋（1902年秋），曾赴河南纳监应乡试，未中试。"①对于这则材料，郭长海《李叔同和1902年浙江乡试——林子青〈弘一大师新谱〉拾补之一》考证称，材料中准确的应试时间应为"癸卯年河南乡试，只是李圣章把时间弄错了，本来是癸卯年，他却放在了壬寅年，提前了一年"。由于这个错误，导致林子青对这则材料充满疑虑。②不管怎么说，弘一法师在晚清摇摇欲坠的时刻，参加了清廷的"恩科"科举考试，且他此刻正在倡导实业兴国的盛宣怀创办的南洋公学就读。按常理说，这个学校的办学理念是完全符合他的思想主张的，在这种情况下参加乡试，其心态就很值得玩味。考试的失败让他的"科举梦"幻灭，这对于当时尚未找到明确人生目标的年轻的弘一而言，其肯定不会如很多人理解的那样洒脱。恰恰是世人对弘一的概念化认识，使得人们在研究大师生平时，疏于对这段人生心态的深层解读。

弘一法师1902年在杭州乡试落榜后，又回到南洋公学。然也有研究者认为，他并未全程参加此次科举考试，而是第二场考罢就离场了，没有参加第三场。起因就是考试中出现了"闹闱"事件。③"闹闱"事件确实是存在的，且《申报》对此事件也有过披露，如《申报》1902年9月14日载：

> 本月初八日浙江乡试首场。五鼓各官参见毕，以次开点，时诸生尚到者寥寥。因复暂停片刻。至天明，乃按牌点入。而每牌之中未到者仍复不少。迨点到五六起时，已午初，来者甚为踊跃。洎四点钟始竣事，乃于酉正封门。

---

① 引自吴晓峰主编：《中国近代文学史证——郭长海学术文集》下，730页，长春，吉林人民出版社，2005。

② 吴晓峰主编：《中国近代文学史证——郭长海学术文集》下，729～730页，长春，吉林人民出版社，2005。

③ 按，1902年11月18日《笑林报》记载说："今岁浙闹乡试二场，遂以二三十人结成一小团体，或谓即南洋公学之学生，鼓百折不回之气，要挟闹官，掉三寸不烂之舌，争回号戳，卒使九千考生不能不乱号，而国家功令无如之何。盖团体之说，固已小用之而大张矣。"

《申报》1902年9月19日：

本届浙江乡试首场，各属士子于八月初八日入闱后，至酉正封门。薄暮，各级巡检官促令归号，随将栅门封闭，逐号查封，随于卷面加盖戳记。时交四鼓，题纸传下，诸生俱起身炳烛，握管构思。初九日，场中患病者甚众，官医分投诊治，颇有应接不暇之虞。初十日展刻放牌。

《申报》同日：

首场于本月初十日放头牌，诸生之抱病出者，多至百余人。至二鼓后，始净场。次日黎明受卷，所呈贴违式之卷多至二百八十多本，其中因病曳白者十之四五，余或漏写、添注、涂改，或论皆顶格誊写，或不知改章，就卷上起草。偶一疏忽，遂致贻误功名，良可慨哉。

犹忆粤匪乱后，同治四年补行浙江乡试时，湘乡蒋果敏公方绾藩条，深恐士子未悉章程，易于错误，特刊三场程式，凡敬讳字样及抬头格式，涂改规则，一一罗列，不厌其详。发交印卷官，转给应试诸者，预为翻阅。士林感之。自此各科遵照办理。故近年来，除不实卷外，其他被贴者寥寥无几。本届新章并不刊发，仅载在题纸之后。少年新进，匆促不暇细观，以致二场点名时，因被贴较多，须将各卷逐一扣除，迟至辰初方克开点。十二日午后，闱中病毙考生四名，一名温州人，一湖州人，余二人未详籍贯。

《申报》1902年10月7日：

此次浙省乡闱士子纳卷应试者计九千余，而场中因犯规被贴者不下四百人，因病未到者又多者七百数十人，统计三场告竣之卷，不过七千有余，披沙拣金，似稍易易。传闻两主司拟于本月初十日揭晓。千门走马，将看榜出，不久即有得意而归者矣。

郭长海在分析以上《申报》相关报道后认为，"闹闱"事件出现有三个原因。一是考生中大多数人健康状况不佳，病者较多，影响了考生的情绪；二是考生对考试准则不完全熟悉，因而犯规者颇多；三是考生中有不少人接触了新学，受新思潮的影响，对"天子圣明"颇多不满，因而在试卷之中出现了种种违碍之处，以致被贴出卷。因此有要求换卷、重行盖戳的事发生，和考场发生了冲突。郭文还分析认为弘一"大约是属于后者，他看到考场中士子们的种种心态，以及考场中各级考官们的种种豪横，心里颇不是滋味，所以在考罢了二场之后，弃三场于不顾，便拂袖而去"①。今按，相关报道只是笼统提到"闹闱"中有南洋公学的学生，并未具体说道弘一法师是否跟着"闹闱"并退场，因此说到底这只是一种猜测。另，朱立乔在《嘉兴文杰》中还贴出了弘一此次科考的第三场的准考证，可惜文中并未对此事件进一步深究。②

有一个细节值得关注，前面已经谈到，弘一不止一次参加了清廷的科举考试，且他自己在《孤山归寓，成小诗书扇，贻王海帆先生》一诗中也注解说"岁壬寅，余与先生同应浙江乡试，先生及第。"③从材料看，这是赠送给王海帆先生诗书扇的风雅之举，且明确承认两人同时参加了壬寅乡试，如果当时弘一是由于受"新学"影响而愤然离场的话，则在送给王海帆的诗文中理应有意回避当年考试一事才对，更不应该在注解中特别说明，难道要借此羞辱王海帆思想陈旧，不思进取吗？因此回到年轻时的弘一两次参加科举考试的情节来看，极有可能他完成了1902年的科举考试，但最终落榜了。我们这样说并不意味着对弘一法师人生境界的否定，相反我们要看到弘一早年和晚年在思想上确实存在着较大的差异。

### 3. 城南文社

南迁上海不久，弘一法师便加入了城南文社。城南文社是上海新诗文界代表人物许幻园组织的文艺团体，地点就设在许幻园家的豪宅"城南草堂"。文

---

① 郭长海：《李叔同和1902年浙江乡试》，见方爱龙主编：《弘一大师新论》，260页，杭州，西泠印社，2000。

② 可参见朱立乔、吴骞主编：《嘉兴文杰》上，297页，北京，当代中国出版社，2005。

③ 李叔同：《李叔同集》，163页，北京，东方出版社，2008。

人相聚，遣兴排志，以诗文相切磋。关于城南文社和弘一法师，"天涯五友"之一的袁希濂记载说：

> 逊清光绪丁酉，余肄业上海龙门书院，是年秋闱报罢，余集合同志，与本书院每月月课外，假许幻园上舍城南草堂，组织城南文社，每月会课一次，以资切磋。课卷由张蒲友孝廉评阅，定其甲乙。孝廉精研宋儒性理之学，旁及诗赋。[1]

城南文社汇聚了一帮以诗词文章为能事的文人，不仅定期聚会，还进行诗词文章的点评。初来乍到的弘一，由于志趣相投，又为了融入上海这个陌生的环境，自然就加入了进来。袁希濂记录了弘一初次参加城南文社聚会时的情况："戊戌十月文社课题为'朱子之学出自延平，主静之旨与延平异，又与濂溪异，试详其说。'当日交卷，另设诗赋小课，散卷带归，三日交卷，赋题'拟宋玉小言赋'，以题为韵。是时弘一大师年十九岁，初来入社，小客拟小言赋，写作俱佳，名列第一，此为余与师相识之始也。"[2]弘一法师的初次登场令大家眼前一亮，马上赢得了大家的注意和认可，诗文被"名列第一"。尤其城南草堂的主人许幻园，更是被弘一的文章才华所折服，遂引为挚友。

许幻园是江苏人，当时为上海新学界的一位领袖人物，他反对古板腐朽的八股文风，也是城南文社的发起者。他家中富足，性格豪爽，经常出资举办征文活动。弘一加入城南文社后，二人关系密切，只要他参与投稿，每次皆得佳绩。[3]不仅如此，许幻园还特意把弘一法师一家请到"城南草堂"居住，由此二人的交流更加方便，关系也更近了一层。据说弘一法师"李庐"的名号便得自许幻园。许幻园在《城南草堂笔记》中说："庚子春，漱筒姻谱仲，迁居来南，与余同寓草堂，因见正中客厅新悬某名士书之一额曰'醿纫阁'，而右旁书室，尚缺匾额。余乘兴书'李庐'二字以赠之。盖仿雪琴尚书之'彭庵'，

---

① 袁希濂：《余与大师之关系》，见蔡念生汇编：《弘一大师法集》（六），2774页，台北，新文丰出版股份有限公司，1976。

② 袁希濂：《余与大师之关系》，见蔡念生汇编：《弘一大师法集》（六），2774~2775页，台北，新文丰出版股份有限公司，1976。

③ 可参见朱立乔、吴骞主编：《嘉兴文杰》上，295~296页，北京，当代中国出版社，2005。

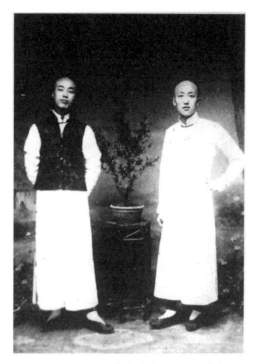

图1-4 1899年城南草堂时期的李叔同（左）
引自李莉娟《李叔同画传》

慰农观察之'薛庐'，曲园师之'俞楼'意耳。"①自古文人皆好以"结庐"自命不凡，许幻园请弘一法师到城南草堂来居住，本是极具奢华的住处，却戏笔以"庐"自命，可谓是知己难求了。这段文墨之交也确实给弘一留下了深刻印象（图1-4）。

关于弘一在城南草堂居住生活的情形，从其所作《清平乐·赠许幻园》中不难想象："城南小住。情适闲居赋。文采风流合倾慕。闭户著书自足。阳春常驻山家。金樽酒进胡麻。篱畔菊花未老，岭头又放梅花。"②在许幻园的联络下，"城南草堂"的常客袁希濂、蔡小香、张小楼，加上弘一和许幻园本人，他们五人结成金兰之谊，有"天涯五友"之称。五友皆为名士，年龄相仿，志趣相投，一时间传为佳话（图1-5）。特别是许幻园与弘一法师，二人的友情在近代史上传唱度很高。1915年，弘一在浙一师任教时写下了那首妇孺皆知的"学堂乐歌"《送别》：

　　长亭外，古道边，芳草碧连天。晚风拂柳笛声残，夕阳山外山。
　　天之涯，地之角，知交半零落。一壶浊酒尽余欢，今宵别梦寒。
　　长亭外，古道边，芳草碧连天。问君此去几时来，来时莫徘徊。
　　天之涯，地之角，知交半零落。人生难得是欢聚，惟有别离多。③

① 朱兴和评注：《李叔同诗歌评注》，18页，上海，上海交通大学出版社，2013。
② 李叔同：《送别》，46页，北京，北京联合出版公司，2014。
③ 李叔同：《送别》，2页，北京，北京联合出版公司，2014。

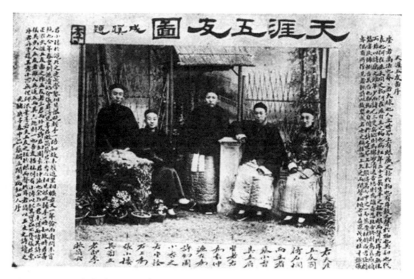

图1-5　1899年上海天涯五友图　左一为李叔同
引自李莉娟《李叔同画传》

《送别》并没有明确是写给谁的，一般认为这表达了弘一法师对那段文墨
生活的怀念，特别是对"天涯五友"的思念。也有人说是写给朋友许幻园的。
这种可能性较大，因为弘一和许幻园都是当时新文化运动的引领者，思想认识
相近，特别是二次革命失败后，许幻园破产，无奈之下只得离开上海，《送
别》的意境与此情景完全吻合。①

### 4. 海上书画公会

弘一法师在上海的生活可谓丰富多彩。除了参与城南文社，与天涯五友
诗文往还外，弘一还与上海书画界的文人雅士有着密切的交往，且参与组建了
"海上书画公会"，地点就在上海福州路杨柳楼台的旧址。②袁希濂在《余与
大师之关系》中记载说："翌年庚子月，在上海福州路杨柳楼台旧址组织'海
上书画公会'，为同人品茶读画之所，每星期出书画报一纸，常熟乌目山僧
宗仰上人，及德清汤伯迟，上海名画家任伯年、朱梦庐、书家高邕之等俱来人

---

① 可参见柳七公子：《最美流年遇见最美古诗词》，264～268页，北京，中国言实出版
社，2016。

② 可参见林子青：《弘一大师年谱与遗墨》，18页，长春，时代文艺出版社，2010。

会。"①弘一书画双绝，而此时上海的艺术氛围恰恰为他一展身手提供了大好机会。1842年中英《南京条约》签订后，上海正式对外开埠通商。之后大量外国商品和资本涌入，上海成为对外交流的窗口。上海经济的繁荣和相对稳定的社会环境吸引了全国各地的墨客骚人来此避难、谋生，鬻书卖画蔚然成风。②这一风气早在道光年间便已开先兆，上海被迫开埠通商后，更是"卖画之风日盛"。③对此，晚清文人张鸣珂在其《寒松阁谈艺琐录》中有这样一段文字被广为转述："道光、咸丰间，吾乡尚有书画家橐笔来游，与诸老苍揽环结佩，照耀一时。自海禁一开，贸易之盛，无过上海一隅。而以砚田为生者，亦皆于于而来，侨居卖画。"④晚清时期，上海的文化之所以这么繁华，与当时国内战争不断，旱涝连绵有很大关系，特别是太平天国运动使得东南诸省一片混乱，大批文人、缙绅纷纷逃往上海躲乱，这客观上活跃了上海的书画文化，也带动了上海整体的商业氛围。袁希濂提到的任伯年、朱梦庐、高邕之都是上海的书画名流，他们都是上海书画商业文化的参与者和推动者。弘一法师参与组织的海上书画公会正是来沪文人、书画家经常聚集的场所。聚会的目的，一方面是品茗论艺，相互切磋；另一方面也可借此机会扩大交际，鼓吹名声，以便鬻书卖画。除此之外，凡文人来此，多有不得志者，也不排除通过聚会相互吹嘘，彼此取暖的目的。弘一组建此画会的目的，恐怕以上三条兼而有之，这也是当时上海的风气使然。据载，海上书画公会还有《书画公会报》出版发行，每逢周三、周日出版。发行之初，第一、第二期交《中外日报》附送，第三期起，正式发售，"每张大钱十文"。《书画公会报》还为书画家刊登润例，进行市场宣传。弘一作为书画报的主编，在第三期便刊出了他的润例："醵纤阁李漱筒润例（书例，篆刻例）。"⑤

随着士商观念的转型和书画商业文化的发展，这种通过报刊刊登润例、推广市场的做法成为海派书画市场上较为常见的事情。弘一法师的润例见诸报刊

① 《弘一大师全集》编辑委员会编：《弘一大师全集》十·附录卷，70页，福州，福建人民出版社，1993。

② 参见郑付忠：《晚明以来文人情结与书画商业文化博弈研究》，172页，北京，荣宝斋出版社，2019。

③ 陈伯海主编：《上海文化通史》下，1402页，上海，上海文艺出版社，2001。

④ （清）张鸣珂：《寒松阁谈艺琐录》，150页，上海，上海人民美术出版社，1987。

⑤ 参见林子青：《弘一大师年谱与遗墨》，18页，长春，时代文艺出版社，2010。

也是这一历史场景下的自然现象。

## 5. 沪学会

1904年，弘一法师和穆藕初、黄炎培、许幻园等一大批受新学影响的进步青年、爱国人士共同创建了"沪学会"。这也是一个挽救民族危亡的先进组织。为了便于宣传爱国思想，会址特意选在了上海租界之外的南市，因为这里是帝国主义入侵者无权干涉的地方，能为宣传进步思想提供庇护。沪学会以"兴学"和"演说"为主要内容，提倡尚武精神，宣传移风易俗，同时，为了更大范围地启迪民智、团结力量，沪学会还创办补习学校，免费为学生传道授业解惑，以提高国民的素养。①比如弘一法师编创的《祖国歌》，就是专门为沪学会补习班而准备的。歌词慷慨激昂，催人奋进：

> 上下数千年，一脉延，文明莫与肩。
> 纵横数万里，膏腴地，独享天然利。
> 国是世界最古国，民是亚洲大国民。
> 呜乎，大国民，呜乎，唯我大国民！
> 幸生珍世界，琳琅十倍增声价。
> 我将骑狮越昆仑，驾鹤飞渡太平洋，谁与我仗剑挥刀？
> 呜乎，大国民，谁与我鼓吹庆升平！②

弘一在补习班音乐课上教大家唱这支《祖国歌》，受到广泛追捧，特别是怀着一腔爱国热情的青年人，更是深表认同。该歌当年迅速传遍大江南北，甚至进入学校，成为不少学校的教材。尽管弘一法师的才华没有机会在政治和仕途上有所展示，但他却始终没有放弃"士志于道"的人生追求，他的才华在官方以外的场合得到了张扬，并获得了高度认可，这也是他为公益事业、为民族兴旺而乐此不疲的原因之一。沪学会的发起人之一穆藕初，为海上工商界的名流、实业家，他对弘一的评价很高："（弘一）性聪颖而耿介，书、画、琴、

---

① 张吉编著：《世间曾有李叔同》，43页，北京，中国纺织出版社，2014。
② 李叔同：《送别》，3页，北京，北京联合出版公司，2014。

歌、地理、金石靡不精通；富有辩才，尤工国语；雅度高致，轶类超群，律己谨严，待人谦和。当抵制美货时，慷慨激昂，于激发国民爱国天良，非常殷切。"①这股子激情主要来源于弘一作为士者的责任，用黄炎培先生的话说："那个时候青年们的内心只有一股爱国狂热。"②国家兴亡，匹夫有责，尽管当时不少年轻人对大清政府极为不满，但当他们面对外敌入侵、生灵涂炭的现实时，内心抑制不住的热情便爆发出来，实业富国，实业兴邦，他们的主人翁意识和民族热情完全被激发。弘一法师是青年爱国人士的代表之一，他在为侄子李麟玺所书扇面中有诗《书愤》曰：

> 文采风流四座倾，眼中竖子遂成名。
> 某山某水留奇迹，一草一花是爱根。
> 休矣著书俟赤乌，悄然挥扇避青蝇。
> 众生何用盱宵哭，隐隐朝庭有笑声。③

诗文中的弘一对国家的一草一木充满了深情，他呼吁青年人要用实际行动改变现状，扭转国家贫弱挨打的局面。这种激情反映出弘一早年报国无门、壮志难酬的愤懑，同时也为他之后的出家埋下伏笔。

### 6. 风流生活

弘一法师出家后古佛青灯的形象深入人心，甚至人们会选择性过滤掉其曾经风流倜傥的生活。要知道，弘一初到沪上时才二十来岁，英俊潇洒，又得以继承30万大洋的家产，其情状可见一斑。丰子恺在《为青年说弘一法师》中是这样描述此时的弘一大师的：

> 他出家时把过去的照片统统送我，我曾在照片中看见过当时在
> 上海的他：丝绒碗帽，正中缀一方白玉，曲襟背心，花缎袍子，后面

---

① 穆藕初：《穆藕初自述》，103～104页，合肥，安徽文艺出版社，2013。
② 引自陈戎：《李叔同：圆月天心》，36页，沈阳，辽宁人民出版社，2015。
③ 李叔同：《送别》，50～51页，北京，北京联合出版公司，2014。

挂着胖辫子，底下缎带扎脚管，双梁厚底鞋子，头抬得很高，英俊之气，流露于眉目间（读者恐没有见过上述的服装。这是光绪年间上海最时髦的打扮。问你的祖父母，一定知道）。真是当时上海一等的翩翩公子。这是最初表示他的特性：凡事认真。他立意要做翩翩公子，就彻底的做个翩翩公子。①

此时的弘一法师还是一副富家子弟的打扮，穿着时髦，器宇轩昂，可谓"上海一等的翩翩公子"。可能是丰子恺觉得，作为弘一的学生不应当仅仅描述表象，以免误导读者，对老师也不够尊敬，所以他又解释说"这是最初表示他的特性：凡事认真"，试图从做事情认真的角度看待年轻时的老师。其实，丰子恺没必要刻意"修饰"早年的弘一法师，他作为官商家庭出身，在思想开放的上海作"翩翩公子"般的打扮是很正常的。我们要看到，弘一身上有传统文人酒色财气的一面，也有渴望功成名就的心结，这与他晚年出家并不存在必然的矛盾。上海这段时期的生活，是弘一思想逐渐成熟的时期，也是他功利思想破灭的时期。从这个意义上看，他与明清时期的大部分文人没有什么本质上的不同。

关于弘一的风流韵事，还要从其来上海之前说起。他情窦初开时，爱上天津一位叫杨翠喜的艺妓，最终二人无缘。但弘一对其十分留恋，直到后来结婚生子还为杨氏填词二首表示怀念。足见弘一之风流多情。他之所以能够有如此多的风月情缘，自然与其仪表堂堂又多才多艺是分不开的。另据滕征辉《民国大人物》载："弘一年轻时宛如石中之玉，随便站在人群里都散发着光彩，加上多金多才，深得女人青睐。……在上海，李叔同又结识了诗妓李苹香，虽一见倾心，奈何相见恨晚，一腔柔情只能付诸东流了。"②这里提到的李苹香是当时名满上海的妓女，她虽出身书香门第，满腹诗书，然不幸沦落风尘，因其能诗善文而被称作"诗妓"，成为众多才子墨客追捧的对象。据徐志摩载，李苹香和弘一虽接触时间不长，但"两人相知甚深"③。也有人认为二人关系非同一

① 丰子恺：《丰子恺全集》文学卷二，209页，北京，海豚出版社，2016。
② 滕征辉：《民国大人物》文人卷，274页，北京，台海出版社，2017。
③ 徐志摩等：《民国最美的情诗》，248页，沈阳，万卷出版公司，2015。

般，1902年二人第一次见面，"马上就一见倾心，均有相见恨晚之感"①。笔者以为，身处风月场中的妓女，用情真真假假难以分辨。但弘一法师对李苹香的爱慕之情却是可信不诬的，他们初次见面即有《赠李苹香三首》，可见弘一对李氏评价很高：

> 沧海狂澜聒地流，
> 新声怕听四弦秋。
> 如何十里章台路，
> 只有花枝不解愁。

> 最高楼上月初斜，
> 惨绿愁红掩映遮。
> 我欲当筵拼一哭，
> 那堪重听《后庭花》。

> 残山剩水说南朝，
> 黄浦东风夜卷潮。
> 《河满》一声惊掩面，
> 可怜肠断玉人箫。②

相识后的二人经常在一起尽欢。直到弘一母亲逝世，他情感上受到巨大冲击，决定告别风流人生，出国留学。弘一在东渡日本之前，还专门写诗给李氏告别，他在《和补园居士韵，又赠苹香》中有"梦醒扬州狂杜牧，风尘辜负女相如"之句，③从中不难揣测弘一对李苹香复杂的情感。

弘一法师寄身声色、风流偶傥的生活，也可从他戏赠"天涯五友"之一的蔡小香的诗文中窥得一二。其《戏赠蔡小香四绝》曰：

---

① 徐品：《民国社交圈》，236～237页，哈尔滨，北方文艺出版社，2015。
② 月满天心：《一轮圆月耀天心：弘一李叔同的诗文人生》，97页，武汉，长江文艺出版社，2012。
③ 徐志摩等：《民国最美的情诗》，248页，沈阳，万卷出版公司，2015。

眉间愁语烛边情，素手掺掺一握盈。艳福者般真羡煞，佳人个个
唤先生。

云鬟蓬松粉薄施，看来西子捧心时。自从一病恹恹后，瘦了春山
几道眉。

轻减腰围比柳姿，刘桢平视故迟迟。佯羞半吐丁香舌，一段浓芳
是口脂。

愿将天上长生药，医尽人间短命花。自是中郎精妙术，大名传遍
沪江涯。①

蔡小香为上海著名的妇科医生，与弘一一样，也好诗文书画，曾于沪上创
办书画社，二人遂引为知己。诗文中用词充满戏谑的口吻，反而把弘一此时富
家公子哥的形象映衬了出来。尽管这种形象与弘一出家后存在巨大反差，然而
不可否认，这正是传统文人喜欢放浪形骸的心态使然。留恋风月，有名妓诗酒
相伴不但不会有失体面，这反而是取会上流社会的表现，因此弘一法师才会在
此期间留下许多他写给妓女的诗文。比如他写给名妓谢秋云的《七月七夕在谢
秋云妆阁，有感诗以谢之》，曰：

风风雨雨忆前尘，悔煞欢场色相因。
十日黄花愁见影，一弯眉月懒窥人。
冰蚕丝尽心先死，故国天寒梦不春。
眼界大千皆泪海，为谁惆怅为谁颦。②

该诗作于1902年，说的是七夕节弘一拜访海上名妓谢秋云。"风风雨雨
忆前尘，悔煞欢场色相因"一句，表明弘一对醉心风月场的追悔，毕竟这里的
男欢女爱、海誓山盟不过是虚无的情感取暖，只能图一时之欢，不能从根本上
解决自己精神的空虚，这完全符合此时弘一功名心未了（两度参加科考）的心
曲。然而，这并不代表弘一决定要从声色中解脱出来，事实上他的风月之交还

① 李叔同：《送别：李叔同精品文集》，33页，成都，成都时代出版社，2014。
② 《弘一大师全集》编辑委员会编：《弘一大师全集》第七册《佛学卷》，451页，福
州，福建人民出版社，1992。

在继续，如1904年他又有诗歌赠与当时的京剧名伶金娃娃：

> 秋老江南矣，忒匆匆。喜余梦影，樽前眉底。陶写中年丝竹耳，走马胭脂队里，怎到眼都成余子？片玉昆山神朗朗。紫樱桃，慢把红情系。愁万斛，来收起。
>
> 泥他粉墨登场地，领略那英雄气宇，秋娘情味。雏凤声清清几许？销尽填胸荡气，笑我亦布衣而已。奔走天涯无一事，问何如声色将情寄？休怒骂，且游戏！①

对于这首诗，朱兴和有段评述颇为中肯。他认为1902至1903年弘一两次科举不售，使他的内心陷入迷茫。1902年11月弘一从南洋公学退学，接下来的颓废反映了他因功名受挫而不知所措的状态。有人曾分析说，这个时期内的弘一虽然也翻译过两本法学著作和参加过沪学会，并在圣约翰书院做过教师，也一直在参加格致书院的科举应试训练，但是，他其实十分彷徨和颓唐。此时的他，已经没有了城南草堂时期的意气风发，也没有了南洋公学时期的积极向上。事实上，他不再像南洋公学时期那样用书本和新思想来填满日常生活，似乎又在一定程度上回到了早年的那种生活状态：与伶人戏子整日厮混，与青楼女子不明不白。他的内心深处非常苦闷——国事日非，人生亦无出路。不过，尽管他有些消沉，但由于有了南洋公学时期的思想启蒙，他仍然有着不同凡俗的理想。即便在低迷期创作的这些诗词中，也仍能感受到浓郁的家国情怀。②

对于弘一赠妓女的诗文，有人指出其中存在伪情的成分："浪迹风月仍心忧国事，但苦于生不逢时，一事无成而有了游戏人间的想法。"③自古以来，每当文人屡试不售或仕途受挫后，多半寄身风月，或以断袖女伶自嘲，其实往往心不在焉。弘一法师的声色之好，一方面是当时社会陋习使然，另一方面，也反映出他对自身命运的担忧，"尤其是参加乡试失败以后，个人的前途命运与国家的前途命运一样地变得黯淡了。因为在那个时代，对于读书人来说参加科举考试仍然是参与社会生活的最可能的途径。由此可以见出，乡试的失败，对于

---

① 李叔同：《送别》，47~48页，北京，北京联合出版公司，2014。
② 朱兴和评注：《李叔同诗歌评注》，63页，上海，上海交通大学出版社，2013。
③ 雷磊编著：《芳草碧连天：弘一法师诗词鉴赏》，54页，武汉，武汉大学出版社，2015。

李叔同个人生活的打击"①。他自幼聪颖，"二十文章惊海内"，满腔的抱负却遭遇现实无情的打击。面对八国联军残害同胞，清政府屈辱投降，他却束手无策，满腔的愤懑无处发泄，只能用声色麻醉自己。

弘一在沉迷于声色的同时，也在不断反省自己。他从南洋公学退学后，开始重新审视自己的人生。1903年他在致许幻园信中说：

> 别来将半载矣，比维起居万福，餐卫佳胜为颂。弟于前日由汴返沪，侧闻足下有返里之意，未识是否？秋风菁鲈，故乡之感，乌能已已；料理归装，计甚得也。小楼兄在南京甚得意，应三江师范学堂日文教习之选，束金颇丰，今秋亦应南闱乡试，闻二场甚佳，当可高攀巍科也。××兄已不在方言馆，终日花丛征逐，致迷不返，将来结局，正自可虑。②

弘一在信中说，"天涯五友"中的张小楼去三江师范学堂任日文教习，"束金颇丰"；还说他应了秋闱，"闻二场甚佳，当可高攀巍科也"。对于刚刚经历了两场乡试失败的弘一而言，这个消息使得他在迷惘中有所振奋，言语间充满艳羡。他又说"××兄"终日沉迷于风月，"将来结局，正自可虑"。这话用来点拨此刻的弘一岂不更加对症？因此陈星说："游戏归游戏，寄身也只是暂时。"③这话没错，然而在1905年弘一法师母亲去世前，弘一仍然没有找到自己的人生方向，直到其母离世，他了无牵挂后，方才东渡日本，开始了新的人生。

① 陈戎：《李叔同：圆月天心》，34页，沈阳，辽宁人民出版社，2015。

② 《弘一大师全集》编辑委员会编：《弘一大师全集》第八册《书信卷》，84页，福州，福建人民出版社，1992。

③ 陈星：《艺术人生——走近大师·李叔同》，11页，杭州，西泠印社出版社，2004。

<div style="writing-mode: vertical-rl;">

第三节 留学与工作

</div>

## 1. 日本留学

1905年，有两件事对弘一产生了不小的震动。一是科举制被废除，士人通过科考入仕的途径不复存在（这距离弘一参加科举考试不过三五年的时间）；二是母亲在这一年病逝于上海，使得年轻的弘一备受打击。后来当他回忆起母亲离世的那一幕时，悲痛地说："我母亲不在的时候，我正在买棺木，没有亲送。我回来，已经不在了！还只有四十岁。"①须知这一年弘一才26岁，用他自己的话说："二十岁至二十六岁之间的五六年，是平生最幸福的时候。此后就是不断地悲哀与忧愁，直到出家。"②弘一法师把母亲的灵柩送回天津，安排好家事后便远赴日本求学。出国前他写了一首《金缕曲·留别祖国，并呈同学诸子》，从中可知当时他的心境：

> 披发佯狂走。莽中原，暮鸦啼彻，几枝衰柳。破碎河山谁收拾，零落西风依旧，便惹得离人消瘦。行矣临流重太息，说相思，刻骨双红豆。愁暗暗，浓于酒。漾情不断淞波溜。恨年来絮飘萍泊，遮难回首。二十文章惊海内，毕竟空谈何有？听匣底苍龙狂吼。长夜凄风眠不得，度群生那惜心肝剖？是祖国，忍孤负！③

① 丰子恺：《丰子恺全集》文学卷一，93页，北京，海豚出版社，2016。
② 丰子恺：《丰子恺全集》文学卷一，93页，北京，海豚出版社，2016。
③ 《弘一大师全集》编辑委员会编：《弘一大师全集》七，455页，福州，福建人民出版社，1991。

从笔迹来看，《金缕曲·留别祖国，并呈同学诸子》通篇不计工拙，点画也不甚讲究。用笔以"点"为主，弱化了对"线"的强调；行笔迟缓，结字大大小小，与参差错落的行气相呼应；用墨浓淡亦不甚讲究，忽轻忽重。整体看起来满纸烟云，令人心情十分沉重。从其行笔的迟缓和用笔的轻淡中，透露出作者悲痛的心声。从文意看，弘一法师出国前意气风发，后因家国破碎避难上海，开始了飘零孤独的生活。由于壮志难酬，他披发佯狂，沉迷声色，自我麻醉，如今看来仍是一片茫然，无所寄托，只有为了国家复兴而远离故土。另，关于这则材料，很多人在分析时习惯于隐去弘一法师对功名的渴望，这是不客观的。正如西槇伟《李叔同与西洋美术：考入东京美术学校之前》一文所说："李叔同生于传统文人家庭，受的当然是旧式教育，他曾两次赴科举乡试而没有考取。科举制度废于1905年，这条立身出世的道路既然行不通，很多有志的青年就奔赴海外留学，李叔同也是其中的一个。1905年秋他东渡日本，此时他已经满25岁，他的思想、人格基本上已形成。"[①]这里便指出了弘一法师留学日本的目的——既然国内科举制度被叫停，则出国留学或许是实现人生抱负的一条道路。

晚清时期，特别是甲午战争后，大批中国年轻人去日本留学，但他们留学日本的目的却不是为了学习日本，而是借日本向西方学习。按照刘晓路《档案中的青春像：李叔同与东京美术学校（1906—1918）》一文中的说法，1896年至1949年中国人的日本留学热，"主要是去日本学习西方文化，成为时代潮流，而去日本学油画者也10倍于学日本画者。……1905年，日本战胜了俄国，中国掀起第二次留日高潮"。之所以会发生这种情况，其原因是"由于日本比西方存在许多有利条件——当时人直截了当地概括为三点：文同、路近、费省"[②]。这一点张之洞早在其《劝学篇》中就有说明："致游学之国，西洋不如东洋。一路近省费，可多遣。一去华近，易考察。一东文近乎中文，易通晓。一西书不切要者，东人已删节而酌改之。"[③]这也与当时清政府的贫弱有很大关系，派遣留学生的经费有限，只有向邻国日本学习的这条捷径可行，如蔡元培在南洋公学教书时便说："读欧文书价贵，非一般人之力所克胜。日本移译西书

① 方爱龙主编：《弘一大师新论》，109～110页，杭州，西泠印社，2000。
② 引自陈星：《我看弘一大师》，362页，杭州，浙江古籍出版社，2003。
③ （清）张之洞：《张文襄公全集》卷六一，263页，北京，中国书店，1990。

至富，而书价贱，能读日文书，则无异于能遍读世界新书。"①这也是弘一法师去日本留学的时代背景，留学的最终目的当然是为了回国效力，这也是士人功名心延续的一种体现。由于弘一法师在南洋公学期间学过日文，到日本之初又专门补习日语，于是1906年9月他成功考入了日本东京美术学校，并很快适应了当地生活。他剪掉了"胖辫子"，梳成了"三七分"发型。用丰子恺的话说，此时的弘一法师"高帽子、硬领、硬袖、燕尾服、史的克、尖头皮鞋，加之长身、高鼻，没有脚的眼镜夹在鼻梁上，竟活像一个西洋人。"②这种外在面貌的改变，也部分透露出弘一内心精神世界的微妙变化。

据介绍，弘一法师当年报考东京美术学校时，竞争比较激烈。报考西洋画科预科的有67人，合格30人，以后成为本科生的为23人；报考西洋画撰科者共有30人，合格并在此后成为本科生的仅5人。③这些来自中国的学生还引起了日本当地媒体的关注，日本的记者专门采访了弘一，并刊登在《国民新闻》上。④由于西洋画注重模特写生，故东京美术学校专门开设有人体写生课。弘一法师学习得很投入，除了课堂训练外，他还私底下聘请了模特，正是在这样的情况下，他才与春山淑子相识，并最终走到一起。他在学习期间还写有《水彩画法说略》《图画修得法》等文章，介绍中西绘画的差别，并言辞犀利地批判了中国画：

> 我国图画，发达盖早。黄帝时史皇作绘，图画之术，实肇乎是。有周聿兴，司绘置专职，兹事浸盛。汉唐而还，流派灼著，道乃烈矣。顾秩序杂沓，教授鲜良法，浅学之士，靡自窥测。又其涉想所及，狃于故常，新理眇法，匪所加意，言之可于邑。⑤

这与其说是对中国画的批评，倒不如说是对落后的封建体制的批判。此时一大批留学生和进步人士受西方思潮的影响，对中国传统文化与艺术的批评十分激烈。尽管在现在看来，弘一法师等人的言论未免有些过激，有时代局限性

---

① 陈戎：《李叔同·圆月天心》，33页，沈阳，辽宁人民出版社，2015。
② 丰子恺：《丰子恺全集》文学卷二，209页，北京，海豚出版社，2016。
③ 陈星：《赏心悦目——漫画品读笔记》，6页，杭州，西泠印社出版社，2004。
④ 《国民新闻》1906年6月4日。
⑤ 弘一法师：《李叔同全集》06《文艺·诗词》，2页，哈尔滨，哈尔滨出版社，2014。

的一面，他们是把对政治改革的热情和强烈的愿望诉诸文艺了。在当时而言，这种批判倒也不无积极意义。

1906年，弘一法师在日本牵头组织了"春柳社文艺研究会"（后简称"春柳社"）。会章中是这样介绍这个团体的："本社以研究文艺为目的，凡词章、书画、音乐、剧曲等皆隶属焉。本社每岁春秋开大会二次。或展览书画，或演奏乐剧，又定期刊行杂志。"①春柳社虽然是一个文艺团体，但绝不仅仅是为了丰富业余生活那么简单，该社有《春柳社演艺部专章》，阐明了其"左右社会"、移风易俗的宏大目标：

> 报章朝刊一言，夕成舆论。左右社会，为效迅矣。然与目不识丁者接，而用以穷。济其穷者，有演说，有图画，有幻灯（即近时流行影戏之一种）。第演说之事迹，有声无形；图画之事迹，有形无声；兼兹二者，声应形成，社会靡然而向风，其惟演戏欤！晚近号文明者，曰欧美，曰日本。欧美优伶，靡不向学，博洽多闻，大儒愧弗及，日本新派优伶泰半学者，早稻田大学文艺协会有演剧部，教师生徒，皆献技焉。夫优伶之学行有如是，而国家所以礼遇之者亦至隆厚，如英王、美大统领之于亨利阿文格。（氏英人，前年死，英王、美大统领皆致词吊唁，葬遗骸于寺院。生时曾授文学博士与法律博士学位。）日本西园寺侯之于中村芝玩辈（今年二月，西园寺侯宴名优芝玩辈十余人于官邸，一时传为佳话）。皆近事卓著者。吾国倡改良戏曲之说有年矣，若者负于赀，若者迷诸途，虽大吏提倡之，士夫维持之，其成效卒莫由睹。走辈不揣梼昧，创立演艺部，以研究学理，练习技能为的。艺界沉沉，曙鸡晓晓，勉旃同人，其各兴起！②

由于春柳社专门有社刊发行，所以《春柳社演艺部专章》开宗明义地指出"报章朝刊一言，夕成舆论。左右社会，为效迅矣"。目的是通过书法、绘画、演说等多种文艺形式，达到"声应形成，社会靡然而向风"的效果；且欧美和日本优伶一心向学，"博洽多闻，大儒愧弗及"，因而受到国家的礼遇，

① 叶景葵：《叶景葵文集》上，109页，上海，上海科学技术文献出版社，2016。
② 李叔同：《悲也好，喜也好》，42～43页，天津，天津人民出版社，2016。

号召向他们学习，通过唤醒"沉沉"艺界，从而推动文艺改革，乃至于达到政治改良的目的。因此我们看到，从意气风发的少年时期，到沉迷诗酒的海上"天涯五友"时期，再至于海外留学时期，弘一法师的家国理想和政治热情都未完全消散，他对于建功立业的渴望，往往通过其文艺活动若隐若现地呈现出来，这也正是其"先器识后文艺"观念背后所隐藏的深层含义。

弘一法师在留学期间还创办了《音乐小杂志》，封皮是他专门设计的。"音乐小杂志第一期"系其所书，是弘一早年书风的代表。书体主要取法魏碑《张猛龙碑》（其中如"第"字、"期"字、"音"字等，几乎与原帖一模一样），用笔以方笔为主，方俊劲健、锐利而不避锋芒，与弘一出家后的楷书形成了较大反差，也可从这个封面字体大体获悉此时弘一奋发激昂、充满热情的心境。这一情景同样可以从《音乐小杂志》创刊号上的一篇名为《呜呼！词章》的文章中感知出来：

> 予到东后，稍涉猎日本唱歌，其词意袭用我古诗者，约十之九五。（日本作歌大家，大半善汉诗。）我国近世以来，士习帖括，词章之学，金蔑视之。挽近西学输入，风靡一时，词章之名辞，几有消灭之势。不学之徒，习为蔽昌，诋其故典，废弃雅言。迨见日本唱歌，反啧啧，称其理想之奇妙。凡吾古诗之唾余，皆认为岛夷所固有。既齿冷于大雅，亦贻笑于外人矣。（日本学者，皆通《史记》、《汉书》。昔有日本人，举史汉事迹，置诸吾国留学生，而留学生，茫然不解所谓，且不知《史记》、《汉书》为何物，致使日本人传为笑柄。）①

弘一法师在文章中把"词章之学"与我国古诗相联系，且指出由于"士习帖括"以及西学东渐的原因，导致我国读书人视词章为末道，"迨见日本唱歌，反啧啧，称其理想之奇妙"，且由于受新思潮的影响，我国在日留学者甚至有不少没听过《史记》《汉书》，以至于"传为笑柄"。因此弘一涉足音乐的目的便超出了文艺本体研究的范围，他是为了扭转"既齿冷于大雅，亦贻笑于外人"的尴尬局面。无怪乎他在《音乐小杂志序》中把音乐的功能概括为"琢磨

---

① 《弘一大师全集》编辑委员会编：《弘一大师全集》七，450页，福州，福建人民出版社，1991。

道德，促社会之健全；陶冶性情，感精神之粹美"①。因此我们看到弘一创作的歌词有很强的家国情结，如1906年他创作了《我的国》，曰："东海东，波涛万丈红。朝日丽天，云霞齐捧，五洲惟我中央中。二十世纪谁称雄？请看赫赫神明种。我的国，我的国，我的国万岁，万岁万万岁！"②所以有人说弘一留学后改变了修身齐家、以学致仕的儒学理想："逐渐确立了'以美淑世''经世致用'的教育救国的理想取向。"③笔者认为这种说法只看到了弘一言行的表面，并未参透其出国留学的真实心理。如果说"以美淑世"也可以算作"经世致用"的话，则在弘一法师一贯的观念里也只能是不得已而为之的无奈之选，否则就很难解释他为何最终会离开"以美淑世"的校园了。

## 2. 回国工作

1911年弘一法师从日本回国。④但当时留日的海归运气并不是很好，回国后的工作大多也算不得"辉煌"。⑤弘一法师回国后，据载他在朋友周啸麟的邀请下，告别日籍夫人，乘海船至天津高等工业学堂任图案教员。⑥但这给弘一的生活带来极大不便，因为与他一起回国的妻子——春山淑子，被他安置在了上海，需要他两地奔波，十分辛苦。另，1912年2月，袁世凯与南京政府夺权，京津地区局势动荡，弘一被迫停课，于是便南下了。李端在《追忆先父李叔同事迹片断》中回忆说："先父从日本留学回津工作以后，在家里只待了一两年，就又南下上海了。他在天津工作的这一两年里，我已经六七岁，能记住一些事

---

① 弘一法师：《李叔同全集》06《文艺·诗词》，149页，哈尔滨，哈尔滨出版社，2014。

② 瑞峰主编：《李叔同作品选》，166页，北京，中央民族大学出版社，2005。

③ 参见余世存：《世道与人心》，54页，北京，北京联合出版公司，2016。

④ 按，据刘晓路《档案中的青春像：李叔同与东京美术学校（1906—1918）》考证，李叔同"1911年3月毕业于西洋画科，归国是在那以后，而非'定论'的1910年"。见方爱龙主编：《弘一大师新论》，135页，杭州，西泠印社，2000。

⑤ 按，据刘晓路《档案中的青春像：李叔同与东京美术学校（1906—1918）》一文载，弘一所在东京美术学校的留学生大都回国效力，终生从事美术教育。可惜留日者多生不逢时，不如留法的风光。因为早期回国者，尚未赶上蔡元培大办国立北京美术学校和国立艺术院，发展空间有限。后期归国者，又因从事现代派艺术而在抗日战争的环境中找不到欣赏者。因此不少人就职于私立美术学校，也有一些人成为北平艺专、上海美专、杭州艺专等著名艺术学校的骨干。见方爱龙主编：《弘一大师新论》，129页，杭州，西泠印社，2000。

⑥ 李叔同：《悲欣交集：李叔同人生感悟》，233页，重庆，重庆出版社，2016。

情了。我记得，在此期间，他没有在天津度过一次春节。"[1]日本妻子在上海居住，这给弘一法师带来的是精神上和经济上的双重压力，这与其后来出家也存在一定关系。到上海后，弘一又应友人杨白民之请到上海城东女学的"艺科"任教。杨白民和弘一一样，也是留日归来的，他思想先进，认为妇女也应该享有受教育的权利。于是杨白民于1904年在上海南市竹行弄的自家住宅中创办了城东女学，女学中设立了艺科，分音乐、国画、西画三组，以培养女性的艺术人才。所聘请的教师中，除了弘一之外，还有黄炎培、丰子恺、刘质平等。[2]除了在杨白民的城东女学任职外，弘一法师还曾就职于上海《太平洋报》，被聘任为该报主笔，但好景不长，1912年秋，《太平洋报》因经费不足而停刊。于是他到了杭州，应校长经亨颐之请，到浙一师任美术和音乐老师。这也是弘一法师回国后任职时间最长的一个单位（他前后在此执教7年，直至1918年出家）。

弘一法师初来浙一师时，他所担任的图画、音乐两门课程不被重视。据丰子恺《李叔同先生的教育精神》记载：

> 我做中小学生的时候，图画、音乐两科在学校里最被忽视。那时学校里最看重的是所谓英、国、算，即英文、国语、算术，而最看轻的是图画、音乐。因为在不久以前的科举时代的私塾里，图画儿和唱曲子被先生知道了要打手心的。因此，图画、音乐两科，在课程表里被认为一种点缀。[3]

可见艺术课不被重视是当时比较普遍的现象，大家见怪不怪，这与我国"重道轻艺"的传统思想有关。特别是当时国内呼吁实业兴国，读书的功利主义思潮盛行，英文、国语、算术是可以"经世致用"的，而艺术向来都是怡情悦性、难登大雅的。弘一法师来到这里以后，情况有了很大改观，丰子恺回忆说：

> 在我所进的杭州师范里，……图画、音乐两科最被看重，校内

---

① 民盟天津市委员会文史资料研究小组编：《文史参考资料汇编》第6辑，29页。
② 陈戎：《李叔同：圆月天心》，80～81页，沈阳，辽宁人民出版社，2015。
③ 丰子恺：《丰子恺全集》文学卷三，31页，北京，海豚出版社，2016。

有特殊设备（开天窗，有画架）的图画教室，和独立专用的音乐教室
（在校园内），置备大小五六十架风琴和两架钢琴。课程表里的图
画、音乐钟点虽然照当时规定，并不增多，然而课外图画、音乐学习
的时间比任何功课都勤：下午四时以后，满校都是琴声，图画教室里
不断的有人在那里练习石膏模型木炭画，光景宛如一艺术专科学校。①

　　学校不仅置备了专门的美术和音乐教室，还添置了不少相关的教学设备，
因此学生的积极性也被调动了起来，俨然成了一个艺术学院的氛围了。弘一法
师对自己的艺术教育工作有极大热情，课堂之外，他在浙一师还动员学生成立
了"乐石社"。因为弘一"能诗、能书、能绘、能篆刻"，还"能为魏晋六朝
文"，所以被推选为社长。②友人姚鹓雏还专门为乐石社做有《乐石社记》，是
这样介绍乐石社和弘一法师的：

　　　　乐石社者，李子息霜集其友朋弟子治金石之学者，相与探讨观
　　摩，穷极渊微而以存古之作也。……李子博学多艺，能诗能书，能绘
　　事，能为魏晋六朝之文，能篆刻。……兹来虎林，出其所学，以饷多
　　士。复能于课余之暇，进以风雅，雍雍矩度，讲贯一堂，毡墨鼎彝，
　　与山色湖光相掩映。方今之世，而有嗜古好事若李子者，不令千载下
　　闻风兴起哉！③

弘一法师自己也曾做有《乐石社记》一篇：

　　　　粤若稽古先圣，继天有作。创造六书，以给世用。后贤踵事，附
　　庸艺林。金石刻划，实祖缪篆。上起秦汉，下逮珠申。彬彬郁郁，垂
　　二千年。可谓盛已。世衰道微，士不悦学。一技之末，假手猲夷。兽
　　蹄鸟迹，触目累累。破觚为圆，用夷变夏。典型沦丧，殆无讥焉。不
　　佞无似，少耽痂癖。结习所存，古欢未坠。囊以人事，昧迹武林，滥

① 丰子恺：《丰子恺全集》文学卷三，31页，北京，海豚出版社，2016。
② 郑逸梅：《郑逸梅选集》第一卷，33页，哈尔滨，黑龙江人民出版社，1991。
③ 郑逸梅：《郑逸梅选集》第一卷，32～33页，哈尔滨，黑龙江人民出版社，1991。

芋师校。同学邱子，年少英发。既耽染翰，尤嗜印文。校秦量汉，笃志爱古。遂约同人，集为兹社。树之风声，颜以乐石。切磋商兑，初限校友。继乃张皇，他山取益。志道既合，声气遂孚。自冬徂春，规模寝备。复假彼故宫，为我社址。而西泠印社诸子，觇觇先进。勿弃荮菲，左提右挈。乐观厥成，滋可感也。不佞昧道惛学，文质靡底。前鱼老马，尸位经年。伏念雕虫篆刻，壮夫不为。而雅废夷侵，贤者所耻。值猖狂颓靡之秋，结枯槁寂寞之侣。足音空谷，幽草寒琼。纵未敢自附于国粹之林，倘亦贤乎博奕云尔。爰陈梗概，备观览焉。乙卯六月，李息翁记。[①]

尽管弘一法师热心于艺事，但他在《乐石社记》中也不免感慨："世衰道微，士不悦学。一技之末，假手崛夷。"他一方面说"伏念雕虫篆刻，壮夫不为""雅废夷侵，贤者所耻"；但另一方面他又明白，世风日下，壮志难酬，只能是"值猖狂颓靡之秋，结枯槁寂寞之侣"。乐石社对于参与的学生而言，或许只是研讨书法篆刻等金石之事，而对于弘一法师来说则又多了一层托物言志的意味。至于该社成员，《乐石社记》中说"初限校友，继乃张皇"，但主要还是该校成员。教师成员有弘一法师、经亨颐、费龙丁、夏丏尊、张心芜等二十余人，其他参与者主要就是喜欢金石之学的学生。乐石社在弘一法师的带领下办得风生水起，还多次出版了集子，弘一还曾把它邮给母校东京美术学校做纪念。如今，乐石社当年的集子已经很难见到，东京美术学校图书馆还收藏有7册（其中缺第6册）。[②]

弘一法师在浙一师的工作做得很出色，在当时就备受关注和认可。1914年，弘一法师的同窗黄炎培带领江苏省教育司工作人员来浙一师参观考察，他们对弘一的艺术教育工作给予了很高的评价。事后黄炎培在其《教育考察日记》中记录说："图画手工科的成绩殆视前两江师范专修科为尤高，其主事者为吾友美术专家李君叔同。"[③]令黄炎培没有想到的是，四年后的1918年，这样一位优秀的教师居然辞职出家了。

---

① 李叔同：《李叔同文集·文艺卷》，103页，北京，线装书局，2018。

② 郭长海、金菊贞：《李叔同和南社》，见方爱龙主编：《弘一大师新论》，248页，杭州，西泠印社，2000。

③ 李叔同著，董敏编：《弘一大师格言别录》，235页，合肥，安徽文艺出版社，1997。

# 第二章　出家始末

第一节　出家原因

第二节　出家前的先兆和安排

第三节　弘一法师文艺观与
　　　　「以笔墨接人」

第一节　出家原因

　　关于弘一法师出家的原因，历来众说纷纭，莫衷一是。滕征辉总结其出家原因，有家庭影响说、家族破产说、遁世幻灭说、情无所依说。[①]实际上，随着明代以来佛教的世俗化，佛门早已不再是清修的圣地，因此出家不再是看破红尘者的专利，有很多出于一些非宗教因素而出家的现象，备受诟病。例如，明人李贽便对那些满口谈道，却心存他念的假道学现象进行了批评："口谈道德，而心存高官，志在巨富；既已得高官巨富矣，仍讲道德、说仁义自若也。"[②]晚清民国时期也有对人们出于不同目的而出家的讨论，如黄萍荪《弘一大师口述〈我在西湖出家的经过〉》一文说："昔之落发为僧者，大抵有本难念的经：或以情场失意，或以宦海受挫，或以经营破产，或以作案累累，或以杀人过多，或以缉捕追踪，或以愤世嫉俗……等等因素，迫不得已，才不得不披发入山，作为一了百了的手段之一。因此这些人的入山受戒，是否真正与佛缔结水乳交融的诚信？殊难肯定。"[③]

　　那么，弘一法师出家到底是什么原因呢？笔者认为与以上因素多少都有些关系，但不应该孤立地去看待。弘一出家既有宗教的因素，又有非宗教因素。尽管有些人出于对大师的敬仰而过分强调其出家的宗教因素，然纵观弘一的人生经历，我们认为非宗教因素是最为关键的。滕征辉认为："根本原因是灵魂上

---

① 滕征辉：《民国大人物》文人卷，276页，北京，台海出版社，2017。
② 见郭超主编：《四库全书精华·集部》第一卷，364页，北京，中国文史出版社，1998。
③ 见方爱龙主编：《弘一大师新论》，270页，杭州，西泠印社，2000。

的，绝非物质与精神层面的，他曾言自己前世是位老和尚，所以，或许真的是宿命牵引。此后发妻没有来看他，十年后在天津郁郁而终。"①笔者认为主要是现实的残酷导致弘一精神的幻灭，至于说"前世是位老和尚"的宿命论，纵览弘一早年风花雪月的生活，可以说其世俗性的一面还是较为明显的。特别是他有纳捐和两次科考的情节，更能从侧面说明宿命论的牵强。另外，夏丏尊和弘一法师是很好的同事，他是最了解弘一法师的。法师在浙一师工作期间多次提出辞职，都是他一再挽留才作罢的。后来夏丏尊在《弘一法师之出家》一文中回忆说：

> 在这七年中，他想离开杭州一师有三四次之多，有时是因为对于学校当局有不快，有时是因为别处来请他，他几次要走，都是经我苦劝而作罢的，甚至于有一个时期，南京高师苦苦求他任课，他已接受了聘书，因我恳留他，他不忍拂我之意，于是杭州南京两处跑，一个星期中要坐夜车奔波好几次。他的爱我，可谓已经超出寻常友谊之外，眼看这样的好友因信仰的变化要离我而去，而且信仰的事不比寻常名利关系可以迁就。料想这次恐无法留得他住，深悔从前不该留他。他若早离开杭州，也许不遇到这样复杂的因缘的。②

夏丏尊看到出家后的弘一过着艰苦的生活，很是自责。本来弘一法师是要应南京高师的聘请，但由于夏丏尊的挽留才导致弘一"杭州南京两处跑"，经常连夜奔波。在夏丏尊看来，正是这种挽留和奔波的世俗生活导致弘一信仰的变化，才导致了他的出家，如果当初让他应聘了南京高师，早点离开杭州，或许他的人生不至于遭受"这样复杂的因缘"。作为弘一的朋友，夏丏尊的这个看法有一定参考价值，至少说明弘一法师在遭遇太多世俗的困扰后，可能认为人生并非只有一种选择，那种主张弘一法师出家乃其宿命的观点是有问题的。当然，至于弘一果真辞职去了南京工作，是否就能改写他的后半生，笔者以为也不尽然。

---

① 滕征辉：《民国大人物》文人卷，276页，北京，台海出版社，2017。
② 马明博、肖瑶选编：《我的禅：文化名家话佛缘》，27页，北京，中国青年出版社，2012。

就信仰层面来讲，弘一未必非要出家。前面我们已经讲到，佛教的世俗化使得传统文人流行亦僧亦俗、亦处亦出的处世方式。弘一的朋友夏丏尊、马一浮，还有学生丰子恺等人都是如此。近人俞平伯更在其《古槐梦遇》中"不做和尚论（上）"一节戏言："不可不有要做和尚的念头，但不可以真去做和尚。因为真做了和尚，就没有要做和尚的念头了。"又在"一名'和知堂师诗注'"条以对话的形式调侃了所谓的"出家者"：

> 对甲说："何不着袈裟"，对乙说："何必着袈裟"，在佛法想必有专门的术语，而在俗家谓之"见什么人说什么话"。①

常言道"儒治世、道治身、佛治心"。明清以来，虽然三教融合之势愈演愈烈，但始终是儒家思想占主导地位，士人在现实中找不到出路时，往往以佛道自命，但真正因信仰层面而出家者并不多见。所以清人纪晓岚在《阅微草堂笔记》中说："盖儒如五谷，一日不食则饿，数日则必死。释道如药饵，死生得失之关，喜怒哀乐之感，用以解释冤愆，消除怫郁，较儒家为最捷；其祸福因果之说，用以悚动下愚，亦较儒家为易入。特中病则止，不可专服常服，致偏胜为患耳。"②尽管纪晓岚的说法难免带有官方的偏见，但大体而言确如其所说。我们要强调的是，如果仅仅是出于报国梦想破碎的话，弘一完全可以做在家的居士，不必非要出家，然他最终选择空门，必然是多方面因素累积的结果。

第一，家国理想的破灭。

关于弘一法师出家的成因，丰子恺有个说法很重要，他认为"生活可以分作三层：一是物质生活，二是精神生活，三是灵魂生活。物质生活就是衣食。精神生活就是学术文艺。灵魂生活就是宗教。……我们的弘一法师，是一层一层的走上去的"③。丰子恺关于人生分为"物质生活""精神生活""灵魂生活"三层的说法是没有问题的，然弘一是否因不满足于"物质欲""精神欲"，进而因追求"灵魂生活"选择出家，则不可简单下结论。按照丰子恺的说法，

---

① 俞平伯：《俞平伯散文杂论编》，404、405页，上海，上海古籍出版社，1990。
② （清）纪昀：《阅微草堂笔记》，80页，上海，上海古籍出版社，1980。
③ 丰子恺：《丰子恺全集》文学卷五，110页，北京，海豚出版社，2016。

似乎弘一法师天生就是为宗教而降临人间的，这显然与弘一的成长经历不符。因为丰子恺这里的"灵魂生活"是宗教生活，丰氏作为法师的学生，有故意拔高弘一出家动机的嫌疑。前文已经陈述过，弘一法师出家前很长一段时间内的人生与普通读书人并无区别，也不妨说"很世俗"。他出生于官商富裕之家，从小过着公子哥的生活，也有声色之好。最关键的是，据说他曾两次参加乡试并落榜，随之他退出了南洋公学，进入了一段时间的彷徨期。"内心深处非常苦闷——国事日非，人生亦无出路"，于是"与伶人戏子镇日厮混"。更值得玩味的是，尽管没有了城南草堂的洒脱张扬，也没有了南洋公学时期的意气风发，此间的弘一法师却"一直在参加格致书院的科举应试训练"①。因此我们对弘一法师的解读，一定要回到理性的维度，不仅要看他说了什么，更要看他做了什么。同时，由于弘一法师生前做过一段时间的教师，学生较多，出家后更有很多崇拜者，我们如今看到的很多史料都是来自于他们的"回忆""转述"或"评价"，因此必然会存在"讳言"或过度阐释的现象，所以我们不可过分依赖史料本身。就弘一法师出家而言，仕途屡屡落空，家国理想的破灭是促使其出家的原因之一，但他此时显然没有出家的决心，最后去日本留学也是在寻求实现人生抱负的途径。所以丰子恺说："李先生这样热烈地庆喜河山的光复，后来怎么舍得抛弃这'一担好河山'而遁入空门呢？我想，这也仿佛是屈原为了楚王无道而忧国自沉吧！假定李先生在'灵山胜会'上和屈原相见，我想一定拈花相视而笑。"②丰氏只说对了一半，弘一确实舍不得"一担好河山"，然他出家与屈原"为了楚王无道而忧国自沉"还是有区别的。弘一并没有因为晚清政府的"无道"而"自沉"，他只是去出国留学，只是选择了一条在当时看来也还比较时髦的实现人生价值的方式而已。

对于丰子恺有关弘一法师出家原因的"三层楼"说，我们一方面要从师生的角度去合理地提出质疑；另一方面也要看到，丰氏本人也是亦处亦出的佛教徒，他在1928年"从李叔同皈依佛门，法名婴行"③。因此丰子恺的"三层楼"说也不能简单地因师生情谊而被认为是完全虚妄的，特别是他提出的第二层楼——精神层面的说法，影响了一大批人。例如，陈慧剑在《弘一大师手书〈华

---

① 朱兴和评注：《李叔同诗歌评注》，63页，上海，上海交通大学出版社，2013。
② 丰子恺：《丰子恺全集》文学卷三，27页，北京，海豚出版社，2016。
③ 郑逸梅：《世说人语》，263页，哈尔滨，北方文艺出版社，2016。

严经〉偈原典考析》中，便对弘一出家给出了这样的解释："出家对其而言，或正如他绚烂的前半生一样，仅为改变一种生活方式而已；而在尝遍世间百味之后，要改换一种生活又不能脱离客观现实，以满足他对精神生活之渴求，出家当为最好之选择。"①笔者认为，弘一出家前对功名利禄的追求是物质层面、精神层面兼而有之的，他出家后仍与世俗间的友人有着密切的联系，也有其物质的、精神的种种需要，因此不宜把他出家后的生活简单地划归为宗教性的。

第二，性格古怪与世俗困扰。

弘一法师的出家，与其古怪的性格也有一定关系。

关于这一点，已有不少人谈到过，但笔者认为这并非根本原因。据徐半梅回忆说，弘一从日本带回来一个老婆，有一次岳母来探亲，临走时天忽然降雨，岳母要借把雨伞，"但李先生无论如何不答应，他并且对岳母说：'当初你女儿嫁给我的时候，并没说过将来丈母娘要借雨伞的。'……其脾气之怪，实在无出其右。在社会上是此路不通的，所以只好去做和尚。"②按照常人的思维，天降大雨时要么留岳母，要么送雨伞，根本不会谈到借与不借的问题，所以弘一的言行确实令人匪夷所思。难怪文物出版社在《弘一法师》按语中评价大师时说："李叔同态度虽然一贯认真，却是事事近人情的。徐半梅文中提到'不肯借雨伞给丈母娘'，是不近人情的，无怪黄炎培先生要感到'有些惊讶'了。"③在笔者看来，文物出版社"李叔同态度虽然一贯认真，却是事事近人情的"的评价也是出于对大师的敬仰而发出的。实际上弘一法师确实在性格上存在与世俗格格不入之处，这也在某种程度上能与其出家关联起来。笔者认为借伞一事是可信的，因为弘一的古怪性格还有其他事例为证。据大师的学生丰子恺回忆说："他的生活非常认真。举一例说：有一次我寄一卷宣纸去，请弘一法师写佛号。宣纸多了些，他就来信问我，余多的宣纸如何处置？又有一次，我寄回件邮票去，多了几分。他把多的几分寄还我。以后我寄纸或邮票，就预先声明：余多的送与法师。"④师生之间多邮几张纸或多几分邮票，这本是人之常情，根本无需专门写信询问如何处置，但弘一法师却做出这样令人难以

---

① 方爱龙主编：《弘一大师新论》，33页，杭州，西泠印社，2000。
② 引自林清玄：《呀！弘一》，45页，海口，海南出版社，2007。
③ 中国佛教图书文物馆编：《弘一法师》，283页，北京，文物出版社，1984。
④ 丰子恺：《回忆让我情不自禁》，32页，北京，北京联合出版公司，2016。

理解的行为，所以我们得承认，弘一法师的确在性格和行为习惯上有不合常人之处。由此他与世俗生活之间肯定会存在一定的隔膜。

对于弘一古怪的性格，后人在阐释时往往将之与"大师"的身份相结合，认为大才不拘小节，最后反而成了大师可爱之处，是性情使然，这是由"为尊者讳"的定式思维致使的。这也导致很多人对大师古怪的性格与出家之间的联系不以为然："从他受到许多学生、同事、亲朋挚友的爱戴，杭州浙一师和南京高等师范两校同时诚聘他任教，以及他在文艺界享有的声誉与地位等等来分析，似乎他还不至于'在社会上是此路不通的'。"①这其实是站在历史的高度，把大师抽象化了。尽管他的古怪行为被学生丰子恺善意地理解为"他的生活非常认真"，但丰子恺也没料到自己会因为多寄了一些宣纸给老师的这点小事，而使老师专门写信给自己，则岳母"借伞"一事就更没有什么可"圆场"的了。弘一古怪的性格还可以从其交友观看出，他在写给刘质平的信中嘱咐刘在日本不要随便交朋友："始亲终疏，反致怨尤，故不如于始不亲之为佳也。"②可见他确实有孤僻且不善与人交往的性格特质。

据载，弘一的有些做法并不是因生活不顺而一时兴起的乖张之举，他在日本留学期间也表现出怪僻的性格，欧阳予倩曾叙述了他与弘一一次尴尬的见面。有一天，弘一约他早晨八点钟见面。欧阳予倩住在牛込区，弘一住在上野不忍池畔，相隔很远，因赶乘电车未免有些耽误，等到了弘一那里，名片递进去，不多时，弘一开楼窗对他说："我和你约的是八点钟，可是你已延迟了五分钟，我现在没有工夫了，我们改天再约吧！"③欧阳予倩与弘一法师是在日本认识的，因为有同样的话剧爱好，欧阳予倩加入了弘一组织的春柳社。应该说这样的关系与泛泛之交还是有区别的，但大师居然因为朋友迟到几分钟而让人吃了闭门羹，这简直令常人无法理解。难怪欧阳予倩感慨说："自从他演过《茶花女》以后，许多人以为他是个很风流蕴藉的人，谁知道他的脾气，却是异常孤僻。"④丰子恺在《怀李叔同先生》中还记录了一件小事，说弘一法师在浙一师上课期

---

① 杨晓文：《李叔同的性格与人格》，见方爱龙主编：《弘一大师新论》，267页，杭州，西泠印社，2000。

② 管继平编著：《李叔同致刘质平书信集》，17页，上海，东方出版中心，2014。

③ 白化文主编：《中国近现代历史名人佚事集成》第8册，407页，济南，山东人民出版社，2015。

④ 欧阳予倩等：《自我演戏以来》，14页，上海，上海三联书店，2014。

间，有个学生因在课堂上放屁，动静有点大，下课后他严肃地跟那个学生说："以后放屁，到门外去，不要放在室内。"接着又一鞠躬。[①]本来在常人看来不需要关注的小事，他却小题大做，还给学生鞠躬，这在当时的人看来都是僭越师生之仪的举动，难怪他的学生说："我宁愿被夏木瓜骂一顿，李先生的开导真是吃不消，我真想哭出来。"[②]我们不否认弘一法师是个难得的全才，他诗书画印文无一不精，但他的性格确实存在与常人难以沟通的部分，用现在的话说，就是有点"强迫症"。大师眼里的人情冷暖与常人有一部分是不对称的，所以他的世俗生活难免会有种种困惑，这也能部分地解释为何他在浙一师做教师，本来好好的工作，说辞就辞了。据弘一法师《我在西湖出家的经过》一文载：

> 曾有一次，学校里有一位名人来演讲。那时，我和夏丏尊居士两人却出门躲避，而到湖心亭上去吃茶了。当时夏丏尊曾对我说："像我们这种人，出家做和尚倒是很好的。"那时候我听到这句话，就觉得很有意思。这可以说是我后来出家的一个远因了。[③]

从这里就可以看出，文人骨子里的骄傲使得他与世俗之间的步调并不一致。接下来的一件事更是直接导致弘一完成了剃度出家的举动。弘一所述与夏丏尊的对话，以及夏丏尊在《弘一法师之出家》一文中也有记载。1918年5月底，大师便入山预备次年剃度出家。然而7月夏丏尊去看望弘一时，见他过得十分苦闷，"我对他说过这样的一番狂言：'这样做居士究竟不彻底，索性做了和尚，倒爽快！'我这番话原是愤激之谈，因为心里难过得熬不住，不觉脱口而出。说出以后，自己也后悔"[④]。尽管夏丏尊与弘一法师有心灵的共通之处，但他此番话多半是感慨之言，没承想这竟然成了促使弘一法师出家的一个关键点。按照夏丏尊《弘一法师之出家》一文介绍，此时弘一还没最终决定出家。弘一在虎跑寺断食期间，经马一浮先生介绍，认识了一个叫作"彭先生"的

---

① 丰子恺：《回忆让我情不自禁》，27页，北京，北京联合出版公司，2016。
② 丰子恺：《丰子恺全集》文学卷三，32页，北京，海豚出版社，2016。
③ 弘一法师著，唐嘉编：《悲欣交集：弘一法师自述》，22页，北京，文化艺术出版社，2015。
④ 《弘一大师全集》编辑委员会编：《弘一大师全集》十，40页，福州，福建人民出版社，1993。

人，但彭先生在虎跑寺与弘一同住了没几天，"忽然发心出家了"。弘一法师深受其感染，"可是还不想就出家，仅皈依三宝"，"假期满后，仍回到学校里来"。①所以夏丏尊说弘一出家与自己的"一番狂言"有关，倒也是有依据的。

另，夏丏尊在《弘一法师之出家》一文中承认弘一的出家与自己有关，这一点也是得到了弘一的认可的：

> 说起来也许会教大家不相信，弘一法师的出家，可以说和我有关，没有我，也许不至于出家。关于这层，弘一法师自己也承认。有一次，记得是他出家二三年后的事，他要到新城掩关去了，杭州知友们在银洞巷虎跑寺下院替他饯行，有白衣，有僧人。斋后，他在座间指了我向大家道：我的出家，大半由于这位夏居士的助缘。此恩永不能忘！我听了不禁面红耳赤，渐愧无以自容。因为一，我当时自己尚无信仰，以为出家是不幸的事情，至少是受苦的事情。弘一法师出家以后即修种种苦行，我见了常不忍。二，他因我之助缘而出家修行去了，我却竖不起肩膀，仍浮沉在醉生梦死的凡俗之中。所以深深地感到对于他的责任，很是难过。……自从他出家以后，我已不敢再谤毁佛法，可是对于佛法见闻不多，对于他的出家，最初总由俗人的见地，感到一种责任。以为如果我不苦留他在杭州，如果我不提出断食的话头，也许不会有虎跑寺马先生彭先生等因缘，他不会出家。如果最后我不因惜别而发狂言，他即使要出家，也许不会那么快速。②

所以有人评论说："本来是夏丏尊的愤慨之言，他心中难受，倒是希望弘一法师不去做和尚，因为做和尚太清苦，不忍见好友做苦行僧。"③这倒不是说弘一法师出家乃一时兴起，或完全是一种偶然的举动。夏丏尊的无心之言在普通人看来是一种朋友间的关心，在弘一听来却别有意味，这也从侧面看出大师性格的与众不同之处。

---

① 《弘一大师全集》编辑委员会编：《弘一大师全集》十，40页，福州，福建人民出版社，1993。

② 《弘一大师全集》编辑委员会编：《弘一大师全集》十，38~40页，福州，福建人民出版社，1993。

③ 张笑恒：《民国先生：尊贵的中国人》，198页，北京，现代出版社，2016。

除此之外，据载彭先生出家后，弘一法师也曾向弘详法师提出拜师的请求，弘详法师因弘一是一个很有名望的艺术家，不敢贸然答应。但弘一皈依心切，于是弘详法师就请护国寺的师父了悟法师来接引，于是弘一在1918年正月十五日拜了悟法师，行了皈依礼，并于这年夏天正式出家。①尽管如此，在夏丏尊看来，他对弘一的出家还是负有责任的，而朋友的认可与鼓励也确实与弘一出家有一定的关系。②陈戎认为，弘一出家"是因为他与当时的社会生活是越来越难以融合了。也许是他被早期的旧式的教育所'规定'了的生活模式与以后社会生活的格格不入，使他无法在世俗社会中寻找到他所要追求的、他所欣赏的生活与他所认同的位置，另有对于自身的人格完满的追求发展到一个极致"③。这里当然也包括其怪僻的性格与世俗的不和谐，尽管我们知道这并非决定性的因素。

第三，信仰层面。

也有人提出弘一法师的出家与其父母信佛有关，认为弘一出家是受家庭影响，早就种下了慧根，如刘质平在《华严集联三百·跋》中便说："吾师叔同李先生，生有凤根，耽奇服异，弱年驰骋词场，雅负三绝之誉。凡诸技艺，靡所不工。顾未及中岁，感颓波之迁流，恫五浊之苦难，遂乃翘勤净域，皈礼灵山，辛苦修持，精进无已。"④这种说法也有一定的道理。据载，弘一父亲李世珍年轻时就是一位虔诚的佛教徒，晚年更是耽于佛境，乐善好施。家中常年供奉佛位，烟云缭绕，弥漫着的佛教气息给少年时代的李叔同以潜移默化的影响。⑤李世珍去世时，安详的遗容更是给他留下了深刻的印象，为成年后的弘一对佛学的领悟奠定了基础。⑥另外，弘一法师在八九岁间，乳母便曾教他诸如

① 浙江省政协文史资料委员会编：《史海拾珍》，73页，杭州，浙江人民出版社，2004。
② 按，弘一法师出家成因众说不一，无非主观和客观两方面。主观的我们已经谈了不少，以客观方面来看，"断食"机缘则是最直接的原因，而夏丏尊、马一浮、叶品三等人的支持也对促成大师出家起到一定的帮助，如叶品三介绍其到虎跑寺断食，客观上也为弘一出家提供了便利。弘一在写给叶品三的信中说："前承绍介淡云和尚，获聆法语，感谢无量。"又说："忆音剃染大慈，实贤首绍介之德。""向依仁者绍介之劳，乃获今日之解脱，饮水思源，感德靡穷。"引自一心：《弘一大师出家、治律宏律因缘之思考》，见方爱龙主编：《弘一大师新论》，33页，杭州，西泠印社，2000。
③ 陈戎：《李叔同：圆月天心》，139页，沈阳，辽宁人民出版社，2015。
④ 《弘一大师全集》编辑委员会编：《弘一大师全集》十，202页，福州，福建人民出版社，1993。
⑤ 陈星：《艺术人生——走近大师·李叔同》，98页，杭州，西泠印社，2004。
⑥ 陈戎：《李叔同：圆月天心》，122页，沈阳，辽宁人民出版社，2015。

"高头白马万两金，不是亲来强求亲。一朝马死黄金尽，亲友便成陌路人"之类感伤人世无常的诗句。①因此，家庭佛教信仰的传统影响弘一出家的说法，也并非完全空穴来风。弘一出家的次年，旧友袁希濂去看望他，袁氏事后在《余与大师之关系》中说："知师在玉泉寺，乃往走别，师谓余前生亦系和尚，劝令朝夕念佛；并谓有《安士全书》，必须阅读，不可忘却等语。"②后来，袁希濂果然皈依了佛门。可见相信前世今生说法的不仅弘一一人。③

我们在弘一的诗作、歌曲中经常可以发现佛教思想的印迹，如1905年弘一编创的歌曲《化身》中有词曰："化身恒河沙数，发大音声。尔时千佛出世，瑞霭氤氲。欢喜欢喜人天，梦醒兮不知年。翻倒四大海水，众生皆仙。"④又如，1907年他留学期间有诗曰《初梦》，其中便有："鸡犬无声天地死，风景不殊山河非。妙莲华开大尺五，弥勒松高腰十围。"⑤还有，他1905年在《为沪学会撰文野婚姻新戏册既竟系之以诗》⑥中也有："自由花开八千春，是真自由能不死。誓度众生成佛果，为现歌台说法身。"⑦但需要强调的是，尽管弘一出家前的这些作品都隐约显现出佛教的影子，我们也不妨说，弘一的信仰确实与家庭影响有一定的关系，但仍不能就此得出二者之间存在必然的因果关系。即便是一般文人，当在生活中遇到不如意或遭受重大挫折时，也往往会借佛理自慰，但诗文中出现向佛的字眼并不足以导致出家。因此对于弘一来说，当家庭遭受变故、国家动乱不堪、个人建功立业无望时，很可能会向佛教的教义寻找共鸣和理想的寄托，⑧但这并不意味着一定要出家。

---

① 林子青编：《弘一大师年谱与遗墨》，7页，长春，时代文艺出版社，2010。

② 《弘一大师全集》编辑委员会编：《弘一大师全集》第10册《附录卷》，70页，福州，福建人民出版社，1993。

③ 按，弘一相信因果报应，正如1938年他在晋江安海金墩宗祠讲《佛法学习初步》所说的那样："三世业报者，现报、生报、后报也。（一）现报：今生作善恶，今生受报。（二）生报：今生作善恶，次一生受报。（三）后报：今生作善恶，次二三生乃至未来多生受报。"见李叔同：《李叔同说佛》，97页，南京，译林出版社，2017。

④ 陈戎：《李叔同：圆月天心》，123页，沈阳，辽宁人民出版社，2015。

⑤ 李叔同：《送别：李叔同精品文集》，29页，成都，成都时代出版社，2014。

⑥ 按，1905年弘一法师在日本曾写信给上海友人毛子坚，说"兹奉赠《醒狮》一册，内有拙作数首。"其中就刊登了此诗。见萧枫编注：《弘一大师文集·书信卷一》，28页，呼和浩特，内蒙古人民出版社，1996。

⑦ 李叔同：《送别：李叔同精品文集》，21页，成都，成都时代出版社，2014。

⑧ 参见陈戎：《李叔同：圆月天心》，123页，沈阳，辽宁人民出版社，2015。

第四，情感因素。

我们谈到过，弘一出家前曾有过婚姻，后又与日本妻子结合。弘一本是个思想上追求进步的人，然而婚后他又与春山淑子结合，这无论是对于日本妻子，还是对远在家乡守候他的俞氏而言，他内心深处的负罪感都挥之不去。对于弘一的这个情结，不少人都曾作过介绍，认为弘一的内心是极其保守的，他原本就对一夫多妻的腐朽制度嗤之以鼻，与春山淑子的结合使他陷入两难，"一方面，这是他梦寐以求的爱情；而另一方面，若是与春山淑子结合，这又是与他的道德原则相违背的事。在一番痛苦的挣扎后，先生最后还是决定与原配妻子决绝，进而与春山淑子结合。这看似是一个完满的结局，因为他终于如愿以偿地与自己心仪的女子生活在一起了，最后顺理成章地结婚生子了。可是，让人诧异的是，最后先生又与这位日本妻子决绝了，他看破红尘，剃度为僧，遁入空门"①。尽管关于弘一出家的因由众说纷纭，但无疑与他的两段婚姻有一定的关系，这使他在伦理上陷入自我矛盾。所以当1910年他偕春山淑子回国后，并没有带她去天津老家，而是把她安排在了上海。更令人纠结的是，他们早先有过约定，"即她不能在公开场合出现"②。这对于一个外国女子而言尚能接受，但当时弘一任教于浙一师，为了避免风言风语，他"宁愿每个周末坐火车回上海看她"③。这个情况也可以从夏丏尊《弘一法师之出家》一文中得到印证："他有家眷在上海，平日每月回上海两次，年假暑假当然都回上海的。"④这种生活很畸形，也使得弘一法师对原配妻子充满愧疚，并且这种愧疚让他内心非常痛苦。在他真正体味到人间真爱的滋味的同时，也深深地尝到了人生痛苦的滋味。⑤

1918年，弘一自觉"尘缘已尽"，在杭州虎跑寺正式剃度出家。出家前他安排好了一切，且委托朋友将春山淑子送回国。春山淑子一时难以接受，情急之下通过弘一的朋友杨白民辗转来到杭州，弘一无奈，只好相见，这也是两人

---

① 赵凡编著：《李叔同教你读心悟道：弘一法师不一样的人生感悟》，30页，北京，中国言实出版社，2013。

② 杜志建主编：《新时文·那些鲜活的面孔》，84页，延吉，延边教育出版社，2011。

③ 杜志建主编：《新时文·那些鲜活的面孔》，84页，延吉，延边教育出版社，2011。

④ 林子青编：《弘一大师年谱与遗墨》，52页，长春，时代文艺出版社，2010。

⑤ 见赵凡编著：《李叔同教你读心悟道：弘一法师不一样的人生感悟》，25页，北京，中国言实出版社，2013。

的最后一面。据说两人约在西湖旁的一家旅馆里，弘一送给春山淑子一块手表为念。事后弘一雇了一叶轻舟，头也没回便离岸而去。春山淑子绝望地回到日本，从此再无任何消息。①至此弘一的第二段婚姻结束。他用遁入空门的方式给其纠结的情感人生画上了句号，同时也用后半生青灯古佛的寂寥，去回应他此前错综复杂的世俗生活。

第五，"破产"说。

也有人说弘一法师出家是因为破产。李家本是天津有名的富商，以经营盐业发家，后来因经营不善，百万家产消耗殆尽。虽然弘一结婚时分有三十万家产，但随着家族产业的没落，也最终化为乌有。对于这个说法，陈星评价为"近乎以小人之心度君子之腹"②。这一评价显然也是带有感情色彩的。弘一法师留学回国后的1911年10月，正值辛亥革命，随后清政府被推翻，李家也因此遭受灭顶之灾。据载，辛亥革命前后国内金融市场一片混乱，不少钱庄票号纷纷宣布"破产"，李家百万家资瞬间也化为乌有，袁希濂说李家的资财"一倒于义善源票号五十余万元，再倒于源丰润票号亦数十万元，几至破产"③。也有人认为，李家的财产是全部投到了盐田中，但政府突然宣布将盐田收归国家，致使李家破产，弘一的三十万财产也付之东流。④不管怎么说，亲眼见证百万财产一夜间化为乌有，对于弘一法师而言不可能完全无动于衷，尽管他出家时对寂山长老说："弟子出家，非谋衣食，纯为生死大事，甚至妻子亦均抛弃，况朋友乎！"⑤但这只能表明弘一出家时的状态，他出家前有正式工作，当然不是为了衣食，我们也相信他确实"纯为生死大事"而出家，但这并不能推定家族产业的衰落未给弘一带来任何影响。我们交代其出家前的富贵出身及其追求功名的事迹，目的就是为了从宏观上解读弘一一生的起落浮沉，以及家国兴衰给其思想和行为带来的影响。当他经历了国家的衰败和家族的由盛转衰，还有个人前途无望的整个历程后，才会使得他最终做出剃度出家的决定。李家由一个在天津享有盛名的官商之家，几十年间迅速衰落，让他领悟了人世间的

① 参见陆阳：《情爱民国：民国文人的婚恋微纪录》，26页，北京，团结出版社，2014。

② 陈星：《艺术人生——走近大师·李叔同》，98页，杭州，西泠印社出版社，2004。

③ 金梅：《悲欣交集：弘一法师传》，98页，福州，福建教育出版社，2012。

④ 陈戎：《李叔同：圆月天心》，78页，沈阳，辽宁人民出版社，2015。

⑤ 李叔同著，董敏编：《弘一大师格言别录》，244页，合肥，安徽文艺出版社，1997。

变幻无常，加之当时内忧外患、民不聊生的社会场景，让他看不到现实人生的出路，于是"他向往佛教世界的深广宏大，在那里面找到了属于他自己的归宿"[1]。

第六，"断食"与出家。

弘一法师的出家以虎跑寺"断食"为标志，然在此前，他的心理却经历了一个漫长变化的过程。回国后他很长一段时间曾在浙一师工作，其间尘世的繁杂逐渐让他厌倦了世俗生活，表现出归隐之意。他在任教过程中曾写过四首歌：《幽居》《归燕》《月夜》和《幽人》，皆可见其隐逸之情，如《归燕》曰：

几日东风过寒食，

秋来花事已阑珊。

疏林寂寂双燕飞，

低回软语语呢喃。

呢喃，呢喃，

呢喃，呢喃。

雕梁春去梦如烟，

绿芜庭院罢歌弦。

乌衣门巷捐秋扇，

树杪斜阳淡欲眠。

天涯芳草离亭晚，

不如归去归故山，

故山隐约苍漫漫。

呢喃，呢喃，

呢喃，呢喃，

不如归去归故山。[2]

据说这首歌是弘一见归燕有感而作。有人分析说，弘一笔下的归燕不同于

---

① 陈星：《艺术人生——走近大师·李叔同》，100页，杭州，西泠印社出版社，2004。

② 李叔同：《李叔同精选集》，244页，沈阳，万卷出版公司，2015。

刘禹锡的"旧时王谢堂前燕，飞入寻常百姓家"，也不同于晏殊的"无可奈何花落去，似曾相识燕归来"。而是从"东风寒食"的春季飞到"花事阑珊"的秋季，在疏林低徊呢喃，呢喃那些繁华荒芜，那些兴亡更迭，那些人世间的盛衰。①尤其"天涯芳草离亭晚，不如归去归故山"一句，更点破了弘一有心隐遁的意念。而他选择出家的地点杭州也非比寻常，著名的文人白居易、苏东坡、苏曼殊等都曾在此有过佛缘。弘一在《我在西湖出家的经过》中叙述其出家始末时也提及这一点，他认为杭州"实堪称为佛地，因为那边寺庙之多约有两千余所，可以想见杭州佛法之盛了。最近'越风社'要出关于《西湖》增刊，由黄居士来函，要我做一篇《西湖与佛教之因缘》，我觉得这个题目的范围太广泛了，而且又无参考书在手，短期间内是不能做成的。……当民国二年夏天的时候，我曾在西湖广化寺里面住了几天，但是住的地方却不是出家人的范围之内，那是在该寺的旁边，有一所叫作痘神祠的楼上。痘神祠是广化寺专门为着给那些在家的客人住的。当时我住在里面的时候，有时也曾到出家人的地方去看看，心里却感觉得有意思呢！"②一来杭州"堪称佛地"，二来广化寺里出家人的生活在弘一看来"有意思"，这便让他对出家产生了冲动。

"断食"是弘一法师走向出家的关键一步。

据弘一法师《我在西湖出家的经过》载，1916年夏，弘一说他在杂志上看到一篇文章称断食可治疗多种疾病，因为他那时正患有神经衰弱症，就想试一下，"或者可以痊愈，亦未可知"。③但要行断食，须于寒冷的时节，所以他预定十一月断食。至于断食的地点，弘一觉得"总要有一个很幽静的地方才好"。在叶品三的建议下，他来到西湖附近的虎跑寺。这个地方游客少、很安静，用来断食"可以说是最相宜的了"④。

关于这篇"断食"的文章，据夏丏尊《弘一法师之出家》一文说，是他推荐给弘一的。夏丏尊有一次从日本的一本杂志上见到此文，称"断食是身心

---

① 雷磊编著：《芳草碧连天：弘一法师诗词鉴赏》，146页，武汉，武汉大学出版社，2015。

② 李叔同：《送别・我在西湖出家的经过》，157～162页，上海，复旦大学出版社，2006。

③ 李叔同：《送别・我在西湖出家的经过》，158～159页，上海，复旦大学出版社，2006。

④ 李叔同：《送别・我在西湖出家的经过》，158～159页，上海，复旦大学出版社，2006。

'更新'的修养方法，自古宗教上的伟人，如释迦、耶稣，都曾断过食。断食能使人除旧换新，改去恶德，生出伟大的精神力量，并且还列举实行的方法及应注意的事项，又介绍了一本专讲断食的参考书，我对于这篇文章很有兴味，便和他谈及，他就好奇地向我要了杂志去看"[1]。虽然夏丏尊介绍了这篇文章给弘一，两人也相约"有机会时最好断食来试试"，但在夏看来这只是玩笑，"说过就算了"，没想到弘一真的去断食了。后来夏得知后问："为什么不告诉我？"弘一笑说："你是能说不能行的，并且这事预先教别人知道也不好，旁人大惊小怪起来，容易发生波折。"因此对于弘一出家一事，夏丏尊在文中感到自责，说这是他的责任，"很是难过"[2]。尽管从根本上说，弘一的出家不是由夏丏尊决定的，但"断食"之法是他介绍的，"索性做了和尚，倒爽快"的"狂言"也是他说的，可以说夏丏尊至少是推动了弘一法师的提前出家。

弘一法师在虎跑寺断食前后半个多月，断食期间，浙一师还专门派校工闻玉伺候弘一。据丰子恺《怀李叔同先生》一文回忆说：

> 有一天，他决定入大慈山去断食，我有课事，不能陪去；由校工闻玉陪去。数日之后，我去望他。见他躺在床上，面容消瘦，但精神很好，对我讲话，同平时差不多。他断食共十七日，由闻玉扶起来，摄一个影，影片上端由闻玉题字："李息翁先生断食后之像，侍子闻玉题。"这照片后来制成明信片分送朋友。像的下面用铅字排印着："某年月日，入大慈山断食十七日，身心灵化，欢乐康强——欣欣道人记。"李先生这时候已由"教师"一变而为"道人"了。学道就断食十七日，也是他凡事认真的表示。[3]

从校方来看，他们支持大师修身，但并不同意他出家，因此才派校工来为

---

① 马明博、肖瑶选编：《我的禅：文化名家话佛缘》，23～27页，北京，中国青年出版社，2012。

② 马明博、肖瑶选编：《我的禅：文化名家话佛缘》，23～27页，北京，中国青年出版社，2012。

③ 丰子恺著，丰陈宝、丰一吟编：《丰子恺文集6》文学卷二，150页，杭州，浙江文艺出版社，1992。

他服务。①但对于弘一法师而言，他似乎很认真，所以明信片上的称呼由"教师"变为"道人"，且弘一在《我在西湖出家的经过》中提及断食的感受时说："我虽然在那边只住了半个多月，但心头十分愉快，而且对于他们吃的菜蔬，更喜欢吃，及回到了学校以后，我就请佣人依照他们那种样的菜煮来吃。这一次我到虎跑断食，可以说是我出家的近因了。"②因此从弘一法师的叙述来看，断食之后的他已有出家之意。就在断食后，他写过一幅字"灵化"，落款："丙辰新嘉平，入大慈山，断食十七日，身心灵化，欢乐康强。书此奉稣典仁弟，以为纪念。欣欣道人李欣叔同。"③尽管还是用魏碑笔法书写，但用笔含蓄，未刻意隐去锋芒，显得厚重朴实，似乎能从中觉察到弘一法师此刻心境的变化。按照丰子恺的说法，弘一法师在浙一师任教期间就表现出一些出家的端倪："他本来常读性理的书，后来忽然信了道教，案头常常放着道藏。……李先生除绘事外，并不对我谈道。但我发现他的生活日渐收敛起来。"④不仅如此，其间弘一法师日本的朋友来杭州，弘一也是派丰子恺陪伴，"他自己就关起房门来研究道学"⑤。但此时他还有很多俗事未处理，因此还未到出家的地步。

第七，尘缘事了：刘质平回国。

弘一的出家是有一个心理准备阶段的，1917年的断食是一个重要契机。除此之外他还有些事情需要交代，如他曾资助学生刘质平去日本留学，但弘一出家前夕刘质平尚未完成学业。笔者研究发现，刘质平在日本学习遇到了困难，情绪浮躁，加之学费难筹，导致他在未完成学业的情况下不得不回国，这在客观上促成了弘一的提前出家。

1917年，弘一在致信刘质平时说：

> 鄙人拟于数年之内入山为佛弟子（或在近一二年亦未可知，时机

---

① 按，弘一出家后，浙一师校长经亨颐在日记中颇不认同："李叔同入山之事，可敬而不可学，嗣后宜禁绝此风，以图积极整顿。"见张彬编：《经亨颐教育论著选》，328页，北京，人民教育出版社，1993。
② 徐承：《弘一大师佛学思想述论》，北京，团结出版社，2009。
③ 林子青编：《弘一大师年谱与遗墨》，53页，长春，时代文艺出版社，2010。
④ 丰子恺：《回忆让我情不自禁》，31页，北京，北京联合出版公司，2016。
⑤ 丰子恺：《回忆让我情不自禁》，31页，北京，北京联合出版公司，2016。

远近，非人力所能处也），现已络续结束一切。君春秋尚盛，似不宜即入此道。[①]

这封信写于弘一断食之后的1917年。从写信的笔迹可知，此时的弘一法师仍以行书手札示人，文人气息浓重，丝毫看不出要出家的迹象。从信中可知，刘质平此前的来信中，应该不止一次提到他在日本留学时学习有点不顺，心浮气躁。弘一法师在1916年8月19日的回信中，就曾安慰他要摆正心态，注意身体，"俾免中途辍学"。又说，"勿心浮气躁……日久自有适当之成绩"。虽然也提到"宜信仰宗教，求精神上之安乐"，但仍是以征求意见的口吻说："未知君以为如何？"[②]1917年弘一在致刘质平的信中又说"君春秋尚盛，似不宜即入此道"，劝刘质平"耐心向学，最为中正之道"。又在信中规劝刘质平说："愈学愈难，是君之进步，何反以是为忧！……自寻苦恼，或因是致疾，中途辍学，是真对不起鄙人矣。"[③]刘质平未毕业就急着回国，应该与弘一法师要出家有关，也与他在日本学习遇到困难有关（从信中看，不排除弘一法师因对刘质平学习状况感到担忧，甚至失去十足的信心，故而去信告知刘质平自己要出家的消息——至少弘一的提前出家与此事是有些关系的）。弘一法师对出家是保持了清醒头脑的，他知道出家需要足够的恒心，所以在信中说自己"近来颇有志于修养，但言易行难，能持久不变尤难"。[④]从中可见弘一出家的心路历程。

刘质平学业未完便回国，一方面与弘一法师表示要出家有关；另一方面，当时他在经济上确实无法支撑，这从1917年弘一写给他的信中可知。因为之前刘质平曾委托弘一办理官费，弘一回信说："补官费之事，不佞再四斟酌，恐难如愿。"又称"求人甚难"，并且把自己的收支状况详细列出，还说"不佞家无恒产，专恃薪水养家"。[⑤]作为学生的刘质平怎能不体谅老师的难处，所以回国也就是情理之中的事了。

① 管继平编著：《李叔同致刘质平书信集》，39页，上海，东方出版中心，2014。
② 管继平编著：《李叔同致刘质平书信集》，10页，上海，东方出版中心，2014。
③ 管继平编著：《李叔同致刘质平书信集》，15页，上海，东方出版中心，2014。
④ 管继平编著：《李叔同致刘质平书信集》，10页，上海，东方出版中心，2014。
⑤ 管继平编著：《李叔同致刘质平书信集》，23页，上海，东方出版中心，2014。

1918年3月，他在致刘质平的信中再次提到出家的安排，说自己"早在今夏，迟在明年，将入山剃度为沙弥"，一切都已准备妥当，盼刘质平回国一晤。①刘质平不忍心让弘一法师为自己的事而徒增忧虑，所以只好提前归来。刘的回国使得弘一又了断了一件俗事，客观上推动了弘一的出家事宜。

① 管继平编著：《李叔同致刘质平书信集》，43页，上海，东方出版中心，2014。

第二节 出家前的先兆和安排

　　弘一法师出家前还有一些对人、对己的在俗事情需要安排，比如他生前的笔墨纸砚、书法篆刻作品、书籍、衣物等，多送给了朋友和学生，如夏丏尊、堵申甫、刘质平、丰子恺、叶品三等。[①]他安排了日本妻子回国，把家庭事情都安排好，了却了他在俗的一切事务后，最终才出家。

　　可能是考虑到与好友叶品三的关系，弘一出家前将篆刻作品交给了西泠印社，印社将其封存于石壁之中。叶氏是西泠印社的元老，印章封存后他题写了六行隶书碑文，并冠以篆书"印藏"二字，封存后再无人触及（图2-1）。直到1963年西泠印社建社60周年大庆时才开封取出，计有印石94件，大多为弘一收藏的名人之作，也有少量自刻作品，后曾编辑成《李叔同印谱》一书出版。出家前弘一还写了一篇墓铭，即《姜母强太夫人墓志铭》。那是1917

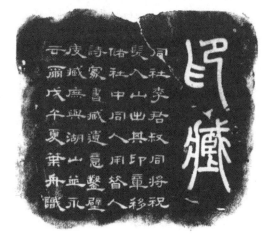

图2-1　印藏
引自《李叔同文集　文艺卷》

　　① 范古农在《述怀》中说："民国七年，师将出家，大舍其在俗所有书籍、笔砚以及书画、印章、乐器等与友生。"见林子青编：《弘一大师年谱与遗墨》，62页，长春，时代文艺出版社，2010。

年的春天，姜丹书的母亲因胃癌去世，弘一曾答应为其做墓铭，直到出家前的一天晚上才动笔，这也是他在俗时的最后一件书法作品。写完后便将毛笔折为两截，翌晨便离开了学校。①这件作品是典型的魏碑风格，有"大慈演音书"字样，有人说"其用笔造字，略有《张黑女墓志》的神采"②。笔者认为该作风格与《张黑女墓志》差别还是蛮大的，主要取法还是弘一法师较为熟悉的《张猛龙碑》。所不同的是，该墓志中用笔起收处多尖锋，较之《张猛龙碑》而言，用笔藏拙不足，书写性则较为凸显。关于此碑的具体书风还将在第四章中详述。

除了书法篆刻外，还有一些油画作品，弘一法师送给了北京的美术学校，可惜由于保管不善，全部失散，仅有一幅在东京上野美术学校所画的油画花卉被当时该校一位教授保留下来，这也是现今仅存的一幅李叔同的油画作品了。③出家前的1918年6月25日，弘一还曾给母校写信："仲夏绿荫，惟校友诸君动静安豫为颂。不慧近有所感，定于七月一日入杭州大慈山定慧寺（俗称虎跑寺）为沙弥。寺为临济宗，但不慧所修者，净土。以末法众生障重，非专一念佛，恐难有成就也。寺在深山之中，邮便不通。今系通信处在杭州第一师范学校内，李增荣方。"④落款为"李岸 法名演音 号弘一"，此时他已经把自己当作出世的身份了，但信中一方面称"非专一念佛，恐难有所成就也"，另一方面又说"寺在深山之中，邮便不通"，还留下了浙一师的通讯地址，让"校友会诸君博鉴"，似乎又担心联系中断，可见出家对于弘一法师而言并不像很多研究者所声称的那样坚决。其实弘一不止一次给母校写信，在这之前的1915年，他就曾把《乐石集》捐赠给母校："恭贺母校兴盛。《乐石集》四册别封发送。谨寄赠贵馆。今后还可陆续寄赠，查收为盼。如能成为同学诸君的几分参考，幸甚之至。愚生目下就职于浙江省杭州第一师范学校。校务之余暇，组织乐石社，从事印章的研究。"⑤弘一法师在浙一师时组织有乐石社，主要是切磋金石书画的，还出版了《乐石集》。此时的弘一还没有要出家的迹象。

安排好一切后，1918年7月13日弘一法师出家，并于次月底到灵隐受三坛

---

① 浙江省政协文史资料委员会编：《史海拾珍》，74页，杭州，浙江人民出版社，2004。
② 安徽省文学艺术界联合会、安徽省文艺评论家协会编：《文艺百家谈》2016年·第1辑，138页，合肥，合肥工业大学出版社，2016。
③ 陈戎：《李叔同：圆月天心》，61页，沈阳，辽宁人民出版社，2015。
④ 《东京美术学校校友会月报》，1918年7月7日。
⑤ 《东京美术学校校友会月报》，1915年4月30日。

大戒。因弘一出家前是个名士，起初灵隐的方丈照顾他，没有让他进戒堂。此事被慧明法师得知后，很严厉地对弘一说："既是来受戒的，为什么不进戒堂呢？虽然你在家的时候是读书人，但读书人就能这样地随便吗？就是在家时是一个皇帝，我也是一样看待的！"①一般而言，从剃度到受戒有三年的期限，而弘一剃度才不到两个月便急于出家，所以他对佛教中的戒律并不太熟悉。后来弘一在一次讲律时还提及此事，以示悔意："余初出家受戒之时，未能如法，准以律义，实未得戒，本不能弘扬比丘戒律。"②这也从另一方面说明，弘一法师的出家，很大程度上是为了摆脱世间俗事的烦扰，至于佛门的清规戒律，他起初并不像大家所期待的那样，已经做好了一切准备。换言之，1918年的弘一，做好了与世俗道别的准备，却并没有做好完全融入佛门生活的准备。

弘一法师的出家，对于他个人而言或许意味着找到了灵魂的归宿，然对于他的亲人、朋友而言却是痛失友朋，让人很难放心。出家之初，夏丏尊曾去看望他，见其饭菜简单，关心地问他："你不嫌只吃这一道菜太咸吗？"弘一答曰："咸有咸的味道。"饭后只喝白开水，夏问道："没有茶叶吗？整天喝这种开水，受不了的。"弘一又笑道："淡有淡的味道。"③夏丏尊等友人的关切并没有让弘一法师回头。1921年，弘一来到温州。据因弘法师《恩师弘一音公驻锡永嘉行略》说："溯吾师自民国七年出家杭州虎跑，受具灵隐，九年研教新城贝山，因旧同学瑞安林同庄君言，永嘉山水清华，气候温适，师闻之欣然，又因吴璧华、周孟由二居士延请，遂于十年三月料理行装，拥锡来永，挂搭城南庆福寺。"④因听人说温州"山水清华，气候温适"，弘一来此在庆福寺修行，在此期间潜心于对佛学的研究，并于1924年完成了《四分律比丘戒相表记》，且在该《表记》序中回顾了自己出家以来的学佛历程：

> 余于戊午九月，出家落发。其年九月受比丘戒。马一浮居士贻
> 以灵峰《毗尼事义集要》，并宝华《传戒正范》，披玩周环，悲欣交
> 集，因发学戒之愿焉。是冬获观《毗尼珍敬录》及《毗尼关要》，虽

① 李叔同：《送别·我在西湖出家的经过》，161页，上海，复旦大学出版社，2006。
② 弘一法师：《李叔同全集》01《佛学·杂记》，163页，哈尔滨，哈尔滨出版社，2014。
③ 滕征辉：《民国大人物》文人卷，276页，北京，台海出版社，2017。
④ 戈悟觉主编：《弘一大师温州踪迹》，81页，上海，上海文艺出版社，2000。

复悉心研味，而忘前失后，未能贯通。庚申之夏，居新城贝山，假得弘教律藏三帙，并求南山《戒疏》、《羯磨疏》、《行事钞》及灵芝三记。将掩室山中，穷研律学；乃以障缘，未遂其愿。明年正月，归卧钱塘，披寻《四分律》，并览此土诸师之作。以戒相繁杂，记诵非易，思撮其要，列表志之。辄以私意，编录数章，颇喜其明晰，便于初学。三月来永宁，居城下寮。读律之暇，时缀毫露。逮至六月，草本始讫，题曰《四分律比丘戒相表记》。数年以来，困学忧悴。因是遂获一隙之明，窃自幸矣。尔后时复检校，小有改定。惟条理错杂，如治棼绪。舛驳之失，所未能免。幸冀后贤，亮其不逮，刊之从正焉。时后十三年岁在甲子八月，大慈后学演音敬书。①

自序中弘一法师叙述了他曲折的学道过程，开始学了《传戒正范》《毗尼事义集要》《毗尼关要》《毗尼珍敬录》，然"忘前失后，未能贯通"。来温州后，学习了弘教律藏三帙、《羯磨疏》《戒疏》等佛教经典，试图通过"掩室山中，穷研律学"的方法使自己进步，但遗憾未遂。最后是因为学习了《四分律》，才在学佛的道路上"获一隙之明"。这倒并非弘一法师的谦辞，实际上他在出家后不断与他的学生和各界朋友有着接触，剃发受戒只是从仪式上入了佛门，真正从佛学中获得心灵的救赎，弘一法师经历了一个修行的过程。为了能专心编撰《四分律比丘戒相表记》，他曾有意把自己封闭起来："余初始出家，未有所解，急宜息诸缘务，先办己躬下事。为约三章，敬告同人：一、凡有旧友新识来访者，暂缓接见；二、凡以写字作文相属者，暂缓动笔；三、凡以介绍请托及诸事相属者，暂缓承应。"②因为弘一法师出家前是个名士，出家后也不得安生，在温州时不断有人来拜访他，各种请托求索不断。不得已他只能约法三章，不仅拒绝见当地长官，即便接到家书，大师也并不拆封，请人在信封后写上"该本人业已他往"，原封退还。③

① 李叔同：《读禅有智慧》，183～184页，北京，新世界出版社，2012。
② 金梅：《悲欣交集：弘一法师传》，255～256页，福州，福建教育出版社，2012。
③ 《弘一大师文集选要》，137页，北京，东方出版社，2016。

第三节 弘一法师文艺观与『以笔墨接人』

## 1. 先器识，后文艺

弘一法师在文艺方面提倡"先器识，后文艺"，很多人对此有过论述。然而，以往的论述多把"先器识"看成弘一法师对道德操守的修持，而忽视了与"后文艺"对应的另外一个层面的含义，即弘一对自己建功立业的期许。这也与我们要关注的弘一的艺术人生及其书法风格不无关系。

早在1898年，弘一法师在《乾始能以美利利天下论》中便提出"器识为先，文艺为后"[①]。他是针对清政府在矿场资源开发中，由于技术和人才的缺乏，严重依赖国外的人力、物力，而被外国人欺负和掠夺的现实状况才提出的。他提出"士"作为四民之首，有责任和义务为国分忧，呼吁政府培养本国的技术人才。因此从根本上说，"先器识，后文艺"体现出的是一种家国情怀，是一种政治优先于文艺的传统思维模式。儒家自古强调经世致用，所谓"志于道，据于德，依于仁，游于艺"[②]，这种信条被传统文人奉为圭臬。书画本文人自娱之事，参与商业性的书画买卖被视为夺志辱身之举。古代士大夫虽然大多懂文艺，甚至不少人也醉心于文艺，但在舆论上向来都是政治优先的。自古以来文人多把政治理想作为终极追求，排斥沉迷于艺事。[③]如唐人孙过庭

---

[①] 郭长海、金菊贞编：《李叔同集》，5～6页，天津，天津人民出版社，2005。

[②] 《论语 孟子》，67页，北京，北京燕山出版社，2001。

[③] 参见郑付忠：《晚明以来文人情结与书画商业文化博弈研究·前言》，北京，荣宝斋出版社，2019。

说："扬雄谓：'诗赋小道，壮夫不为。'况复溺思毫厘，沦精翰墨者也！"①颜之推在《颜氏家训》中更是训诫子弟"慎勿以书自命"②。文人更乐于把书画作为雅玩，避免在商业文化中沦为市井。③尽管弘一没有说他对做官、走仕途有野心，但其中暗含的思维逻辑我们不难窥测——不做官如何能调动政府资源、指导官方政策调整呢？明白了这个道理，我们就知道为什么弘一终其一生都有很强的家国情怀，其至出家后也未尝改变。如1938年，他在《致许晦庐》信中也谈到"先器识，后文艺"的观点：

> 朽人剃染已来二十余年，于文艺不复措意。世典亦云："士先器识而后文艺。"况乎出家离俗之侣。朽人昔尝诫人云："应使文艺以人传，不可人以文艺传。"即此义也。承刊三印，古穆可喜，至用感谢。篆额二纸，率尔写奉。十四五岁时常学篆书，弱冠以后，兹事遂废。今老矣，随意信手挥写，不复有相可得，宁计其工拙耶。数日后掩室习静，谢绝访问，数月之后，乃可与诸友通问讯。其敏居士乞代致候。不宣。④

许晦庐为弘一刻过不少图章，他写信表示感谢，同时强调"应使文艺以人传，不可人以文艺传"。显然在他看来文艺是小道，器识乃大道。这个观点在我国文人中有着广泛而深刻的影响，亦可见出家后的弘一，并没有因为身份的转变而摒弃掉这些传统观念。关于"先器识而后文艺"，弘一的学生丰子恺也多次谈及，如他在《先器识而后文艺——李叔同先生的文艺观》中有这样一段话：

> 四十年前我是李先生在杭州师范任教时的学生，……李先生虽然是一个演话剧，画油画，弹钢琴，作文，吟诗，填词，写字，刻图章

① 华东师范大学古籍整理研究室编：《历代书法论文选》，125页，上海，上海书画出版社，2012。
② （北齐）颜之推：《颜氏家训》，60页，沈阳，辽宁教育出版社，2001。
③ 参见郑付忠：《晚明以来文人情结与书画商业文化博弈研究·前言》，北京，荣宝斋出版社，2019。
④ 李叔同：《弘一法师全集》03《书信》，112～113页，北京，新世界出版社，2013。

的人，但在杭州师范的宿舍（即今贡院杭州一中）里的案头，常常放着一册《人谱》（明刘宗周著，书中列举古来许多贤人的嘉言懿行，凡数百条）。这书的封面上，李先生亲手写着"身体力行"四个字，每个字旁加一个红圈，我每次到他房间里去，总看见案头的一角放着这册书。当时我年幼无知，心里觉得奇怪，李先生专精西洋艺术，为什么看这些陈猫古老鼠？①

众所周知，刘宗周是宋明理学的大师、集大成者，其《人谱》的撰述受到了袁黄《功过格》的影响，反映了刘宗周严格的道德主义立场。其《人谱》是一部儒门劝善之书，该书提出了一整套严谨、细密、可操作的道德实践功夫，对传统士人有着深远的影响。②弘一法师把刘宗周《人谱》作为案头书，又写上"身体力行"四个字，且"每个字旁加一个红圈"，说明他对自己有着严格的道德情操的要求。据丰子恺说，后来弘一找他和几位同学到房间谈话，便把《人谱》最经典的一段翻给大家看：

> 唐初，王（勃）、杨、卢、骆皆以文章有盛名，人皆期许其贵显。裴行俭见之，曰："士之致远者，当先器识而后文艺。勃等虽有文章，而浮躁浅露，岂享爵禄之器耶！"③

这段文字大家并不陌生，特别是文章提及的初唐四杰"王、杨、卢、骆"。按照裴行俭的说法，对一个人的评价首先要看德行修养，不能因为他有超凡的文艺才能就"期许其贵显"。这也正是弘一法师要把《人谱》拿给学生看的原因。但传统文人与弘一所在的晚清民初时期都面临同样的问题，即德行不能量化，难以衡量。反过来如果一个人德行很高，但书读得很少，文笔不通，恐怕也难堪大用，不能成为国家的栋梁之材。所以这段话的逻辑归根到底还是要求士人德才兼备，胸怀大志，方能为国分忧。弘一法师把《人谱》作为

---

① 丰子恺：《丰子恺全集》文学卷三，26页，北京，海豚出版社，2016。
② 见张天杰：《近年来刘宗周〈人谱〉研究的回顾》，载《中国史研究动态》，2017（3）。
③ 《弘一大师全集》编辑委员会编：《弘一大师全集》十，122～123页，福州，福建人民出版社，1993。

案头书，显然也不仅仅是为了时刻警醒自己提高德行修养那么简单，否则也不至于出现两次参加乡试，两次不售后陷入迷茫的状况。

"先器识而后文艺"一说，很多文章都有提及。如石一宁在《李叔同与〈人谱〉》中说：

> 李先生念了以上一段文字后，对丰子恺和几位同学解释了"先器识而后文艺"的意思，并说明这段文字中的"贵显"和"享爵禄"不能呆板地解释为做大官，而应该解释为道德高尚、人格伟大的意思。李先生说："先器识而后文艺"，译为现代白话，大意是"首重人格修养，次重文艺学习"，更具体一些，就是："要做一个好文艺家，必先做一个高尚的人。"李先生认为一个文艺家如果没有"器识"，无论技艺如何精通熟练，也是微不足道的。他告诫丰子恺他们，"应使文艺以人传，不可人以文艺传"。①

"首重人格修养，次重文艺学习"自然是没问题；"要做一个好文艺家，必先做一个高尚的人"，也没有问题；"应使文艺以人传，不可人以文艺传"，更是弘一真实意思的表达。然这些都是问题的表面，没有触及弘一法师内心世界的根本。"先器识而后文艺"当然不能呆板地解释为"做大官"，但是为国分忧、为民谋利确实不是一个儒生发几句牢骚、写几篇痛斥时弊的文章就能解决问题的，"先器识"在实践层面到底如何体现？最终还是绕不过"做大官"，弘一之所以一生困惑，甚至于到了出家的地步，都与这个困惑有千丝万缕的联系。丰子恺于《先器识而后文艺——李叔同先生的文艺观》一文中说："李先生因为有这样的文艺观，所以他富有爱国心，一向关心家国。孙中山先生辛亥革命成功的时候，李先生（那时已在杭州师范任教）填一曲慷慨激昂的《满江红》，以志庆喜。"②说的是1912年中华民国临时政府的成立，让弘一似乎看到了新的希望，他兴奋不已地写下了那首气吞山河的《满江红》：

> 皎皎昆仑，山顶月，有人长啸。看囊底，宝刀如雪，恩仇多少。

① 石一宁：《丰子恺与读书》，40～41页，济南，明天出版社，1997。
② 丰子恺：《丰子恺全集》文学卷三，26页，北京，海豚出版社，2016。

双手裂开鼹鼠胆，寸金铸出民权脑。算此生，不负是男儿，头颅好。
荆轲墓，咸阳道，聂政死，尸骸暴。尽大江东去，余情还绕。魂魄化
成精卫鸟，血花溅作红心草。看从今，一担好河山，英雄造。[①]

在这首词中，弘一对新政府的成立充满希望，且最后以"看从今，一担好河
山，英雄造"结尾。但弘一作为一个读书人，显然没有看到中华民国临时政府
的历史局限性，他把希望寄托在一个妄图用承认清廷与列强签订的不平等条约
来换取列强认可的妥协的政府身上，这本身也说明他作为一介儒生见识和思想
的不足，这与他支持维新派的政治改良是同一个道理。

"先器识而后文艺"的观念使得弘一的一生充满矛盾，理想与现实的矛
盾，文艺和政治的矛盾，总之他大部分时间过得并不愉快。1900年，他曾自费
出版了《李庐印谱》，从序言中我们可以细品他在海上醉心于书画、篆刻的那
段时光：

> 系自兽蹄鸟迹，权与六书。抚印一体，实祖缪篆。信缩戈戟，屈
> 蟠龙蛇。范铜铸金，大体斯得。初无所谓奏刀法也。赵宋而后，兹事
> 违盛。晁王颜姜，谱派灼著。新理泉达，眇法範呈。询古体超，一空
> 凡障。道乃烈矣。清代金石诸家，搜辑探讨，突驾前贤，旁及篆刻，
> 遂可法尚。丁黄唱始，奚蒋继声，异军特起，其章草焉。盖规秦抚
> 汉，取益临池，气采为尚，形质次之。而古法畜积，显见之于挥洒，
> 与论之于刻画，殊路同归，义固然也。不佞僻处海隅，昧道懵学，结
> 习所在，古欢遂多。爰取所藏名刻，略加排辑，复以手作，置诸后
> 编，颜曰《李庐印谱》。太仓一粒，无裨学业，而苦心所注，不欲自
> 薶。海内博雅，不弃窭陋，有以启之，所深幸也。[②]

尽管他在自序中多用谦辞，所谓"僻处海隅，昧道懵学""太仓一粒，无裨

---

① 《弘一大师全集》编辑委员会编：《弘一大师全集》十，123页，福州，福建人民出版
社，1991。

② 弘一法师著，唐嘉编：《悲欣交集：弘一法师自述》，137页，北京，文化艺术出版
社，2015。

学业"，但内心其实并不甘于沉沦，所以又说"有以启之，所深幸也"。这当然不仅仅是谈文艺，笔者认为，初到海上的弘一法师内心纠结，他一方面用醉心文艺的诗文生活把自己的日常填满，另一方面又苦于人生意义的追寻没有结果。同样也是在1900年，弘一在其《二十自述诗》序言中又说：

> 堕地苦晚，又撄尘劳。木替草荣，驹隙一瞬。俯仰之间，岁已弱冠。回思曩事，恍如昨晨。欣戚无端，抑郁谁语？爰托豪素，取志遗踪。旅邸寒灯，光仅如豆。成之一夕，不事雕剿。言属心声，乃多哀怨。江关庾信，花鸟杜陵。为溯前贤，益增惭恧！凡属知我，庶几谅予。庚子正月。①

言辞间充满了慨叹时光流逝，自己却一事无成的郁结。这一年，弘一的儿子李准出生了，欣喜之余，更加重了他对人生命运的忧虑。他在《老少年曲》中说："梧桐树，西风黄叶飘，夕日疏林杪。花事匆匆，零落凭谁吊。朱颜镜里凋，白发愁边绕。一霎光阴，底是催人老，有千金，也难买韶华好。"②儿子的降生让弘一更加焦虑，他慨叹韶华难买，岁月蹉跎，担心自己就此交付碌碌的一生。须知此时的弘一法师才21岁，诗词中他愁肠满腹，俨然一个饱经沧桑的暮年老人。徐星平《弘一大师》评论说："慈母膝下时，仍是个孩子；而今有了儿子，自己便成了'老子'。啊！可怕的'老子'。他后悔，悔不该娶妻生子，而今，'老'字加冕，深感自己已经变成了一个地地道道的'老少年'了。"③说到底，弘一法师年轻时很难放下对功名利禄的追求，所以才会慨叹自己碌碌无为的虚妄时光的流逝。他说："恨年来絮飘萍泊，庶难回首。二十文章惊海内，毕竟空谈何有。听匣底苍龙狂吼。长夜凄风眠不得，度群生那惜心肝剖？是祖国，忍孤负！"④"文章惊海内"如何？"苍龙狂吼"又如何？他的人生抱负如何实现？确实看不到希望，因此只能是"长夜凄风眠不得"。因此有人说早年的弘一"在寻找一种自己的淑世形式"，⑤这话说到了根本。我们从弘

---

① 李叔同：《李叔同文集·文艺卷》，84页，北京，线装书局，2018。
② 林子青编：《弘一大师年谱与遗墨》，15页，长春，时代文艺出版社，2010。
③ 徐星平：《弘一大师》，137页，北京，中国青年出版社，2015。
④ 李叔同：《送别》，48页，北京，北京联合出版公司，2014。
⑤ 余世存：《世道与人心》，53页，北京，北京联合出版公司，2016。

一法师出家后的举动不难看出，尽管他出家后一度试图切断与世俗的来往，甚至"约法三章"，闭关修炼，[①]但他出家后仍然心系家国，关心人世，如1937年抗日战争全面爆发，此时他正在青岛讲律，有人劝他留下来避难，暂时不要回厦门，法师却感叹说："吾人所食，中华之粟。吾人所饮，温陵之水。我们身为佛子，不能共纾国难，能无愧于心乎？"[②]毅然离开。1938年，他在泉州承天寺写下这样一段话："念佛不忘救国，救国必须念佛。佛者，觉也。觉了真理，乃能誓舍身命牺牲一切，勇猛精进，救护国家。是故救国必须念佛。"[③]可见其爱国之情并没有因为出家或在俗而有所区别。1939年，柳亚子作诗为弘一法师祝寿，诗曰："君礼释迦佛，我拜马克思。大雄大无畏，迹异心岂异。闭关谢尘网，吾意嫌消极。愿持铁禅杖，打杀卖国贼。"[④]再次阐明了这个问题，即弘一并没有因信仰发生变化而改变其对国家和民族大业的关怀，其用世之心至死不渝。正如郑逸梅所说："李叔同先生由入世而出世，复由出世而入世，伟哉此人。"[⑤]

"先器识，后文艺"体现了弘一法师试图平衡文艺生活与士人建功立业间矛盾的心态，在其早年，毋庸讳言他有较强的功名心，所谓醉心于艺事只不过是"先器识"而不得的一种心理代偿。因此到了晚年，尽管他出了家，但仍旧以出家人的身份行在家人之事。其"先器识，后文艺"的观念并没有改变。

## 2. "诸艺皆废"与"以笔墨接人"

由于弘一法师主张"先器识，后文艺"，与之相关便出现了入山后的"诸艺皆废"与"以笔墨接人"。范古农在《述怀》中有这样一段记载，对于了解弘一法师在出家伊始，如何对待艺事问题提供了参考：

> 民国七年，师将出家，大舍其在俗所有书籍、笔砚以及书画、印章乐器等于友生。道出嘉兴，持杭友介绍书见访，垂询出家后方针。

① 《弘一大师文集选要》，137页，北京，东方出版社，2016。
② 滕征辉：《民国大人物》文人卷，277页，北京，台海出版社，2017。
③ 汪兆骞：《民国清流：大师们的抗战时代》，31页，北京，现代出版社，2017。
④ 滕征辉：《民国大人物》文人卷，277页，北京，台海出版社，2017。
⑤ 郑逸梅：《艺苑琐闻》，40页，成都，四川人民出版社，1992。

余与约如不习住寺，可来此间佛学会住，有藏经可以阅览。故师出家
后，即于九十月间来嘉兴佛学会。会中佛书每部为之标签，以便检
阅。会在精严寺藏经阁，阁有清藏全部，亦曾为之检理。住时虽短，
会中得益良多。时颇有知其俗名而求墨宝者，师与余商：已弃旧业，
宁再作乎？余曰：若能以佛语书写，令人喜见，以种净因，亦佛事
也，庸何伤？师乃命购大笔瓦砚长墨各一，先写一对赠寺，余及余友
求者皆应焉。师出家后以笔墨接人者，殆自此始。①

范古农（1881—1951），浙江省嘉兴人，是清末民初的一位佛教名流。范
自幼聪颖，15岁中秀才，18岁肄业于南洋公学，后负笈求学于杭州求是书院，
27岁时曾赴日留学，宣统二年（1910）学成回国，曾任职于嘉兴府中学堂，之
后辞职精研佛学。1912年，范古农创办嘉兴商业学校，并开设有佛学课程，且
在嘉兴牵头成立了佛学研究会，经常在嘉兴周边一带讲演佛学，算得上是当时
佛学界中的一位名流了。②因此刚刚出家的弘一法师前来向范古农求教，"垂询
出家后方针"，由于他出家时曾"大舍其在俗所有书籍、笔砚以及书画、印章
乐器等"，准备与世俗做个了断，但在嘉兴佛学会期间，不断有人慕名前来求
索书法，令他十分为难，不知如何决断："已弃旧业，宁再作乎？"范古农却给
出了令他意想不到的答案——以笔墨接人"亦佛事也"，认为以书法写佛语也
是传播佛法的有效途径，所以有"以笔墨接人者，殆自此始"的说法。因此传
言说"诸艺皆废，惟书法不辍"，是不准确的。据陈星《弘一大师绘画研究》
记载，1918年得范古农开示后，有不少人从此得出了一个错误的"结论"，好
像弘一出家后仍是醉心于书法的。实际上所谓"诸艺皆废，惟书法不辍"③，
只是大师以书法与人结缘、以法书弘扬佛教，且所从事的艺事多与佛教有关。
当然，后世人们之所以有这样的片面认识，除了对范古农《述怀》的这段记载
在认识层面有不同解读外，陈星在《弘一大师绘画研究》中还提到一些因素
值得注意。"弘一出家之初确实有过放弃"诸艺"的念头（包括书法），这在
许多人的心里留下了印象；世人为了突出弘一从艺术家到高僧的转变，简单而

---

① 林子青编：《弘一大师年谱与遗墨》，62页，长春，时代文艺出版社，2010。
② 可参见朱封鳌：《中华佛缘人物志》，207～211页，上海，上海辞书出版社，2009。
③ 陈星：《弘一大师绘画研究》，14页，太原，北岳文艺出版社，2006。

不加分析地把艺术从大师的行谊中割裂了出去。弘一出家后确实基本弃绝俗世之艺，他成就的是佛教之艺，而世人囿于成见，未把佛教艺术作为艺术的有机组成部分；以往学者著述对世人的影响过深，导致了人们的从众心理，人云亦云。"①笔者认为除此之外还有一个原因需要考虑，即近代以来有关弘一法师的相关材料（如年谱、回忆录、文集等），多出自弘一生前身边的同事、朋友、学生等人，他们在记录或传播弘一大师相关言论和事件时，会有意无意地"为尊者讳"，②导致人们在解读相关文献时得出不完全符合实际的结论。

那么弘一法师出家后的"诸艺皆废"与"以笔墨接人"，我们究竟当如何理解呢？或者说，到底作为出家人的弘一法师是不是放弃了书法艺术呢？我们应该从两个层面看这个问题。一方面，弘一的出家与历史上怀素、智永等人不同，他们的出家带有很强的功利色彩，在言论和行动上也与佛教有不少出入。而弘一出家的初衷则不同，他似乎是有意切断与世俗间错综复杂的关系。从这个意义上讲，弘一确实是"诸艺皆废"的，用他自己的话说，"我的字便是佛法"，又何必去分辨什么是书法，什么是佛法？③弘一法师出家前在《太平洋报》任职，其同事胡朴安说，大师出家后"非佛书不书，非佛语不语"④，也是基于以书法传播佛理这一层面。但从另一个方面来看，世俗对弘一法师的追认，又绝不仅仅说他是个高僧，甚至于他书法家、艺术家的身份要优先于其出家人的身份（这或许与近代以来弘一法师形象的传播不无关系）。事实上，我们把"弘一体"纳入讨论范畴，本身就是以对弘一书法家身份的认可作为前置条件的，这是没有任何异议的。因此不论弘一法师在言论上如何表述，从事实上看，我们认为其"诸艺皆废"存在伪情的成分，否则1932年便不至于在和刘质平的交谈中发出"每次写对都是被动，应酬作品，似少兴趣"的感慨。⑤实际上出家后的弘一法师很难完全脱离世俗，也很难按照自己的心性和理解去传播佛法。"以笔墨接人"在给其传播佛理带来便利的同时，实际上也不可避免地

① 陈星：《弘一大师绘画研究》，14～15页，太原，北岳文艺出版社，2006。
② 有关古人"为尊者讳"的情结，已有不少相关的论述。可参见周桂钿：《董学探微》，234～239页，福州，福建教育出版社，2015；王晓岩：《中国避讳》，138～139页，沈阳，辽宁人民出版社，2012；四川大学古籍整理研究所、四川大学宋代文化研究资料中心编：《宋代文化研究》第2集，259页，成都，四川大学出版社，1992。
③ 苏泓月：《李叔同》，205页，北京，北京联合出版公司，2017。
④ 上海弘一大师纪念会编：《弘一大师永怀录》，137页，上海，上海佛学书局，2005。
⑤ 中国佛教图书文物馆编：《弘一法师》，27～28页，北京，文物出版社，1984。

把书法作为一门艺术的向度展示了出来，这也是"弘一体"的价值所在。

关于"诸艺皆废"与"以笔墨接人"之间的矛盾，早就有人指出。陈星谈到，1918年，当弘一刚刚出家时，沈本千入职来到浙一师，他在绘画上有些困惑，有人建议他去请教弘一大师，而此时的弘一已经对外发出了"诸艺皆废"的言论，且沈本千也得知此事，但是他思忖再三还是趁星期天去拜访了大师。大师并没有以"诸艺皆废"为由拒绝沈本千的请教，反而为其上了一堂内容十分丰富的"艺术课"，沈本千的画技果然大进；次年五月，弘一大师当年在浙一师倡议建立的"桐阴画会"，借参加省教育会举办美术展览之机，把弘一请来作指导，法师也没有因出家而拒绝参与。他不仅来到现场，还特意在沈本千的画前站了很久，并点头表示满意；1937年5月，弘一为厦门市第一届运动会作会歌，并作《梅花图》；2002年年初，在杭州披露的"雨夜楼"藏画中也有弘一的数十幅画作。根据这些画作的署名和用纸，有几幅很可能是他出家后所作的。所以陈星最后的结论是，弘一法师出家后是"诸艺未废，唯随缘耳！"[1]笔者同意这一看法，如果往深里说，这涉及促使弘一法师出家的根本原因。也就是说，弘一法师绝不是由于忽然间对佛教产生兴趣而贸然出家，他是有感于在俗人事的错综复杂而最终决定通过出家来化解这一情感冲突的。所以出家后的他不仅积极做公益，而且关心家国命运，说到底这并非"佛"的事，而恰恰是"儒"的事。

---

[1] 陈星：《艺术人生——走近大师·李叔同》，107页，杭州，西泠印社出版社，2004。

# 第三章 弘一书法与人生总论

第一节　弘一书法分期

第二节　出家前书法

第三节　出家后书法

第四节　弘一法师谈「写字」

第一节　弘一书法分期

众所周知，弘一法师所在的晚清民国时期，正值碑学大盛，即所谓"碑学趁帖学之微，入缵大统"。清中期以来，在阮元、包世臣、邓石如、康有为等人的大力推动下，碑学至清末达到了巅峰，特别是康有为在《广艺舟双楫》中旗帜鲜明地提出"魏碑十美"一说后，举国上下更是掀起了取法碑学的浪潮，出现了所谓"三尺之童，十室之社，莫不口北碑、学魏体"的学书风尚，[①]产生了包括康有为、吴昌硕、赵之谦、张裕钊、沈曾植、李瑞清等在内的一大批写碑的名家。碑学观念彻底洗礼了晚清以来的学书者，特别是弘一早年经历了康、梁等人上书光绪帝，主张维新变法之事，掀起了一场轰轰烈烈的政治变革。年轻的弘一法师也被这场充满激情的变革所感染，带着期盼美好事物出现的愿景，仿佛看到了在自己想象中尚不清楚的美好未来，以为这个国家会走向新生。然而这种狂欢仅仅持续了三个多月便退出了历史舞台，激情四射的民众看不到政治集团内部剑拔弩张的复杂性，年轻人也从对美好前景的憧憬中惊醒，激动地大骂慈禧太后与顽固派。年轻的弘一也不例外，他不仅写时文痛斥科举制度，还积极献言献策，主张欲富强应先开矿产，明确提出了"器识为先，文艺为后"的主张。[②]这个思想的转变大概在弘一二十岁以前就开始了，由此我们就不难理解他为何对康有为如此推崇了。由于他在思想上支持康有为维新变革的政治主张，于是在文艺方面也唯"康"是尊，这从其曾刻有"南海康

---

① （清）康有为：《广艺舟双楫》，见崔尔平点校：《历代书法论文选》，755～756页，上海，上海书画出版社，2007。

② 参看马璐瑶：《爱就是慈悲：弘一法师传》，14页，北京，北京联合出版公司，2012。

君是吾师"一印便可得知。因此弘一书法受碑学的影响也就在所难免了。

关于弘一的书风，通常大家较认可的是以其1918年出家为界，大致分为"俗书"和"僧书"两个时期。当然，这两个时期的书风演变内部也有其复杂性，具体阐述将在第四章、第五章的作品分析中展开。但也有不少人把弘一书法分成三个时期，认为出家前为"弘一体"的奠基阶段，出家后的1918至1931年为承前启后的阶段，再以后的十多年为"弘一体"的最终形成期。[①]特别是对于弘一法师1918至1931年，所谓其第二个时期的书法论述较详，如黄鸿琼在《谈谈弘一法师的书法》中称这一阶段的书法为"酝酿期"。弘一的书法艺术既沿着前期临摹的轨迹发展，又因出家后生活环境的改变，以及对佛教的虔诚信仰和对律宗的深研，思想境界有所不同；又因书法在他心中并非作为一种艺术来追求，而是一种宣扬佛教的工具，以书法推行宗教关怀，所以刻意求工的因素少了，且渗透了些宗教文化的内涵。黄鸿琼的文章还称佛家讲求圆融，而弘一在1924到1932年常致力于华严佛学，并写有"华严集联三百"，而"华严集联"恰恰表现出其这一阶段的书法艺术渐趋圆浑的特点。因此文章认为这一时期弘一作品体现了其"渐渐不把古人碑帖放在心上，而是从宗教的严肃、神秘为出发，手随心写"，并最终形成自己风格的特征。[②]应该说这个分析并非没有依据，但没有列举全面。弘一书风的变化是比较复杂的，且在"俗书"和"僧书"两个时期又各有其复杂性，如果按前面所说的把1918至1931年单列为一个时期，其实很难找到一个令人信服的分界点；特别是具体到1918年和1931年，弘一的书法风格（如书信）又并非有所变化，即便有些作品发生了某种风格转变，也很难说明这种转变在弘一书法风格演变历程中具有典型意义。因此，本书认为不如把弘一书法艺术的成就划分为"俗书"和"僧书"两个时期，再对两个时期不同的艺术表现进行深入的分析为妥。这不仅便于明确其人生转变和艺术风格之间的因果关系，而且从逻辑上说，更具学理性。

之所以把弘一大师的书法艺术成就分为两个时期，是由于弘一书法风格的变化与其1918年选择出家的举动有直接关系，这便于对大师书风的转变与其出

---

① 按，这种分期方法有一定影响，不少作者将此视作定论，如叶怀卿：《李叔同书法意境谈论》，载《宿州学院学报》，2017（2）；黄鸿琼：《谈谈弘一法师的书法》，见林华东主编：《泉州学研究》第二辑，328~329页，厦门，厦门大学出版社，2006。

② 黄鸿琼：《谈谈弘一法师的书法》，见林华东主编：《泉州学研究》第二辑，328~329页，厦门，厦门大学出版社，2006。

家前后的心理形成逻辑关系，同时也可以避免只围绕书法本体而片面地讨论弘一的书法艺术成就。正如大部分人所认为的那样，从整体的审美风格来审视弘一的书法，即出家前和后两个阶段，出现了劲健与平淡两种格调。出家前其书带有强烈的碑学色彩，出家后则禅趣盎然，到晚年，更臻古淡。①

关于弘一法师的学书经历，主要体现在其出家前。众所周知，弘一出家后曾考虑要"诸艺皆废"。尽管在范古农的建议下，他决定"惟书法不辍"，但其初衷却是为了弘扬佛法，而不再把书法当作一门技艺性的艺术阐扬。②由于没有了对人生琐事的执念，出家后的弘一，其书法准确地说是"日常书写"，与其早年受康有为影响而取法北碑的风格截然不同。特别是晚年，他作书喜用秃笔，刻意避免圭角和锋芒，结体瘦长疏朗，给人的感觉是无欲无求、恬静安然、与世无争。因此从书法取法的角度来看，弘一的书法学习经历主要体现在1918年出家前，而出家后主要体现为个人风格的生成（这种风格的生成区别于艺术家对个人风格的主动追求）。总体而言，其在出家后的书法技法上是以"做减法"的面貌出现的。

---

① 紫都、刘超编著：《于右任沈尹默李叔同书法鉴赏》，174~177页，北京，中央编译出版社，2005。

② 按，范古农在《述怀》中提到弘一出家之初，被人索书的苦恼："时颇有知其俗名而求墨宝者，师与余商：已弃旧业，宁再作乎？余曰：若能以佛语书写，令人喜见，以种净因，亦佛事也，庸何伤？"见林子青编：《弘一大师年谱与遗墨》，62页，长春，时代文艺出版社，2010。然而这一说法被后人竞相转述，出现了"诸艺皆疏，唯书法不废""诸艺具舍，唯书法不废""诸艺皆废，唯书法不辍"等多个版本。其实弘一只是说可以借助书法传播佛法，并无要发扬书法艺术的本意。见陈星：《弘一大师绘画研究》，11页，太原，北岳文艺出版社，2006。

第二节 出家前书法

　　关于弘一早年学习书法的经历，蔡冠洛在《廓尔亡言的弘大师》一文中曾有过这样一段概述：

　　　　法师书法极有功力，上规秦汉篆隶，而《天发神谶》《张猛龙》《龙门二十品》诸碑，更是法乳所在。但出家以后，渐渐脱去模拟形迹，也不写别的文字，只写佛经、佛号、法语。晚年把华严经的偈句，集成楹联三百。有人请他写字，总是写着这些联语和偈句的。用笔更来得自然，于南派为近。但以前学北碑的功夫，终不可掩，因之愈增其美了。据他自己说：生平写经写得最精工的，要算十六年在庐山牯岭青莲寺所写的华严经"十回向品""初回向章"，含宏敦厚，饶有道气，比之黄庭。太虚法师也推为近数十年来僧人写经之冠。法师寄来时也极珍重，信上说："此经如石印时，乞敦嘱石印局万不可将原稿污损，须格外留意，其签条乞仁者书写。"后来华严经集联三百印成，来信又说："迩来目力大衰，近书华严集联，体兼行楷，未能工整。昔为仁者所书华严初回向章，应是此生最精工之作，其后无能为矣。"[①]

　　以上描述概括了大师出家前后对待书法的态度转变。大体而言，在俗时他

　　① 林子青编：《弘一大师年谱与遗墨》，101~102页，长春，时代文艺出版社，2010。

规摹秦汉篆隶，书法对于他而言乃文人自娱之雅事。出家后他认为这样做会有违佛理，遂转变至"只写佛经、佛号、法语"，集《华严经》联的阶段，旨在传播佛法，对书法的审美要求也以"工整""精工"为要。我们之所以主张把弘一书法分为两个阶段，最根本的依据也是如此。

前文已经叙述到，弘一出家前较早是从津门名士唐静岩学习篆书的，继而写隶书、楷、行、草诸体，尤工魏碑，书风丰茂劲健。弘一法师早年的成长期，恰逢碑学兴盛，受碑学的影响，他勤于临摹《张猛龙碑》《龙门造像记》《石鼓文》《天发神谶碑》《峄山碑》等经典名品。此时期弘一的书风从魏碑到唐宋书家，取法多种多样，许多书迹并不为人所熟知。这一方面是由于出家前弘一在书法上尚处于取法古人的阶段，作品风格多样，并无明显的个人面貌；另一方面，大师出家后认为学习书法乃俗事，与佛事无补。①弘一出家前的楷书，受魏碑影响较大，特别是《张猛龙碑》碑阴一路，如一心在《弘一大师书风演化探要》中叙述了弘一入职浙一师后，学校相对清闲的生活给了他充分的时间研习书法，"他以《猛龙碑阴》为主体，对前期的书风进行再创，原先开张的结体变得内凝，方笔渐少，圆笔渐多，一如其人，矜才使气的习气开始逐步收敛。代表作有1917年断食后写的'灵化'，为吴锡辛所书中堂等"②。从这一时期弘一的其他作品中我们还可以看到，其书风尚未褪去世俗的味道，特别是取法《张猛龙碑》碑阴一路的书风，与晚清碑学书家的写法并无区别。具体后文我们还会叙述。

概括而言，早年的弘一意气风发，诸艺皆长，且乐于交游。出家后，其笔墨精神发生了变化，友人王吟笙回忆其年轻时的模样，不禁发出感慨，作诗曰：

> 世与望衡居，夙好敦诗书。聪明匹冰雪，同侪逊不如。猥以十年长，谦谦兄视余。少即嗜金石，古篆书虫鱼。铁笔东汉字，寝馈于款识。唐有李阳冰，摹印树一帜。家法衍千年，得君益不坠。为我治一

---

① 按，1928年，夏丏尊将其所收藏的弘一在俗时期的作品整理，出版了《李息翁临古法书》，并请大师写序言，他在序中仍然坚称说："夫耽乐书术，增长放逸，佛所深诫。"又说，若把书法当作传播佛典，普度众生的工具，则"非无益矣"。见《弘一大师全集》编辑委员会编：《弘一大师全集》七，436页，福州，福建人民出版社，1993。

② 方爱龙主编：《弘一大师新论》，227页，杭州，西泠印社，2000。

章，深情于此寄。忆自君南游，悠悠数十秋。树云思不已，岁月去如流。比闻君祝发，我发早离头。君为大法师，我犹浮生浮。老赓翰墨缘，远道寄楹联。经言开觉路，书法示真诠。笔墨俱入化，如参自在禅。装池张座右，生佛在吾前。①

可见，弘一早年便喜欢文艺，又从名士赵幼梅学习诗文，这对其书法、篆刻大有裨益。在书法、篆刻的学习方面，不仅有对《张猛龙碑》《始平公造像》等碑刻的学习，另有对篆书的研习。尽管我们很少看到弘一的"古篆书虫鱼"，但从中不难想见弘一早年在书法篆刻的学习上涉猎广泛，且兴趣浓厚。诗文中还提及弘一学习唐人李阳冰玉箸篆的情节（弘一的篆书受《峄山碑》的影响较多），这个情况在弘一的篆书作品里大概能看到影子。按照法师自己的叙述，他曾有过"十三岁学篆"的经历。②有人认为，"在他所临的帖中，最为他所喜爱的是《宣王猎碣》，有日书百余字的记录"③。我们所能见到的弘一篆书不算太多，在风格上也与其楷书一样，比较平和端庄。他写篆书采用实临的办法，单从书法本体的角度看，并无特别出奇制胜之处，甚至也没有达到广泛被后人取法的标准，这或许与弘一的出家生活有关。我们看到弘一更多的作品是采用楷书书写，这便于世俗识读，进而能达到弘扬佛法的目的。王吟笙诗文后面几句提到了弘一出家后以书法弘扬佛法，最终达到了"笔墨俱入化"的书写境界，这也是后人对弘一最为敬仰的地方之一。中国文化特别强调人品和艺品的统一，弘一艺品、艺德的出色表现无疑是其书名传播的重要原因之一，因此很多并不懂书法的普通受众也能对弘一的书法表现出浓厚的兴趣。

弘一早年在碑学大兴的环境中成长，因此碑学观念对其影响是根深蒂固的。"在弘一大师博大的书学体系中，他先后临习过的碑帖达数十种，涵盖诸体，风格近百种，而得力最多的是《张猛龙》《猛龙碑阴》《金刚经》，这三种碑可以说是他整个书法殿堂的主体框架。"④在1918年他遁入空门前，其书法主要取法魏碑，最常见的如《张猛龙碑》《天发神谶碑》《始平公造像记》

---

① 吴可为：《古道长亭：李叔同传》，360～361页，杭州，杭州出版社，2004。
② 见弘一法师篆书《华严经》集联"能于众生施无畏，普使世间得大明"题记。
③ 陈戎：《李叔同：圆月天心》，13页，沈阳，辽宁人民出版社，2015。
④ 一心：《弘一大师书风演化探要》，见方爱龙主编：《弘一大师新论》，226～227页，杭州，西泠印社，2000。

《峄山碑》《爨宝子碑》等。这也是晚清民初时期人们学书最常见的取法范本，只要翻一下康有为的《广艺舟双楫》，便不难理解弘一选取这些法帖的原因。随着晚清碑学声势的渐没，到了民国以来的"后碑学"时期，[①]人们的取法范本逐渐由碑学向帖学转移。到了现在所谓"新帖学"时期，[②]弘一早年的学书经历，现在来看不免有点"过时"，但从千百年来以帖学笼罩书坛历史的眼光来看，弘一当时取法碑学，也称得上是"时髦"的做法。

《李息翁临古法书》是了解弘一书法的一个重要材料。

弘一法师出家前的作品，其面貌相对多样，这也是书法学习的一般规律使然。早年的他广涉博取，才能做到厚积薄发。只是由于大部分人把主要关注点集中到了弘一的出世人生上，所以有关他出家前的艺术生活，受众了解不多，其涵盖篆隶、楷行的书法学习经历也自然而然地被部分地过滤掉了，以至于大部分人只能通过"弘一体"认识弘一的书法，这是不够全面的。弘一出家前的书法作品很多都分散于他的同事、学生手里。1928年10月，好友夏丏尊尽其所藏，整理出版了《李息翁临古法书》一册，由上海开明书店发行，马一浮题签。该书收录了不少弘一法师出家前所临碑帖，书体丰富多样，有金文、石鼓文、篆书、隶书和行楷书。书中同时收录了夏丏尊的跋文和弘一法师的一篇序言。

夏丏尊在《李息翁临古法书》跋文中首先叙述说，此书是专门汇集弘一出家前"橅古习作"的，因此向读者展示的是一个与1918年出家后完全不一样的弘一法师。我们通过对书中各式各样临作的观察，似乎看到了大师出家前丰富的内心世界，而这一切随着大师的落发悉归过往。跋文中还交代说弘一是才华盖代之人，文学、戏剧、音乐、书法、绘画无一不精，特别是其书法，取法六朝碑版，风格特立独行，"虽片纸，人亦视如瑰宝"[③]。弘一早年临池学书十分勤奋，涉猎也很广泛，"尤致力于《天发神谶》《张猛龙》及魏齐诸造像，摹写皆不下百余通"[④]。同时夏丏尊的文章还交代说，这些作品只是弘一法师在世

① 郑付忠、付新菊：《轮替与交融："后碑学"视阈下的碑帖观流变》，载《福建师范大学学报（哲学社会科学版）》，2015（2）。

② 可参见陈振濂：《对古典"帖学"史形态的反思与"新帖学"概念的提出》，载《文艺研究》，2006（1）；姜寿田：《新帖学价值范式的确立——张旭光帖学创作论》，载《中国美术》，2012（4）；刘宗超：《"碑学""帖学"辨析——兼及"新帖学"》，载《书法》，2009（11）。

③ 黄勇主编：《夏丏尊》，159页，汕头，汕头大学出版社，2014。

④ 黄勇主编：《夏丏尊》，159页，汕头，汕头大学出版社，2014。

作品很少的一部分："每体少者一纸，多者数纸。所收盖不及千之一也。"当年社会动荡不安，信息闭塞，交通不畅，加之经济条件所限，能汇集出版此书实属不易。跋文还交代说，由于夏丏尊与弘一关系比较要好，因此弘一入山后"尽以习作付余"①。最后夏丏尊表明编纂此书的目的是为了怀念辞却凡俗的弘一大师。对于普通书法爱好者而言，我们从该书中看到的是弘一法师出家前丰富的书法面貌，丰富了以往我们对于弘一体相对局限的认知。

关于这些临作，叶圣陶先生曾说在夏丏尊那里亲眼见到过，他观后认为弘一法师对书法是下过大功夫的，对古代经典碑帖涉猎很广，在临摹上很见传统功力，"写什么像什么"。②尽管从书法本体的角度看"写什么像什么"未必是一个值得推崇的"金科玉律"，但结合大师的临作来看，他对传统和经典是十分敬畏的。叶圣陶先生分析说："这大概由于他画过西洋画的缘故。"西洋绘画重造型，弘一自然对于临摹尺度的拿捏优于常人，但话说回来也未必尽然，叶圣陶先生毕竟不是个书法家，对笔墨之道可能缺乏深层的了解。造型能力只是书法临摹的一个侧面，决定不了临摹水平的高下。弘一书法临摹的水准之高主要体现在其深厚的用笔功力及其对书法经典气韵的把握上。最后叶先生的总结倒是比较准确："艺术的事情大都始于摹仿，终于独创。不摹仿打不起根基，摹仿一辈子，就没有了自我，只好永远追随人家的脚后跟。但是不用着急，凭真诚的态度去摹仿的，自然而然会有蜕化的一天。"③尽管弘一在俗时的书法临习与出家后的"弘一体"很难形成外在面貌上的关联，但不可否认，出家前他对传统碑帖的广泛师法是形成个人面貌的前提。我们之所以这样说，是想强调这样一个信息，即弘一晚年远离世俗的写经书风的出现，并非与生俱来的性格使然。"弘一体"的最终出现经历了一个循序渐进的过程，其中魏碑和篆书对"弘一体"的形成有着至关重要的作用，此二者正是弘一在出家前认真临写的对象。《李息翁临古法书》印刷册数有限，出版后在弘一法师的授意下，开明书店邮递二十册给其远在天津的侄子李麟玺，并由他转赠给孟广慧等朋友，至今已难以见到。关于《李息翁临古法书》中所收作品，我们还将在第四章举例说明，此处不再详述。

---

① 黄勇主编：《夏丏尊》，159页，汕头，汕头大学出版社，2014。
② 卢今、范桥编：《叶圣陶散文》上，232页，北京，中国广播电视出版社，1997。
③ 卢今、范桥编：《叶圣陶散文》上，232页，北京，中国广播电视出版社，1997。

## 1. "弘一体"

弘一法师出家后的书法风格是家喻户晓的，平淡安详、恬淡旷远，观之就如同面对一个与世无争、慈祥敦厚的得道高僧。这正是"弘一体"所要追求和传递的信息。用弘一法师自己的话说，不论写作还是刻印，"皆足以表示作者之性格，朽人之字所示者：平淡、恬静、冲逸之致也"①。

中国书法强调"字如其人"，人们习惯于把人品和书品进行对照。清代书法家刘熙载在《艺概》中有句名言曰："书者，如也；如其学，如其才，如其志，总之曰如其人而已。"②这个命题用在出家后的弘一法师身上是很妥帖的。弘一遁入空门后，书风也逐渐发生了变化，用笔刻意规避圭角，并以藏锋为主，绝少有尖锐的锋芒出现，这也正是他出家后新的人生境界的体现。1918年后的弘一法师隔断尘缘，恬淡闲适，其书写的目的不再是自娱，也不是娱人，而是作为"写心"和传道的工具，是广传佛法、广结善缘所需要的。弘一最终实现了把书法由艺术生活转变为一种宗教活动的目的。尽管"弘一体"在世俗看来仍不免带有功利色彩，乃至于被视作一种至高无上的艺术追求，然在大师看来，这只不过是宗教传播的工具而已，是一种修行，不再具有艺术的属性，这种"无心插柳"反而融合了"弘一体"的真正内涵。其书风外在的艺术形态正如马一浮所言："晚岁离尘，刊落锋颖，乃一味恬静，在书家当为

---

① 林子青编：《弘一大师年谱与遗墨》，235页，长春，时代文艺出版社，2010。
② （清）刘熙载：《艺概》卷五《书概》。

逸品。"①

## 2. "弘一体"的成因

"弘一体"的出现，与其出家有密切的关系。

关于"弘一体"与弘一的僧人身份之间的关系问题，有人曾将其与同为僧人的智永和怀素做过对比，认为弘一出家的确是出于对佛教的信仰，而智永和怀素"尽管身披袈裟，但似乎他们的一生并未以坚定的宗教信仰和恳切实际的宗教修行为目的，他们不过是寄身于禅院的艺术家"②。所谓"酒肉穿肠过，佛祖心中留"，不过是尘缘未了的凡俗之众寄身于佛门，借僧人的身份，或沽名钓誉，或渔利治生，或标新立异等。③借佛教圣地达到自己非宗教目的的现象古已有之，但问题是世俗居然逐渐认可了这种"狂来轻世界，醉里得真知"的宗教世俗化行为。甚至在不少人看来，这种欺世之举非但不应批判，而是一种值得宣扬和标榜的风雅。这当然是不正常的，尤其我们看到弘一在出家后恪守清规戒律，一心修行，完全把自己艺术家的一面收敛了起来，这是很难得的。所以有人对比同为"山人"的朱耷，其笔下的白眼八哥是艺术史上被广为讨论的话题，但他的画作"实在是一种发泄，是入世的，并未超然。比之他们，弘一逃禅来得彻底，他皈依自心，超然尘外，要为律宗的即修为佛而献身，是一名

---

① 浙江省文史研究馆编：《马一浮书法集》第三卷，272页，杭州，浙江古籍出版社，2012。

② 紫都、刘超编著：《于右任沈尹默李叔同书法鉴赏》，175页，北京，中央编译出版社，2005。

③ 按，随着佛教的世俗化，这种目的不纯的所谓"出世"之举，早在晚明社会便比比皆是，已然成了一个被人诟病的社会弊病。明人对那种以道学为名行欺罔之谋的"山人"泛滥现象有过不少批评。如明人李贽评曰："道学其名也。故世之好名者必讲道学，以道学之能起名也。无用者必讲道学，以道学之足以济用也。欺天罔人者必讲道学，以道学之足以售其欺罔之谋也。噫！孔尼父亦一讲道学之人耳，岂知其流弊至此乎！"见（明）李温陵：《李贽文集·初潭集》，324页，北京，北京燕山出版社，1998；又如明人钱希言说道："夫所谓山人高士者，必餐芝如薇、盟鸥狎鹿之俦而后可以称其名耳。今也一概混称，出于何典？词客称山人，文士称山人，征君通儒称山人，喜游子弟亦称山人，说客辩卿、谋臣策士亦称山人，地形日者、医相讼师亦称山人，甚者公卿大夫弃其封爵而署山人为别号，其义云何？今娄江诸士子为人题扇，往往自署曰山人某，尤可绝倒。"见（明）钱希言：《戏瑕》卷三《山人高士》，57页，济南，齐鲁书社，1995。

纯粹的宗教家"①。按照"书者如也"的说法，我们可以说"弘一体"的出现绝不仅仅是一种艺术行为，它本质上是弘一内心世界升华的外在显示，是弘一把宗教信仰与人生追求合二为一的一种心迹的展示。

"弘一体"的演变和生成有其复杂性，这其中有几个关键点。比如1923年弘一受到印光法师的严厉劝诫。印光法师是弘一最敬重的佛教尊者，弘一出家后，常写信向印光法师请教佛事。印光法师曾回信给弘一法师，就写经的字体要求阐明了自己的观点：

> 又写经不同写字屏，取其神趣，不必工整。若写经，宜如进士写策，一笔不容苟简。其体必须依正式体。若座下书札体格，断不可用。古今人多有以行草体写经者，光绝不赞成。所以宽慧师发心在扬州写《华严经》，已写六十余卷，其笔法潦草，知好歹者，便不肯观。光极力呵斥，令其一笔一画，毕恭毕敬。又令作《讼过记》以讼己过，告诫阅者。彼请光代作，故《芜钞》中录之。方欲以此断烦惑，了生死，度众生，成佛道，岂可以游戏为之乎？当今之世，谈玄说妙者，不乏其人，若在此处检点，则寥寥矣。尤君来书，语颇谦恭，光复之，已又致谢函，可谓笃信之士。然仍是社会之知见，于佛法中仍不能息心实求其益，何以见之？今有行路之人，不知前途。欲问于人，当作揖合掌，而尤君两次来函，署名之下，只云合十，是以了生死法，等行路耳。且书札尚不见屈，其肯自屈以礼僧乎？光与座下心交，与尤君亦心交，非责其见慢，实企其获益耳。②

印光法师直言，写经与为世俗人写屏不一样，不可潦草，"宜如进士写策，一笔不容苟简""必须依正式体"。对于弘一写经字体不甚工的情况，印光法师认为"断不可用"。同时他在信中还谈到宽慧师在扬州写《华严经》，由于"笔法潦草"而遭到他的呵斥，并令其作《讼过记》表示忏悔一事。印光法师之所以对写经的字体要求如此苛刻，主要是因为在他看来，写经意味着修

① 紫都、刘超编著：《于右任沈尹默李叔同书法鉴赏》，175页，北京，中央编译出版社，2005。

② 弘一法师：《李叔同全集》05《书信》，227～228页，哈尔滨，哈尔滨出版社，2014。

心，如果潦草便说明尘缘未了，出家便没有了意义，出家人自己方且不能"断烦惑，了生死，度众生，成佛道"，又岂能度人？印光法师对社会上自命"谈玄说妙者"嗤之以鼻，由于他见弘一诚心请教佛法，所以直言相劝，坦言弘一"于佛法中仍不能息心实求其益"，并批评弘一在两次来信中"署名之下，只云合十"，未言"作揖"，不够虔诚，因此他最后批评弘一"了生死法，等行路耳"。这对于一心向佛的弘一而言触动是很大的，于是他对自己的要求越来越严格也就不难理解了。

在书法上，尤其是写经方面弘一时刻铭记印光法师的教诲，甚至连写经用纸的尺寸也听从印光法师的意见，如1926年，弘一在《致黄庆澜》信中便提到这一情节：

> 去温之时，曾奉一书，计达尊览。三月初旬至杭州，暂居招贤寺。前承属书《行愿品偈》，今已写就，附邮奉上，乞检受。笔墨久荒，书写工楷，气既不贯，字体大小，亦未能一律。几经修饰描改，益复损其自然之致，如何如何！去年陈伯衡居士，石印拙书《八大人觉经》，曾呈法雨老人（印光大师——笔者注）阅览。老人以为折本太长（与今写者相同），未便放置，以后再印宜改短云云。故今所写《行愿品偈》，未写冠首之科文，及后附之释经名题。如是仅存大字经文，再将上下空白纸处缩短，则可与金陵折本行愿品，长短相似。藏置书架之上，应无折损之虞矣。又前年书写之《净行品偈》，亦可将已写冠首之科文及后附之释经名题删去，则卷尾之跋语行式太长，未能合宜。今别写一叶奉上，乞以补入。以上所陈拙见，未审当否？希裁酌之。①

黄庆澜（1875—1961），字涵之，籍贯江西景德镇，出生于上海。曾同弘一就读于南洋公学，为弘一在俗时的好朋友。他曾历任上海火药局局长、上海特别市公益局局长等职。黄庆澜热心教育事业，不惜巨资，独自创办三育中小学，自任校长长达50年之久。和弘一一样，黄庆澜也信奉佛教，热心社会慈善

---

① 弘一法师：《李叔同全集》04《书信》，184页，哈尔滨，哈尔滨出版社，2014。

事业。1937年（民国二十六年）年初，在上海成立慈善团体联合会救灾会，黄任副主任，又兼任难民赈济委员会主任。①

由于黄庆澜与弘一是老友，而且都信佛，且热心于公共事业，因此常有联系。信中说黄庆澜曾请弘一法师写《行愿品偈》，"今已写就，附邮奉上"。对于书写中楷法不够严谨，气息不够连贯，即"字体大小，亦未能一律"等问题，弘一深感不安，认为这是失仪之举。弘一之所以对写经如此审慎，主要是由于印光法师要求他抄经时切不可马虎。信中提及一个细节，即陈伯衡居士曾将弘一的《八大人觉经》拿给印光法师阅览，印光认为"折本太长，未便放置"，建议"以后再印宜改短"。可见抄经在佛教人士看来主要是发愿修心，不能用书法艺术求新求变的审美来判定。因此我们看到的"弘一体"，无论是横幅、对联，或是长篇经文，都力求做到前后气息一致，字体变化不大。这正是弘一竭尽所能要表现出的书写效果。信中最后还提到，为了与"金陵折本行愿品，长短相似"，便于放置于书架上，这次所写的《行愿品偈》"未写冠首之科文，及后附之释经名题"。同时，为了使前年所写《净行品偈》长短也合宜，他此次信中还寄来了相配套的"冠首之科文及后附之释经名题"，鉴于原来的卷尾跋语"行式太长，未能合宜"，今别写一叶以便补入。态度之严谨，由此可见一斑。弘一和印光法师在1919至1927年联系比较频繁，之后弘一去闽南，二人遂失去联系。然印光对他的影响却一直没有改变，特别是在写经的态度上，我们从此后弘一的写经作品里完全能够感受到。

反过来看，印光法师对弘一写经作品近乎苛刻的评述也并非没有道理。在佛教人士看来，修持的方法有很多种，写经即是一种较为常见的修行之道。因此写经也自然而然地成为弘一出家后经常从事的活动之一。出家的当年他就曾节录《楞严大势至菩萨念佛圆通章》《地藏经利益存亡品》以做中堂，从他与印光法师的通信来看，可能是由于此间尚未得到印光法师的开示，未谙法仪，因此采用了行楷书体。后经印光法师劝诫，遂有好转，印光法师在回信中充分肯定了弘一写经的进步：

接手书，见其字体工整，可依此写经。夫经书乃欲以凡夫心识，

① 参考上海市闸北区志编纂委员会编：《闸北区志》，1175页，上海，上海社会科学院出版社，1998。

转为如来智慧。比新进士下殿试场，尚须严恭寅畏，无稍怠忽。能如是者，必能即业识心成如来藏，于选佛场中可得状元。今人书经，任意潦草，非为书经，特借此以习字，兼欲留其笔迹于后世耳。如此书经，非全无益，亦不过为未来得度之因。而其亵慢之罪，亦非浅鲜。座下与尤居士书，彼数日前亦来信。意谓光之为人，唯欲人恭敬，故于开首即称师尊，而印光法师四字亦不用。光已详示所以。座下信首，亦当仍用印光二字，不得过为谦虚，反成俗套。至于古人于同辈有一言之启迪者，皆以作礼伸谢，此常仪也，无间僧俗。……学一才一艺，不肯下人，尚不能得，况学无上菩提之道乎？此光尽他山石之愚诚也。刺血写经一事，且作缓图。当先以一心念佛为要。恐血耗神衰，反为障碍矣。身安而后道隆，在凡夫地，不得以法身大士之苦行是则是效。但得一心，法法圆备矣。①

印光在信中告诉弘一要用一颗平常心修行，不可急功近利。以写经为例，需"以凡夫心识"，要比进行八股文考试还要认真才是，不敢丝毫怠慢，如此则可谓选佛场中的"状元"。对于有些人写经态度不端正，或用心不纯，"非为书经，特借此以习字，兼欲留其笔迹于后世"的情况，印光法师虽然没有完全否定，但仍觉不妥，称"其亵慢之罪，亦非浅鲜"。另，他在信中提及"尤居士"在给他的书信中称呼他为"师尊"，而不用"印光法师"，印光法师不以为然，批评说"不得过为谦虚，反成俗套"。可见印光法师对佛法修行之事要求之严格。最后，大概之前弘一曾以"刺血写经"一事相询，印光在回信中称"一心念佛为要"，"身安而后道隆"，意思是修行在心，不可为了理佛而故作仪式。

受印光法师的影响，弘一晚年对写经体的要求愈发谨严。1934年，他在给《庄闲女居士手书〈法华经〉》的序言中有这样一段话：

十法行中，一者书写。考诸史传，魏唐之际，书写经典，每极殷诚。先修净园，遍种楮树，香草名花，间杂交植，灌以香水。楮生三

---

① 李叔同：《弘一法师全集》03《书信》，226～227页，北京，新世界出版社，2013。

载，香气四达，乃造净屋，香泥涂地。觅匠制纸，斋戒沐浴，盥漱熏香，易服出入。剥楮取皮，浸以香水，竭诚漉造，经岁始就。又筑净台，于上起屋，乃至材瓦，悉濯香汤。堂中庄严，幡盖玲珮，周布香花，每事严洁。书写之人，日受斋戒。将入经室，夹路焚香，梵呗先引，散花供养，方乃书写。香汁合墨，沉檀充管，下笔含香，举笔吐气。逮及书就，盛以宝函，置诸香厨，安于净室。有斯精诚，每致灵感。或时书写，字字放光；或见天神，执戟警卫；或感瑞鸟，衔花供养。大众仰瞻，咸发宏愿。披函转读，恒灿异光。如是灵迹，史传备载。尝复寻览，辄为忻跃。虽未能至，心向往焉。妙道女士，书法华经，端严精粹，得未曾有。尔将影印，弘传流布。为记先范，冠于卷首，以勖来者，随力奉行。俾获感祜，利有情耳。

二十三年岁次甲戌晋江尊胜院沙门月幢，时年五十有五。[①]

"十法行"即佛教中十种修行之法，包括书写：恭敬抄写经文。供养：供奉经典于塔庙、佛殿。施他：印行经典流通。谛听：专注聆听经教法义。宣说：为他人讲解经文，解除文字义理的障碍。受持：奉行教义，应用于生活中，自利利他。开演：广开演说微妙经义，令他人开悟自性。讽诵：专心称诵文。思惟：深入法海，静默思惟，以悟解奥妙之处。修习：由思惟深解义趣，因此发起大行，证入圣果。[②]书写作为"十法行"之首，其要求很明确，即"恭敬抄写"。所以弘一提到魏唐之际书写经典的"殷诚"，不仅"先修净园，遍种楮树，香草名花，间杂交植"，而且要"斋戒沐浴，盥漱熏香，易服出入"，还要求写经者"日受斋戒"。写好以后存放也很讲究，需"盛以宝函，置诸香厨，安于净室"。只有这样，修行才会有收获："有斯精诚，每致灵感。"最后弘一法师还谦称"虽未能至，心向往焉"。这一年弘一法师55岁，他对自己的要求丝毫不敢懈怠。从晚年他抄写的经文里，我们不难看到他对佛法的敬诚，而这种波澜不惊，唯发宏愿的心理状态，在"弘一体"中都有所呈现。特别是对照弘一出家前的书法作品，这一感受便更加鲜明。例如，1905年弘一曾为他的初恋杨翠喜填词二首，用行书书写，通篇用笔流畅，字势左呼右

① 李叔同：《读禅有智慧》，191~192页，北京，新世界出版社，2012。
② 星云大师：《金刚经讲话》，157页，北京，东方出版社，2016。

盼，连贯一体，章法布白错落有致，俨然一派晚清文人书法的面貌。与出家后的"弘一体"判若两人，若不仔细观察，则很难与那个抛妻舍子，了断红尘的弘一法师相联系。

### 3. 《华严经》集联

《华严经》全称《大方广佛华严经》，是大乘佛教的主要经典，也是华严宗的立宗之经，被大乘佛教誉为"经中之王"。[①]正是由于这个原因，它成为弘一最为推崇的佛教经典之一。1918年，弘一出家伊始便与此经结下了不解之缘。出家后，正当他准备放弃一切世间的艺术，一心去做苦行僧的时候，却发现每到一处，总是有不少人向其求书。他向友人范古农请教如何应对，在范氏的建议下，弘一开始以"佛书佛语佛偈"与人结缘，[②]日后编撰《华严集联三百》的愿景或许从此开始。弘一对此经评价极高："……至唐贤首国师时而盛，至清凉国师时而大备，此宗最为广博，在一切法经中称为教海。"[③]由于《华严经》中的思想博大精深，初入缁门的弘一法师决定以此经作为提升个人修行和教化世人的门径。逢人乞书时，便以《华严经》偈颂集句为联，以应求索者，这个习惯一直持续到其圆寂。

弘一以《华严经》为主要文献来源而赠送友朋及其学生的书法作品，成为出世后他与世俗沟通的历史见证，也给后人了解大师出家后完整的心路历程提供了一个有效的思想脉络。陈星在《弘一大师手书〈华严经〉偈原典考析》中说："根据今天流传各地的《书法集》版本、收藏家手中与多次大型展览会上发现，弘一大师所书《华严经》偈，占有他自出家以来24年间整个作品总数一半以上。"[④]尽管这个数据可能会与实际情况存在一定偏差，但从传播学的角度看，这个数量足以证明《华严经》在弘一以书传道的过程中所占有的绝对优势。关于弘一法师集《华严经》相关书法的作品介绍，将在第四章专门展开，此处暂不讨论。有人专门对弘一大师"华严教海"的目的和意义作过总结，认

① 可参见吴言生编：《佛都长安》，134页，西安，陕西旅游出版社，2010。
② 林子青编：《弘一大师年谱与遗墨》，62页，长春，时代文艺出版社，2010。
③ 李叔同：《李叔同说佛》，91页，上海，上海三联书店，2014。
④ 方爱龙主编：《弘一大师新论》，29页，杭州，西泠印社，2000。

为其有三大宏愿：

一、以此经偈句接引社会各界对佛家思想的了解，建立对佛家高深义理、高山仰止之情；

二、以此经偈句，作为他以比丘身、宏传佛教"誓度众生"的悲誓大愿，他的书法，即是佛法；

三、以他的"法书"与人，不仅启发的是佛门内人，同时也成为中国文化艺术殿堂的共有遗珍，随之影响广大的社会层面。[①]

以《华严经》偈句为内容的书迹在弘一遗墨中占据很大的比例。弘一将《华严经》中的偈颂集成对联、中堂、条幅、册页等多种样式，无论僧俗，皆应请索。之后便有《华严集联三百》的诞生。有关《华严集联三百》编纂的过程，刘质平回忆说："先师在上虞法界寺时，将《华严经》偈句，集为联语。费半年余光阴，集成三百余联，分写二集。"[②]其实该书从编纂到出版持续了一年有余，在正式交由上海开明书店开印之前，刘质平还请弘一法师为之作序：

割裂经文，集为联句，本非所宜。今循道侣之请，勉以缀辑。其中不失经文原意者虽亦有之，而因二句集合，遂致变易经意者，颇复不鲜。战兢悚惕，一言三复，竭其驽力，冀以无大过耳。兹事险难，害多利少，寄语后贤，毋再赓续。偶一不慎，便成谤法之重咎矣。

华严全经有两译：晋译有六十卷三十四品，二唐译有八十卷三十九品，若其支流一品别译者，凡三十余部。唯唐贞元译《普贤行愿品》四十卷，传诵最广。盖是晋、唐译全经中《入法界品》别译本也。今所集者，都三百联。自晋译华严经偈颂中集辑百联（附录四联，原文连续，非是集缀）。自唐译华严经偈颂中集辑百联（附录集句二十五联，为前百联之余；又附八联，原文连续，非是集缀）。自唐贞元译华严经普贤行愿品偈颂中集辑百联（附录二联，原文连续，

① 陈星：《弘一大师手书〈华严经〉偈原典考析》，见方爱龙主编：《弘一大师新论》，3～4页，杭州，西泠印社，2000。

② 夏宗禹编著：《弘一大师遗墨》，211页，北京，华夏出版社，1987。

非是集缀）。

后贤书写者，于联句旁，或题曰"某译华严经偈颂集句"，或题曰"某译大方广佛华严经偈颂集句"，或题曰"某译大方广佛华严经某品某品偈颂集句"。集字勿冠经名之上，昭其敬重耳。辑录联文，悉依上句而为次第。唯唐贞元译七言末四联，补集后写，未依经次。字音平仄，惟调句末一字，余字不论。一联之中，无有复字。唯晋译八言第一，重如字，以义各异，姑附存之。

只句片言，文义不具；但睹集联，宁识经旨。故于卷末，别述《华严经读诵研习入门次第》一卷。唯愿后贤见集联者，更复发心，读诵研习华严大典。以兹集联为因，得入毗卢渊府，是尤余所希冀者焉。于时岁次鹑首四月二十一日大回向院胜臂书。[①]

关于《华严集联三百》的编撰与出版的具体情况，在第四章还将有详述，故此从略。

关于此书编纂的目的，刘质平在《华严集联三百·跋》中说：

吾师叔同李先生，生有凤根，耽奇服异，弱年驰骋词场，雅负三绝之誉。凡诸技艺，靡所不工。顾未及中岁，感颓波之迁流，恫五浊之苦难，遂乃翘勤净域，皈礼灵山，辛苦修持，精进无已。禅课之暇，常书梵典，流布世间。见者靡不欢喜归仰，虔诚持诵。岁之四月，为太师母七十冥辰，我师缅怀罔极，追念所生，发宏誓愿，从事律学撰述，并以余力集华严偈，缀为联语，手录成册。冀以善巧方便，导俗利生。质平偶因请业，获睹宏裁，鸿朗庄严，叹为稀有。亟请于师，付诸影印，庶几广般若之宣流，永孝思于不匮。世界有情，共顶礼之。庚午年二月望日弟子刘质平敬跋。[②]

---

① 《弘一大师全集》编辑委员会编：《弘一大师全集》七，430～431页，福州，福建人民出版社，1991。

② 《弘一大师全集》编辑委员会编：《弘一大师全集》十，202页，福州，福建人民出版社，1993。

据跋文可知，"缅怀罔极，追念所生"，弘一法师是为了纪念丧夫守寡、孤苦一生的母亲大人诞辰七十周年而编写此书的。刘质平在跋文中还为老师传奇曲折的一生发出感慨，慨叹老师"弱年驰骋词场，雅负三绝之誉"，书法、篆刻、绘画、音乐、戏剧等诸艺"靡所不工"，到了中年却因"感颓波之迁流，恫五浊之苦难"而遁世灵山，只能靠书写"梵典"传播佛法，以广般若之宣流。刘质平从一个在俗居士的立场为老师曲折的人生选择而感叹，同时又向世人发出他的期盼："世界有情，共顶礼之。"

1937年，抗日战争全面爆发，马一浮先生到桐庐避难，恰逢丰子恺、刘质平，于是刘质平借此机缘请马一浮在《华严集联三百》的原墨迹写稿上题签并题跋，曰：

> 丁丑冬十一月，避寇桐庐北郊，因丰子恺得遇刘质平居士，出弘一大师手书真迹属题，患难中一段奇事也。大师未出家时，教授浙中，丰、刘皆出其门，于艺术并有深造，子恺尤好佛法，质平得大师片纸只字皆珍若拱璧，积册至多，装裱精绝。余为题曰"音公杂宝"。此为《华严》集联，亦大师欲以文字因缘方便说法之一，非质平善根深厚，何以独见付嘱，郑重如是邪？大师书法得力于《张猛龙碑》，晚岁离尘，刊落锋颖，乃一味恬静，在书家当为逸品，尝谓华亭于书颇得禅悦，如读王右丞诗。今观大师书，精严净妙，乃似宣律师文字，盖大师深究律学于南山、灵芝，撰述皆由阐明，内熏之力自然流露，非具眼者未足以知之也。肇公云："三灾弥纶而行业湛然。"道人墨宝所在，宜足以消除兵劫矣。[①]

马一浮与弘一法师是故交，对大师十分敬重。他在跋文中称《华严集联三百》为"音公杂宝"，这是十分贴切的，同时对于弘一法师的书法作品给予了高度评价，并且肯定了大师出家后并未弃绝书写，而是集《华严经》偈句施于众生，称赞此举是"大师欲以文字因缘方便说法"。跋文还提及弘一早年致力于碑学，出家后书作"刊落锋颖"，"一味恬静"，认为这种转变是参透佛理

---

① 浙江省文史研究馆编：《马一浮书法集》第三卷，272页，杭州，浙江古籍出版社，2012。

的表现，因此其书法可称为"逸品"。最后还把弘一书法所体现的意义上升到保家安民的高度。这当然是由于大师出家后把书艺与修行相融合的结果，有人评价说："弘一大师书法的高妙绝尘，归根到底是其深厚的修为所支撑。作为弘门大弟子的丰子恺，处处以其老师为范，持斋擅书，但独不学其师书风，正是其聪明之处。"①丰子恺作为弘一法师的弟子，其书风当然是受到其师影响的，这毋庸置疑，此无关本书宏旨，暂不展开。

由于《华严集联三百》所收对联有四言、五言、七言和八言不等，所以"变易经意者"有之，这令大师感到内心不安，所以他坦言"割裂经文，集为联句，本非所宜"。弘一唯恐此举会贻害后学，因此又说"寄语后贤，毋再赓续"。这当然是大师的谦辞，也是其严谨的态度使然。实际上法师在《华严经》集联中是十分注意的，他尽量保持经文原意，同时又充分考虑对文词的使用。所以有人对此评价说："《集联》力求不失《华严》经文本意，又富佛教哲理的普遍性，择对工整，又灵活不滞，于和谐中见脱化，于自然中见高复，法师高深的文学修养和佛学修养，具足体现。"②

## 4. 《佛说阿弥陀经》

1932年6月，恰逢弘一法师的父亲李世珍诞辰120周年。为了纪念父亲，大师特意写了《佛说阿弥陀经》，这也是大师出世后极重要的一件作品，对了解大师弃绝诸艺后的书法风格的演变颇有裨益。

1932年夏，弘一法师在浙江镇海县伏龙寺期间，他的学生刘质平专程来看望他，并与大师同住一月之多。刘质平在陪伴弘一大师期间，弘一提及自己的父亲诞辰120周年一事，并准备写大件《佛说阿弥陀经》表示怀念。关于此事的始末，刘质平在《弘一大师遗墨的保存及其生活回忆》中说：

> 先师用笔，只需羊毫，新旧大小不拘；其用墨则甚注意。民十五后，余向友人处，访到乾隆年制陈墨二十余锭奉献。师于有兴时自写小幅，大幅则需待余至始动笔。余在寺院，夜半后闻云版即起，盥洗

---

① 瓦当：《慈悲旅人：李叔同传》，216～217页，北京，中国友谊出版公司，2012。
② 陈珍珍、陈祥耀主编：《弘一大师纪念文集》，62页，福州，海风出版社，2005。

毕，参加众僧早课。早餐后，拂晓，一手持经，一手磨墨。未磨前，
砚池用清水洗净。磨时不需用力，轻轻作圆形波动；且不性急，全副
精神贯注经上。不觉间，经书毕读，而墨亦浓矣。

先师所写字幅，每幅行数，每行字数，由余预先编排。布局特别
留意，上下左右，留空甚多。师对余言：字之工拙，占十分之四；而
布局却占十分之六。写时闭门，除余外，不许他人在旁，恐乱神也。
大幅先写每行五字。从左至右，如写外国文。余执纸，口报字；师则
聚精会神，落笔迟迟，一点一划，均以全力赴之。五尺整幅，须二小
时左右方成。①

这段关于抄写《佛说阿弥陀经》的记载流传极广。从亲历者刘质平的记
载来看，弘一法师在用笔上"只需羊毫"，这与碑学家的观念是一致的。羊
毫、生宣的普及也是碑学理论构建中明显区别于传统帖学的重要特征之一。至
于刘质平说大师用笔"新旧大小不拘"，从弘一出家后的书风来看，这并不难
理解，在碑学家的观念中，帖学之所以没落，很重要的一点即在于"古法"亡
矣。因为在碑学观念的塑造中，打一开始就不是着眼于对传统帖学笔法的复原
（从某种程度上说，恰恰是对传统用笔语言的反驳），因此可以不拘泥于笔的
大小和墨的浓淡，不纠结于一笔一画是否符合经典规范，更无须对用笔的起承
转合作过多关注。然弘一法师"用墨则甚注意"，还是沿用传统磨墨的方法，
刘质平在此期间的工作就是专门磨墨，"一手持经，一手磨墨"，有了这个帮
手，弘一法师可以专门负责写字，这自然给书写者带来了便利。法师写经之认
真，在这段记载中也十分形象。不仅每幅字的行数、字数要"预先编排"，而且
纸张的上下和左右的留白也都得计算清楚。其认真的程度，超过了一般意义上
的书法作品的书写，从今天所谓的"书法艺术"标准来看，这是"有失水准"
的。更耐人寻味的是，大师认为字的工拙"占十分之四"，而章法布白却"占
十分之六"。换言之，章法之美是要优先于考虑字体之工拙的，且写字时需要
闭门，"恐乱神也"。这一方面与写经活动本身的特殊性有关——容易脱字，
因此在心态上须敬诚；另一方面，也与印光大师对弘一法师的影响有关。印光

① 《弘一大师全集》编辑委员会编：《弘一大师全集》十，109页，福州，福建人民出
版社，1993。

在信中明确斥责了那种写经不够庄重，甚至用行草写经的现象，这对弘一有很大的触动。加之抄写此经是为了纪念父亲，更马虎不得。为了提高准确率，特令刘质平"执纸，口报字"，以免疏漏。

《佛说阿弥陀经》在此期间应该写过不止一次。《李叔同文集·书法卷》也收录了《佛说阿弥陀经》——并非如刘质平所描述的"共十六幅，每幅六行，行二十字"，而是共八幅，每幅十二行，行二十一字。①不知孰先孰后。两套作品虽然字径不同、疏密不一，但落款内容完全一致。刘质平版本的第十六幅经文只占四行，最后空两行，弘一法师用小字落款云："岁次壬申六月，先进士公百二十龄诞辰，敬书《阿弥陀经》，回向先考冀往生极乐，早证菩提，并愿以是回向功德，普施法界众生，齐成佛道者。沙门演音，时年五十三。"②"岁次壬申六月"也就是1932年6月，与《李叔同文集》所收录抄写《佛说阿弥陀经》落款一字不差，可见弘一法师十分重视此作，反复书写才定稿。关于古人抄书、抄经，有人曾提及"无情抄"的做法，即按原行款格式移抄时，先于一页之首尾，以便万一抄差、抄错、抄漏时，可及时发现。弘一法师抄写《佛说阿弥陀经》时，先由刘质平算好并编排好，然后报一字写一字，可谓比无情抄更为严密周详。③

由于刘质平在伏龙寺的时间长达一月之久，因此弘一法师与其沟通较多，甚至超出了一般意义上我们对"出家人"的认知。因为很多人都知道出家后的弘一"弃绝诸艺"，以为他不会有"应酬"之类的书写，其实并非如此，如刘质平记载中提及大师曾对他说：

> "……每次写对都是被动，应酬作品，似少兴趣。此次写《佛说阿弥陀经》功德圆满以后，还有余兴，愿自动计划写一批字对送你与《弥陀经》一起保存。"命余预作草稿，以便照样书写，共一百副。写毕又言："为写对而写对，对字常难写好；有兴时而写对，那作者的精神、艺术、品格，自会流露在字里行间。此次写对，不知为何，

---

① 李叔同：《李叔同文集·书法卷》，121页，北京，线装书局，2018。
② 王湜华：《弘一法师与夏丏尊：淡如水的君子交》，250页，北京，华艺出版社，2015。
③ 王湜华：《弘一法师与夏丏尊：淡如水的君子交》，250页，北京，华艺出版社，2015。

愈写愈有兴趣，想是与这批对联有缘，故有如此情境。从来艺术家有
名的作品，每于兴趣横溢时，在无意中作成。凡文词、诗歌、字画、
乐曲、剧本，都是如此。"①

通常我们会有一种错觉，以为抛妻弃子的弘一法师，自从1918年遁入空门
后便一刀切断了与世俗的恩恩怨怨。加之他曾考虑弃绝诸艺，且出家后很少谈
及书法本体，因此我们会误以为大师出家后真的做到了内心清净，波澜不惊，
远离世俗，没有苦恼。但从刘质平的记载来看，恐怕并非如此。弘一法师出家
后虽自称以书法抄经弘扬佛法，但随着佛教的世俗化，佛门早已不再是清净之
地。大师坦言"每次写对都是被动，应酬作品"，因此书写很少有兴趣、有余
力。1932年写《佛说阿弥陀经》时却不同，他与刘质平杜门而作，没有了世俗
的请托，没有了功利的烦扰，因此弘一写完之后称"还有余兴"，另要求刘质
平做好草稿，还要"照样书写，共一百副"。从艺术创作的规律来看，由于写
作目的的去功利化，使得弘一获得了书写的快乐，不同于"为写对而写对"，
此次书写可谓是"有兴时而写对"，因此"愈写愈有兴趣"。这里便令人想起
大文豪苏东坡的名言"书初无意于佳乃佳"②，这个规律适用于书法，于"文
词、诗歌、字画乐曲、剧本，都是如此"。出家后的弘一很少谈及文艺，以上
论及书法的言论更是难得一见。

1932年弘一所写的《佛说阿弥陀经》十六屏，总字数近两千字，整体上
用笔节奏舒缓，平心静气，是"弘一体"之中较有代表性的一件。后刘质平下
山，弘一也离开伏龙山来到上虞法界寺，不久又去西安作公益活动，救济当地
灾荒。可以说，尽管弘一法师在身份上是佛教人士，但他以出世之人做入世之
事，并不"清净"，这也许是他晚年难以言说的苦衷。

① 中国佛教图书文物馆编：《弘一法师》，27～28页，北京，文物出版社，1984。
② 苏轼在《评草书》中说："书初无意于佳乃佳尔。草书虽是积学乃成，然要是出于欲
速。古人云'匆匆不及，草书'，此语非是。若'匆匆不及'，乃是平时亦有意于学。此弊
之极。"见（宋）苏轼：《苏东坡全集》6，3203页，北京，北京燕山出版社，2009。

## 第四节 弘一法师谈『写字』

由于有所谓"诸艺皆废"的说法，出家后的弘一刻意与艺事保持一定的距离。即便是保留了书法"以笔墨接人"的空间，却仍旧很少谈及书法或与之相关的话题，但一心理佛的他也并非完全弃用书法，他对书法是有独到的解读的。1937年3月28日，弘一法师便曾应厦门南普陀佛教养正院学生的请求而专门谈及写字的问题。他在《弘一大师最后一言——谈写字的方法》①中详谈了他对书法学习的态度及心得。由于文章较长，同时也是弘一出家后唯一一次较为正式地谈书法，②我们不妨以重点段落逐一从以下七个方面展开论述。

第一，弘一对写字的态度：

> 这一次所要讲的，是这里几位学生的意思——要我来讲《关于写字的方法》。
>
> 我想写字这一回事，是在家人的事，出家人讲究写字有什么意思呢？所以，这一次讲写字的方法，我觉得很不对。因为出家人假如

---

① 按，萧枫解释说，所谓"最后一言"，系指弘一大师在厦门南普陀佛教养正院所做的最后一次讲演，并非指弘一大师生命中的"最后一言"（萧枫编注：《弘一大师文集·讲演卷》，121页，呼和浩特，内蒙古人民出版社，1996。）。弘一法师自己也在《弘一大师最后一言——谈写字的方法》中慨叹上次他来闽南时见"一品红"开得鲜艳，1937年冬天这次来却"空空洞洞"，好不容易发现三颗"一品红"，却都是"憔悴不堪"。并由此谈到养正院的招牌，担心下次来"恐怕看不到了"。弘一法师由物逝论及人非，慨叹时光流逝及人事变化的自然规律。于是最后说："这一次，也许可以说是我'最后的演讲'。"（萧枫编注：《弘一大师文集·讲演卷》，121～122页，呼和浩特，内蒙古人民出版社，1996。）

② 除了这次正式的谈及书法外，弘一法师书信中也偶尔谈及书法，可参见管继平编著：《李叔同致刘质平书信集》，上海，东方出版中心，2014。

只会写字，其他的学问一点不知道，尤其不懂得佛法，那可以说是佛门的败类。须知出家人不懂得佛法，只会写字，那是可耻的。出家人唯一的本分，就是要懂得佛法，要研究佛法。不过，出家人并不是绝对不可以讲究写字的，但不可用全副精神，去应付写字就对了；出家人固应对于佛法全力研究，而于有空的时候，写写字也未尝不可。写字如果写到了有个样子，能写对子中堂来送与人，以作弘法的一种工具，也不是无益的。①

弘一法师开宗明义地讲到，他认为写字（书法）"是在家人的事"，出家人应该专注于"研究佛法"。从这个意义上讲，这次大家邀请他来讲写字的方法，是"很不对"的。大师的目的即首先表明他的立场——出家人应该究心本业，把主要精力放在艺术上是本末倒置的。我们由此可以获悉弘一法师出家后所谓"诸艺皆废"的言论，其背后的潜台词并非是要弃绝书法，而是要给佛法学习留出足够的空间。换言之，这也同时意味着弘一对出世、在世的立场，其界限也并非如我们通常所理解的那样截然分明、不可侵犯。别的不说，就从弘一法师答应养正院谈写字的演讲，并写下如此一篇长文谈写字来说，便多少透露出他并非完全排斥写字的心理。所以他后面又说，如果有空闲时，把书法作为"弘法的一种工具"，也是可以的。

第二，"人以字传"和"字以人传"：

倘然只能写得几个好字，若不专心学佛法，虽然人家赞美他字写得怎样的好，那不过是"人以字传"而已。我觉得：出家人字虽然写得不好，若是很有道德，那么他的字是很珍贵的，结果都是能够"字以人传"；如果对于佛法没有研究，而是没有道德，纵能写得很好的字，这种人在佛教中是无足轻重的了。他的人，本来是不足传的。即能"人以字传"——这是一桩可耻的事，就是在家人也是很可耻的。②

---

① 萧枫编注：《弘一大师文集·讲演卷》，122页，呼和浩特，内蒙古人民出版社，1996。

② 萧枫编注：《弘一大师文集·讲演卷》，122～123页，呼和浩特，内蒙古人民出版社，1996。

在这段文字中，弘一法师谈了他对"人以字传"和"字以人传"的看法。主要是强调学佛要专心，道德要高尚，否则即便字写得再好，也是"人以字传"，是枉然的。相反的则是"字以人传"，是值得称赞的，而且这个法则不仅适用于出家人，对在家人也一样。弘一法师忌惮世俗把他视为书法家，是否也包含着对个人百年以后沦入"人以字传"的担忧呢？尽管没有直接材料指向这一点，但也并不排除这种可能。虽然"人以字传"并不必然意味着"没有道德"，然却不可避免地要落入"在俗"的第二义，这是弘一法师所不能接受的。

第三，关于写字的书体：

今天虽然名为讲写字的方法，其实我的本意是：要劝诸位来学佛法的。因为大家有了行持，能够研究佛法，才可利用闲暇时间，来谈谈写字的法子。

关于写字的源流、派别，以及笔法、章法、用墨……古人已经讲得很清楚了。而且有很多的书可以参考，我不必多讲。现在只就我个人关于写字的心得及经验，随便来说一说。

诸位写字的成绩很不错。但是每天每个人只限定写一张，而且只有一个样子，这是不对的。每天练习写字的时候，应该将篆书、大楷、中楷、小楷四个样子，都要多多的写与练习。如果没有时间，关于中楷可以略掉；至于其他的字样，是缺一不可的。且要多多的练习才对。我有一点意见，要贡献给诸位，下面所说的几种方法，我认为是很重要的。

我对于发心学字的人，总是劝他们：先由篆字学起。为什么呢？有几种理由：

（一）可以顺便研究说文，对于文字学，便可以有一点常识了。因为一个字一个字都有它的来源，并不是凭空虚构的；关于一笔一划，都不能随随便便乱写的。若不学篆书，不研究说文，对于文字学及文字的起源就不能明白——简直可以说是不认得字啊！所以写字若由篆书入手，不但写字会进步，而且也很有兴味的。

（二）能写篆字以后，再学楷书，写字时一笔一划，也就不会写

错的了。我以前看到养正院几位学生所抄写的稿子，写错的字很多很多。要晓得：写错了字，是很可耻的——这正如学英文的人一样，不能把字母拼错一个。若拼错了字，人家怎么认识呢？写错了我们自己的汉文字，更是不可以的。我们若先学会了篆书，再写楷字时，那就可以免掉很多错误。此外，写篆字也可以为写隶书、楷书、行书的基础。学会了篆字之后，对于写隶书、楷书、行书就都很容易——因为篆书是各种写字的根本。

若要写篆字的话，可先参看《说文》这一类的书。有一部清人吴大澂的《说文部首》，那是不可缺少的。因为这部书很好，便于初学，如果要学写字的话，先研究这一部书最好。

既然要发心学写字的话，除了写篆字而外，还有大楷、中楷、小楷，这几样都应当写。我以前小孩子的时候，都通通写过的。至于要学一尺二尺的字，有一个很简便的方法：那就可用大砖来写，平常把四块大砖拼合起来，做成桌子的样子，而且用架子架起来，也可当桌子用；要学写大字，却很方便，而且一物可供两用了。

大笔怎样得到呢？可用麻扎起来做大笔，要写时，就叫以任意挥毫。大砖在南方也许不多，这里倒有一个方法可以替代：就是用水门汀拼起来成为桌子。而用麻来写字，都是一样的。这样一来，既可练习写字，而纸及笔，也就经济得多了。

篆书、隶书乃至行书都要写，样样都要学才好；一切碑帖也都要读，至少要浏览一下才可以。照以上的方法学了一个时期以后，才可专写一种或专写一体。这是由博而约的方法。①

弘一法师首先强调"劝诸位来学佛法"；其次，如果有空闲时间不妨写写字；最后，谈到了写字的方法。法师强调写字要勤奋，且每天不能只写一种书体，而是要"篆书、大楷、中楷、小楷"四种书体都要写，实在没时间则中楷

---

① 萧枫编注：《弘一大师文集·讲演卷》，124~125页，呼和浩特，内蒙古人民出版社，1996。

可以不写。①这个观点在现在看来也未必尽然，作为书法家而言只需擅长某种书体即可，不必样样俱全。当然，在学习书法的过程中广涉博取是没错的，但要有重点，特别是要找到适合自己的帖本，这是很重要的。至于对五体的学习，在弘一法师看来应当"先由篆字学起"。其中原因，法师提出两个：一、熟悉文字学常识，二、写楷书时不会写错字。他以养正院几位学生抄写稿子时出错为例，称写错字"是很可耻的"。这话说得有点重，可见法师严谨的书写态度，同时也说明对文字学的深度学习不仅是当今学书者面临的难关，民国时期亦然。另外，法师提到写篆书是写其他诸体的基础，篆书是学习其他书体的根本的观点，这个问题倒是值得探讨。有一种较为保守的看法，认为学习书法应该从甲骨文、金文等入手，这样对于人们从文字学的角度去认知书法、认识汉字是大有帮助的。但也有另外一种观点认为，书法家毕竟不是文字学家，许慎、段玉裁、王国维是文字学家，但书法却并非其所长；"宋四家"擅长行草书，篆书却恰恰是其短板。相反，书法史上凡是篆书写得好的名家，其行草书往往写得并不出色，这样的例子不胜枚举。因此篆书作为书法入门的基础可以，若非要日日作篆书以便为隶书、楷书打基础，这个说法也存在较大问题。接下来弘一提到写篆字可先参看《说文》以及吴大澂的《说文部首》。这个显然仅仅适用于识读篆书，如果学习篆书的话，仅取法《说文》是不够的。从弘一法师有限的篆书作品来看，虽尚未形成明显的个人风格，但其习篆对"弘一体"的线质是大有裨益的。至于后面弘一谈到写"大字"以及如何制作"大笔"等，只能说是在当时特定条件下的无奈之举，在如今看来已经不再是问题。最后，法师谈到篆书、隶书、行书都要写，要多读碑帖，由博而约。这倒是较为开明的，因为当时碑学风气尚为浓厚，作为康有为的崇拜者，弘一法师能够正确认识碑帖双方的价值所在，是尤为难得的。

第四，关于书写材料：

> 至于用笔呢？算起来有很多种，如羊毫、狼毫、兔毫……等。
> 普通是用羊毫，紫毫及狼毫亦可用，并不限定那一种。最要注意的一

---

① 按，弘一法师平时对书法的练习的确很有规律。据载，即使在他准备出家前的"断食"期间，其日记中也时常记载有修炼书法的记录。夏丏尊回忆说："在断食期间，仍以写字为常课，三星期所写的字有魏碑，有篆文，有隶书，笔力比平日并不减弱。"见陈戎：《李叔同：圆月天心》，145页，沈阳，辽宁人民出版社，2015。

点：就是写大字须用大笔，千万不可用小笔！用小的笔写大字，那是很错误的。宁可用大笔写小字，不可以用小笔写大字。

还有纸的问题。市上所售的油光纸是很便宜的，但太光滑很难写。若用本地所产的粗纸，就无此毛病的了。我的意思：高年级的同学可用粗纸，低年级的可用油光纸。

此地所用的有格子的纸，是不大适合的，和我们从前的九宫格的纸不同。以我的习惯而论，我用九宫格的方法，就不是这个样子。现在画在下面，并说明我的用法。……

若用这种格子的纸，写起字来，是很方便的，这样一来，每个字都有规矩绳墨可守的。如写大楷时，两线相交的地方，成了一个十字形，就不致上下左右不相对称了。要晓得：写字总不能随随便便。每个字的地位要很正，要不偏左不偏右，不上不下，要有一定的标准。因为线有中心点，初学时注意此线，则写起来，自然会适中很"落位"了。①

我们知道，1932年弘一在抄写《佛说阿弥陀经》时曾表示"只需羊毫"②，不知是刘质平转述大师的话有误，还是当时大师真的只用羊毫。在五年后的这次专门谈写字的演讲中，法师的语气似乎松动了："普通是用羊毫""不限定哪一种"。我们知道，晚清碑学运动中的名家如康有为、李瑞清等人是极力提倡要用羊毫的，这是由碑学的审美所决定的。可能是随着康有为的去世，碑学的影响力渐弱的原因，又或者是弘一法师的个人感悟，总之我们看到他不再强调非得用羊毫了。③这当然是在"后碑学"语境下帖学抬头，人们重新审视碑学

① 萧枫编注：《弘一大师文集·讲演卷》，125～126页，呼和浩特，内蒙古人民出版社，1996。
② 《弘一大师全集》编辑委员会编：《弘一大师全集》十，109页，福州，福建人民出版社，1993。
③ 按，除了1937年应邀在养正院谈写字以外，弘一法师1938年10月29日在福建泉州承天寺时，也在写信给漳州马冬涵的信中谈及他对书法篆刻的看法："朽人于写字时，皆依西洋画图按之原则，竭力配置调和全纸面之形状。于常人所注意之字画、笔法、笔力、结构、神韵，乃至某碑、某帖之派，皆一致摒除，决不用心揣摩。故朽人所写之字，应作一张图按画观之斯可矣。不唯写字，刻印亦然。仁者若能于图按法研究明了，所刻之印必大有进步。因印文之章法布置能十分合宜也。又无论写字刻印等，皆足以表示作者之性格（此乃自然流露，非是故意表示）。"见弘一法师：《李叔同全集》05《书信》，182～183页，哈尔滨，哈尔滨出版社，2014。信中隐约可以感觉到弘一法师开始淡化碑帖的差别，由此必然会带来他对书写工具乃至书法审美风尚的改变。这也与民国整体的碑帖融合的大背景相吻合。

余弊下的整个书法环境使然。至于用羊毫、狼毫的问题，在今天看来，已经不再是一个困扰书法学习者的问题。从根本上说，这是因为如今人们对于所谓碑学、帖学、碑帖融合有了较为清晰的认知。关于"大笔""小笔""小字""大字"的问题，弘一认为"宁可用大笔写小字，不可以用小笔写大字"，这个观点现在看来基本没有异议。接下来弘一谈到"油光纸"和"粗纸"的问题，指出高年级的用粗纸，低年级的用油光纸，这倒未必非要根据书法学习的不同阶段而区别用纸。从长远来看，学书法一律用粗纸对学习者是更有帮助的。还有，弘一谈到大楷、小楷、篆书等不同书体的九宫格的用法，此并无特别之处，不做评述。只是他刻意强调写字时要遵循格子，"不偏左不偏右，不上不下"，更像是在阐述戒律严苛的佛法修行，不太像是在论书法了。

第五，写字注意事项：

平常写字时，写这个字，眼睛专看这个字，其余的字就不管，这也是不对的。因为上面的字，与下面的字都有关系的——即全部分的字，不论上下左右，都须连贯才可以。这一点很要紧，须十分注意，不可以只管写一个字，其余的一切不去管它。因为写字要使全体都能够配合，不能单就每个字去看的。

再有一点须注意的：当我们写字的时候，切不可倚在桌上，须使腕高高地悬起来，才可以运用如意。

……写对联、中堂、横披、条幅……等的方法：

我们写对联或中堂，就所写的一幅字而论，是应该有章法的。普通的一幅中堂，论起优劣来，有几种要素须注意的。现在估量其应得的分数如下：

章法五十分；

字三十五分；

墨色五分；

印章十分。

就以上四种要素合起来，总分数可以算一百分。其中并没有平均的分数。我觉得其差异及分配法，当照上面所分配的样子才可以。

一般人认为每个字都很要紧，然而依照上面的记分，只有三十五

分。大家也许要怀疑，为什么章法反而分数占多数呢？就章法本身而论，它之所以占着重要的原因，理由很简单，在艺术上有所谓三原则。即：（一）统一；（二）变化；（三）整齐。

这在西洋绘画方面是认为很重要的。我便借来用在此地，以批评一幅字的好坏。我们随便写一张字，无论中堂或对联，普通将字排起来，或横或直，首先要能够统一，字与字之间，彼此必须相联络互相关系才好。但是单止统一也不能的，呆板也是不可以的，须当变化才好。若变化得太厉害，乱七八糟，当然不好看。所以必须注意彼此互相连络、互相关系才可以的。

就写字的章法而论大略如此。说起来虽很简单，却不是一蹴可就的。这需要经验的、多多地练习，多看古人的书法以及碑帖，养成赏鉴艺术的眼光，自己能常去体认，从经验中体会出来，然后才可以慢慢地养成有所成就。①

在这一段中，弘一谈到了写字时应该注意的几个问题，有些至今看起来仍有借鉴意义，如他首先谈到写字时要有通篇的概念，不可写一个字看一个字。正如唐人孙过庭在《书谱》中所言，"一点成一字之规，一字乃终篇之准"。书法的基本点画与整个汉字的关系，以及单个汉字与行列之间的关系，最终与整篇作品都存在着千丝万缕的联系，不能单独割裂开来。其次，书写时不可倚在桌上，手腕要"高高地悬起来"，这与书体的发展有着密切的关系。晋唐时期，以书写小字为主，不需要强调悬腕。到了宋代以后，高脚桌椅与书写配合起来，字径也随之增大，特别是到了明代，真正进入了所谓"大字"时代，因此要求悬腕书写。②到了弘一法师所在的晚清民国时期，碑学大兴，不但字径变大，同时出现了"中锋"至上的观念，悬腕书写成为主流的书写方式。但这个认识也是有局限的，如写蝇头小楷是不需要非得把手腕"高高地悬起来"的。因此我们在这里也看到了弘一书法观念的时代局限性。最后，弘一特别看重

---

① 萧枫编注：《弘一大师文集·讲演卷》，126～127页，呼和浩特，内蒙古人民出版社，1996。

② 参见郑付忠：《渊源与流变：论"大字技法"与立轴时代》，载《艺术品》，84～91页，2014（10）。

作品的章法，甚至说"章法五十分"，而字法仅仅只有三十五分。至于其中原因，弘一法师认为这是由艺术之"统一""变化""整齐"三规律决定的。这个看法是值得商榷的，章法固然重要，弘一特别强调章法的重要性，背后反映的是其书法服务于"弘法"需要的艺术实用观，这与他强调九宫格的意义是一样的，这一规律与纯粹的艺术创作的要求是有一定距离的。同时，"弘一体"所体现的书体面貌是楷书，因此章法的意义在弘一的书法世界里具有突出的意义也就不足为怪了。弘一法师坦言这一法则是借用了西洋绘画的审美，然西洋画特别强调比例协调，这从某种层面来看，与中国书法的艺术精神是相背离的。因此弘一用西洋绘画的审美规律来"批评一幅字的好坏"，这显然要打一个大大的问号。尽管弘一也承认书法要有变化，但他很保守，以至于说"若变化得太厉害，乱七八糟，当然不好看"。这个看法在当今的艺术观念看来，也不是很有说服力。倒是他最后强调要多学习古代碑帖的做法，又把书法学习拉回到了正常的经典取法的渠道，是值得推崇的。

第六，盖印：

> 还有印章盖坏了，也是不可以的。盖的地方要位置设中，很落位才对。所谓印章，当然要刻得好；印章上的字须写得好。至于印色，也当然要好的。盖用时，可以盖一颗两颗。印章有圆的方的，大的小的不一，且有种种的区别。如何区别及使用呢？那就要于写字之后再注意盖用，因为它也可以补救写字时章法的不足。[①]

对于印章及盖印，弘一法师认为"位置设中"，同时要求印章上的字要写得好和刻得好，盖一颗两颗皆可。最后说印章可以"补救写字时章法的不足"，则又回到了他重视章法的逻辑中去。大体而言，没有什么特别之处。

第七，写字的境界——回到佛法：

> 以上所说的，是关于写字的基本法则。可当作一种规矩及准绳讲，不过是一种呆板的方法而已。

---

① 萧枫编注：《弘一大师文集·讲演卷》，127~128页，呼和浩特，内蒙古人民出版社，1996。

写字最好的方法是怎样，用那一种的方法才可以达到顶好顶好的呢？我想诸位一定很热心的要问。

我想了又想，觉得想要写好字，还是要多多地练习，多看碑，多看帖才对，那就自然可以写得好了。

诸位或者要说，这是普通的方法，假如要达到最高的境界须如何呢？我没有办法再回答。曾记得《法华经》有云："是法非思量分别之所能解。"我便借用这句子，只改了一个字。那就是"是字非思量分别之所能解"了。因为世间上无论那一种艺术，都是非思量分别之所能解的。

即以写字来说，也是要非思量分别，才可以写得好的；同时要离开思量分别，才可以鉴赏艺术，才能达到艺术的最上乘的境界。

记得古宋有一位禅宗的大师，有一次人家请他上堂说法，当时台下的听众很多，他登台后默默地坐了一会儿，以后即说："说法已毕。"便下堂了。所以，今天就写字而论，讲到这里，我也只好说"谈写字已毕了。"

假如诸位用一张白纸（完全是白的），没有写上一个字，送给教你们写字的法师看，那么他一定说："善哉，善哉！写得好，写得好！"①

弘一法师前面谈得更多的是"技"的层面，这一段则转入对"道"的探讨。对于人们追问有没有"顶好顶好"的写字方法，弘一坦言"要多多地练习，多看碑，多看帖才对"。并通过《法华经》中"是法非思量分别之所能解"之句，引申出艺术需要"非思量分别"才能达到高的境界。通俗地讲，就是写字不能有太强的功利心，应该像修行一样忘却自我。某种程度上说，这个看法也是超越常人的，但对于大部分普通的书法学习者而言，并不十分适合，这也决定了弘一体在后世很难被纳入广泛取法对象。

---

① 萧枫编注：《弘一大师文集·讲演卷》，128页，呼和浩特，内蒙古人民出版社，1996。

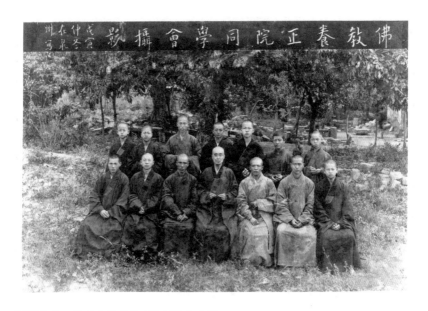

1938年弘一法师与佛教养正院同学会合影

# 第四章 弘一书法作品个案解析

第一节 弘一书法演变总论

第二节 出家前「俗书」阶段书作

第三节 出家后「僧书」阶段书作

第四节 小结

第
一
节

弘
一
书
法
演
变
总
论

　　关于弘一的书法学习和创作情况，前文已经有所叙述。粗线条地看，可分为剃度前和出家后两个阶段，时间分界点是1918年农历七月十三日（公历8月19日），这一天弘一正式剃度出家。

　　弘一出家前的早期的书法，可统称为"俗书"阶段。

　　这一时期恰处于晚清碑学延续的大环境之中，其书风自然难免受碑学的影响。这种影响较早可以追溯到乾、嘉之际，考据、金石、文字学的兴盛，再经过阮元、包世臣等人的推波助澜，至咸、同以后，论书习字者皆以北碑为宗。正如康有为《广艺舟双楫》中所言："（包氏）著为《安吴论书》，表新碑，宣笔法，于是，此学如日中天。迄于咸、同，碑学大播，三尺之童，十室之社，莫不口北碑，写魏体。"①另外，清末碑派书法的兴起，体现在文人士大夫追求雄强、硬朗的书风，这与他们在政治上奋发图强、改革弊制的愿景息息相关。在清末书风崇尚碑学的大背景下，弘一早期书法受碑派影响也就在情理之中了，碑学思想几乎贯穿了弘一一生的书法创作。

　　从弘一早期临摹的书册《李息翁临古法书》可知，他曾大量临习过《石鼓文》《峄山碑》《祀三公山碑》《天发神谶碑》《石门颂》《爨宝子碑》《张猛龙碑》《始平公造像记》《北魏司马景和妻墓志》《松风阁诗卷》《荆州帖》《十七帖》等，可谓涉猎广泛。其间他还对晋唐楷法有过学习。概括来说，即"在篆、隶上主要先是宗法清人时贤后及秦篆汉隶，在楷法上深受北朝

---

　　① 康有为：《广艺舟双楫（外一种）》，12页，北京，中国人民大学出版社，2010。

碑版的影响，兼及锺、王小楷，在行书上主要取法宋人苏轼、黄庭坚。其间，表现出多种书体的临习与运用"①。这从根本上说弘一书风的形成与民国时期碑帖同习的书法氛围是分不开的。

弘一的"俗书"阶段，大致有三种书风较为典型。

第一，行书。其行书体势较矮，用笔方厚，意态跳宕，是典型的晚清文人行书风貌。这类作品常见于弘一的书札中。第二，魏碑体楷书。其风格临摹痕迹明显，特别是魏碑造像记的痕迹较重，线条朴厚，点画以方折居多，用笔多有侧锋翻转，具装饰意味，富有力感，如1904年弘一书魏碑体楷书《青史·红颜五言联》、1912年所书的《晨鹊·夜寝八言联》就是此阶段的典型作品。第三，以《张猛龙碑》为基础的楷书。笔画方中寓圆，结体中宫收紧，体峻而美，如1917年所书的《善获·是离六言联》、1918年弘一在俗时的绝笔书《姜母强太夫人墓志铭》都是这类风格的代表作品。总的来说，弘一出家前的书法作品不管从用笔、结构或章法，都给人一种意气风发、朝气蓬勃的感觉。

在"俗书"进入"僧书"之际，一方面，弘一在俗时的书风仍然在延续；另一方面，伴随着其新的书风面貌的出现，其书法呈多元化风格衍进。弘一在出家后的很长一段时间里，其书风是以《张猛龙碑》碑阴为基础的楷书风貌而延续的，如1918年《信解·梦幻九言联》、1921年《絜矩·妙义五言联》、1922年《万古·一句七言联》《莲池大师等法语轴》《苏轼阿弥陀佛偈并序》等，都是此类风格。只不过此时的用笔更加清峻劲拔，气息上也圆融了许多。还有一类是具有明显碑派书风的作品，字势横张扁阔，笔画方厚，以《印光法师文抄体赞页》《与刘质平书》等为代表，且多表现在此阶段的信札中。还应注意到的是弘一在1918年所书的《楞严经·念佛圆通章偈页》，字形趋扁，有些字体结构上大下小，类《张黑女墓志》体势。②此书迹笔画圆劲，有虚和婉丽之态，风格偏重于帖学气息。

弘一出家后的前期，总体书风还是以碑派为主，不过在气息上已趋向内敛凝重、圆润平和，笔画上刻意泯灭圭角。随着时间的推移，弘一的书风显现出书风趋学力圆融的倾向，原因之一，是受到民国以来"后碑学"气候的影

① 方爱龙：《弘一书风分期问题再探讨》，载《中国书法》，22页，2015（7）。
② 另外在弘一的信札中也常发现此类体势，不过笔画较方硬，一派碑学气息。

响。①原因之二是在1923年受到印光法师的劝诫，认为写经首先要态度端正，要"志诚恭敬，一笔不苟"②，要"宜如进士写策"之笔迹。因此不适合用碑版风格，如他自己在1923年写给堵申甫的信中说："拙书尔来意在晋唐，无复六朝习气。"③这种变化在1924年，弘一四十五岁时所书的《佛说大乘戒经》和《佛说八种长养功德经》经文解说中有所显示，经文解说皆依晋唐小楷书风而作，沉静典雅，直锺、王堂奥，颇为典型。我们注意到，《佛说八种长养功德经》的经文仍是魏碑体面貌，于是出现了一件作品中经文解说的部分是以晋唐小楷书写，而经文却是以魏碑体书写的情况。不过魏碑体的面貌已去除了森森锋锷，而多了些许蕴藉平和之象，即如马一浮所言的"刊落锋颖"。我们要强调的是，弘一书法在此阶段的转化并非把碑学全然抛弃，而是书经之时以晋唐小楷书为主，这种情况也延续了较长一段时间。直到1928年，《护生画集》第一集（初集）题诗时，其书风再一次得到升华。

1928年至1932年是弘一书风变化的一个重要时期，其间他有多种书风的尝试。我们注意到，弘一法师的许多重要作品皆在此阶段产生。我们先来看一下弘一在此期间做了哪些重要的事情：

（1）1928年完成《护生画集》第一集的题诗书写。

（2）1929—1930年发愿写字模，经过近一年的尝试，未果。

（3）1930年完成《楷书普贤行愿品》。

（4）1930—1931年完成《华严集联三百》。

（5）1932年完成《楷书佛说阿弥陀经十六条屏》。

潘良桢对弘一在1928年《护生画集》第一集的题诗书法有很好的解读，他认为此是宣传佛教戒杀的通俗宣传艺术品，"要求题书诗句的字体明晰易认，并彻底摒弃繁华，去除复杂技巧的显露，笔锋之下更不能有一丝碑派书法常有的刚狠杀伐之气，让观者在容易读懂文字内容的同时从中受到平和温仁、简淡明净气息的感染熏陶"④。笔者认为《护生画集》题诗的书风与弘一的心志完

---

① 参见郑付忠、付新菊：《轮替与交融："后碑学"视阈下的碑帖观流变》，载《福建师范大学学报（哲学社会科学版）》，156～160页，2015（2）。此时人们的取法范本逐渐由碑学向帖学转移，到了现在所谓"新帖学"时期。

② 释印光著述：《印光法师文钞》中册，808页，北京，宗教文化出版社，2000。

③ 弘一大师：《弘一大师文集 书信选一》，224页，北京，中国画报出版社，2017。

④ 参考潘良桢主编：《李叔同马一浮》卷，见刘正成主编《中国书法全集》第83卷，12～13页，北京，荣宝斋出版社，2002。

全吻合，对"弘一体"的形成有着极其重要的影响，可以认为是"弘一体"的发端。本来弘一可以循此书风写下去，可是在紧接下来的1929年9月，弘一却发愿写字模，最终到1930年4月宣告失败。在近7个多月的时间里，弘一做了许多尝试，但是由于字模有其特殊的工艺要求，弘一的"初愿"与"现实"并未能达成一致，后来弘一把书写字模剩余的纸张写了《楷书普贤行愿品》。《楷书普贤行愿品》的书风虽说是从《佛说八种长养功德经》经文部分（具有碑派风格）的书风发展而来的，但主要还是受写字模的影响，字体端庄方正，笔画匀净，晋唐的笔法与魏碑的结体相结合，与《护生画集》的书风大相径庭。在这一阶段（1930—1931年），弘一还写了大批类似的作品，方爱龙将它称之为"刚性弘一体"。笔者认为这是弘一书风衍变的一个阶段性表现，弘一在1931年以后几乎不用此体书写作品。当然，经此一遭，字模书写对弘一的书风还是有影响的，如1930至1931年完成的《华严集联三百》、1932年完成的《楷书佛说阿弥陀经十六条屏》等，虽然风格都与1928年书写《护生画集》题诗的风格相近，但字体明显更加端庄，字形更加方正，较之《护生画集》题诗有些许"硬朗"之气。这无疑是受了书写字模的影响。

结合前面的叙述，我们发现同在1930年，弘一的书风有迥然有别的两类作品。我们可以以《楷书华严经集联三百》和《楷书普贤行愿品》作比较：前者以帖为主，后者以碑为貌。方爱龙把它们分别定为"逸性弘一体"和"刚性弘一体"。①

经过1928至1932年这段时期的探索，弘一对今后的书风走向已经有了一个明确的方向，那就是延续1926年《佛号并莲池法语》中下半部题记风格，以《华严经十回向品·初回向章》的书风为基础，以1928所题写《护生画集》第一集的题诗书写为契机，以1930年书写《华严集联三百》册为实践，去除在俗时粗重硬朗的书法风格，形成了刊落锋颖、平和肃穆的书风表征，被马一浮称之为"当为逸品"的"弘一体"。需要说明的是，本书论及的"弘一体"主要为"逸性弘一体"，即被世俗广泛熟知的弘一书法的代表性面貌。

1932年以后弘一书风的衍化逐渐稳定下来，这也是"弘一体"形成的最后十年，我们称之为"弘一体"的成熟期。在这期间，弘一不管是写经、写件或

---

① 参看方爱龙：《弘一书风分期问题再探讨》，载《中国书法》，30页，2015（7）。

信札，其书风在气息上大抵类似。书体则变为疏朗修长，线条如折钗股，有稚拙之劲，既让人感觉到一个出家人的谦卑、内敛之气，又让人体悟到一种大智若愚，大巧若拙的美学思考。例如，1933年所书《般若波罗蜜多心经》，1935年所书《誓作·愿为楷书六言联》，1936年所书《能于·普使七言联》，都是此类。随着年龄的增长，弘一书法的结体愈趋修长，1937年所书《大悲慧光五言联》，可以看成"弘一体"的完全成熟期作品。

弘一在1937年应厦门南普陀佛教养正院学生之请而作演讲，演讲中他明确了"字以人传"、出家须以佛学道德为要的观点，他强调不应着意于书艺技法上的追求。1938年，弘一在致许晦庐信中说："朽人剃染已来二十余年，于文艺不复措意……今老矣，随意顺手挥写，不复有相可得，宁计其工拙耶。"①不计工拙即弘一此时对文艺及书法的整体态度。弘一书法观念的转变是不断推进的，并最终形成了"弘一体"的成熟。他于1941年所书《念佛不忘救国》的横批，或许是为了表达决心、鼓舞士气，弘一刻意加重了笔画，线条较几年前所写更加挺劲。按理说此时的弘一体弱多病，不应有此气象，这是一个值得关注的问题。其最后的绝笔书"悲欣交集"四字亦是如此，对"悲欣交集"四字，后人多有论述，但多以弘一此时已经看淡一切、心静如水来解释。不过笔者反而从此四字中读出一股苍凉之感，似乎能看出弘一临终前还有未了之情。

综上所述，我们并不能简单地认为弘一出家后，书风即产生了变化，弘一书风的演进是一个较为复杂的演变的过程。在弘一的书学体系中，他先后临习过的碑帖达数十种，涵盖诸体，所学既广，对多种笔法及体势也有独到的领悟。因此弘一出家后，书法风格曾出现多次变动，经常在同一阶段有几种不同写法的情况出现。追溯弘一书法各个阶段的转变，我们大致可以明了弘一书法的演变情况，其书风演变不是呈直线型的，而是时常交叠回互的过程。需要注意的是，弘一有众多手札，书风变化很大，面目极多。特别是弘一出家后的大致十年内，信札书风的面貌极其多样化，似乎游离于弘一书风演变的主脉之外，这或许是不同的应用场合使然，却也成为弘一书风研究的重要参证（至其晚年，信件与写件创作并无二致，皆汇归于成熟的"弘一体"）。另外，弘一勤习篆书，一生未废，这对"弘一体"的形成也有积极的作用。

---

① 弘一法师：《李叔同全集》05《书信》，184页，哈尔滨，哈尔滨出版社，2014。

弘一的遗墨极多，且书风面貌极为丰富，以上只是概括性地说明一下弘一书风演变的大致过程。下一节将按照时间的顺序，从弘一的信札、写经、写件（即书法作品）的墨迹分阶段地列举一些个案作品来阐述，详略不一。同时，将按照整体篇幅的布局要求，有的会写得较为深入，有的则浅尝辄止，希冀对弘一一生书风的演变过程有一个明确的梳理。

第
二
节
出
家
前
『
俗
书
』
阶
段
书
作

弘一的"俗书"阶段大致可分为三个时期：第一，1898年秋以前的天津时期；第二，1898年秋至1905年夏移居于上海，及1905年夏至1911年春留学日本期间；第三，1911年春归国至1918年分别执教于天津、上海、杭州、南京等地时期（主要以杭州为中心）。

## 1. 早年津门期间的书作

弘一这一时期的楷书主要受北朝碑版的影响；其隶书在学习汉碑的同时，主要受清人杨岘的影响；行书则主要取法苏轼的和黄庭坚，结体宽扁，用笔恣肆。从现存的文献史料来看，早年弘一在天津时，书法上受到账房徐耀庭（耀亭）和津门名士唐敬严（静岩）、赵元礼（幼梅）等人的教诲较多。由于这一时期弘一的传世书迹已不多见，故对了解其早年的书风带来一定困难。其中以光绪二十二年丙申（1896）夏秋数月内致徐耀庭的书札、1898年篆书临作《卫生金镜》四条屏等，为这一时期的代表作品。

《致徐耀庭信》（图4-1至图4-3）。1896年书。尺寸不详。纸本。私人藏。1896年夏，徐耀庭为了桐达钱庄的生意外出，其间弘一给徐氏写了此信：

本月初四，接到第五号手示，均以捧读矣。谨将近日新闻列左。前初三，午后一点钟，大雷大雨，间又加以核桃大冰雹，甚属利害。至三点，雹雨俱止，而雷声犹然盈耳。至晚八点钟，雷声初息，而顷

图4-1 《致徐耀庭信》一

图4-2　《致徐耀庭信》二

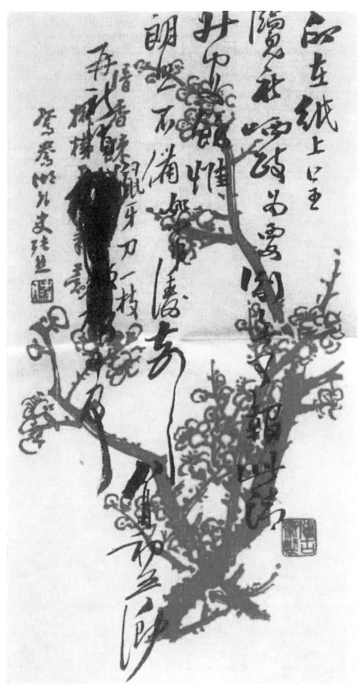

图4-3 《致徐耀庭信》三

刻大雨顷（倾）盆。至今日早六点钟方止，居然云开雾散矣。按，李鸿章兄至九月初间，可以来津。王文韶兄降三级留任。其间原故，不得其详。再，弟闻阁下不日来津。如来时，路过都门，千万与弟捎铁笔数枝、古帖数部、图章数块。要紧要紧，别忘别忘，非此不可。弟昨又镌图章数块，印在纸上呈览，祈晒政为要，别无可报。

此请升安！余惟朗照不备。如小弟涛顿首，八月初五泐再，祈捎鼠牙刀一枝。又及。①

信中所说的"涛"，即弘一在天津时的曾用名文涛。徐耀庭（1857—1946），名恩煜，字耀庭，世居天津，曾是李家桐达钱庄的账房先生，比弘一大23岁，擅长书法篆刻，弘一常向其请教书法篆刻事宜，与其关系甚亲密，称其为"五哥""老哥""徐五爷"等。弘一离开天津后，一直与徐耀庭保持联系。南下上海及留学日本期间也常写信给他，畅谈心声，并常在信札中讨论书法篆刻事宜。1904年，弘一身居上海，曾写楷书联"青史竹如意，红颜金叵罗"赠予徐氏。弘一留学日本之际，还曾把在日本所绘的水彩写生画寄给徐耀庭作留念。

此信札章法布白错落有致、左顾右盼，结体宽扁，用笔果敢，轻重有别。其中一个明显的特征是在竖笔画的技法处理上，我们看到弘一在写到最后的竖笔画时，往往在收笔处有一个重压的动作，如"本""到""号""利""闻"等字皆如此。他还把信札中最后一个字"及"的捺笔画处理成竖笔画，收笔时亦有一个重压动作，从这些"重压"的收笔动作中我们可以感受到弘一当时心境的率意洒脱。另外我们从"至九月初间"和"祈晒政为要，别无可报"这些字上看，还能看到此信札受到晚明黄道周行草书风的影响。可见弘一早年的行草书除了受到宋人黄庭坚和苏轼的影响之外，受明清文人行草书风格的影响也十分明显。再从用笔上看，此信札与明董其昌疏朗妍美的一路比较，明显带有碑学的影子。

《篆书卫生金镜》四条屏（图4-4）。1897年左右书。纵67厘米，横15厘米×4。纸本。天津博物馆藏。

---

① 中国人民政治协商会议天津市委员会文史资料委员会编：《天津文史资料选辑》第五十九辑，41～42页，天津，天津人民出版社，1993。

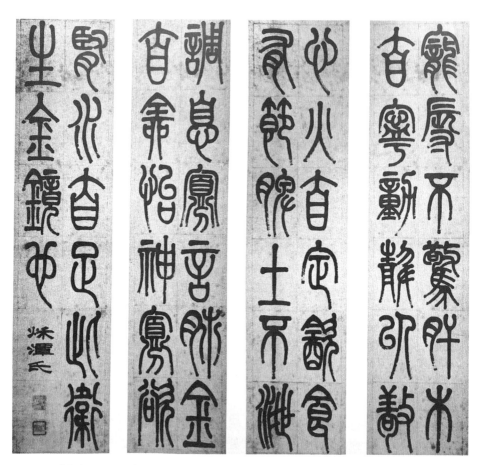

图4-4 《篆书卫生金镜》

　　此为弘一早年临写的篆书作品。释文："宠辱不惊，肝木自宁。动静以敬，心火自定。饮食有节，脾土不泄。调息寡言，肺金自全。怡神寡欲，肾水自足。此卫生金镜也。秋潭氏。"

　　此件临作虽未属年月，但可以确定为弘一早年的作品，因为"'秋潭氏'三字别号，仅见李叔同二十岁前镌有一同文小印，况且隶法尚显稚俗，与其1898年秋迁居上海以后之书迹迥别，即此推判，此作或为其在天津时所书"①。

　　所书内容为道家养身之论，文中有"此卫生金镜也"句，"卫生"即养生之意，"金镜"为正道之意。中国古代医学理论崇尚"五行"说，因其与人体

　　① 参考潘良桢主编：《李叔同马一浮》卷，见刘正成主编：《中国书法全集》第83卷，215页，北京，荣宝斋出版社，2002。

的"五脏"相对应，以此来说明人与自然统一、协调的关系。弘一的篆书基础很好，其早年在家馆受业时，就认真研读《说文》，以临《石鼓》为日课，打下了良好的古文字学的基本功，后专注于学习《峄山刻石》和清人邓石如的篆书。1899年9月25日，上海《中外日报》刊载了弘一书法篆刻的润例，称"李漱筒当湖名士也。年十三，辄以书法篆刻名于乡。书则四体兼擅；篆法完白，隶法见山，行法苏、黄，楷法隋、魏。"①此则润例让人明白弘一早年的书法取法邓石如、杨岘及苏、黄等人。《篆书卫生金镜》中的篆字体势取法《峄山碑》的方正，又兼有清人莫友芝的篆书造型，只是线条比莫氏的更加浑厚。笔法胎息邓石如，如"寡""欲"等字的"曲线"部分，线质柔劲。"神""肺"等字的竖画线条则表现得劲挺有力，极见功力。

## 2. 沪上及留日期间的作品

1898年弘一从天津移居上海。家庭的变故不得不使这位翩翩浊世的佳公子重新面对快速变化的现实社会。上海是当时的文化中心，许多近现代书画及篆刻名家多有汇聚沪上鬻字、卖画的经历，弘一自然也受到海派书画的影响。在游戏笔墨的同时，他曾尝试考取功名，但未果。弘一在上海接触的最核心的人群是"天涯五友"和"南洋公学"的师友，书艺上仍与在天津的徐耀庭交流甚勤。这一时期的弘一，其篆书、隶书和小楷总体变化较小，但也受时人书风的影响，如其1899年节临《淮源庙碑》的隶书四条屏，实际上是在临摹杨岘的书迹；1904年所书的魏碑体楷书《青史红颜五言楷书联》，深受陶濬宣和李瑞清的影响。他的行书在学习宋人的基础上也开始多了一些北碑笔法的影子，如1899年所书的《节录王次回问答词卷》。

弘一在留学日本期间，其书风主要还是延续以前的碑学路子。由于受西画学习的影响，透视法和宏观布局的方式已开始在他书法作品的布局中有所体现，这一局部服从整体的审美观念对其以后的书法创作影响深远。

行书《节录王次回问答词卷》（图4-5）。1899年书。纵35.5厘米，横62.5厘米。纸本。有残损。天津博物馆藏。

---

① 方爱龙：《殷红绚彩—李叔同传》，30页，上海，上海书画出版社，2002。

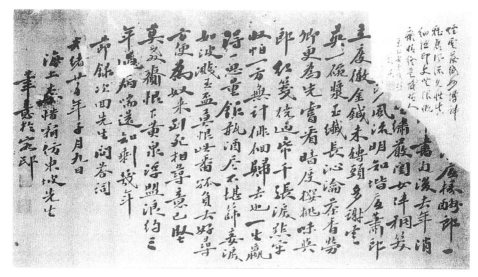

图4-5 《节录王次回问答词卷》

此件为七言长律节录本，凡18行，今残存180字。

释文略，款识："光绪廿五年子月九日，海上李惜霜仿东坡先生笔意于客邸"。依款署"光绪廿五年子月九日"可知，弘一当时已经寄居上海，"子月"即"建子月"，农历十一月。右上角残缺一块，失20余字，款后钤有朱文二印："叔桐""顾景子怜"。本卷重新装裱后有后人题跋两则。一跋在右上角原卷残损处补纸书。文曰："'烟云落纸妙传神，雅隽风流见性真。细认印文无限慨，痴情终是忏悔人。'景弘老弟嘱题。顾真，一九六五年。"[1]另一跋文在左裱边："'举世如狂字写坡，翁庸媚姥意蹉跎。披残今见坚金屑，不昧金刚自砺磨。'广中兄以叔桐丈批剃前书属记。甲午后，那拉仍当权，执政者均竞媚此妇，故书法必坡。丈写此时为己亥，时奉太夫人寓沪垒。虽从唐静岩习篆隶，但尚未得碑法也。然南海书已风行国中。嗣后文破邓、张之藩篱，扩包、康之矩矱，汉、晋金针，碑帖自渡，言书法者，可谓天人，故不昧金刚有以也。乙亥芒种前五日，殊盦冯璞记于小不食鼋斋。"[2]冯璞应广中所跋，时间在1935年，农历五月初一，"冯璞"者今未详不明，"广中"为徐广中，即弘一家账房先生徐耀庭之孙。可见此件曾一度为徐耀庭旧藏。冯跋中还论述了弘一书法早

[1] 沈岩主编：《华枝春满》，156页，石家庄，河北美术出版社，2013。
[2] 沈岩主编：《华枝春满》，156页，石家庄，河北美术出版社，2013。

年的取法和衍化之迹，良可珍视。

此件在弘一的自题署款中有"仿东坡先生笔意"句，说明此件是以苏轼笔意书写的。在冯璞跋语中还提及由于慈禧喜欢苏体，权贵们投其所好亦皆习苏体。弘一受世风影响在所难免。此件作品体势横结，字形宽扁，呈左低右高之势。通篇看弘一虽自说以苏轼笔意书写，但明显还带有黄庭坚的气息。作品中有些笔画凝重敦厚，如"收""得""银"等字，似有清人刘墉笔意，与典型的苏体相较，略有滞意，爽劲不足。虽然刻意学苏轼，但作品中碑学笔法的痕迹明显。此阶段的弘一还书写过类似的书法作品，如《书袁枚八十自寿诗卷》《书王次回和孝仪看灯词卷》等，二者今亦藏于天津博物馆。

《临杨岘隶书四条屏》（图4-6）。1899年书。纵78.5厘米，横20.5厘米×4。纸本。天津博物馆藏。

释文略，款识："光绪己亥十一月，断肠词人李惜霜写隶。"钤二白文印："江东少年""惜霜"。

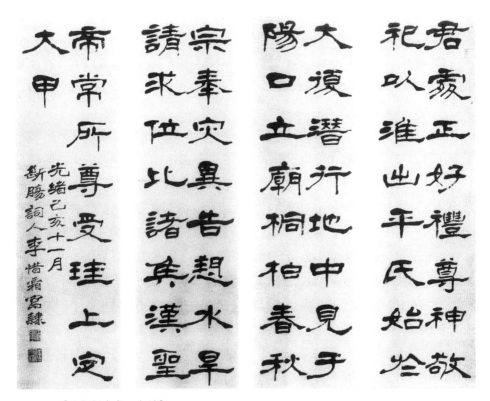

图4-6 《临杨岘隶书四条屏》

此件为弘一临摹清人杨岘的隶书作品。内容为《淮源庙碑》之节文。《淮源庙碑》亦称《桐柏淮源庙碑》（原石为东汉延熹六年刻立），杨岘曾书《节临汉碑四条屏》，此件乃弘一依杨岘书而临摹的其中一屏，不过以四屏来布局。原刻石"圣汉所尊，受珪上帝，大常定甲"经杨氏临改为"汉圣帝常所尊受珪上定大甲"，弘一也依此书写。杨岘，字庸斋、见山，归安（今浙江湖州）人，曾官直隶州知州、权知常州知府、松江知府，故弘一称其"太守"。他的隶书名重一时，深受弘一青睐。弘一迁居上海后，曾在《中外日报》（1899年9月25日）刊登的"李漱筒书法润例"中就直称"隶法见山"。此件临书与传统端庄朴厚的汉隶有明显的差别，杨氏的隶书应该说是在汉隶的基础上有所革新的，弘一能够接受这种新的审美，可见当时弘一对杨岘隶书之喜爱。此件临书的字体造型左右伸展、波挑飞扬、神采焕发，唯个别笔画在力度的表现上稍弱，如"受""诸"等字的撇画。但总体而言，在字形、笔法、气息上都深得杨岘隶书的精髓，这也体现了弘一精准的模仿能力。

《青史·红颜五言联》（图4-7）。1904年书。纵130厘米，横32.2厘米×2。纸本。天津博物馆藏。

释文："青史竹如意，红颜金叵罗"。款识："剑人句，耀庭老哥大方家正；甲辰弟广平。"徐耀庭者前文已述。"广平"是弘一在俗时的曾用名（初名文涛，又名广平）。

此年弘一25岁，客居上海。他喜爱戏剧，曾亲自粉墨登场，票演京剧，同年还参加进步青年在上海组织的"沪学会"。琴歌酒赋，快意人生。此联为弘一书赠徐耀庭的作品，上款"剑人"为清代诗人蒋敦复（1808—1867）。蒋氏字剑人，江苏宝山（今上海）人，曾为僧人，法号昙隐，筑"竹林禅院"于上海北门。所交多名士，著有《啸古堂文集》《芬陀利室词》等。此联可以看作是弘一早年受碑派影响下的楷书代表作。其以《张猛龙碑》碑阳为根底，结体宽博，体势和笔法受陶濬宣、李瑞清书风的影响非常明显。在笔法上又类似《龙门二十品》中的《孙秋生、刘起祖二百人等造像记》《始平公造像记》，点画方厚，雄峻非凡；在气息上既浑厚，又兼有灵动感。

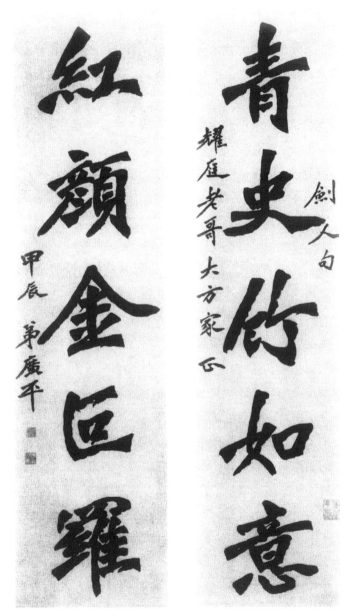

图4-7 《青史·红颜五言联》

### 3. 回国执教期间书作

1912年春，弘一三十三岁，从日本回国抵达上海。他接受故友的邀请，先后在天津、上海、杭州、南京等地任教，尤其是在杭州、南京两地执教时，因注入新概念、新风气，对其所授学校的课余文艺活动影响极大，并先后参加"南社"和"西泠印社"，执掌"乐石社"。他在上海曾担任《太平洋报》的主笔，发起创办"文美会"和主编《文美杂志》。他的书法作品开始在报刊、图书、学校、书斋等传媒或公共场所中频频出现。

大约在1916年前后，临摹古代碑帖法书成为弘一的日课，临摹所及上至先秦两汉，下至宋元明清，碑帖逾数十种。日课积久，纸稿高数尺，篆、隶、真、行、草，五体兼备。这些作品于1929年，在夏丏尊主导倡议下出版了《李息翁临古法书》。

弘一回国后仍受碑学思想的影响，作品多带有浓厚的北碑风格。其代表作品有1912年所书的楷书《晨鹊·夜寝八言联》，1915年所书的《楷书灯机老屋横披》等。或许是受到1916冬在杭州大慈山定慧寺（虎跑寺）"断食"的影响，弘一在用笔时开始刻意收缩魏碑的锋棱之感，如1917年所书的《善获·是离六言联》《灵化》，及1918年弘一在俗时的绝笔书《姜母强太夫人墓志铭》等，这些作品主施中锋，兼备方圆，结体中宫收紧，体峻而美，与传统魏碑的雄强之气拉开了距离。并且，这种风格在弘一出家后一直沿用，大致到1922年方止。其行书主要在碑派的基础上结合苏轼、黄庭坚等人的行楷风格，这些多反映在弘一的书札中。他还曾临习以《峄山碑》为主的篆书和锺繇《宣示表》为代表的晋唐小楷。这一时期的作品，还有致西泠印社创始人叶为铭的书札、为学生刘质平所书的《格言卷》、为南社社友高燮所书《节临天玺纪功碑轴》等。以上这些作品以不同的书体表现了弘一出家前书风面貌的多样化。

《晨鹊·夜寝八言联》（图4-8）。1912年书。纵150厘米，横25厘米×2，纸本。上海朵云轩藏。

释文："晨鹊撼树于以极兴，夜寝列烛求其悦魂。"款识："壬子七月时同客杭州师范学舍，勉嫮学长先生正，李息哀公书卷施阁句。"

此联书赠夏丏尊。内容来自清代洪亮吉所撰的《卷施阁文集》，卷施阁为清乾嘉年间学者洪亮吉的室名。夏丏尊与弘一都在1905年留学日本，弘一称其

图4-8 《晨鹊·夜寝八言联》

"学长"，又从日本回国后同在浙一师任教，夏丏尊是上虞人，故称"客杭州师范学舍"。弘一1905年丧母后，十分悲痛，去日本留学后，常用"李息""息霜""李哀"等自署。此联署款"李息哀公"，实际上弘一当时才33岁。

联语与款识虽字形大小有别，而书法却如出一辙。线条粗重，点画方折，结体峻密，具有明显的魏碑风貌，和《张猛龙碑》笔意，给人以浑厚苍整之感，但其体势偏长，许多字的结构都处理成上大下小的造型，如"晨"字的"日"部，"以"字处理成的两个"口"部，又如"鹊""魂""兴"字都有这样的造型趋势。此书的结体并非如魏碑那样大开大阖，而是以中宫内收，且在起笔和收笔上有顿挫"装饰"笔意，如"夜""寝"两字尤为明显。这些都与受到晚清时贤书风的影响有关，如笔意上明显具有张裕钊和陶濬宣的用笔遗韵。整体来看此联在字势上略乏开张雄强之气，而是以体格峻整的面貌呈现。通篇章法统一，字字协调，这与弘一在日本所受西洋画布局的练习有关。此联与1914年弘一所书的楷书《王粲登楼四条屏》（纵66.5厘米，横32.5厘米×4。私人藏）绝似。这些作品都给人一种端庄严整，意气风发的感觉。

《梅花·茅屋七言联》（图4-9）。1913年夏书。纵134厘米，横20厘米×2。纸本。私人藏。

释文："梅花一树鼻功德，茅屋三间心太平。"

此联与其1912年所书的《晨鹊·夜寝八言联》在气息上类似，只是在用笔的厚重方面稍弱。许多横画呈左低右高之势，劲挺有姿，质峻偏宕，结体修长，中宫收紧，略收了雄强之势。"心"字的两点用了连笔，"间"的字形处理左短右长，形成欹侧之势，而"树"字上大下小明显，给人以疏密不齐，姿态散逸的活泼气息，这种修长奇崛的造型也使我们隐约感受到了"弘一体"最初的"原始"形态。

《致叶为铭札之一》（图4-10）。1914年书。纵26厘米，横16.6厘米。纸本。杭州市文物考古所藏。

释文：

品三先生足下：日前走谒，不晤，至怅。师校学生近组织乐石社，研究印学，刻已有十六人。闻西泠印社开金石书画展览会，拟偕往观览，以扩眼界。苦无力购券，未识先生能特别许可入场否？拟于

图4-9 《梅花·茅屋七言联》

图4-10 《致叶为铭札之一》

今日下午来观。事属风雅，故敢渎求，祗叩道安！鹄候回示不庄。弟李息顿首。（乐石社章附呈，乞政。）[1]

此札用纸的底色图案为弘一笔迹。图案文曰："岁在癸丑十一月十六日，开第一次陆上运动会，浙江省立第一师范学校造。"

此札未署年份，弘一大师《书信选一》定为1915年书。[2]据史料记载，由弘一牵头，浙江省立第一师范学校师生组织的"乐石社"于1914年成立。是年冬11月，该社着手编印社刊《乐石》第一集。1915年6月完成《乐石社社友小传》的编印，共计25人。书此信札是由于此时的社员以学生居多，无力购券参观西泠展览。故弘一致信给当时在西泠印社的友人叶为铭，"事属风雅，故敢渎求"，以便寻求通融。叶为铭为西泠印社创立者之一（弘一本人也在1914年前后与经亨颐等人一同应邀加入西泠印社）。此札书法以碑派笔意为根底，因写给熟悉的友人，故写得十分轻松自然，通篇笔画方厚硬朗，又不失活泼，字体大小不一，用笔轻重有别，许多字的竖笔画写得很长，如"刻""界""顿""叩"等字，一笔直下，快意抒情。有些字的结体夸张变形，视之欲倒，如"走""怅""谒""鹄"字皆是此类。仔细查看，此札的书风与前面所述的《晨鹊·夜寝八言联》《梅花·茅屋七言联》类似，均为碑派楷书笔意。

《楷书灯机老屋横披》（图4-11）。1915年暮冬书。纵27厘米，横139厘米。纸本。上海朵云轩藏。

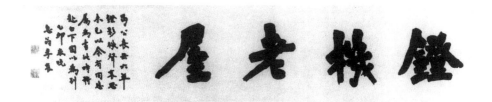

图4-11　《楷书灯机老屋横披》

此轴赠夏丏尊，释文："灯机老屋，丏公丧母六年，灯影机声，哀思未已。以余有同悲，属为书此，时将赴白下，因以为别。乙卯岁晚，息翁李哀。"从

① 弘一大师：《弘一大师文集　书信选一》，43页，北京，中国画报出版社，2017。
② 弘一大师：《弘一大师文集　书信选一》，43页，北京，中国画报出版社，2017。

款识文字中可知，当时二人同有丧母之痛。"灯影机声"可以想象这样的场景：夜深孤灯残烛之下，慈母在织机前辛劳的背影。表达了弘一对已逝慈母的无限思念。唐孟郊《离思》诗云："回织别离字，机声有酸楚。"世间常有绘《机声灯影图》者，皆是表达对慈母的追念。书法以《张猛龙碑》碑阴面貌为主，又兼有《始平公造像》面貌。气息庄重典雅，笔画方中寓圆，用笔厚重且密不透风。此类作品在弘一出家前的作品中属于非常典型的一类。款识小字，大小参差，生动活泼。是时弘一与夏丏尊同任教于浙一师，弘一还兼任南京高等师范学校图画音乐教职，故款识云"将赴白下"，白下即南京别称。

《临古书册》，此为弘一1916年前后书。含篆、隶、楷、行、草诸体书，临作集册。纸本。夏丏尊旧藏。释文略。

弘一在出家之前，将自己平日所临"积久盈尺"的各碑帖交付同事兼好友夏丏尊收藏。1929年，夏丏尊从中选辑编为一册，以《李息翁临古法书》为题，弘一自序，马一浮题签，由上海开明书店印行。册中诸临作，一部分系弘一1916年冬在杭州大慈山定慧寺（俗称虎跑寺）断食期间所书。弘一自序曰："居俗之日，尝好临写碑帖。积久盈尺，藏于丏尊居士小梅花屋，十数年矣。尔者居士选辑一帙，将以锓版示诸学者，请余为文冠之卷首。"①所临遍及诸名帖，亦可见弘一早年临写碑帖之勤奋。

弘一自号为"息翁"，曾自镌"丙辰息翁归寂之年"一印。其就断食期间所临诸作有题记云："丙辰十一月三十日至十二月十八日，断食大慈山定慧寺所书。"夏丏尊《弘一法师之出家》记："他平时是每日早晨写字的，在断食期间，仍以写字为常课。三星期所写的字，有魏碑、有篆文、有隶书，笔力比平时并不减弱。"②其中的另一部分则是他在浙江第一师范学校任教时的日课之作。今选其中有代表性的五种，按时间排序，分别加以论述。

（一）临《峄山碑》（图4-12），释文略。弘一所作的小篆，主要以《说文》为基础。也临写过《石鼓文》。他早年在天津、上海时曾主要学习邓石如，移居杭州后基本以《峄山碑》为主体面目，也是弘一一生篆书的主要面貌。此临作线质劲挺，端庄稳重。《峄山碑》的方正造型与弘一的心境相契合。

---

① 李叔同：《悲也好，喜也好》，299页，天津，天津人民出版社，2016。
② 上海弘一大师纪念会编：《弘一大师永怀录》，24页，上海，大雄书局，2005。

（二）临《十七帖》（图4-13），释文略。此是弘一遗墨中仅见的临王书之作。可见弘一于碑外，对晋帖亦有涉及。不过此件用笔较滞重，并没有把晋人用笔的风姿表现出来。当然，弘一在锺、王小楷上是下过功夫的，这些在其日后的作品中有积极的表现。

（三）临《张猛龙碑》（图4-14），释文略。此为弘一书风转型之枢纽，相较于《龙门二十品》中绝大多数彪悍雄峻的风貌，《张猛龙碑》偏秀气。弘一在上海期间开始参写《张猛龙碑》碑阴，并增加圆笔，线质若铁锥，圆劲硬朗，到杭州以后以《张猛龙碑》碑阴为基础创作了一大批作品。

（四）临《杨大眼造像记》（图4-15），释文略。弘一在俗时，书风的根本立足于北碑一派。《龙门二十品》中的《始平公造像记》《魏灵藏造像记》《杨大眼造像记》等是他常临写并取法的对象，且常用到创作中去。此临作，用笔方厚，结体精准，反映了弘一极强的临摹功力。

（五）临《松风阁诗卷》（图4-16），释文略。弘一在20岁前后曾努力学习过苏轼、黄庭坚，后主要钟情于黄庭坚一路的书风。此临作结体开阔有致，用笔爽利，结体略有《张猛龙碑》意，弘一常把这种风格用到创作中去，在信札中表现尤多，是弘一在"俗书"阶段较典型的一类。

正如夏丏尊在此册页中所记，所收盖不及弘一平日所临者千之一也。即此，亦可窥见弘一早年在碑帖上都认真研习的基本情形。我们注意到一个现象，弘一临作凡遇碑刻中字迹漫漶者，辄去而不临。另外，以上所选临作五种，除去所临之《杨大眼造像记》外，其余四件作品皆一反常态，都是从左行开始书起。此册页可较全面了解弘一书风的取法对象。对日后"弘一体"形成的源头追溯有一定的参考价值。

《断食日志》（图4-17）。1916年书。尺寸不详。纸本。曾为堵福诜旧藏，刘质平后藏。弘一于1916冬在杭州大慈山定慧寺（虎跑寺）"断食"，共历时近三周。第一周，每餐一碗半饭，渐次减至每餐一碗粥；第二周，全部断食，每餐仅饮清水一杯；第三周，每餐半碗粥，渐次恢复到原来的食量。弘一在断食期间，或调息静坐，或习字刻章。三周中书法作品计一百多幅，并作《断食日志》。日志主要记录弘一在断食期间每日饮食起居的详细记录。此件记录了第三周十六日、十七日两天的情况。

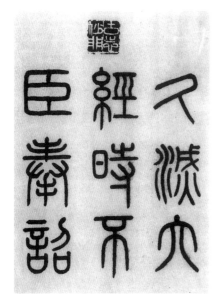

图4-12 临《峄山碑》（局部）

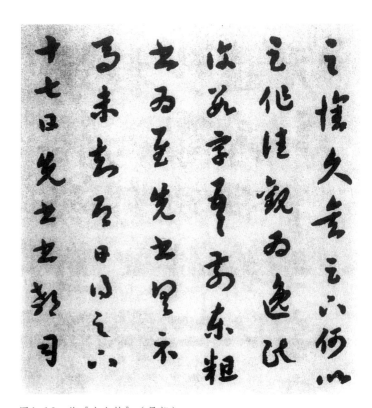

图4-13 临《十七帖》（局部）

图4-14　临《张猛龙碑》（局部）

图4-15　临《杨大眼造像记》（局部）

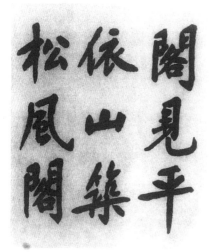

图4-16 临《松风阁诗卷》（局部）

图4-17 《断食日志》（局部）

释文：

　　十六日，晴，四十九度。断食后期第四日。七时半起床。晨饮红茶一杯，食藕粉芋。午食薄粥三盂，青菜芋大半碗，极美。有生以来不知菜芋之味如是也。食橘，苹果，晚食与午同。是日午后出山门散步，诵《神乐歌》，甚愉快。入山以来，此为愉快之第一日矣。敬抄《神乐歌》七叶，暗记诵四、五下目。晚食后食烟一服。七时半就床，夜眠较迟，胃甚安，是日无大便。十七日，晴暖，五十二度。断食后期第五日。七时起床。夜间仍不能多眠，晨饮泻油极少量。晨餐浓粥一盂，芋五个，仍不足，再食米糕三，藕粉一盂。九时半大便一次，极畅快。到菜圃诵《御神乐歌》。中膳，米饭一盂，粥二盂，豆腐、油炸豆腐一碗。本寺例初一、十五始食豆腐，今日特因僧人某死，葬资有余者，故以之购食豆腐。午前后到山门外散步二次。拟定出山门后薙须。闻玉采萝卜来，食之甚甘。晚膳粥三盂，豆腐青菜一盂，极美。今日抄《御神乐歌》五叶，暗记诵六下目。作书寄普慈。七时半就床。是日大便后愉快，晚膳后尤愉快，坐檐下久。拟定今后更名欣，字俶同。[①]

　　日志中的气温"四十九""五十二"是以华氏度记录，相当于9至10摄氏度左右。

　　日志类似于今人日记，其书写内容主要是给自己或小范围熟悉的人传阅。书写者会明确意识到自己所书内容具有私密性，能够见到信札的人数是有限的，且都是朋友熟人（弘一在有些信的末尾直接注明，阅后即焚毁。比如他给刘质平的信件中便多次嘱咐他"此信阅毕，望焚去"。）日志往往更加私密，一般是自己留存。此类写件的创作性较强，比较精致。往往需要事先布局，有时还要先打好草稿，因此也难免会在用笔上显示出拘谨的气息。日志、日记、信札一类主要是以交流或记存为目的的。另外字迹也较小，相对比较容易掌控。

---

　　① 弘一大师：《弘一大师文集　诗词·杂记》，150～152页，北京，中国画报出版社，2017。

因此在书写时候心态上相对会比较放松，反而有一种意想不到的效果，所谓"书初无意于佳乃佳"①。此日志看不出碑学的影子，气息平和，结体修长，端庄秀气，笔画纤细，不讲究笔锋的起讫，用笔轻松率性。与弘一"断食"期间的心志相契合。

《善获·是离六言联》（图4-18）。1917年书。纵116厘米，横21.5厘米×2。纸本。私人藏。

释文："善护念诸善萨，是离欲阿罗汉。"款识：子行先生正之。集金刚经句。李婴，丁巳。上款下钤朱印"放浪"、下款后钤白文印"李息私印"。

弘一于1916冬断食后，其身心都发生了微妙的变化。此联深受《张猛龙碑》碑阴风格的影响，体格雄峻，字势修长，中宫收紧，笔画精劲，方中寓圆。但在具体的笔画上略趋平直，提按减弱，许多笔画平入平出，不再如1912年所书的《晨鹊·夜寝八言联》在笔画上顿挫分明，具装饰笔意，而是刻意弱化了雄强恣肆的气息，呈俊骨逸韵之态。这与弘一的"断食"不无关系，所以在用笔上"收敛"了许多。这是弘一出家前所书，内容选自《金刚经》，说明弘一对佛法早已开始关注。

《灵化》（图4-19）。1917年书。尺寸不详。纸本。私人藏。

"灵化"二字亦是弘一在断食后，返回学校后书写的横批。此时弘一37岁，在浙江第一师范学校任教员。款识云："丙辰新嘉平，入大慈山，断食十七日，身心灵化，欢乐康强，书此奉稣典仁弟，以为纪念。欣欣道人李欣叔同。"钤二印，"李息""不食人间烟火"。"稣典"为弘一学生，全名朱稣典。从弘一的款识语中"断食十七日，身心灵化"来看，说明他对此次断食的效果是满意的，是一次身心上的洗涤。弘一于1917年下半年始，即发心吃素，1918年农历七月十三日离尘脱俗，削发为僧。

"灵化"是在刚完成断食后书写的，此时弘一的性情发生了较大的转变，此件以《张猛龙碑》碑阴为基础，笔画浑厚，方笔渐少，圆笔渐多。大字与款识小字风格统一。原先开张的结体变得内凝，一如其人，与此时弘一的心境相契合。此件与1915所书写的《楷书灯机老屋横披》有相似处，只不过在气息上更加内敛，笔画也稍细一些。

---

① （宋）苏轼：《苏东坡全集》6，3203页，北京，北京燕山出版社，2009。

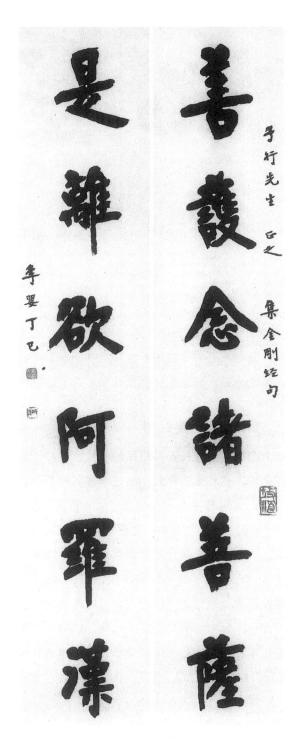

图4-18 《善获·是离六言联》

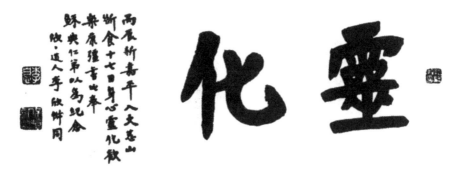

图4-19 《灵化》

《致杨白民札之一》（图4-20）。1917年书。尺寸不详。纸本。杨雪玖氏藏。

释文：

日前出山曾复函，计达，览否，顷又奉到十六号寄来之手书。屡承关注，感谢无似。前寄来琴书、预约券、《理学小传》等，皆收到。因入山，故未能答复为罪。朴庵先生乞为致谢。此复。即叩白民老哥大安。弟婴顿首。[1]

此件为弘一出家前致上海城东女校校长杨白民的手札。1912年春，弘一曾在城东女校教授文学、音乐等。本札未署年月，不过其署名"婴"，此为弘一入大慈山虎跑寺断食之后书。夏丏尊《弘一法师之出家》曾记："（弘一断食后）自己觉得脱胎换骨了，用老子'能婴儿乎'之意，改名李婴。"[2]"入山"指自己入大慈山断食之事。"出山"指断食结束后重回浙一师之事。此时间有明确记载：农历1916年十二月十九日（公历1917年1月12日）杨氏寄来《理学小传》，可见弘一在断食前后的一段时间关注过宋元人之理学学说。"朴庵先生"指弘一南社社友兼《太平洋报》同事胡朴安（1878—1947），故此札书写时间定于1917年年初较妥。本札书法在行书中多带草意，结体雍容茂密，运笔爽达，某些竖笔画拉得很长，如"到""叩"等字，醋纵逸宕。"顿首"的草书

---

[1] 李叔同：《弘一法师全集》03《书信》，12页，北京，新世界出版社，2013。
[2] 叶圣陶编著：《弘一大师永怀录》，28页，上海，上海科学技术文献出版社，2014。

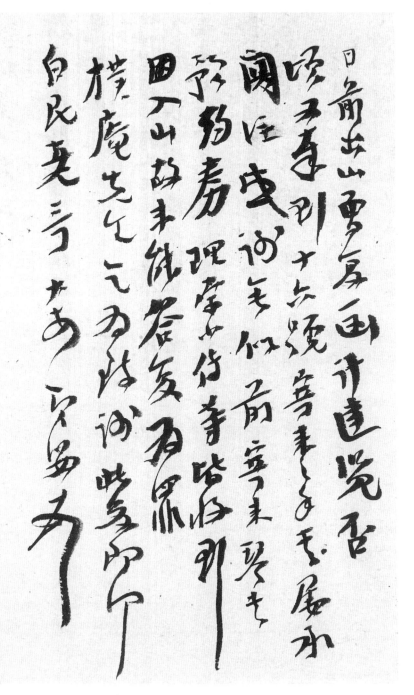

图4-20 《致杨白民札之一》

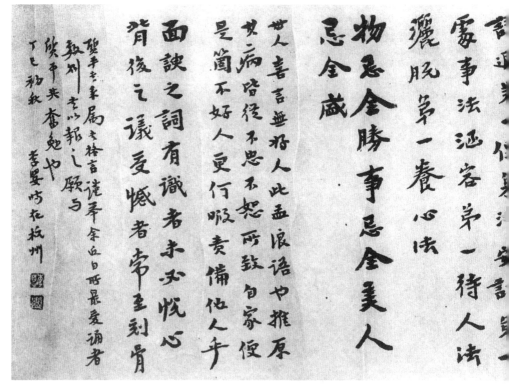

图4-21 《为刘质平书格言卷》

写法也把最后一笔处理成竖笔画，婀娜多姿，风满厚实，通篇碑帖相合，朴质率意，气息上与赵之谦晚期的行草书相类似，不过较赵书而言，其用笔上更加圆润，又兼有《十七帖》韵致。

《为刘质平书格言卷》（图4-21）。1917年书。纵18.3厘米，横57厘米。纸本。刘质平旧藏。今藏浙江平湖李叔同纪念馆。

释文：

日夜痛自点检且不暇，岂有工夫点检他人。责人密自治疏矣！不虚心，便如以水沃石，一毫进入不得。自己有好处，要掩藏几分，这是涵育以养深；别人不好处，要掩藏几分，这是浑厚以养大。涵养全得一"缓"字，凡语言动作皆是。宜静默，宜从容，宜谨严，宜俭约。四者切己良箴。谦退第一保身法，安详第一处事法，涵容第一待

日夜庸自點檢且不暇
豈有工夫點檢他人
責人密自治疏矣
不靈心便如以水沃石一毫
進入不得
自己有好處要掩藏幾分
這是涵育以養深
別人不好處要掩藏幾分
這是渾厚以養大
涵養全得一緩字凡語言
動作皆是

人法，洒脱第一养心法。物忌全胜，事忌全美，人忌全盛。世人喜言"无好人"，此孟浪语也。推原其病，皆从不忠不恕所致。自家便是个不好人，更何暇责备他人乎！面谀之词，有识者未必悦心，背后之议，受憾者常至刻骨。款识：质平书来，属书格言，谨举余近日所最爱诵者数则书以报之。愿与质平共奋勉也。丁巳初秋，李婴，时在杭州。①

原信札一函三纸，本纸为附录格言，从内容上看是弘一应弟子刘质平所书。刘质平乃弘一在浙一师的学生，中国近现代著名的音乐家，是同弘一关系亲密的学生之一，弘一的书迹多为刘质平收藏。此札书写于1917年，当时刘质平在日本留学，前两纸是弘一在得知刘质平入东京音乐学校就读不久，弘一即

---

① 管继平编著：《李叔同致刘质平书信集》，33页，上海，东方出版中心，2014。

图4-22 《节临天玺纪功碑篆书轴》

去函开导教诲，关怀勉励，交代应注意诸事种种，并随函附录格言一纸（即此纸），嘱咐与其共勉效行。刘质平留学日本始于1916年夏秋季，于1918年提前归国，其间费用主要得弘一资助。弘一自己生计维艰，且有志于清净修养，并生入山为佛家弟子之念，却为质平学业筹款四处碰壁，颇为难堪。此间师生书信往来频繁，常论及处事修养之道。因第五章将详述他们之间的书信往来事宜，故此章不详具。此件选录格言九则，各成段落，空行隔开，各段字形相类，通篇字形大小不一，多有参差变化。书法体势取法碑志，骨气峻整，笔画精劲，楷体中具行书意。其中大字更具碑意，如"事忌全美"中的"全美"二字极似《张猛龙碑》碑阴笔意。小字则略偏向帖意，用笔婉转自然。不过总体而言，相较于前两纸的轻松随性的笔迹，此附录格言纸明显是谨严端庄的面貌。

《节临天玺纪功碑篆书轴》（图4-22）。1917年书。纸本。尺寸不详。私人藏。

释文略。款识小字具魏碑体意。识文曰："丁巳秋，临《吴天玺纪功碑》，应吹万社长属。婴居士。"此临本件赠高燮（1879—1966），字吹万，高氏是弘一南社社友，亦擅长书画，年长弘一一岁，弘一称其为社长，或是以示敬意。所临《吴天玺纪功碑》，亦称《天发神谶碑》，三国吴天玺元年（276）书刻。因此碑由三段石块组成，故又俗称《三段碑》。

由于原碑残断，内容已难以完全通读。

此弘一所临本，文字内容自行连属。据夏丏尊言所见弘一临作凡遇碑刻中字迹漫漶者，辄除去不临，此件不减反增。夏丏尊曾云："李叔同于古代碑帖涉猎甚广，尤致力于《天发神谶》《张猛龙》及北魏、北齐诸造像，摹写皆不下百余通。"①可见弘一曾多次临写此碑。此临作篆隶相合，结体平整，笔画完好，静穆中透出端整妍美，不过有些字略显拘谨，如"书""合""校"等字，且带有楷书笔意，不像原作从隶法中演化而来。通篇看来，相较于原作气息上少了一份朴拙，而多了一份端庄，这也是弘一个人的审美所致。弘一也常把这种书风用在日后的创作中。

《致叶为铭札之二》（图4-23）。1918年春书。纵23.9厘米，横12.7厘米。纸本有水印图案底纹。杭州市文物考古所藏。

释文：

> 送上弟旧藏之书画数轴，谨赠西泠印社，以供补壁。近日弟多忙，稍迟当走谒，同访高僧。品三先生。弟婴顿首。②

本札内容主要是弘一在出家之前，请托好友叶为铭将自己旧藏的书画捐赠给西泠印社一事。③据考，弘一曾在1918年夏把自己所用印章捐赠给西泠印社，但此札并未提及印章，只提到书画，可见两种捐赠不在同一时间。又据弘一1918年春致刘质平一信曰："不佞所藏之书物，近日皆分赠各处，五月以前必可清楚。秋初即入山习静，不再轻易晤人。"④时间上提到了"五月以前"，故结合起来推断或是在1918年春，即致刘质平以后即致信给叶氏。另外本札中还谈及同访高僧一事，可见弘一已经在做出家前的准备，并积极安排清理俗事。

本札为行草书，笔画丰满、轻重有别，结体大小错落，入笔轻松，笔短意

---

① 中国教育学会书法教育专业委员会编：《近现代书法史》，277页，天津，天津古籍出版社，2010。

② 林子青编：《弘一法师书信》，519页，北京，生活·读书·新知三联书店，2016。

③ 按：弘一出家前所交予叶为铭的印藏，后交西泠印社保存并封于石壁之中，由叶为铭题写碣文。跋书录六行："同社李君叔同，将祝发入山，出其印章移储社中，同人用昔人诗冢书藏遗意，凿壁庪藏，庶与湖山并永云尔。戊午夏叶舟识。"1963年，西泠印社庆祝创社六十周年之际，决议将"印藏"中所藏取出，共得印石九十三件。其中多为李叔同收藏的名人之作，亦有少量其自己的作品，后辑在《李叔同印谱》中。

④ 管继平编著：《李叔同致刘质平书信集》，36～37页，上海，东方出版中心，2014。

图4-23 《致叶为铭札之二》

连，虽是行草书，但字形趋方正。此札除了最后的"顿首"二字为草书连写，且向下有舒长的一笔外，其他字的用笔都较凝练。此札书风倾向性不强，但对研究弘一早期书法的演变是一个较好的实物资料。

《姜母强太夫人墓志铭》（图4-24）。1918年书。拓本。界格书刻。魏碑体楷书。墓志铭文。汪嵚撰。共计552字。拓本外界栏纵60厘米，横57厘米。墓志原石宽67厘米，高63厘米，厚12厘米。墓碑今藏杭州姜丹书幼子姜书凯处。拓本（民国初拓）后由姜书凯捐赠给杭州师范学院"弘一大师·丰子恺研究中心"。原墨迹今下落不明。

本墓志铭乃弘一应浙一师同事姜丹书之请所书，由民国第一任杭县县长汪嵚（字曼锋）撰文。弘一在写本墓志铭后的翌日清晨，即1918年7月1日，便入住大慈山麓虎跑寺。至于所署跋语中的"大慈演音书"，因为弘一当时并未出家，此名字是在1918年农历正月，弘一在大慈山麓虎跑寺皈依了悟上人为俗家弟子时，即取名演音，字号弘一。出家后亦仍沿用此名。

据姜丹书幼子姜书凯回忆说："1917年春，我祖母患胃癌逝世，不久，我父亲即踵门求李叔同（弘一）写墓志铭，这触动了他悼念自己亡母的哀思，两人相对唏嘘良久，他才答应了下来。但不知为什么，当时并未动笔，直到第二年夏天，就在他准备出家的前一天晚上，当办完了全部俗事，他才点起一对红烛，伸纸濡墨，一笔不苟地写完了《姜母强太夫人墓志铭》。墓志铭一写完，他就把毛笔折成了两段，了却了这尘世最后一件心事。翌日，他即悄然入山，到虎跑的大慈寺披剃当了和尚。当我父亲和经亨颐、夏丏尊等同事好友闻讯赶往学校送行时，已是人去楼空，房中唯见残烛断笔伴随着这篇端端正正地放在书桌上的墓志铭，上面的署款已是'大慈演音书'了，故我祖母的墓志铭可以说是李叔同在俗时的绝笔，又是出家成了弘一法师后的开笔之作。"[①]此墓志铭为弘一在俗时的绝笔应该没错，但称其为成了"弘一法师"之后的开笔之作，似有不妥。因为弘一披剃出家是在入住虎跑寺一个半月后的农历七月十三日（8月19日），在这期间或还有其他书件，如农历七月十四日为夏丏尊所书的《楞严经·念佛圆通章偈页》，即出家剃度后第二天书写，把《楞严经·念佛圆通章偈页》定为成了"弘一法师"后的开笔之作，更为妥当。

① 姜书凯：《记李叔同（弘一法师）的一件手书墓志》，载《中国美术》，1982（2）。

（局部）

图4-24 《姜母强太夫人墓志铭》

所刻《姜母强太夫人墓志铭》碑石原准备运往江苏溧阳的祖茔，时值军阀混战，未能如愿。抗日战争爆发后，杭州沦陷，姜丹书携眷避难浙东，把原石埋入土中。直到1985年夏，姜丹书从南京艺术学院退休之后，才把碑石起出，使之重见天日，至今一直由姜氏家人保存。此碑书风明显以《张猛龙碑》碑阴为结构，中宫内收，笔画方中寓圆，劲挺有姿，提按用笔较少，通篇笔画粗细均匀，许多撇、捺的笔画都处理成细长的锥形状。弘一的这类书风一直持续到出家后，大概到1922年方止，这类典型的作品多出现在写件中，信札中鲜见。

第三节　出家后『僧书』阶段书作

　　弘一剃度出家后的书法，可统称为"僧书"，我们把它分为四个阶段。[①]

　　第一阶段："前僧书期"（1918—1923）。

　　这五年多，弘一还没有走出"俗书"的影响，也可称之为"前僧书期"，此时北碑还是他书法的核心。有三类作品比较典型，其一是体势较矮，笔短肉厚的行楷书，有帖学笔意，但气息上仍以碑意为主，如1918年所书写的《致夏丏尊札》《楞严经·念佛圆通章偈页》即是此类（这类作品多出现在此阶段弘一与友人的信札中）。第二类是前文已经叙述到的，延续在俗时以《张猛龙碑》碑阴为基础的书风。不过此时，帖学的圆笔已经在弘一的书写中有意识地加以运用，魏碑中刚猛的方笔慢慢减少，笔画渐渐圆挺劲净。例如，1918年所书的《勇猛精进横披》《信解·梦幻九言联》，1921年所书的《絜矩·妙义五言联》，1922年所书的《万古·一句七言联》《苏轼阿弥陀佛偈并序》等皆是此类。第三类是具有明显的碑派书风，字势横张扁阔，笔画方厚，以《印光法师文抄体赞页》《与刘质平书》等为典型，在弘一的信札中常可见到此种书风。在1920—1923年的三年里，弘一常在温州、杭州、衢州、上海等地奔波，且留下大量信札，多数信札皆是此类风格。在此期间也时有篆书作品穿插其中，如1919年所书的篆书《知止》横披，还有行书书札和1918年所书的草书《南无阿弥陀佛》等作品都非常典型。

　　《致夏丏尊札》（图4-25）。1918年书。尺寸不详。纸本。夏丏尊旧藏。

---

　　① 参见方爱龙：《弘一书风分期问题再探讨》，载《中国书法》，25～32页，2015（7）。

图4-25 《致夏丏尊札》

此为1918年弘一致夏丏尊的一封信，此信注明时间是农历六月十八日，距弘一正式出家不足一个月。弘一时年三十九岁，正月赴虎跑寺习静，正月十五日皈依拜了悟和尚为师，法名演音，号弘一。农历七月十三日，入虎跑寺正式出家。

释文：

  赐笺，敬悉，居士戒除荤酒，至善至善。父病日剧，宜为说念佛往生之法。临终一念，最为紧要。（临终时，多生多劫以来善恶之业，一齐现前，可畏也。）但能正念分明，念佛不辍，即往生可必。（释迦牟尼佛所说，十方诸佛所普赞，岂有虚语！）自力不足，居士能助念之，尤善。劝亲生西方，脱离生死轮回，世间大孝，宁有逾于是者。（临终时，万不可使家人环绕，妨其正念，气绝一小时，乃许家人入室举哀，至要至要。）净土经论集说，昭庆经房皆备，可以请阅。闻范居士将来杭，在佚生校内讲《起信论》。父病少间，居士可以往听。《紫柏老人集》（如未送还）希托佚生转奉范居士。不慧入山后，气体殊适，可毋念。

  丏尊大士座下

  演音稽首　六月十八日。[1]

  此信为弘一悉知夏丏尊父亲病情颇重，劝导夏氏如何为其父预备临终之事，即念佛往生之法。通篇行楷书风，字形不类《张猛龙碑》碑阴，更像《张黑女墓志》。字形宽扁，上宽下窄，取横势，笔短肉厚，不时用草书和行书交替的笔法。用笔转化之间常有断笔，然笔意相连，笔尖入纸不作修饰，谈锋要妙，虽能看到其中的圆笔运用，总的气息还是碑意更明显。

  《佛号草书轴》（图4-26）。约1918年书。纵71.5厘米，横22厘米。纸本。夏丏尊旧藏，现藏上海博物馆。

  释文："南无阿弥陀佛。"款识："弘一为丏尊书。"

  此作用唐人张旭的大草笔法，结体类似康有为草书，开阖有致，圆融一

---

① 弘一大师：《弘一大师文集　书信选二》，151页，北京，中国画报出版社，2017。

体。笔画劲健绵密，如枯藤缠树，生辣浑劲，多用转绞笔，并形成飞白效果。用笔轻重有别，"无"字的横画一波三折，起笔轻，收笔重，起笔、行笔疾徐相间，筋藏肉莹。"佛"字笔画缠绕好像不知起讫，至竖笔画时一笔千钧下拓，直抒胸臆，痛快淋漓。通篇峻荡奇伟，飞逸浑穆。此意气风发之笔势与后来的"弘一体"大相径庭，款识小草可见弘一曾受王羲之《十七帖》的影响。

图4-26 《佛号草书轴》

"南无阿弥陀佛"是佛教术语。"南无"是梵文音译，有"合掌稽首"之意。"南无阿弥陀佛"是佛号的通称，诵读时谓之亦在念佛。弘一先修净土宗，后治南山宗，而专修净土宗者，在弘一看来又是唯念一句阿弥陀佛，念至一心不乱，乃至开悟通得。因此，他出家后所书佛号甚多，书体涉及真、草、篆，如1925年秋居绍兴戒珠寺约半月余，就写了三百张分赠给有缘者。[1]一般来说写佛号用楷、篆为多，以示虔诚庄重，此亦是佛门中人的通例。然此轴用草书，甚为罕见，或是受书人是其挚友夏丏尊，一时心情放松所书如此。本作无纪年，但署款已是法号"弘一"，且款下白文印钤"演音诵持"，一定是弘一1918年春皈依佛门之后所书。方爱龙认为此轴与1918年弘一赠送给上海城东女子学校校长杨白民的一幅佛号有类似处，故判定此轴为1918年农历七月披剃虎跑寺前后所书。在没有更多的资料来验证之前，这样的推断是合理的，笔者也赞同此意见。

---

[1] 参见潘良桢主编：《李叔同马一浮》卷，见刘正成主编：《中国书法全集》第83卷，225页，北京，荣宝斋出版社，2002。

《楞严经·念佛圆通章偈页》（图4-27）。1918年书。纵40厘米，横23厘米。纸本。夏丏尊旧藏，现藏上海博物馆。

释文：

> 譬如有人一专为忆，一人专忘，如是二人若逢不逢，或见非见；二人相忆，二忆念深，如是乃至从生至生，同于形影，不相乖异。十方如来怜念众生，如母忆子，若子逃逝，虽忆何为？子若忆母如母忆时，母子历生不相违远，若众生心忆佛念佛，现前当来必定见佛，去佛不远，不假方便自得心开，如染香人身有香气，此则名曰香光庄严。

款识："戊午大势至菩萨诞，剃度于定慧禅寺。翌日丏尊居士来山，为书《楞严念佛圆通章》，愿它年同生安养，闻妙法音，回施有情，工圆种智，大慈山当来沙弥演音并记，七月十四日。"后钤白文印"演音"。

此书注明七月十四日，即弘一出家剃度后第二天书写的。此书呈宽扁形，字体造型类同魏碑《张黑女墓志》，用笔入锋轻巧峻爽，没有逆锋起笔，收笔也很率性，且短笔画较多，通篇书貌大小错落，各因其体，各尽其致。因为此件是弘一剃度后次日书写的，可称为弘一出家后的开笔之作。虽然此时弘一还没有完全走出"俗书"的影子，北碑还是他书法的核心，但是此时在他的书写中已经加入了帖学中圆笔的运用，有意弱化碑版中刚猛的方笔。此书与前面所述《致夏丏尊札》的书风相似，二者相隔时间虽不足一月，而此件已透出了更多的虚和婉丽之态。关于此书书写的缘由，弘一在跋语中略做了说明，夏丏尊在《弘一法师之出家》一文中有更翔实的描述。当时夏氏见弘一出家了，感慨万千。临别时，弘一说要送他一幅字留作他出家的纪念，进房后半小时才出来，写下了此件。即为弘一"僧书"的开山之作。

关于此时弘一用尖锋起笔，入锋轻巧这一现象，与弘一常接触和关注写经体不无关系。关于写经使用尖锋，华人德认为："写经的字都较工整，不能草率，草率就不虔敬，而抄写的速度又要快，才能有效率，故写横画都是尖锋起笔，不用逆锋。"[1]主要是在工整要求下，为了提高书写速度。当然弘一在此作

---

① 华人德：《华人德书学文集》，47页，北京，荣宝斋出版社，2008。

譬如有人一專為憶一人專忘如是二人若逢不逢

或見非見二人相憶二憶念深如是乃至從生至生

同於形影不相乖異十方如來憐念眾生如母憶

子若子逃逝雖憶何為子若憶母如母憶時母子歷

生不相違遠若眾生心憶佛念佛現前當來必定見

佛去佛不遠不假方便自得心開如染香人身有香氣

此則名曰香光莊嚴

忘午大勢至菩薩廬延
荆度於定慧禪寺越日
西尊居士來山為書楞
嚴念佛圓通章願它率
同生安養聞妙法音同施有情共圓種智

大慈山當來沙彌殑音世記 七月十四日

［印章］

图4-27　《楞严经·念佛圆通章偈页》

图4-28 《勇猛精进横披》

中的尖锋用笔,不完全是为了提高速度,更多应该是在审美上的关注。

《勇猛精进横披》(图4-28)。1918年书。纵23厘米,横41.3厘米。纸本。夏丏尊旧藏,现藏上海博物馆。

释文:"勇猛精进"。款识:"戊午大雪,丏尊居士属。大慈弘一沙弥演音,时住银洞草庵。"

此时弘一住在大慈山麓银洞桥虎跑下院的接引庵。从时间上看此轴是弘一出家约半年后所书。此轴书法具有明显的《张猛龙碑》碑阴意蕴,一派碑版气息,虽用笔不是全然方折,然雄肆刚强之气毕显。此年弘一39岁,那些认为弘一一遁入空门后书风就产生突变,而马上转入所谓禅境的雅逸恬淡的观点是错误的。弘一书风的转变是复杂起伏的,且有一定的反复性。"勇猛精进"本为佛教语,弘一一生中写过多次。《无量寿经》卷上云:"勇猛精进,志愿无倦。"指勉力刻苦修行,猛进不已。

《信解·梦幻九言联》(图4-29)。1918年书。纵126.5厘米,横16.5厘米×2。纸本。私人藏。

释文:"信解受持亦无非法相,梦幻泡影应作如是观。"款识:"屺山居士法鉴,戊午十月集金刚经句。大慈弘一沙门演音时阅藏秀州精严。"钤朱文印"弘一"。

"精严寺"在今浙江嘉兴，始建于东晋，原名灵光寺，至北宋时才称为"精严寺"。"屹山居士"即堵福诜（1883—1961），字申甫，浙江绍兴人，是弘一任职于浙江第一师范学校时相识的好友。曾两度出任浙江省余姚县县长。弘一在大慈山定慧寺断食所记的《断食日志》即赠予他保存。弘一出家后不久即书此联相赠，可见两人交情之深。从款识上看，是时弘一在秀州（今嘉兴）精严寺所书。此次来嘉兴是弘一在出家前夕采纳好友范古农的建议，来精严寺研读经书，款所写"戊午十月"表明弘一此时刚出家近3个月，即弘一在灵隐寺戒满后的十月来到嘉兴。关于来嘉兴之行一事，也可以从弘一分别致其好友的信中看出，如1918年农历九月二十八日他在致堵申甫的信中说："不慧将于下月初七（农历）至嘉禾，寓嘉兴精严寺藏经阁，究心比尼。"[1]又，1918年农历十月初六他又致夏丏尊信曰："明晨第二车准赴嘉兴。"此联字体修长，笔画方正寓圆，骨血峻秀，相较于1917年所书的《善护是离七言联》显得笔法稍清瘦，但字形相近，都是以《张猛龙碑》碑阴为基础的楷书，内容集《金刚经》句。本联字形呈左低右高之势，有的字结体紧密内收，如"幻""亦""非"等字；有些字的个别笔画又有长脚曳尾，如"梦""应"等字的撇画，意势舒长，极其势而去。而"亦""无"字的横画处理奇致有别，"亦"字的横画一波三折，"无"字把"四点"简化为一横。于是形成了四横，长短不同，轻重有别，其

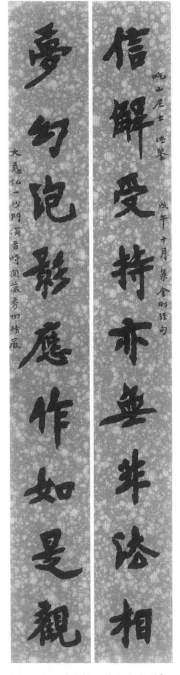

图4-29　《信解·梦幻九言联》

①　李叔同：《李叔同书信集》，164页，北京，中国致公出版社，2018。

中有一横画处理得特别长，起笔轻逆而入，然后稍稍隆起，形成凸势，压下笔缓缓做左低右高的横向移动，最后轻轻收笔，形成一笔画中含有不同的韵味。通篇开阔有致，清劲峻拔。这种本于《张猛龙碑》碑阴的体势，是弘一在俗时所书魏碑体式书法的一种典型书体。不过此联气息偏柔和。弘一出家后此书体一直沿用到1922年左右。

《节录楞严经偈页》（图4-30）。1919年书。纵25.2厘米，横42厘米。纸本。夏丏尊旧藏，现藏上海博物馆。

此纸卷是节录《楞严经》四则，文略，款识曰："己未中伏，丏尊来大慈，检手写楞严数则贻之。定慧弘一净行近住，释演音并记。"

自东汉佛教传入我国，佛法的传播都靠抄写，魏晋南北朝至隋代，历代帝王曾多次组织佛经抄写，并留存大量的佛经资料，唐代宫廷中还设有专门的写经所，参与人数众多。唐以后的历代高僧、名士皆有抄经的行为，他们在抄写佛经时便具有更高的精神诉求，抄写佛经的目的在于诵习、传播或供养，所以在抄写过程中很少羼入个人书法创作的意愿。虽然在朝代迭变之时的兵燹之灾毁坏了不少佛经，但是今天我们还有幸仍能见到数量不多的佛经抄本。在印刷术高度成熟的今天，抄写佛经有着更深层次的意义，如能获得佛教所说的福报与功德，亦可使自己静心、增加定力等。虽然写经体有其自身独特的承续历史，但也会受到各个历史阶段主体书风的影响，个体差异在所难免。抄经有其大致的规约，如不能潦草，多标有界栏，每栏有一定的字数规定等。从这个角度看，弘一法师在抄写佛经的时候一定也面临着同样的问题。与弘一其他的书迹相比较，此件书作显得很特别，线条很细挺，此风格在弘一的遗墨中并不多见。此件写经作品在气息上类唐人写经，面貌清瘦，但结体与《张猛龙碑》碑阴靠得更近，又融合了魏晋小楷和隋代碑版楷书笔意。纸卷上画有乌丝栏，每栏写18个字，虽无横格，但写得端庄整齐，且用朱笔点校过。字取横势，扁平，运笔果敢，笔画细挺，笔笔精到，许多横折笔画都形成向右方向耸立的圭角，如"为""男""宝"字皆如此。此时弘一已经出家近一年。此抄经书法与日后定型的"弘一体"还有很大的差别，此纸卷尾署"己未中伏"，应是补书款语以赠夏丏尊之时，而非手写经文之时，也就是说夏丏尊到来之前，此件已写就。但细观经文与尾款二者字体几近一致，说明时间相隔不长。考弘一行历，己未夏曾居杭州定慧寺。中伏合农历七月上旬，时间上是相合的。此卷在

图4-30 《节录楞严经偈页》

书法上"集中体现了出家之初的弘一在融冶魏晋小楷、北朝碑版、唐人写经等方面的价值取向"[1]。

《知止篆书横披》（图4-31）。1919年书。纵26.5厘米，横41.7厘米。纸本。夏丏尊旧藏，今藏上海博物馆。

释文："知止"，款识："己未八月，书贻丏尊居士。大慈定慧弘一释演音。"款尾钤白文印"释演音"。

此件赠其好友夏丏尊，是时弘一已经披剃一年有余。"知止"，其一解释为达到至善境地，如《礼记·大学》云："大学之道……在止于至善。知止而后有定，定而后能静。"[2]其二解释为懂得适可而止，意如"知足"，如《老子》云："知足不辱，知止不殆。"[3]

以前把"知止"二字多浅显解释为"相知"，认为这是弘一表达对好友夏丏尊的友情，却实际上是弘一出家后的心境表达："一是，向友朋表明了自己弃艺事佛，意在使自己的人生道路达到一个'至善'的境地；二是，既与挚友探讨了'知足不辱，知止不殆'的可贵，也向大家隐晦曲折地说明了自己出家的原因之一就是对'前尘影事'的'知止'。"[4]弘一的出家有其多方面的原因，其中儒、道思想对其影响很大，特别是儒家精神几乎贯穿其一生。所以他出家后的种种行为都表现出"以出世身做入世事"。这个在后文将陆续提及。

"知止"二字用笔浑厚，体态端庄。用《峄山碑》中的书体结体，一派静穆端严之气。款识小楷字形扁阔，用笔方厚，一如弘一出家前的碑体面貌。

《一法·万缘五言联》（图4-32）。1919年书。纵98厘米，横20厘米×2。纸本。夏丏尊曾旧藏，后钱君匋藏。

释文："一法不当情，万缘同镜象。"上联款识："君匋思得弘公法书，检旧藏赠之，癸酉秋日，丏翁记。"钤"君匋心赏"。此为夏丏尊在1933年秋时将此件转赠钱君匋的题跋语，述说了缘由。下联款识："丏尊居士。己未八

---

[1] 参考潘良桢主编：《李叔同马一浮》卷，见刘正成主编：《中国书法全集》第83卷，226页，北京，荣宝斋出版社，2002。

[2] 《学庸论语》之《大学》篇，2页，浙江，浙江人民美术出版社，2015。

[3] 饶宗颐名誉主编，陈鼓应、蒋丽梅导读及译注：《老子》，第44章，141页，北京，中信出版社，2013。

[4] 潘良桢主编：《李叔同马一浮》卷，见刘正成主编：《中国书法全集》第83卷，226页，北京，荣宝斋出版社，2002。

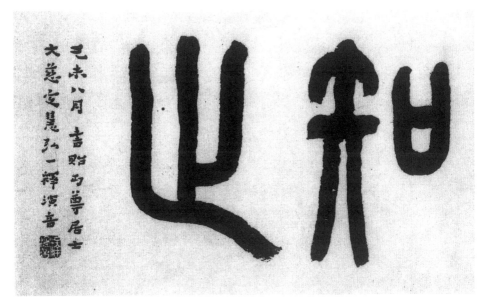

图4-31 《知止篆书横披》

月，弘一演音客灵苑。"并钤有"弘一"朱文印。1919年秋，披剃已一周年的弘一曾在灵隐寺挂搭（寄住），故署自称"客灵苑"。

此件作品，正文大字和署款小字，都为同一体态。结体是碑派，用笔是帖派，是所谓碑帖相融的典型作品。此作用笔入锋轻盈，故所见皆是尖锋，类同写经体的笔法。唯"一"字在起笔时候反扭了一下，如同一片初春的柳叶，甚是可爱。"不""象"二字的撇笔画都有回钩的动作，且在用笔时有精微的动作含在笔法中，气息上增添了灵动感，刊落了锋颖，增加了端雅。此作在书写过程中不自觉地融入帖学笔法的尝试，是弘一出家不久后书写的一件很特别的作品。

《印光法师文钞体赞页》（图4-33）。1920年书。纵23.5厘米，横24.3厘米。纸本。上海朵云轩藏。

释文："'是阿伽陀，以疗群疢。契理契机，十方纮覆。普愿见闻，欢喜信受。联华鄂于西池，等无量之光寿。'庚申莫春，印光老人文钞铁钣，建东、云雷属致弁词。余于老人乡未奉承，然尝服膺高轨，冥契渊致。老人之文，如日月历天，普烛群品，宁俟鄙倍，校斯匡廓。比复敦促，未可默已，辄缀短思，随喜歌颂。若夫翔绎之美，当复俟诸耆哲。大慈后学弘一释演音稽首敬记。周

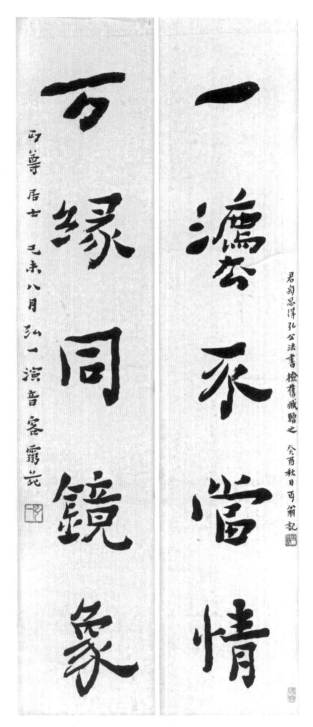

图4-32 《一法·万缘五言联》

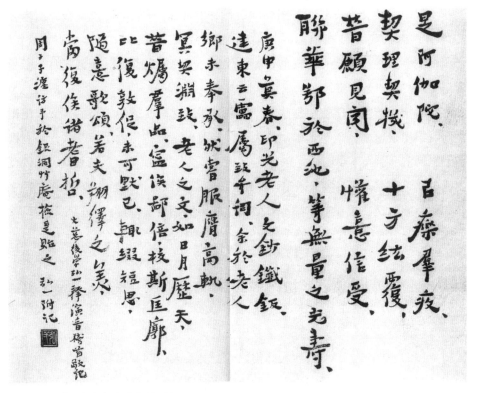

图4-33  《印光法师文钞体赞页》

子子澧访予于银洞草庵，检是贻之。弘一附记。"钤白文印"弘一"。

此件题赞，是弘一为《印光法师文钞》出版而作，后题记中标明年份，弘一此时41岁，出家尚不满两年。此文辞上看，弘一对印光法师表现出极具敬重之情。

此件的书风与弘一出家前并没有明显的变化。所以说那种认为弘一出家后，书风即发生了变化的看法是不严谨的。此件明显是北碑书法体态，体势扁阔，字势横张，字形大小不一，起笔与驻锋不使尖刻裸露，用笔方且有隶笔的波磔外拓之感，在"乀""辶"的笔画中尤其明显。此书在气息上同清人沈曾植相类，行笔中常伴有枯笔，给人以厚拙老辣之感。此作中有古字、别体字、假借字间于文中，书风却常见于弘一书札中，而以《张猛龙碑》碑阴为基础的一类书风常见于其书件（正式作品）中。

《絜矩·妙义五言联》（图4-34）。1921年书。纵128厘米，横32厘米×2。纸本。私人藏。

释文：絜矩可为喻，妙义能顿彰。款识：子坚贤首慧鉴，辛酉三月，弘一沙门演音，钤印：演音、弘一。

此联字体清瘦，字势中宫收紧，承袭《张猛龙碑》碑阴一路的楷法，笔画之间收缩得很紧密，用笔上都以细尖笔轻轻而入，有些笔画呈柳叶状，略有拘谨之态。字形上大下小明显，如"絜""可""为""喻""章"皆如此，似欲倒不能自立。其中，许多字的撇笔画都处理成直线的锥形状，如"妙""彰"等字皆如此，同时又"拨正"了那些看似不稳的字形，通篇稳定协调。此联书风质峻偏宕、骨力峻拔、碑意浓郁，是此阶段的典型作品。

《万古·一句七言联》（图4-35）。1922年书。纵136厘米，横22.5厘米×2。纸本。夏丏尊旧藏，现藏上海博物馆。

释文："万古是非浑短梦，一句弥陀作大舟"，款识："集灵峰蕅益大师诗句，写付丏尊居士；岁阳玄黓，室罗代拿月，弘裔僧胤。"款识中所记的蕅益大师（1599—1655），明代四大高僧之一，吴县人，24岁出家，晚年移居浙江安吉灵峰寺，著有《灵峰宗论》，弘一曾依此撰写警训一卷。故此联款署开头即记录此。"岁阳玄黓"为书写此联的时间，即1922年（壬午），《尔雅·释天》："（太岁）在壬曰'玄黓'。""室罗代拿月"表示具体的月份，印度历指一年中的第五个月，相当于中国农历的五月十六日至六月十五日之间。①

这是一副弘一写给好友夏丏尊的对联，结体疏朗清瘦，开阔有致。用笔枯润相间，笔画中没有明显的提按动作，在转折处往往换锋搭笔，而不是一连而下。给人感觉断笔较多，如"万""句""弥""陀"都有这种情况。横画起笔时也常用反扭笔，如"古""短""梦"都有这种笔法，使筋反扭，增加了笔法的变化，强化了线条的筋骨。通篇书风方圆操纵，气息灵动。此联与《絜矩·妙义五言联》书风相近，都是属于以《张猛龙碑》碑阴为基础的一类作品。

《念佛三昧诗轴》（图4-36）。1922年书。纵49厘米，横32.5厘米。纸本。夏丏尊旧藏，现藏上海博物馆。

---

① 参考潘良桢主编：《李叔同马一浮》卷，见刘正成主编：《中国书法全集》第83卷，228页，北京，荣宝斋出版社，2002。

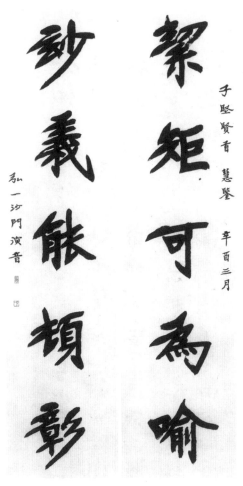

图4-34　《絜矩·妙义五言联》

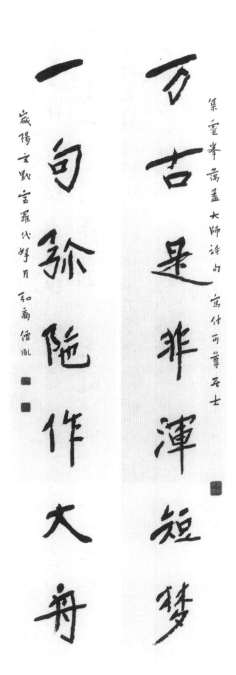

图4-35　《万古·一句七言联》

念佛三昧詩 出廬山集

晉瑯琊王喬之作

妙同趣者無 涉有覽無 神由昧微 識以照簾

積微自引 日功本虛 泯彼三觀 忘此豪餘

寂寥何始 履玄通歛 融坐忘遘 乃朗靈暉

心遊緬域 謀不踐機 用之以沖 會之此希

神妥天凝 圓瞋朝雲 與化而感 與物斯群

應不以方 愛者自分 昀爾澄鏡 金水塵鈴

慨自一生 風之慧識 託崇淵人 庶籍冥力

思轉豪功 右深不測 至起之念 注心西極

于時歲陽玄黓吱含佛月第一襄濩衍佛前三日寫贈

丙寅居士慧覽

弘一沙門演音居士題嶺壑樓禔福 [印]

图4-36 《念佛三昧诗轴》

释文略。署款中"吠舍佉月第一褒洒陀前三日"指印度历二月十二日，中国农历亦在二月。是年弘一在温州，于春夏秋三季各写古德诗文一纸，以奉夏丏尊居士。弘一居温州（古称永嘉或瓯岭、温岭）城南庆福寺。弘一写奉夏丏尊三纸者，其一即本《念佛三昧诗轴》，其二《莲池大师等法语轴》，其三《苏轼阿弥陀佛偈并序》。三纸等大，今均归藏于上海博物馆。这一时期，弘一为夏丏尊写过多种有关佛教内容的书轴，与此时夏氏"发心念佛"有关。

署款中有"出《庐山集》，晋琅琊王乔之作"字句。考《庐山集》又名《匡山集》，乃东晋高僧慧远文集，后人所辑。今在中华书局聚珍仿宋版印《四部备要》中《广弘明集》卷39可查得。编于《念佛三昧诗集序》一文后，题作《念佛三昧诗四首》，不过署名"晋王齐之"，王齐之应即王乔之。

此书用笔峻厚，结体逸宕奇姿，字形扁，有向右耸肩之势，与前文所述的《印光法师文钞体赞页》相类，只是在用笔上稍加蕴藉，浑劲质拙，方圆并备。结体上大下小，中宫收紧。此书的许多捺笔画被处理成微微上翘的形状，有隶书体的遗韵。

《莲池大师等法语轴》（图4-37）。1922年书。纵49厘米，横32.5厘米。纸本。夏丏尊旧藏，今上海博物馆藏。

释文略，款识："壬戌夏写付丏尊居士，弘裔沙门僧胤居温岭。"钤白文印："大心凡夫""僧胤"。

本件是弘一1922年夏居浙江温州时赠夏丏尊的作品。其中弘一分别抄写了妙叶、幽溪、莲池三位法师的法语录。

此书具有明显的《张猛龙碑》碑阴的风格，与同是1921年所书的《絜矩·妙义五言联》风格极其相似，如出一辙。字体清瘦，意态遒峭，笔画戈戟相向，长脚曳尾，通篇简要清通，开阔有致。

《苏轼阿弥陀佛偈并序》（图4-38）。1922年书。纵49厘米，横32.5厘米。纸本。夏丏尊旧藏，现藏上海博物馆。

释文略，款识："于时逊国后十一年，岁次玄黓秋孟之节，写付丏尊居士。弘裔僧胤。"前文已述"玄黓"为书写此联的年号，即1922年（壬午）。"逊国"指清朝灭亡之事。本轴所书内容出自《苏轼文集》，是苏轼"敬舍亡母蜀郡太君称氏遗留簪珥，命工胡锡采画佛像，以荐父母冥福"，原题《阿弥陀佛颂（并序）》。此轴本为"发心念佛"的好友夏丏尊所书，即为其亡父

世事千般連環不斷心則念念不住身則在在無

休役我升沈障我本性歷劫至今曾未休息 妙叶

如見眷屬當作西方法眷想以淨土法門而開導

之吾生恩愛時當念淨土眷屬無有情愛何

當得生淨土遠離此愛善生嗔恚時當念淨土

眷屬無有觸惱何當速生淨土將離此嗔善受

苦時當念淨土無有眾苦但受諸樂善受樂時

當念淨土之樂無央無待九歷塵境皆以此意而

推廣之則一切時處無非淨土之助行也 此溪

問人不信淨土恐只是本来稂薄荅此言甚是 池蓮

壬戌夏寫付丙尊居士

弘裔沙門僧胤居溫嶺

图4-37　《莲池大师等法语轴》

畫阿彌陀佛像偈 許序 東坡居士蘇軾

錢塘元照律師普勸道俗歸誠西方極樂世界著山

蘇軾敬捨亡母蜀郡太君程氏簪珥遺物命工胡錫

畫阿彌陀佛像追薦莫福以偈頌曰

佛以大圓覺充滿十方界我以顛倒想出沒生死中

云何以一念得遷生淨土我造無始業一念便有餘

既後一念生遠遷一念滅生滅畫臺則我与佛同

如投水海中如風中鼓橐雖有大聖智亦不能分別

願我先父母及一切眾生在家為西方所遇皆極樂

人人無量壽無去亦無來 於時遼國後十一年歲次

玄默秋孟之節寫付正華居士 弘喬僧胤

图4-38 《苏轼阿弥陀佛偈并序》

母追荐冥福，也为弘一自己追荐亡父母冥福，二者皆有。相较苏轼原文，无论序、颂均有数处改动。

本轴与《莲池大师等法语轴》在书写时间上相去仅数月，风格如出一辙，都是以《张猛龙碑》碑阴为基础。不过结体上趋平稳，用笔上已除去锋棱，加以蕴藉。

《与刘质平书》（图4-39）。1923年书。纵29.5厘米，横18厘米，纸本。刘质平旧藏，现藏浙江平湖李叔同纪念馆。

释文：

> 六日归卧西湖，养疴招贤，谢绝访问，屏除缘务。题字率写奉览，它（他）人不得爱（援）是为例。有属书者，幸为婉辞致谢。曩，尤居士赍佛书数种于尊右，有暇幸披寻，并以转贻友人。此未委悉。昙昉疏。质平居士丈室。四月十八日。潘、姚二居士怖为致意。①

此札未署年份，有从1920年说，有考为1926年说，今从王维军《李叔同（弘一大师）手札墨宝·识注考勘》考证为1923年说为妥。②1923年弘一由温州至上海，住月余，时有恙，故移至杭州招贤寺养疴习静，此函即书于其时。文中尤居士即尤惜阴居士，江苏无锡人，曾与弘一同事于上海《太平洋报》，后在新加坡落发为僧。昙昉为弘一法师别号。此札以北碑面貌融以行书笔意，点画峻厚，恣肆横逸，运笔爽达，与于右任行书风格略近。此札可看作是前文中的诸如《印光法师文钞体赞页》一类书风的延续。不过相较于《印光法师文钞体赞页》，其在气息上多了一份蕴藉。

可见弘一在1918至1923年，即弘一出家为僧的早期阶段，其书风仍以碑派

---

① 李叔同：《弘一法师全集》02《书信》，31页，北京，新世界出版社，2013。
② 王维军：《李叔同（弘一大师）手札墨宝·识注考勘》，41页，杭州，西泠印社出版社，2017。另，王维军勘误认为"《闽编》《林编》皆署此札为一九二〇年，前一九二〇年弘一大师致刘质平函中有言四月初一移居玉泉寺，而非本札之招贤寺，故以上两编系误。另，《管编》《虞编》则考此札为一九二六年。弘一大师确曾于一九二六年在招贤寺养疴，这在弘一大师于一九二六年农历三月廿二日致蔡丐因函中有述：'初六日来杭，寓招贤寺。数日以来，与诸友有时晤谈。自廿五日（立夏日）始，方便掩室，不见宾客。'此处时间表明弘一是初六到杭州的，但却是农历三月初六，而非四月初六。故诸编所属皆误。勘正之。"

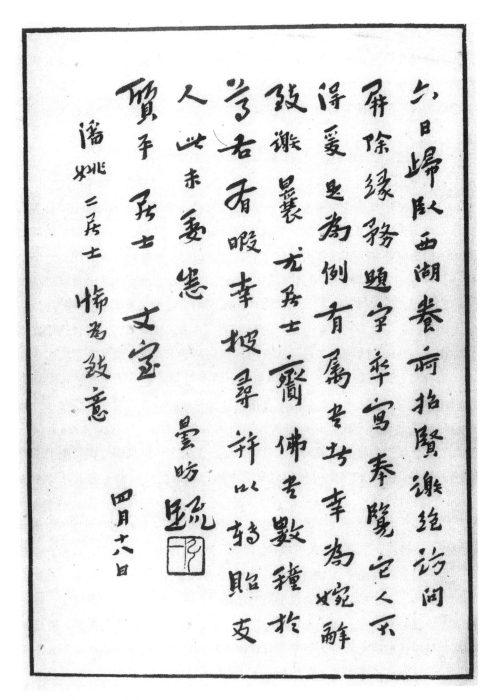

图4-39　《与刘质平书》

为主，结体以《张猛龙碑》碑阴为主的书风占主导地位，皆多在写件作品中常见，另外以《印光法师文钞体赞页》为一类的碑派书风，可以看出弘一早期受临古的碑学风格的影响，并在其出家后仍持续了很长时间。甚至可以说其碑学精神一直贯穿其中，直至其圆寂。这也是"弘一体"形成后，看似柔弱的体态下深藏着碑学的硬朗和劲质感，这些也是"弘一体"为什么值得人们细究和品味的地方。

第二阶段：弘一体的探索期，1924年秋—1927年。

1924至1927年，弘一在印光法师的劝诫和启发下，书法上借鉴魏晋小楷，如1924年所书的《佛说大乘戒经》和《佛说八种长养功德经》的解说部分等，都是依晋唐小楷的书风写就的，北碑风气渐渐削弱，同时，弘一的楷书新风格开始悄悄向沉静和恬淡的方向发展，并在创作的过程中有所显现。例如，弘一在1926年所书的《华严经十回向品·初回向章》端庄朴质，堪比王羲之小楷《黄庭经》。值得强调的是，从大师1926所书的小行楷书《篆书佛号并莲池语录》中，已经可以看到"弘一体"的影子了，其书风体势修长，俊骨逸韵。当然，也不能理解为大师的书风一味全然地转向帖学了，他在给朋友写信时，有时仍带有较强的碑味色彩，如1926年所书的《与刘质平书札》在结体上具有于右任的味道，笔法刚健，且碑学意浓。《佛说八种长养功德经》经文部分的书风也仍是北碑体面貌，只不过加入了晋唐人的笔法。应该说，1924至1927年是"弘一体"的雏形阶段。在此阶段，弘一的许多作品都深受魏晋小楷书的影响。另外与"后碑学"时代的到来，书风已经渐渐转向帖学的大环境不无关系。

《佛说大乘戒经卷并经面补题页》（图4-40）。1924年书。纵19.6厘米，横56厘米，经面题字纵24厘米，横10.1厘米。纸本。上海朵云轩藏。

经文略，经面题字："佛说大乘戒经"。经面署款："甲子春月余与玄父居士同客衢州，夏初将归永嘉，以手写是经赠之，前岁付工影印经面题字，遂亦散失，今复补写以归。居士先后绵历忽忽十载，老态日甚，唯弘律胜，业已肇初基，是堪告慰居士者耳。甲戌二月晋水大华严寺，沙门演音弘一时年五十又五。"前有朱文长圆佛印，后钤"弘一"白文印。

据经面署款补书可知，经文书于1924年夏初，时弘一45岁，与玄父居士客居衢州。在离别时写此经赠予他。玄父，字尤翔，号墨君，江苏吴江人，曾在

经文（部分）

经面补题页

图4-40 《佛说大乘戒经卷并经面补题页》

浙江衢州、台州任中学教员，为弘一在俗时南社社友。此幅经面题字时为1934年仲春（原题在影印时佚失），时年弘一已经55岁，此经文与经面题字相距整10年。在书写此经时的前一年（1923），弘一得印光法师书经必须恭楷如进士定策之训示，故此经一派晋唐小楷之法，字势方扁，端庄典雅，用笔精美，不见北碑旧习。可见弘一学锺、王小楷用功极深。值得注意的是，补写的经面题字为1934年所书，字形修长，淡雅静穆，已经是典型的"弘一体"了。

《佛说八种长养功德经卷》（图4-41）。1924年书。纵20.5厘米，横117厘米。纸本。上海朵云轩藏。

此卷分为两部分，前部书录为法护译《佛说八种长养功德经》，经文略。字体较大，在晋唐楷法的基础上，隐留了北碑的结体，而去其外露刚猛之气，体势端庄工整，笔画精美。后部为跋文及解说，文字较小，全然是魏晋小楷笔法，典雅秀气。两种不同的书体，都书写得虔诚恭敬，此卷亦是赠给玄父的。

弘一跋文自署云："《斋经》三译，繁简各殊，并有长所。尔后三藏法护

小字跋文（部分）　　　　　　　　　　大字经文（部分）

图4-41　《佛说八种长养功德经卷》

出《长养功德经》，亦其流类。唯载《受八戒文》，辞理辨畅，超胜旧译。净行之侣，依是诵说，盖良便矣。惜其流传未广，承用者罕。今别书写，以付玄父居士，倡缘弘布，冀使后贤，共广闻焉！于时十三年岁阳阏逢迦剌底迦月。——沙门昙昉"[①]可知此经卷书于1924年秋。

"阏逢"即岁在甲子。"迦剌底迦月"即昂月，是印度历一年中的第八个月（农历八月十六日至九月十五日）。

值得注意的是，弘一把小楷的端雅和北碑硬朗的书风相结合，形成了《佛说八种长养功德经卷》经文部分的书风。这种书风与1929年弘一发愿写字模的书体十分相似，或者说弘一书写字模是以此种书体为基础衍发而来的。虽然后来书写字模一事没有成功，但弘一在1930至1931年集中书写了大量的与之类似的书法作品。《佛说八种长养功德经卷》经文部分的书体应该说是"肇端"于此。

《华严经十回向品·初回向章》（图4-42）。1926年书。尺寸不详。纸本。私人藏。

此件为弘一非常满意的作品之一，是1926年农历九月至十月在庐山牯岭青

---

① 王志远主编：《弘一大师文汇》，32页，北京，华夏出版社，2011。

莲寺为蔡冠洛（丐因）所写。蔡氏为弘一俗家弟子，绍兴诸暨人，曾东渡日本留学，参加过同盟会。与丰子恺有交往，深受弘一信赖。

弘一在《致丐因信》中着意叮嘱说："此经如石印时，乞谆嘱石印局员万不可将原稿污损，须格外留意。"①可见弘一自己对此作的珍爱。又云："昔为仁者所书《华严初回向章》，应是此生最精工之作，其后无能为矣。"②心念此作，感慨如此。笔者认为此作书风是在1924年所书的《佛说大乘戒经》和《佛说八种长养功德经卷》的解说部分的基础上发展而来的，通篇含宏敦厚，清和朴美，一丝不苟，有《黄庭经》笔意。弘一在此作中以出家人的心志注入了静穆之气。《华严经十回向品·初回向章》承载着"弘一体"

图4-42　《华严经十回向品·初回向章》

的基本要素，为1928年《护生画集》初集题诗的书写打下了基础。

《篆书佛号并莲池语录》（图4-43）。1926年书。纵49.5厘米，横26厘米。纸本。上海博物馆藏。

此书轴是1926年弘一在杭州招贤寺所书，书轴分成两种书体，每种书体各占一半的位置。上部分篆书"南无阿弥陀佛"（朱砂），下部分小行楷书莲池语录（墨迹），文略。款识："岁在丙寅木槿荣月，时居西湖招贤华藏阁，晚晴沙门昙昉书。"钤白文印：演音、弘一。

弘一一直认为习篆是学习书法的基础，他较早师从津门名士唐静岩学习篆书，十三四岁时篆字已经写得很好。1937年3月28日，弘一法师曾应厦门南普陀佛学养正院学生的请求谈及写字的问题，他谈到学书应先从篆字学起。理由是

① 林子青编：《弘一法师书信》，151页，北京，生活·读书·新知三联书店，2007。
② 弘一法师：《李叔同全集》04《书信》，168页，哈尔滨，哈尔滨出版社，2014。

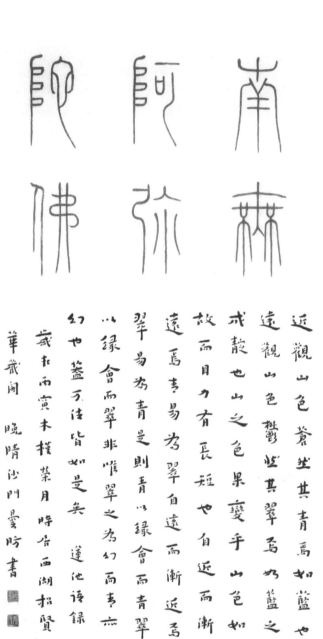

南無阿弥陀佛

近觀山色蒼然其青焉如藍也遠觀山色槑鬱然其翠焉如藍之戒乾也山之色果變乎山色如故而目力有長短也自近而漸遠焉青易為翠自遠而漸近焉翠易為青是則青以綠會而青翠非唯翠之為幻而青亦幻也藍乃真色萬法皆如是矣

蓮池語錄

華藏閣 晚晴沙門曇昉書

图4-43　《篆书佛号并连池语录》

可以涉猎到文字学，能初涉《说文解字》，简单了解文字的起源。再者能写篆字再学楷书，避免写错别字，总之他认为篆书是其他书体的基础。[①]"南无阿弥陀佛"六字篆文以《说文解字》中的小篆体为本，造型上依《峄山碑》，是典型的铁线篆，线条凝练劲健，如锥画沙，字形修长方整，疏朗端庄，有静穆气。弘一的篆书并没有像"弘一体"那样有影响力，但它所散发出来的静穆之气与后来成熟的"弘一体"是一脉相承的。更为重要的是，弘一的篆书是"弘一体"形成的一个重要因素，特别是"弘一体"的线质与弘一对篆书的研习息息相关。

篆书下部分的小行楷书，体势方整，笔厚丰润，俊骨逸韵，书风与1924年《佛说大乘戒经》和《佛说八种长养功德经卷》经文解说部分的小楷书相似，不过线质上更多了一份晋人小楷的韵致。通篇透出了佛家的静气，气韵穆穆，神采雍容，也可以看作是"弘一体"的雏形。

第三阶段："弘一体"形成期，1928年秋—1932年。

1928至1932年，是弘一书法衍变过程中最重要的时期。其1928年完成《护生画集》第一集（初集）题诗，体现了弘一在接受印光法师劝诫后思想上的再一次提升。这些理念从弘一与李圆静、丰子恺的信札中都可寻觅到。弘一法师在以前多种书风的书写和探索下，不断尝试和寻找与自己心志相契合的书体。《护生画集》初集题诗的书风体现了"弘一体"的主体面目，可是由于写字模的原因，有回到魏碑体书风的迹象，如1930年所书的《楷书普贤行愿品赞册》，虽带有晋唐笔法，但总体上仍是碑派刚毅的书风。同时，在1930至1931年，弘一又书写了被马一浮称为"刊落锋颖""当为逸品"的《华严集联三百》。可见此时的"弘一体"还处在左右摇摆的境况下，或者说在1928年至1932年形成了迥然有别的两种"弘一体"（按方爱龙分类），而且混合交替使用。总体而言，在经过《护生画集》初集题诗、字模书写、《楷书普贤行愿品赞册》《华严集联三百》，最终到《楷书佛说阿弥陀经十六条屏》作品的完成，确定了"弘一体"的发展方向。另，篆书仍然穿插在其日常的书写中，如1929所书的《具足大悲心篆书卷》也非常典型。篆书是弘一一生不废的书体，对"弘一体"的最终形成有极其重要的作用。

① 参见萧枫编注：《弘一大师文集·讲演卷》，124～125页，呼和浩特，内蒙古人民出版社，1996。

盛世乐太平 民康而物阜
万类咸喁喁 同浴仁恩厚
当日互残杀 而今共爱亲
何分物与我 大地一家春

图4-44 《护生画集》（局部）

《护生画集》今存全套六册，共450幅图（图4-44），先后由弘一法师、叶恭绰、朱幼兰、虞愚书法配诗。

1927年，弘一经过上海，在其学生丰子恺家中小住，丰子恺发愿画五十幅戒杀生的画给老师弘一祝寿。丰子恺希望在绘画完成后，请弘一给每幅画上题写一首浅近易晓的诗。弘一在1928年4月19日回信道："《戒杀》画文字甚愿书写。"《戒杀》后改名为《护生画集》。后李圆净、丰子恺商议画幅、诗篇以五十数为计，相约每十年出版一续集。起初，前二集都由弘一亲题，出三集时弘一已圆寂，故此后各集分别由叶恭绰、朱幼兰、虞愚题书。

从1928年初秋策划商定《护生画集》初集出版事宜始，至今保留有13封弘一致丰子恺等有关编辑《护生画集》初集的来往书信。弘一在信中多次阐述其个人对此书的编纂意见，如：

朽人之意，以为此书须多注重于未信佛法之新学家一方面，推广赠送。故表纸于装订，须极新颖警目，俾阅者一见表纸，即知其为新

式之艺术品，非是陈旧式之劝善图画。①

此画集为通俗之艺术品，应以优美柔和之情调，令阅者生起凄凉悲悯之感想，乃可不失艺术之价值。若纸上充残酷之气，而标题更用"开棺""悬梁""示众"等粗暴之文字，则令阅者起厌恶不快之感，似有未可。更就感动人心而论，则优美之作品，似残酷之作品感人较深。因残酷作品，仅能令人受一时猛烈之刺激。若优美之作品，则能耐人寻味，如食橄榄然（此且就曾受新教育者言之。若常人，或专喜残酷作品。但非是编所被之机，故今不论。）②

书写对照画文字，须俟画稿寄到，乃能书写。因每页须参酌画幅之形式，而定其文字所占之地位，或大或小，或长或方或扁，页页不同，皆须与画幅相称。又每写一页时，须参观全部之绘画及文字之形式，务期前后统一调和，不能写一页只照管一页。③

他对书出版之后赠送读者的身份也做了相应的提醒：

《戒杀画集》出版之后，凡老辈旧派之人，皆可不送或少送为宜。因彼等未具新美术知识，必嫌此画法不工，眉目未具，不成人形。又对朽人之书法，亦斥其草率，不合殿试之体格（此书赠与新学家，最为逗机，如青年学生，犹为合宜）。把读者寄于青年学生。唤醒他们的仁爱向善之心。④

1928年年底《护生画集》初集终竣工出版，弘一所题诗书法典雅端庄、骨气峻整、布局疏朗，已经渐趋退却了碑派的刚猛之气。"弘一体"已然在《护生画集》初集的出版中逐渐体现出来了。前文已经提到，《护生画集》体现了佛

---

① 《弘一大师全集》编辑委员会编：《弘一大师全集》第十册附录卷，366页，福州，福建人民出版社，2010。

② 《弘一大师全集》编辑委员会编：《弘一大师全集》第十册附录卷，378页，福州，福建人民出版社，2010。

③ 李叔同：《李叔同书信集》，223页，北京，中国致公出版社，2018。

④ 《弘一大师全集》编辑委员会编：《弘一大师全集》第十册附录卷，377页，福州，福建人民出版社，2010。

教戒杀的精神，其中书风不宜表现碑派的刚狠杀伐之气，"要让观者感受到平和、温仁、简淡的气息。'弘一体'就在这样的特殊的理念要求下酿成并集中出现"①。画集所要体现的理念与弘一的心志和审美要求完全契合。

《护生画集》初集由开明书店出版后，丰子恺在1939年3月5日的日记中记载说，其原稿"已在上海佛教局势机林中被倭寇所烧毁"，因而到1939年，弘一法师闭关之后，犹发心重写。重写重画后的书稿完成后，与《护生画集》的第二集同时印行，即为初集第二版。初写本尚有印本，对勘之下，初写本中的"弘一体"虽已成形，笔画丰满挺劲，不过还有个别字在不经意间流露出些许碑派意态，而重写本的形体更见寒瘦，笔画枯澹，完全是帖派书风，已是成熟的"弘一体"了。

《与丰子恺书》（图4-45）。1928年书。纵28厘米，横18.8厘米×2。纸本。丰子恺旧藏，后归私人藏。

释文：

前复一函计达慧览。城垣拆毁过半，又复中止（因有人反对），故寓楼之前尚未有喧扰之虞，惟将来如何未可预料耳。向承仁者及夏居士为谋建筑庵舍，似非所急（因太费事吃力）。朽意且俟他年缘缘堂建成，当依附而居。今后如无大变化，可不移居；若有变化，拟暂寄居他处，以待胜缘成就。诸希仁等酌之。质平宿疾已愈否？甚念。温州产有一种土草药，名曰"人字草"，治劳伤吐血极灵，丁福保、俞凤宾二医士曾作文赞誉。今春《聂氏家言》曾载此事，便中乞询问质平，如彼决定信仰此药，愿服用者，希示知，当以邮奉。李居士乞代致候，前答彼一信片，想已收到。《戒杀画》文字甚愿书写。又，李居士所著《楞严经科解》（上次所寄信片中，曾托以一册寄与鸿梁，彼近读《楞严》极有兴味），请再惠赐一册，寄至温州（邻居羽士数人根器甚利，喜阅禅宗语录及《楞严经》等，今拟以此赠彼）。甚感不宣。子恺居士。四月十九日，演音疏。②

---

① 参考潘良桢主编：《李叔同马一浮》卷，见刘正成主编：《中国书法全集》第83卷，12～13页，北京，荣宝斋出版社，2002。

② 弘一大师：《弘一大师文集 书信选二》，31页，北京，中国画报出版社，2017。

图4-45　《与丰子恺书》

　　本札未署年份，考其内容，时弘一在温州，可定为1928年。信札中所题的"缘缘堂"之名，是丰子恺自己抓阄所取。1926年弘一在上海小住时，曾为丰子恺书写此堂额。后直至1932年春，"缘缘堂"才在丰子恺家乡浙江桐乡石门湾落成。可惜当时弘一所书的题额太小，遂又请马一浮重书。1938年"缘缘堂"毁于战火，1983年由弘一弟子广洽法师出资重建，1985年9月落成。本札所提及的《戒杀画》即前文所详述的《护生画集》，"李居士""夏居士"分别为李圆净、夏丏尊。

　　此札行楷书，结体修长，笔画内敛，骨肉停匀，神采雍容，不似其他信札一般率意书写。其信札书风类似《护生画集》初集题诗，故此札甚至亦可认为属于早期的"弘一体"。

　　《与李圆净书》（图4-46）。1928年书。纵22.2厘米，横34.2厘米×2。纸本。丰子恺旧藏。

　　释文：

图4-46 《与李圆净书》

书悉。题名为《护生画集》，甚善。但其下宜增三小字，即"附文字"三字。其式如下：护生画集（附文字）。如是，则凡对照文字及尊者《护生痛言》皆可包括在内。未识尊见如何？此封面，请子恺画好，由朽人题此书名。至若题辞，乞湛翁为之，诗文皆可。但付印须在年内，湛翁能题就否，不可得而知也。去年晤湛翁，彼甚赞叹仁者青年好学，故仁者若向彼请求，或可允诺。附写一笺，往访时可持此纸。去年仁者之函，湛翁未覆，并无他意，彼之性情如是，即于旧友亦然，绝非疏远之意也。所以不乞湛翁题封面集名者，因湛翁喜题深奥之名字，为常人所不解，于流布颇有妨碍，故改为由朽人书写也。仁者往访湛翁，乞将画稿等带去，说明其格式。彼寓延定巷旧第六号门牌内，如唤人力车，乞云城内弼教坊银锭巷，因"延定"二字常人不知也。往访之时间，宜在上午七时至七时半之间，迟恐彼他出。将来《护生痛言》排板之时，其字之大小、排列之格式，皆乞与子恺商酌；初校之时，亦令彼一阅其格式合否。《嘉言录》中，有大号之黑点"·"，殊损美观；如必须用，可用再小一号者"."。或用三角空形"△"，尤善。此书虽流通甚广，雅俗共赏，但实偏重于学者一流之机。因子恺之画、朽人与湛翁之字，皆非俗人所能赏识，故应于全体美观上十分注意也。装订以洋装为宜，如《到光明之路》之式最善。尊撰《护生痛言》，闻已脱稿，至为欢慰。谨复，不具一一。六月十九日，演音上。圆净居士慧览。湛翁向不轻为人撰文写字。朽人数年前曾代人托彼撰写，至今未就。此书题词，如至九、十月间仍未交来者，则改为由朽人撰写。但衰病不能构思，仅能勉题数语耳。[①]

此札内容很长，为弘一就《护生画集》初集编印事宜致李圆净。李圆净，一作圆晋，原名李荣祥，广东人，热心佛教文化事业。札中内容主要涉及乞马一浮为正在编辑中的《护生画集》初集"题辞"之事。"湛翁"即马一浮。信札中所及乃编撰《护生画集》初集参与者诸人诸事，以及由丰子恺作画、

---

① 李叔同：《李叔同书信集》，214～215页，北京，中国致公出版社，2018。

弘一题诗并题写书名、拟请马一浮作序等事宜。较遗憾的是，初集所印数量不多，且原手稿毁于日寇进犯上海之时。故初版印本至今已甚为罕见（李圆净手持弘一的亲笔信造访马一浮之后，于是年农历七月应允完成所题，即初集之序也）。此札书风绵密瘦劲，飘逸萧散，字形修长，用笔率性、自然，与所题"护生画集"四字气息相类，但字形略有不同。与《与丰子恺书》相比较，此书札字形更加修长，且呈左低右高之势。用笔极内敛，笔短意长。"流""净"等字的左偏旁都简化为一竖笔画，应是在一种极其放松的环境下所书写的。弘一这样的书风常见于其信札中。

《剖裂·昭廓四言联》（图4-47）。1929年书。尺寸不详。纸本。刘质平藏。

释文："剖裂玄微，昭廓心境。"款识："大方广佛华严经，清凉国师疏文，龙臂书。"款前钤有佛印，款后钤白文印"辟"。其中有后补款识小字："己巳九月二十日，质平居士来晚晴山房，捡此赠之，论月时年五十。"可知此联是送给其弟子刘质平的。

1929年，弘一年50岁。正月，居厦门南普陀寺，春，返温州，秋，在白马湖"晚晴山房"小住。此联即是在白马湖停留时所书。从文意上理解，"捡此赠之"，应不是当日书写，而是从前几日写完的书作中挑选到此幅（按，1929年夏天，白马湖晚晴山房竣工，弘一时常在此地居住，直到1932年秋离开，近四年来，弘一多在白马湖周边修行，这个时段是弘一书法的高峰期）。

此联笔画凝练，笔墨浑穆，承袭了1928年所书写的《护生画集》的书风。细观笔墨，我们发现了一个很有特色的用笔，字中的"点画"都写成"逗号"的形状，像是用笔轻轻地画了一个半圆。其他笔画也是提笔中含，筋藏肉莹，破觚为圆，线如屋漏痕，如"剖"字的"点画"古质如虫蚀。通篇匀粹秀整，虚和圆静，气息安和，温润如玉，一派佛家气象。

《具足大悲心篆书卷》（图4-48）。1929年书。有浅朱丝栏界格。纵30厘米，横102厘米。纸本。刘质平旧藏。

释文："具足大悲心"，款识："此古法卷纸也，藏于钱塘定慧者。百年后归于余又十数年。尔将远行，写《华严经》句以付后人共珍奉焉。己巳秋，晚晴院沙门论月，时年五十。是年九月，赠质平居士。时同住白马湖上。"本卷弘一自署别号"论月"。末行为后来加跋，为不同时间所写。是年农历九月

图4-47　《剖裂·昭廓四言联》

图4-48　《具足大悲心篆书卷》

二十日，弘一法师50寿辰，刘质平从上海至上虞白马湖来看望弘一，故谓"时同住白马湖上"。有云"尔将远行"，可知弘一决定远赴闽南。故此卷书写时间亦当在农历九月间。本卷书成后，初未有归属，刘质平来时，即赠予他。

虽然弘一的篆书在其遗墨中占据比例不算多，自家风格不甚明显，但是其篆书对"弘一体"的形成有积极作用。早年弘一在家馆受业时，读《说文》、临《石鼓》是日课，为他打下了古文字学的基本功。其少时的篆风多以《峄山碑》为主。翻检弘一的篆书遗墨作品，应该说弘一的篆书更专注于《峄山刻石》和邓石如篆书，其二者影响了他一生的篆书创作。此卷中的篆体在《峄山碑》的基础上把字形拉长了些，笔墨浑滋，体态庄茂，安静简穆。款识小楷风度端凝，独饶神韵，与《护生画集》初集题诗书风一脉相承，可以确定为"弘一体"。

字模样稿"世间如梦非实"信（图4-49）。1929年冬书。尺寸不详。纸本。夏丏尊旧藏。

关于字模的书写，夏丏尊在《续护生画集序言》中曾云："犹忆十年前和尚（弘一）偶过上海，向坊间购请仿宋活字印经典，病其字体参差，行列不匀。因发愿特写字模一通，制成大小活字，以印佛籍。还山依字典部首逐一书写，聚精会神，日作数十字，偏正肥瘦大小稍不当意，即易之。"[①]

弘一发愿书写字模有一个复杂的过程，发愿写字模的起因是在1929年农历九月下旬，在其《李息翁临古法书》开印之前，对现行的仿宋活字提出诸多不满，并于1930年4月12日，在致夏丏尊的一封信中，弘一无奈宣称写字模之事作罢。在这近七个月的时间到底发生了什么，大致可以从弘一致夏丏尊九封、刘质平一封，共十封信中读出。现以一封为例，1929年冬，弘一从厦门致信给夏丏尊，说明了书写字模的情况并随寄"世间如梦非实"六字为参考：

丏尊居士：

　　来厦门后居太平岩，拟暂不往泉州，因开元寺有军队多人驻扎也。序文写就，附以奉览。此书出版之后，余不欲受领版税（即分取售得之资）。因身为沙门，若受此财，于心不安。倘书店愿有以酬报

---

① 夏丏尊：《续护生画集序言》，见《弘一大师全集》（修订版）编辑委员会编：《弘一大师全集》十，379页，福州，福建人民出版社，2010。

世間如夢非實

此字
太大
不佳

图4-49　字模样稿"世间如梦非实"信

者，乞于每版印刷时，赠余印本若干册，当为之分赠结缘，是固余所
欢喜仰望者也。将来字模制就，印佛书时，亦乞依此法，每次赠余原
书若干册。此意便中乞与章居士谈之，并乞代为致候。字模之字，决
定用时路之体（不固执己见），其形大致如下（将来再加练习，可较
此为佳）："世间如梦非实"（此字太大，不佳）。字与字之间，皆
有适宜之空白。将来排版之时，可以不必另加铅条隔之。惟双行小注，
仍宜加铅条间隔耳。（或以四小字占一大字之地位，圈点免去。此事俟
将来再详酌）。是间气候甚暖，日间仅著布小衫一件，早晚则著两件。
老病之体甚为安适。附一纸及汇票，乞交子恺。演音上。①

　　信中所说的"时路之体"即世俗之体。我们至今不知道弘一心中理想的字
模是怎样的，至少是有别于"世间如梦非实"这六字样稿的。此六字结体和用
笔以北碑为主，在用笔上又兼及唐人楷法，可见弘一应该是根据开明书店的要
求对字模之字体作了"折中"处理。当然，开明书店有专业印刷可行性的通盘
考量，比如大众接受面，及偏旁部首分拆组合的可行性等技术问题。实际上雕
版印刷的字体需要良好的工艺适应性，笔画要简练规范，笔画之间的分布要均
匀，这样一方面便于雕刻，另一方面保证在印刷时笔画能清晰地表现出来。从
弘一致夏丏尊的信中可知，弘一是做过尝试和努力的，其前后大约写了二千余
字（且前后风格未必完全统一），但对印刷所需的字数还远远不够，加之弘一
患神经衰弱，精神衰颓，难以胜任。致使应夏丏尊之请为上海开明书店书写铜
模字形之事，未果而终。弘一在1930年4月12日致夏丏尊的信中大致罗列出三点
原因：一是健康原因（眼病）；二是有些字出家人不宜书写（此在夏丏尊《续
护生画集序》中提到，弘一书字模不忍书"刀"部，认为有杀伤之意）；三是
印刷效果的制约，其字形的结体和笔画难以表达其最初的愿景。其中，第三点
应是主要原因。字模的书写对弘一的书风产生了较大的影响，弘一依此风格写
过许多作品。

　　《普贤行愿品赞册》（图4-50）。1930年书。纵29厘米，横22厘米（每一
纸尺寸）。共51开，册页。纸本。刘质平旧藏。

---

　　① 弘一法师：《李叔同全集》04《书信》，86页，哈尔滨，哈尔滨出版社，2014。

图4-50 《普贤行愿品赞册》

传世所见的本册为刘质平所存旧装之物，封面有马一浮在1937年农历十一月题签一纸，共三行："《普贤行愿品赞册》弘一法师书，刘质平居士珍藏。丁丑冬十一月，蠲戏老人题署。"

关于此件的内容说明，《中国书法全集》之《李叔同马一浮》卷介绍道："首开内容为偈颂题署，辞曰：'《大方广佛华严经入不思议解脱境界普贤行愿品赞》。唐罽宾国三藏般若奉诏译。'自第二开起至末开前三行，书'赞'辞（亦称'偈颂'），凡62颂，每颂七言四句，共1736字。末开最后两行为弘一款署'岁次鹑火四月，沙门演音书'11字，款下钤'弘一'朱文印。'鹑火'岁在庚午（1930），时弘一在上虞白马湖晚晴山房。唐贞元年间般若译《大方广佛华严经入不思议解脱境界普贤行愿品》，简称《普贤行愿品赞》，乃《华严经》四十卷本，俗又称'四十华严'，为弘一最常颂读的经卷之一。《普贤行愿品赞》即为'四十华严'最后一卷经文之偈颂部分。弘一集联并手书的《华严集联三百》册，后百联就集自《普贤行愿品·偈颂》。"①

《普贤行愿品赞册》是弘一在尝试书写字模未果之后的作品，由于当时开明书店为字模还拟制了许多纸张，这些印有红方界格的纸张后来大多被弘一以抄经的形式书写掉了，"所余之纸，拟书写短篇之佛经三种（如《心经》之类），以塞其责，聊赎余罪"②。另外，弘一还用此纸给刘质平书写了此赞册，即本书所列图样。书写字模之事的"制约"，对弘一在这一时期的书法风格的影响是不言而喻的。早在1923年，弘一经印光大师点悟后注意力由北碑转向晋唐，1928年后的许多作品多以碑帖结合为主——以碑为体，以帖为意。而此册书法，由于印有界格，书写得端庄整齐，笔画劲挺，具有明显的北碑风格。疏落了他刚刚亲近的帖学风格，每个字饱满、直挺，字间布局均匀，空间布白与字模书写格式完全相同。起笔则棱角分明，不难看出这是弘一为了字模镌刻方便的"良苦用心"。这种字体带有明显的工艺风格，比1929年冬写的"世间如梦非实"六字更加整齐划一，这大概是"不固执己见"的结果。弘一当年将此51页纸寄赠刘质平时，曾附一纸云："余尔来手颤，左臂痛，不易高举。以后

---

① 参考潘良桢主编：《李叔同马一浮》卷，见刘正成主编：《中国书法全集》第83卷，233～234页，北京，荣宝斋出版社，2002。

② 李叔同：《弘一法师全集》02《书信》，126页，北京，新世界出版社，2013。

写字当甚困难。兹所写者，可为最后之纪念耳。"①笔者认为，身体有恙是一方面，更重要的恐怕是这种字体与弘一的心性并不相符，以至于使其身心俱疲。因此在1931年以后几乎不用此种风格书写，所附一纸云也是对此种书风在自己心里做个告别。

我们检视弘一的遗墨，《普贤行愿品赞册》是弘一一生中非常重要的作品。一是所书写字迹较多，二是书风特别（是弘一从帖学又回到碑学书风的过程），不过这样的风格主要集中在1930至1931年（且作品不少），方爱龙把它称之为"刚性弘一体"。导致此风格形成的缘由前文已述，即是弘一1930年应夏丏尊之请，为上海开明书店书写铜模字形（未果）之事的影响。

1930年弘一书法作品的风格都与其赠送给刘质平的《普贤行愿品赞册》雷同，如《华严经财首颂赞四屏》其一（图4-51），《智慧·功德五言联》（图4-52）等。其中《智慧·功德五言联》或许是写得熟练的原因，我们注意到"德""慧"中"心"字的两点都用了连笔，可见弘一也渐渐从字模的"桎梏"中解脱出来。这样的情况在下面几幅作品中更加明显。

《常饮·安住五言联》（图4-53）。1930年书。纵65厘米，横16厘米×2。纸本。私人藏。

释文："常饮法甘露，安住宝莲花。"其中"常"字的"口"，露字的"路"都是行书的写法。

《离暗·除热五言联》（图4-54）。1930年书。纵64厘米，横15厘米×2。纸本。私人藏。

释文："离暗趣明正，除热得清凉。"其中"热"字下方的四点简化成一横，"清""正"都是行书的写法。

《归宗芝庵主偈轴》（图4-55）。1930年书。纵66厘米，横18厘米。纸本。私人藏。

释文："千峰顶上一间屋，老僧半间云半间。昨夜云随风雨去，到头不似老僧闲。"此轴中多个字是以行书的连笔写法书就，如"屋""风""到"等，且多字中含有纤细的笔画。这些表征都可看出弘一已经渐渐脱开字模的影响。

《如来·普贤八言联》（图4-56）。1931年书。纵133厘米，横32厘米×

---

① 参考潘良桢主编：《李叔同马一浮》卷，见刘正成主编：《中国书法全集》第83卷，234页，北京，荣宝斋出版社，2002。

壽命曰誰起 復因誰退滅

猶如旋火輪 初後不可知

智者能觀察 一切有無常

智慧海成滿

功德華莊嚴

晉譯華嚴經集句

庚午八言

图4-51　《华严经财首颂赞四屏》其一　　图4-52　《智慧·功德五言联》

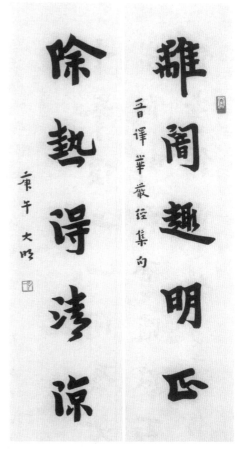

图4-54《离暗·除热五言联》

图4-53  《常饮·安住五言联》

千峯頂上一間屋老僧半間雲半間昨夜雲随風雨去到頭不似老僧閑

世間淨眼品第一盧舍那佛品第二

晉譯大方廣佛華嚴經偈頌集句

如来境界無有邊際

普賢身相猶如虚空

歲在辛未三月居簡阜敬書

明州大誓莊嚴院沙門亡言

歸宗芝庵主偈

庚午亡言

图4-55　《归宗芝庵主偈轴》　　　　图4-56　《如来·普贤八言联》

2。纸本。私人藏。

释文："如来境界无有边际，普贤身相犹如虚空。"款识："岁在辛未三月，居兰皋，敬书晋译《大方广佛华严经》偈颂集句：《世间净眼品》第一，《卢舍那佛品》第二。明州大誓庄严院沙门亡言。"此联1931年农历三月书于上虞白马湖法界寺，上联启首钤一佛像印，下联署款后钤二白文名号印"大明沙门""臂"。兰皋，法界寺山名；明州即宁波，上虞古属明州管辖；亡言，弘一别号之一。相较于1930年所书写的此类作品，此书联字势已拉长，回到弘一曾经一度修长的字形中。中宫始收紧，如"普""贤""有""虚"都是这样，不像写字模时那样尽力撑到方界线上。同时，字数较多的小字以长跋的形式书写在上下联大字联语的两旁，形制很特别。

1930年下半年，弘一完成其人生中重要的《华严经集联三百》（次年由上海开明书店出版），其书风（包括1928年所书的《护生画集》题诗）完全不同于《如来·普贤八言联》，也就是说，这段时间，弘一是两种书体交叉在用。即方爱龙所说的"刚性""逸性"弘一体。

《华严经集句》（图4-57），前文已述弘一对《华严经》的评价很高，认为"此宗最为广博，在一切法经中称为教海"①。其出家之后，逢人乞书时，多以《华严经》偈颂集句为联，以应求索者，成为其与世俗社会的纽带，直至其圆寂。陈星认为，以此经偈句接引社会各界对佛家思想的了解，弘一以比丘身、宏传佛教普度众生，以书法作为媒介，他的书法，即是佛法，影响广大的社会层面。②

关于《华严集联三百》的编纂情况，刘质平在《华严集联三百·跋》中说："岁之四月，为太师母七十冥辰，我师缅怀罔极，追念所生，发宏誓愿，从事律学撰述，并以余力集华严偈，缀为联语，手录成册。冀以善巧方便，导俗利生。"③有关《华严集联三百》的编纂过程，刘质平回忆说："先师在上虞法界寺时，将《华严经》偈句，集为联语。费半年余光阴，集成三百余联，分写

---

① 李叔同：《李叔同说佛》，91页，上海，上海三联书店，2014。
② 参见陈星：《弘一大师手书〈华严经〉偈原典考析》，见方爱龙主编：《弘一大师新论》，3~4页，杭州，西泠印社，2000。
③ 《弘一大师全集》编辑委员会编：《弘一大师全集》十，202页，福州，福建人民出版社，1993。

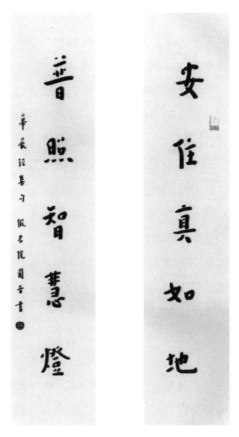

图4-57 《华言经集句》

二集。"[1]自1930年年初弘一来到浙江慈溪市金仙寺暂住,到《华严集联三百》从编纂至出版,持续时间约有一年。1930年4月1日弘一致刘质平的信中说:"集联已书写,但只能书一种体。因目力昏花,久视则痛疼,故不能书他体也。兹奉上样子四纸(格式甚好看),乞收入(此是写废者,乞随意赠人)。大约至旧历四月底,必可写齐也。"[2]弘一在书写《华严经集联三百》时,已是知天命的年纪,体力消耗甚大。至1931年5月24日,弘一在再次致刘质平的信中说:"集联已写就三分之二,后附之文尚未撰好。大约迟至旧四月底(新六月十五日)必可完成。全体格式尚佳,但学校作为习字范本,则未甚宜耳(因字体不

① 夏宗禹编著:《弘一大师遗墨》,211页,北京,华夏出版社,1987。
② 管继平编著:《李叔同致刘质平书信集》,102~103页,上海,东方出版中心,2014。

通俗）。"①

《华严集联三百》可谓耗费了弘一的大量心血，1931年6月，刘质平在将集联交由上海开明书店印制出版前，特请弘一法师为之作序。弘一在序言中说："割裂经文，集为联句，本非所宜。今循道侣之请，勉以缀辑。其中不失经文原意者虽亦有之；而因二句集合，遂致变易经意者颇复不鲜。战兢悚惕，一言三复，竭其驽力，冀以无大过耳。兹事险难，害多利少，寄语后贤，毋再赓续。偶一不慎，便成谤法之重咎矣。"②弘一深感此集联书写之艰辛，在力求不失《华严经》经文本意的同时，又要考虑如何向世俗推广，还要择对工整，灵活不滞，可谓殚精竭虑。《华严集联三百》充分体现了弘一法师高深的文学素养和佛学修为。

1931年农历九月十三日，弘一收到开明书店所印《华严集联三百》样本，十月方才正式出版（集联原稿手迹由刘质平收藏）。《华严集联三百》出版之后，弘一总体上是满意的，但也提出一些在布局上的看法，并希望重印时能有所改进。他说《华严集联》"格式甚好看"③；又说，"朽人之写件，四边所留剩之空白纸，于装裱时，乞嘱裱工万万不可裁去。因此四边空白，皆有意义，甚为美观。若随意裁去，则大违朽人之用心计划矣，……《华严集联》亦可重印，托陈海量居士最妥。字宜缩小，上下之空白纸宜多，乃美观也。《华严集联》书册之形式宜改为长形，与《四分律戒相表记》相同，上下多留空白，至要！"④

今集联原稿上尚有马一浮题跋，此事前文已有详述，故此从略记述。其因缘是1937年全面抗战爆发后，马一浮先生到桐庐避难，刘质平借此机缘请马一浮为弘一大师书《华严集联三百》手迹题跋。在这篇跋中，马一浮更多的是对弘一书法的评价："大师书法，得力于《张猛龙碑》，晚岁离尘，刊落锋颖，乃一味恬静，在书家当为逸品。尝谓华亭于书颇得禅悦，如读王右丞诗。今观大师书，精严净妙，乃似宣律师文字。盖大师深究律学，于南山、灵芝撰述，

① 管继平编著：《李叔同致刘质平书信集》，133页，上海，东方出版中心，2014。
② 陈珍珍、陈祥耀主编：《弘一大师纪念文集》，62页，福州，海风出版社，2005。
③ 《弘一大师全集》编辑委员会编：《弘一大师全集》八，100页，福州，福建人民出版社，1992。
④ 《弘一大师全集》编辑委员会编：《弘一大师全集》八，117页，福州，福建人民出版社，1992。

皆有阐明。内熏之力自然流露，非具眼者，未足以知之也。"①周作人亦曾在《华严集联三百》上题跋，并给予高度评价："上人书如其人，觉有慈祥静穆之气拂拂从纸上出，对之如听说法，此可谓之文字禅，正是一笔不徒下者也。"②

《华严经》中的偈语内容在弘一遗墨中占有很大的分量，而《华严集联三百》中的这些偈语，是弘一从经文中的千万偈语中所截取，然后再熔冶为自己的思想而成的。细观集联书法，能感受到弘一大师的善心和悲愿，此书风已经是典型的"弘一体"，体势趋长，结体疏朗，或是受写字模的影响，字迹间稍隐出"硬朗"之气。《华严集联三百》无论在内容和书艺上深受佛界与书画界人士的珍视，成为出世后他与世俗沟通的有效途径和历史见证。

《清凉歌词双屏》（图4-58）。1931年书。纵52厘米，横14厘米×2。纸本。私人藏。释文略。

1929年农历九月，时值弘一50岁生日。刘质平和夏丏尊一起自上海到浙江上虞白马湖为弘一祝嘏（祝福）。其间，刘质平叹息当时靡靡之音充斥歌坛，故请老师弘一撰作歌词以正风气。1931年正月初三，弘一致信刘质平告之《清凉歌词双屏》写就。1931年暮秋，弘一致信厦门芝峰和尚，称已完成"《清凉歌集》第一辑，歌词五首"。据考，1936年10月由上海开明书店出版的《清凉歌集》，《清凉》为其中第一首，其余四首依次为《山色》《花香》《世梦》《观心》。从书风上考此《清凉歌词双屏》应在1931年初为妥。③此轴书风气息类同《华严集联三百》，是初期的"弘一体"，不过此轴具行楷书意，用笔破方为圆，有些笔画取章草笔势，字势不若《华严集联三百》的端庄、严整。

《赞观世音菩萨偈》（图4-59）。1931年书。纵132厘米，横45厘米。纸本。私人藏。释文略。

此轴字形修长、体态端庄、用笔凝练，与弘一原来中宫收紧的书体相比，此书较疏朗，字内空间也充裕均匀，笔画有魏晋小楷的风韵，此时弘一又回到帖学的路上，可认为是"逸性弘一体"。此轴与1930年弘一书写字模之后所书

① 马一浮：《华严集联三百》手稿跋，见《弘一大师全集》（修订版）编辑委员会编：《弘一大师全集》第十册，379页，福州，福建人民出版社，2010。

② 陈子善、张铁荣编：《周作人集外文》下册，516页，海口，海南国际新闻出版中心，1995。

③ 参考潘良桢主编：《李叔同马一浮》卷，见刘正成主编：《中国书法全集》第83卷，235～236页，北京，荣宝斋出版社，2002。

清涼月　月到天心光明殊皎潔　今唱清
涼歌　心地光明一笑呀清涼風清涼風解
愠暑氣已無蹤　今唱清涼歌　熱惱消除

万物和清涼　水清水一渠涤蕩諸污穢
今唱清涼歌　身心無垢樂如何清涼清
涼無上究竟真常　清涼

图4-58　《清凉歌词双屏》

释迦无上尊　具一切功德　见者心清净　迴向大智慧
如来大慈悲　出现於世间　普为诸群生　转无上法轮
如来无数劫　勤苦为众生　云何诸世间　能报大师恩
宁在诸恶趣　恒得闻佛名　不愿生善道　暂时不闻佛
若得见於佛　除灭一切苦　能入诸如来　大智之境界
若得见於佛　捨离一切障　长养无尽福　成就菩提道

岁次鹑首晋水大华严寺贤首院沙门滕鬘时居莆阜山阳

具足神通力　广修智方便　十方诸国土　无刹不现身
种种诸恶趣　地狱鬼畜生　生老病死苦　以渐悉令减
真观清净观　广大智慧观　悲观及慈观　常愿常瞻仰
无垢清净光　慧日破诸暗　能伏灾风火　普明照世间
悲体戒雷震　慈意妙大云　澍甘露法雨　减除烦恼焰
具一切功德　慈眼视众生　福聚海无量　是故应顶礼

岁次鹑首三衢莲华寺妙音滕院沙门悲憧时居莆阜山阳

图4-59　《赞观世音菩萨偈》　　图4-60　《释迦偈轴》

的《普贤行愿品赞册》相比，笔画柔和雍容，也纤细了许多。通篇书风丰神疏朗，神理自得。应该说是真正意义上的"弘一体"了。同样的书作还有1931年所书的《释迦偈轴》（图4-60）（纵132厘米，横44厘米。纸本。上海书画出版社藏），也与1931年所书的《羯磨文页》（图4-61）（纸本。尺寸不详。刘质平藏）气息上非常相近。

　　《普雨·难行七言联》（图4-62）。1932年书。纵112厘米，横26厘米×2。纸本。徐伟达藏。

　　释文："普雨法雨润一切，难行苦行为众生。"此联用朱砂书写，用笔凝练、朴实，如弘一以前写横画往往会出现一个"回钩"的动作，在此联中已经摈除。此联字势端庄，结体上略有上大下小的感觉，给人以谦恭、内省的姿态；通篇骨肉停匀，清和朴美，可以想象弘一在书写此联时，内心一定是虔诚、安宁的。1932年他还写过很多类似风格的书迹，如楷书《起大·以普七言

图4-61　《羯磨文页》

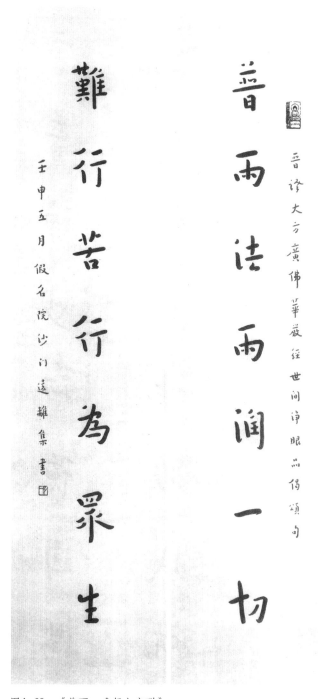

图4-62 《普雨·难行七言联》

联》（图4-63。尺寸不详。纸本。刘质平藏。释文：“起大愿云周法界，以普贤行悟菩提”）；楷书《于诸·以无七言联》（图4-64。纵115厘米，横20厘米×2。私人藏。释文：“以诸佛所修善法，以无上道化众生”）等。

《佛说阿弥陀经十六条屏》（其一）（图4-65）。1932年农历六月书。纵150厘米，横52厘米（每屏尺寸）。纸本。刘质平旧藏，现藏浙江平湖“弘一大师纪念馆”。

经文略，款识："岁次壬申六月，先进士公百二十龄诞辰，敬书《阿弥陀经》，回向先考。冀往生极乐，早证菩提，并愿以是回向功德，普施法界众生，齐成佛道者。沙门演音，时年五十三。"

《佛说阿弥陀经》最初由后秦三藏法师鸠摩罗什翻译。此十六屏是弘一遗墨中极其重要的大件作品。每屏6行，凡96行。其中经文94行，满行20字，计1773字；跋款小字2行，计63字，共计1836字。1932年6月5日，弘一法师在浙江宁波镇海伏龙寺，正值其父一百二十岁冥寿，为了纪念其父亲，在其学生刘质平的帮助下历时16天完成《佛说阿弥陀经十六条屏》。其结字用笔一丝不苟，行笔缓慢，用心虔诚。写时关门，除刘质平外，谢绝他人在旁，恐乱其神。每完成一屏（五尺整幅）需2小时，关于此作品的具体的创作经历，前文已有详述，此不再赘述。十六屏若一气呵成，叹为观止。字形体态疏朗典雅，虚和圆静。起笔收笔不落痕迹，笔笔藏锋，不急不躁，行笔朴实，把静态之美发挥到极致。通篇从一而终，态度安和，无一懈怠笔画。

《中国书法》于1986年刊发了刘质平《弘一法师遗墨保存及其生活回忆》一文，其中有此十六屏当时由弘一赠送给他的描述："我自入山以来，承你供养，从不间断，我知你教书以来，没有积蓄，这批字件，将来信佛居士们中，必有有缘人出资收藏，你可将此款作养老及子女留学费用。"[①]2000年年底，刘质平的子女将此十六屏捐赠给浙江平湖"弘一大师纪念馆"珍藏。

第四阶段，"弘一体"进入成熟期，1933年秋—1942年。

这一时期的"弘一体"代表了弘一法师的书风走向了成熟。所谓成熟是指这一时期的相关作品风格已经趋向稳定，无论是书札或写件作品都趋向统一。1935年弘一所书的《誓作·愿为楷书六言联》就是典型的"弘一体"了。随

---

以普贤行悟菩提

起大愿云周法界

唐贞元译大方广佛华严经入不思议
解脱境界普贤行愿品偈句壬申二月
贺平吾士始学大悲陀罗尼及般若心经
书此以李敬志赞喜 沙门被甲 时年五十三

图4-63 《起大·以普七言联》

以无上道化众生

于诸佛所修善法

晋译大方广佛华严经卢舍那佛品
壬申五月沙门而归集偈颂句书

图4-64 《于诸·以无七言联》

佛說阿彌陀經

姚秦三藏鳩摩羅什譯

如是我聞一時佛在舍衛國祇樹給孤獨園與大比

丘僧千二百五十人俱皆是大阿羅漢眾所知識長

老舍利弗摩訶目揵連摩訶迦葉摩訶迦旃延摩訶

俱絺羅離婆多周利槃陀伽難陀阿難陀羅睺羅憍

梵波提賓頭盧頗羅墮迦留陀夷摩訶劫賓那薄拘

图4-65　《佛说阿弥陀经十六条屏》（其一）

着年龄的增长，弘一体力明显下降，身心都发生微妙的变化，烟火气一步步褪去，"弘一体"的结体变得更加修长，线条的力度柔中带刚，如1937年所书的《大悲·慧光五言联》已经是成熟的"弘一体"了。且信件与写件作品风格趋向统一，并无二致，如1939年所书的《致刘质平信札》与其1941年所书的《三省》横幅作品十分相似，这一时期的"弘一体"变化较少，即使有变化，也只是从丰腴到寒瘦的渐变。不过1941所书的《念佛不忘救国》横幅似乎是个特例，笔画没有以前的疏瘦，或许是与当时的环境与书写的内容息息相关。

弘一在这一时期仍有篆书作品，如1933年书的《佛号篆书并赞佛偈颂》。朱书作品也明显增多（可能与安居于泉州开元寺期间用朱红水彩颜料圈点律书有较大关联）。另外很特别的是他还以"弘一体"的笔法来写行草书，这在其书中非常少见，如1934年给夏丏尊所书写的草书题匾《无住斋》即是此类。

《尊胜院偈页》（图4-66）。1933年书。纵24厘米，横14厘米。纸本。私人藏。

释文："法性真常离心念，佛眼广大如虚空。"相较于1932年书《佛说阿弥陀经十六条屏》，此书法用笔有抖动的感觉，不像前者用笔平实，字形修长，结构疏朗，横画、竖画往往暗含波折形，许多字写到最后的收笔往往带有回收上翘的手势，中锋用笔，线条虽较细，然韧度如折钗股，线质光洁清腴，刚柔相济。通篇行列间距较大，但字与字之间气息相通，婉丽高浑。是弘一体的成熟作品。与其相似的作品还有楷书《般若波罗蜜多心经》四屏其一（图4-67）。1933年书。纵31厘米，横20厘米。纸本。刘质平藏。不过通篇更加清瘦爽朗。首屏经题之端钤佛像印，末屏跋款下钤白文"弘一"印。经文略，款识："岁次癸酉，质平居士慈母谢世，为写《心经》一卷，冀业障消灭，往生安养者，尊胜院沙门善臂。""善臂"为弘一别号之一，据款识跋语可知，此件乃弘一法师因其弟子刘质平居士慈母谢世而书写，时间在癸酉年（1933），地点在泉州开元寺尊胜院。

关于此件的书写时间，弘一在是年6月12日和15日先后致信刘质平，均提及为他所写的《般若波罗蜜多心经》，其一："仁者克尽孝道为慰。开吊之日，宜用素斋……。《心经》及签写就，附邮奉。"其二："前函及《心经》，想悉收到。"又，考弘一行踪事迹，是年农历五月十日，方自厦门赴泉州，安居于开元寺尊胜院（今"弘一法师纪念馆"）。故当书于1933年农历六月上旬最有可

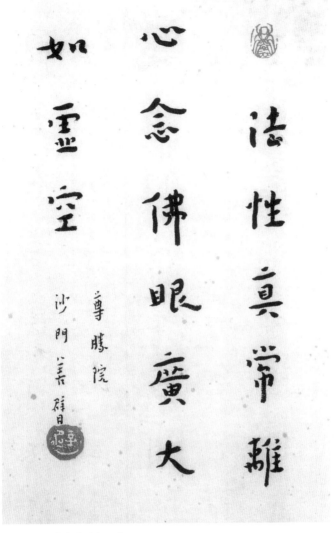

图4-66　《尊胜院偈页》

能。[1]此时"弘一体"已经进入成熟期。

　　1933年弘一为刘质平亡母回向写的《般若波罗蜜多心经》，章法疏朗有序，平淡蕴藉，不紧不慢；结构谨严匀称，字形修长，雍容恬淡；用笔轻巧，落墨安详，中锋用笔，提按顿挫不明显，每一个细微的点画皆各备形态，笔画

―――――――――――

[1]　参考潘良桢主编：《李叔同马一浮》卷，见刘正成主编：《中国书法全集》第83卷，239页，北京，荣宝斋出版社，2002。

般若波罗蜜多心经

观自在菩萨行深般若波

罗蜜多时照见五蕴皆空

度一切苦厄舍利子色不

异空空不异色色即是空

空即是色受想行识亦复

如是舍利子是诸法空相

图4-67 《般若波罗蜜多心经》四屏其一

如蜻蜓点水般轻盈，似水中的波纹，给人的感觉似乎随时都会隐去一般。具有"儒家的谦恭，道家的自然，以及佛家的静穆，似乎都有，又都没有"[①]，进入了无碍、随顺圆觉之境界。

《佛号篆书并赞佛偈颂》（图4-68）。1933年书。尺寸不详。纸本。私人藏。

释文："'南无阿弥陀佛。'《大方广佛华严经·入法界品·赞佛偈颂》：'若得见于佛，除灭一切苦。能入诸如来，大智之境界。''若得见于佛，舍离一切障。长养无尽福，成就菩提道。'"款识"持名弟子性愿施资印赠。演音敬书。"

本轴未署年月。纸面略有损渍。篆书"南无阿弥陀佛"朱砂书，启首钤佛像印，款语后钤朱文印"弘一"。弘一所书的篆书佛号极多，此为弘一所书佛号立轴的常见样式之一，或者说弘一的篆书贯穿其一生。此轴篆书"南无阿弥陀佛"字与1926年书的《篆书佛号并莲池语录》相比较，字形结构大体相似，不过此轴线质更精劲，更有韧性。款识中的"持名弟子性愿"是弘一首次入闽南在厦门南普陀寺认识的一位老法师，其曾在承天寺创办月台佛学社，1931年弘一应邀为之拟定教育方法等事宜。此轴应是时所书。

《无住斋题匾》（图4-69）。1934年书。尺寸不详。纸本。夏丏尊藏。

释文："无住斋"，款识："丏尊居士属。甲戌，胜解。"

此匾为夏丏尊嘱书，后此件由其女儿夏满子随嫁，归到夫家。夫家即叶圣陶之子叶至善。"无住"乃佛家语，以法无自性，万物随缘而起，故一切无住。《维摩经·观众生品》："从无住本立一切法。"《金刚经·妙行无住分》："菩萨于法，应无所住。"元以后很多文士喜以"无住"为斋名别号。弘一有时亦自署"无住"。此件题匾作草书，笔多篆意，与"弘一体"一脉相通。笔法气息类有八大山人的草书韵味，又略有西晋陆机《平复帖》之章草遗韵。此件与1936年所书的单字"佛"在书风上可归为一类，不过此类草书在弘一一生的遗墨中较少见。

《誓作·愿为六言联》（图4-70）。1935年书。尺寸不详。纸本。私人藏。

释文："誓作地藏真子，愿为南山孤臣。"此联字体修长，行笔朴实，笔画和结构类似1932年书《佛说阿弥陀经十六条屏》，不过略显清瘦，这应该同

① 桑火尧：《弘一书风新探》，见《当代中国书法论文选·书史卷》，807页，北京，荣宝斋出版社，2010。

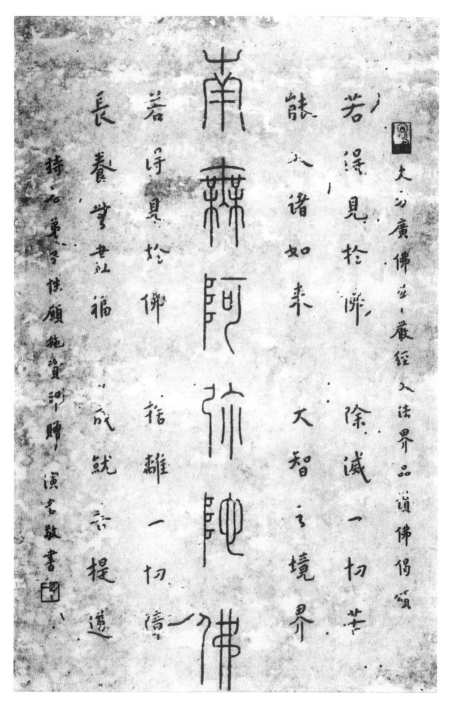

图4-68 《佛号篆书并赞佛偈颂》

图4-69　《无住斋题匾》

他年岁逐渐增长，加之在各地辗转奔波，体弱多病不无关系。此联字形下部略缩，形成上大下小的字势，这也是弘一体的一个较典型的特征。此联通篇匀净安整，提笔中含，以筋骨胜，一派清虚高简之致。

《行书单字佛号》（图4-71）。1936年书。纵79厘米，横38厘米。纸本。刘质平旧藏。

此立轴内容单写一个"佛"字，启首钤佛像印，押尾钤印"沙门弘一"，款识中自署"无住"，"佛"字长逾一尺，与款识文字一样皆为"弘一体"，款识释文："岁次玄枵日光别院，沙门无住敬书"。此时弘一的书法很难用碑帖的概念来界定，他已经逐渐摒弃了艺术概念，摒弃了艺术层面和技术层面的观照，而是以日常弘扬佛法的书写为主旨。此"佛"字中宫收紧，其中一"竖"笔极长，使得字势欹侧活泼，富有动感。中锋用笔，笔力遒劲，铺毫果敢，骨力峻拔，风度端凝，彰显拙厚峻秀之气，同时又温仁祥和、庄严慈悲。可见"弘一体"可大可小，于弘法宣教无所不宜。"佛"字四周的空白较多，或为弘一在排版新的着意安排，并与题款小字相得益彰。通篇圆融一体，正如他在给刘质平的信中所言："奉拙书数纸，其中大佛字为新考案之格式，甚为美观。"[1]"岁次玄枵"中的"玄枵"为岁星十二次之一，与太岁十二辰配为"子"，按弘一行年，当为丙子年，即前文所述的1936年，弘一法师正57岁。是年春，弘一因患臂疮自草庵至厦门就诊，数月方愈。夏，居鼓浪屿日光岩。从款识上看："岁次玄枵日光别院，沙门无住敬书。"此"佛"应在其病方愈后在厦门书。本幅曾为刘质平旧藏，1980年由其子刘雪阳转赠朱幼兰，后朱氏又

① 《弘一大师全集》编辑委员会编：《弘一大师全集》第十册附录卷，300页，福州，福建人民出版社，2010。

誓作地藏真子

龍集乙亥五十六歲誕日敬書

以自策勵銘諸座右 沙門演音

願為南山孤臣

戒業二疏及靈芝記文 弘裔

時居惠安淨峰寺研習事鈔并

图4-70 《誓作·愿为六言联》

图4-71 《行书单字佛号》

转赠新加坡广洽法师。广洽今已卒，故本轴如今下落未明，近年来在拍卖市场多次所见或皆为赝品。

《能于·普使七言联》（图4-72）。1936年书。纵93厘米，横18厘米×2。纸本。私人藏。

释文："能于众生施无谓，普使世间得大明。"

相较以前的书联，此时更加清瘦，笔画藏有丰富的细微动作，这同他的年龄和身体，特别是手势自然抖动有关系。弘一在写经上深受印光法师的影响，少求书艺文饰，而是以恭敬为主。印光法师曾言："大乘经典，诸佛慧命，书写不论工拙，要一诚敬，一笔不苟，庶几获益。若专求字体帖学，文饰美观，转失恭敬，致贻亵慢之咎。"[1]1937年弘一法师便曾在厦门南普陀佛教养正院讲到，出家人刻意讲究写字是没有意义的，甚至认为出家人不懂得佛法，而讲求写字可斥为佛门的败类，是可耻的。出家人唯一的本分，就是要懂得佛法，要研究佛法。当然写字如果有个样子，能写对子中堂来送与人，以作弘法的一种工具，也不是无益的。总之不要过多去讲求书法，[2]主旨是"人以字传"是不可取的，而应该"字以人传"方为正道。尽力减少文人书写习气，对文人在意的坚劲精秀笔法，应予以摒除。而以虔诚的尊佛法态度去写，此联书法正是印证了弘一法师以佛法为要的书风面貌和书写态度。通篇给人虚和圆静，安静简穆之气。

《大慈·慧光五言联》（图4-73）。1937年书。纵47.5厘米，横13.5厘米×2。纸本。私人藏。

释文："大慈念一切，慧光照十方。"1937年弘一58岁。春，在佛教养正院讲《闽南十年至梦影》。5月赴青岛湛山寺讲律。10月返厦门。岁末赴泉州草庵。此联承袭了《能于·普使七言联》的风格，具有返璞归真的境界，提笔中含，破觚为圆，古质如虫蚀，体势略向左倾，如天女散花，如花雨缤纷，极富动态和美感，十分灵动。笔画非碑非帖，实中有虚，虚中有实，提笔中含，血浓骨老，所谓"含刚健于婀娜"。通篇气脉连贯，浑金璞玉。同年所书的行楷

① 王宗懿：《纪念印光大师》，见海量编：《印光大师永思集》，118页，福建莆田广化寺佛教流通处。

② 参看萧枫编注：《弘一大师文集·讲演卷》，122页，呼和浩特，内蒙古人民出版社，1996。

图4-72 《能于·普使七言联》

图4-73 《大慈·慧光五言联》

书《金刚经偈轴》（图4-74）（纵90厘米，横31厘米。纸本。上海博物馆藏）也是此风格，都是典型成熟的"弘一体"。

《灵峰敬训轴》（图4-75）。1938年书。纵50厘米，横21厘米。纸本。私人藏。

此时弘一已经59岁。这一年他先后在草庵、泉州、惠安及厦门等地讲经。年岁已高，此书轴的字体态比以往都长，"卑"和"训"二字中的竖笔都拉得特别长，字形清瘦飘逸。此时弘一书法是信手拈来，不计工拙，笔画抖动波折，应该是年高体病所致，心中似有郁结，给人以寒简、淡泊之气。读之似有一股肃穆之气跃然纸上。《发心·忘己五言联》（图4-76，1939年书。纵79厘米，横18厘米×2。纸本。私人藏）也是属于此类。我们深深觉得，"弘一体"书法的高妙绝尘，归根到底是以其深厚的修为所支撑。

《致刘质平信札》（图4-77）。1939年书。尺寸不详。纸本。浙江平湖李叔同纪念馆藏。

释文：

　　质平居士澄览：前函及联对，想已收到。

　　兹寄上拙书一包（邮局能寄

图4-74 《金刚经偈轴》

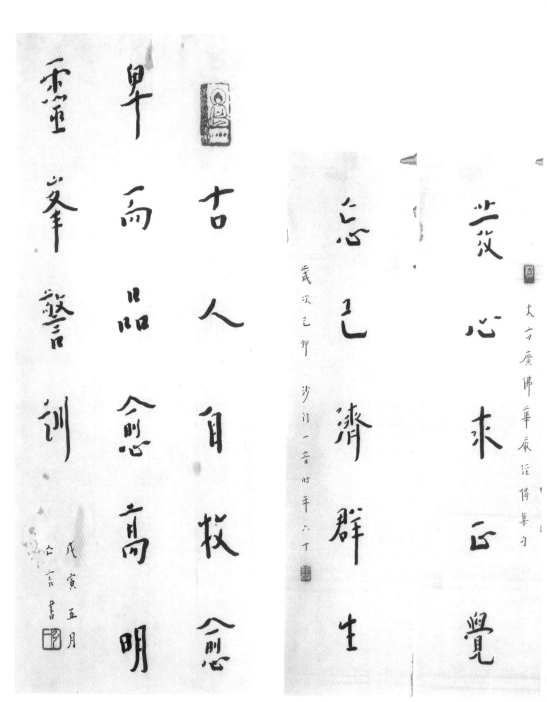

图4-75　《灵峰敬训轴》　　　　　　　　图4-76　《发心·忘己五言联》

質平居士澄覽　二刖函及聯對想已收到。

前寄上稿書一包。郵局能寄否未能定　武須逕寄亦未可知　乞勿急於脟

送轁為在脟可也。招人近兩年來身體雖健精

神日袞不久當往生極樂國　以後能再復寄亦

書恐未可定也。又小字文稿二冊　俗奉上以為紀念。

謹陳不備。

曲農曆七月十三日　書啓

图4-77 《致刘质平信札》

否，未能定，或须迟寄亦未可知），乞勿急于赠送，暂为存贮可也。朽人近两年来，身体虽健，精神日衰，不久当往生极乐国。以后能再续寄拙书否，未可定也。又小字文稿二纸，又钞序二纸，并奉上，以为纪念。谨陈，不备。

农历七月十三日，音启。[①]

此信未署年份，文尾钤白文印"弘一年六十以后所作"。此札一函三纸，另两纸系附小字文稿，此不具，不过二纸小字文稿尾署有"普济顶寺"字样，知弘一此时居福建永春桃源普济顶寺，并推断为1939年为确。弘一晚年信札与写件风格逐渐趋于统一，心手相应。此书札应归为成熟的"弘一体"，虽是信札，但写得严谨矜持，多以中锋运之，此时弘一年老体衰，但更能体会出其行笔凝练，刚柔相济之意态。

《念佛不忘救国》（图4-78）。横幅。1941年书。尺寸不详。纸本。刘质平藏。

卷首钤长方形佛像印，卷后钤长方形白文印"弘一年六十以后所作"。释文："念佛不忘救国，救国必须念佛。"款识："佛者，觉也。觉了真理，乃能誓舍身命，牺牲一切，勇猛精进，救护国家。是故救国必须念佛。辛巳岁寒，大开元寺结七念佛敬书呈奉晚晴老人。"1941年12月9日，国民党政府对日本

图4-78　《念佛不忘救国》

---

① 王维军：《李叔同（弘一大师）手札墨宝·识注考勘》，239页，杭州，西泠印社出版社，2017。

正式宣战，是年冬，弘一自晋江至泉州，先后在百原寺（铜佛寺）和开元寺小住，在泉州凡二十天，见客写字，甚为繁忙。适逢开元寺结七念佛（款识中亦有所书，简称"结七"，又称"打七"，是佛教一种规仪，净土宗僧人在每年农历十月十五日至腊月初八，前后7个星期共49天，口念佛号行事），有感于国危，弘一法师书此警句，以策励佛家弟子舍生求国。一般意义上的理解佛教是六根清净，不涉尘世的，可是从弘一的一生来看，少年接受儒学的熏染，影响了其一生，事实上佛教与政治历来有很深的渊源，中国人的传统哲学即是以儒释道三位一体而存在的。从古代的官僚、文士、僧人可以举出许多的例子。如怀素、欧阳修、苏轼等人，以儒释道形成自己的哲学观念，立身处世。弘一也不例外，弘一早年还亲近道学，常在案头放置《道藏》。他从小接受传统的四书五经教育。青年时代主动奔波于仕途之中，可见其早年即有儒学之心迹。如此我们不难理解弘一在62岁高龄写了此警句，事实上在抗战全面爆发的1937年，弘一即写过多幅相同的内容赠送给世人，还多次写过"勇猛精进"等内容来激励世人，弘一教导僧徒"念佛不忘救国，救国不忘念佛"，他曾手书"殉教"二字，并自题室额曰"殉教堂"，愿为护法不避炮弹。当日寇逼近厦门时，弘一发愿与危城共存亡。表现了民族气节。这些举动也使弘一法师的影响力在民间绵延滋长。

此横幅在布局上四周空白很多，字体清瘦修长，用笔厚实，气息平淡自然。一派自信从容之气。与离世前所写的"悲欣交集"四字，虽相隔一年时间，但在气息上迥然有别。

《三省》（图4-79）。横幅。1941年书。尺寸不详。纸本。私人藏。

释文："三省。"款识："辛巳二月十六夜，梦两示'三省'二字。翼日，书此以自勖励。晚晴老人。"前起有佛印，款后钤朱文印"弘一"。本作书于辛巳（1941）农历二月十七日，时弘一大师居福建南安灵应寺，因前夜两次梦到"三省"二字，第二日遂书此二字以自勉反省。"三省"指认真反省自己的过失。语本《论语·学而》："曾子曰：'吾日三省吾身：为人谋而不忠乎？与朋友交而不信乎？传不习乎？'"[1]儒家士人崇尚"一日三省吾身"。

此横批是弘一晚年书写，纸面有虫蚀损失。落款小字与"三省"气息相

---

① 饶宗颐名誉主编，陈耀南导读、张燕婴译注：《论语·学而篇》，45页，北京，中信出版社，2013。

图4-79 《三省》

类，字形修长，笔画匀净，柔中寓刚。真可谓人书俱老也，是典型成熟的"弘一体"。

《韩偓曲江秋日诗轴》（图4-80）。1942年书。纵67厘米，横34厘米。纸本。张人希藏。

释文："斜烟缕缕鹭鸶栖，蒲（藕）叶枯香著野泥。有个高僧入图画，把经吟立水塘西。"款识："唐韩偓《曲江秋日》诗。人希居士澄览。岁次鹑尾嘉平，晚晴。"

此诗轴为书赠张人希（1918—2008）之物。张人希，别名伽叶，福建泉州人，工书画印。曾与弘一有一段因缘。据张人希自己记录：有一年弘一法师住在泉州铜佛寺（又称百原寺），见到了张人希为该寺住持觉圆法师所刻的一颗印章，经觉圆引介，张人希第一次见到弘一法师。临别时，弘一就送他这件墨迹作纪念。款署"岁次鹑尾嘉平"，"嘉平"即腊月（农历十二月）。岁次鹑尾，太岁在巳，考弘一行历，当合辛巳年（1941）事，是冬弘一正驻锡铜佛寺。然是年以嘉平年正合公元1942年1月17日至2月14日。以前亦有考订本幅书写时间在戊寅（1938）冬，有误。款后所钤"弘一年六十以后所作"印记亦可明证之。

此作形式为弘一晚年常见之典型：作品尺幅大小在四尺四开间，首尾各钤一印，启首钤佛像印，正文和款识虽大小不一，但书风一致。正文末行空白处以双行小字补书部分款语，左另起续以小字跋款。款后钤"弘一年六十以后所

图4-80 《韩偓曲江秋日诗轴》

图4-81　《悲欣交集》

作"白文印。

从本幅作品中可见弘一作书喜用古字、俗字。此轴所书内容乃晚唐诗人韩偓《曲江秋日》诗，据林子青《弘一法师年谱》记：1941年夏，弘一也曾为黄福海书写了同一内容的小中堂。弘一自1932年农历十月在泉州郊外发现"唐学士韩偓墓道"遗迹后，极感佩其忠烈，曾嘱高文显（胜进）编著《韩偓评传》，而自撰其中《香奁集辨伪》一章；又因韩偓在唐末避地来闽而卒的经历，感慨良多，弘一常书其晚年诗作。是轴是弘一去世这一年书写，或是年高体病，有些笔画中间有扭动，或是拿笔不稳所致。整体布局疏朗有致，字形修长，纤细笔画中透出清腴之气，真可谓缥缈如游丝，古质如虫蚀。①

《悲欣交集》（图4-81）。1942年书。行书绝笔。十六开信纸大小。纸本。上海圆明讲堂藏。

1942年弘一六十三岁。是年3月赴灵瑞山、泉州等地讲经。后居温陵养老院。9月1日，温陵养老院假过化亭为戒坛，大师教演出家剃度仪式。10月2日见疾愈衰。10月7日唤妙莲法师写遗嘱。10月10日（农历九月一日）下午法师用尽了最后一点力气，写下了绝笔书"悲欣交集"，并旁注"见《观经》"三字后，交妙莲法师。（今能在纸上所见的一行小字"九月初一日下午六时写"是后人添写，非弘一本人手迹。）3日后，即13日晚7时45分，弘一呼吸少促，8时安详离逝，圆寂于温陵养老院晚晴室。此遗墨在2000年弘一法师诞辰120周年之际，始由收藏的居士持赠给上海圆明讲堂（妙莲法师出家地）。

弘一大师平生述及"悲欣交集"共五次，台湾学者李璧苑《弘一大师"悲

---

① 参考潘良桢主编：《李叔同马一浮》卷，见刘正成主编：《中国书法全集》第83卷，242～243页，北京，荣宝斋出版社，2002。

欣交集"的心境初探》归纳记述如下：

（1）1918年出家后，在《四分律比丘戒相表记自叙》中说：

> 余于戊午七月，出家落发。其年九月受比丘戒。马一浮居士贻以《灵峰毘尼事义集要》，并《宝华传戒正范》，披玩周环，悲欣交集，因发学戒之愿焉。

（2）1932年3月，《致胡宅梵书》：

> ……仁者所云：念佛时，身毛耸竖，悲欣交集，及厌弃尘劳，专乐佛法，皆是宿世善根发现，的确无疑。

（3）1932年岁末，《人生之最后弁言》：

> 岁次壬申十二月，厦门妙释寺念佛会请余讲演，录写此稿。于时了识律师以病不起，日夜愁苦。见此讲稿，悲欣交集，遂放下身心，摒弃医药，努力念佛。

（4）1934年，《一梦漫言跋》：

> 曩见经目，见《一梦漫言》，……披卷寻诵，乃知为明宝华山见月律师自述行脚事也。……反复环读，殆忘寝食，悲欣交集，涕泪不已。

（5）1942年10月10日，手书"悲欣交集"赠妙莲法师。①

"悲欣交集"究为何意？后人多有论及，要而论之，是弘一法师在往生之时对其毕生于佛法、世情的至高感悟。细观此纸（如今日之毛边纸），毛笔笔锋似乎没有完全濡开，线条有毛糙，画如铁石，体势向左倾斜，结构随字变转，如"欣"字中右偏旁"欠"横钩形成的半圆的划笔。"集"字有挣扎不安

---

① 参看李璧苑：《弘一大师"悲欣交集"的心境初探》，见方爱龙主编：《弘一大师新论》，102页，杭州，西泠印社，2000。

的摆动感，"悲""交"全然不在乎字的结构布局，转折方圆，随心所欲。此四字在疏淡中透出一丝刚毅气格，似有某些不甘，透出了弘一法师的最后心境。

1942年农历四月弘一的最后一封《遗训》中提及《论语·泰伯》一章，叙述曾子有病在身召集门生弟子，并发出庆幸自己能四肢健全离开人世的慨叹，"而今而后，吾知免夫"①。可见儒学对弘一一生的影响至深，或许是把曾子之言来比照自己当时的处境，已然明了自己来日已经不多，心中似有不甘。后人对于"悲欣交集"四字多解读为其已经放下了一切，是不准确的。笔者认为弘一的精神世界是多面的，丰满的，他曾五次写过"悲欣交集"四字，最终以"悲欣交集"四字绝笔，熊秉明推说他"某种内在的郁结，在皈依后并未有完全解脱"②。或许他一生都在入世和出世之间纠结，所以后人说他是以"出世身做入世事"③。"悲欣交集"四字是其对百感交集一生的最后喟叹。

---

① 饶宗颐名誉主编，陈耀南导读，张燕婴译注：《论语·泰伯篇》，145页，北京，中信出版社，2013。

② 熊秉明：《弘一法师的写经书风》，见《弘一法师翰墨因缘》，130～140页，台北，雄狮图书股份有限公司，1996。

③ 参考潘良桢主编：《李叔同马一浮》卷，见刘正成主编：《中国书法全集》第83卷，226页，北京，荣宝斋出版社，2002。

# 第四节 小结

　　弘一的一生具有浓重的传奇色彩，他在"五四"新文化运动到来的前一年出家了，出家后诸艺皆废，唯书法不辍。对于弘一的书法，他的学生丰子恺说："弘一法师留下不少的墨宝。这些墨宝在内容上是宗教的，在形式上是艺术的。"[1]进一步而言，弘一书风的精神支撑就是来自内心对佛学的无限亲近，其书法是建立在佛法基础上的，用弘一自己的话来说那就是"最上乘的字或最上乘的艺术，都在于从学佛中得来"[2]。

　　弘一出家之后，世人多以为其进入佛门后，书风随即发生了巨变。其实不然。其书风的变化是呈阶段性的。弘一出家以后的许多书法作品，都与佛教有关，或佛经、或偈句、或佛号。传达弘一的佛学思想，通过所书的佛经偈句，来启迪世人，培养善根。在弘法和书艺相互促进的过程中，弘一完成了自己的探索，形成了与其心志完全契合的书体——"弘一体"。

　　"弘一体"的形成在时间上有两个重要的关纽，第一是1923年印光法师对弘一关于写经书体的谨诫，使得书风往端庄严谨的帖学上靠，而且通篇的气息上都竭力做到前后一致，绝无中途放松和亵慢之态度；第二是以1928年《护生

---

　　① 林子青：《漫谈弘一法师的书法》，见李润生编著：《多视角美术赏析：中西名作解读教程》，238页，北京，人民美术出版社，2006。

　　② 此为弘一在1937年3月28日在厦门南普陀寺佛教养正院作《谈写字的方法》演讲时所说，完整句子为："我觉得最上乘的字，或最上乘的艺术，在于学佛法中得来；要从佛法中研究出来，才能达到最上乘的地步。所以诸位若学佛法有一分的深入，那么字也会有一分的进步；能十分的去学佛法，写字也可以十分的进步。今天所说的，已经很够了。奉劝诸位以后要努力勤求佛法，深研佛法！"

画集》初集作为契机，在思想上有了进一步提升，摒弃繁华，消除碑派杀伐之气。正是这两点的作用下，"弘一体"才逐渐形成。

"弘一体"结体修长，一派清古谦谨之气，弘一在创作的过程中特别讲究布局，上下左右，留空甚多。他认为字之工拙，占十分之四，而布局却要占十分之六，印证了他自己说的"全用西洋图案之法"来整体布局。这些前文已有详尽叙述，此处不再赘言。

这里要强调的是作为"弘一体"的核心——线条的表现力。"弘一体"能经得起细细品味，与其早年即打下坚实的技法基础不无关系，特别是其碑派思想和篆书研习的作用，二者一"刚"一"逸"贯穿其书风演变始终，使得看似单一的线条，具有了丰富的内涵和极强的表现力。"弘一体"书写多用羊毫，提笔中含，行笔篆意，入笔很轻，只用到尖锋，这应该是受到古代传统抄写经书的影响。①不过弘一毕竟不是职业的抄经手，他写得不急不慢，笔笔气舒，虽然是轻轻入笔，但手书还是暗含许多轻微动作，有时横画起笔会出现波碟"~"形，点画会出现"つ"，像一个逗号。总体而言，"弘一体"的线条还是处理得很干净，没有毛糙的感觉，不作牵丝映带，端庄静穆，毫不矜才使气，其用篆书的笔意把早年毕露锋锷的北碑笔画修持成百炼刚化绕指柔的线条。林可同在《弘一书法墨迹》序言中有过很恰当的描述："弘一的线条边缘并不毛糙（绝笔《悲欣交集》除外），力道绝不外拓。他的线条予人的感觉是如墨水写在光滑的玻璃表面，水线在笔锋铺陈的区域有所收缩，外轮廓圆润柔美，感觉凝练晶莹。它没有折钗股与屋漏痕那种力道相抗的冲突感，而是淡然平静似不经意，却柔而不弱，如春蚕吐丝，无声无息，是温蕴冲和的内家力量。盖玻璃之光滑斥水之力，与金属钗股和土墙面相比更为微妙，我无以名之，且在'如锥画沙''如印印泥'之外再加上一个'如画玻璃'。"②这是闲雅以及法度不自觉的高度统一，使得"弘一体"的线条体现出静、简、淡、圆、柔、劲的美学内涵。

弘一步入晚年后认为书法应摒除技法的屏障，他尊崇"先器识而后文艺"的理念，并常说自己的字便是佛法，认为如果没有对佛法的深入研究，缺乏道

---

① 按，华人德认为："写经的字都较工整，不能草率，草率就不虔敬，而抄写的速度又要快，才能有效率，故写横画都是尖锋起笔，不用逆锋。"见华人德：《华人德书学文集》，47页，北京，荣宝斋出版社，2008。

② 林可同：《弘一书法墨迹》，3～4页，杭州，中国美术学院出版社，2012。

德的修为，即使可以达到人以字传的地步，亦是一件"可耻的事"。这样的话，他对别人说，更是对他自己说。1941年，其致性愿法师的一封信说道："每日写字接客，自惭毫无修养之功，勉力撑持弘法之事，时用汗颜耳。"①又，壬午（时弘一63岁，是年圆寂）元宵致李芳远的一封信中说道："夫见客、写字，虽是弘扬佛法，但在朽人，则道德学问皆无所成就，殊觉惶惭不安。自今以后，拟退而修德，谢绝诸务。以后于尊处，亦未能通信。倘有惠函，亦不批阅。诸乞原谅，为祷。以后，倘有他人询问朽人近状者，乞以'闭门思过，念佛待死'八字答之可耳。"②从这两封信来看，我们可以推断弘一随着其年龄的增长，对书法本身的关注越发"不在意"，早在1937年，弘一在厦门南普陀时就说自己的书法已经是"无门无派"了，摒除了一切羁绊，从心而欲。正是这种"不经意"造就了"弘一体"无可名状的深奥意蕴。"有时有点儿像小孩子所写的那么天真，但一边是原始的，一边是纯熟的，这分别又显然可见。"③正如他自己所悟到的"是字非思量分别之所能解"。

　　"弘一体"看似简单，临写者也很容易摹到其形，但很难触及其真正的内涵，这种内涵是他皈依佛门后对人生的体悟和精神的寄托。他的人生是复杂丰满的，具有儒释道三教融合的精神气质，这些都是常人无法企及的。"弘一体"既有一份恬淡清凉又有一份骨鲠不甘之气，看似矛盾的二者有机地结合起来。"弘一体"是其内心世界的凝练，是持律谨严的精神面貌的反映，是宗教信仰与个人品性合二为一的外在表征。"弘一体"在中国书坛上独树一帜。

---

① 《弘一大师全集》编辑委员会编：《弘一大师全集》第十册附录卷，459页，福州，福建人民出版社，2010。

② 《弘一大师全集》编辑委员会编：《弘一大师全集》第十册附录卷，366页，福州，福建人民出版社，2010。

③ 李润生编著：《多视角美术赏析：中西名作解读教程》，235页，北京，人民美术出版社，2006。又见卢今、范桥编：《叶圣陶散文》上，232～233页，北京，中国广播电视出版社，1997。

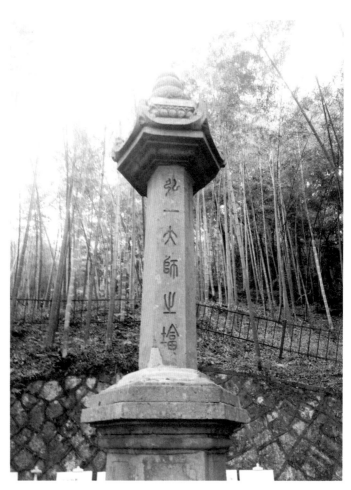

杭州虎跑寺李叔同纪念馆"弘一大师之塔"（此塔1954年
落成，又名"弘一大师舍利塔"）

第五章　弘一致刘质平书信与书法考[①]

第一节　刘质平与弘一「提前出家」考

第二节　信札里的出家生活与书法

第三节　多病与「遗嘱」

---

① 本章所收弘一法师书信图片与释文，均选自《李叔同致刘质平书信集》，对于书信时间的判定，也多采用该书的说法。见管继平编著：《李叔同致刘质平书信集》，上海，东方出版中心，2014。

# 第一节 刘质平与弘一『提前出家』考

弘一法师出家是以往学术研究的热点，然对于弘一"提前出家"的问题，却很少有人提及。这也是我们专门把弘一致刘质平的信件作专题研究的重要原因。

众所周知，虎跑"断食"是弘一出家前的重要事件，但断食后大师虽心生出世之念，但寒假后"仍回校任教"[1]，可见其当时并未出家。次年他在信中先是告诉刘质平"拟于数年之内入山""或在近一二年亦未可知"[2]，甚至说"鄙人于数年之内，决不自己辞职"[3]，但不久又改称"不佞即拟宣布辞职"[4]。到了1918年年初，弘一又一反常态地告诉刘质平，说他"早在今夏，迟在明年，将入山剃度"[5]，并在信中提出希望刘质平赶紧回国接受他的遗物。短短一年时间，为何大师出家的计划发生如此大的转变？我们从他与刘质平的书信中发现，一方面由于为刘质平"补官费"事宜让大师遭遇种种"求人难"的尴尬；另一方面，刘在日本的学习不见起色，情绪焦虑，甚至生出自杀的念头。因此我们从信中判断，刘质平是弘一出家事件的重要"导火索"，他的学业不畅某种程度上导致了弘一出家时限的提前。[6]

---

[1] 管继平编著：《李叔同致刘质平书信集》，13页，上海，东方出版中心，2014。
[2] 管继平编著：《李叔同致刘质平书信集》，39页，上海，东方出版中心，2014。
[3] 管继平编著：《李叔同致刘质平书信集》，28～29页，上海，东方出版中心，2014。
[4] 管继平编著：《李叔同致刘质平书信集》，36页，上海，东方出版中心，2014。
[5] 管继平编著：《李叔同致刘质平书信集》，43页，上海，东方出版中心，2014。
[6] 关于弘一法师出家的原因，以往研究者多围绕家庭影响说、家族破产说、遁世幻灭说、情无所依说等论述。（滕征辉：《民国大人物·文人卷》，276页，北京，台海出版社，2017。）其实他在出家前曾帮助浙一师的学生刘质平东渡日本留学，并承诺资助他学费，直到刘毕业，且嘱咐刘"安心求学"，不要担心学费。（管继平编著：《李叔同致刘质平书信集》，28～29页，上海，东方出版中心，2014。）刘质平与弘一的出家之间存在微妙的关系，这是以往研究中被忽视的一个问题。

弘一法师曾在浙一师任教7年，他对学生的学习和生活都关爱有加。海宁人刘质平因家贫而备受弘一关照，弘一不仅多方找关系帮他争取公费留学，还在其官费无望时慷慨解囊，为刘质平解燃眉之急。回国后，还推荐他去城东女学工作。所以刘质平与弘一法师的关系已经超出了师生情谊，用刘质平自己的话说，他与老师"名虽师生，情同父子"①。正是由于这份情谊，大师才把很多重要的作品托付给刘质平保管，而他也不辱使命，誓死守护恩师作品。据载，抗日战争时期，刘质平食不果腹，都不舍得卖恩师作品。又，蒋介石十分敬仰大师，想收藏一幅，国民党试图以请弘一做"政治和尚"为诱饵，恩威并施，均未得逞。②这层"情同父子"的关系不仅影响到了弘一出家的日程安排，而且在弘一出家后，刘质平自然也成为照顾其生活的主要人选。③1915—1942年，弘一法师曾写给刘质平大量书信，管继平在2014年将其编纂出版为《李叔同致刘质平书信集》一书，从中我们不仅了解到了弘一出家生活的诸多细节，而且清晰地看到他在俗与出家不同时期的书风转变。更值得一提的是，弘一出家始末细节的呈现让我们发现弘一"提前"出家与刘质平留学事件之间的因果关联。

1915年9月3日，致刘质平（图5-1）：

顷奉手书，敬悉。《和声学》亦收到。不佞于本学年兼任杭、宁

---

① 徐星平：《弘一大师》，425页，北京，中国青年出版社，2015。

② 刘质平：《弘一法师遗墨保存及其生活回忆》，7～8页，载《中国书法》，1986（4）。

③ 按，弘一法师出家后，并非如世俗所想象的那样靠化缘为生，很多生活物资皆由刘质平提供。据刘说："师入山后直至去世的二十五年间，一切生活费用，都由我供给，从未间断。"[刘质平：《弘一法师遗墨保存及其生活回忆》，7～8页，载《中国书法》，1986（4）。]刘质平十分关心弘一的生活，而弘一也并不见外，凡笔墨纸砚及日常生活衣食等皆写信请刘质平"惠施"，而刘质平也是有求必应。如1932年4月30日弘一写信给刘质平曰："前带各物悉收到。桂圆、饼干皆存贮甚多，数月内无须再购。"（管继平编著：《李叔同致刘质平书信集》，167页，上海，东方出版中心，2014。）同年5月30日又写信说："现需用宣纸数种，如下记者，……"（管继平编著：《李叔同致刘质平书信集》，169页，上海，东方出版中心，2014。）又，这一年弘一法师感觉腰痛，便写信给刘质平说："前服清补腰部之药无效。近用止痛药水擦之（外科用），颇有效力，想不久即可痊愈也。服'百龄机'已数日，甚为合宜，以后拟继续服之。兹奉上洋四元，乞代购。……牛奶饼干一大盒。牛奶本是素物，可以供佛，但余近年来不甚愿食。今因病后虚弱太甚，不得不食是以滋补也。"（管继平编著：《李叔同致刘质平书信集》，187页，上海，东方出版中心，2014。）最有趣的是，弘一还请刘质平为其买捕鼠器："余所居之处，鼠害为患，拟请仁者到上海先施公司，购西式捕鼠器一件。但必须不伤害鼠命者乃购之，否则不购。"（管继平编著：《李叔同致刘质平书信集》，185页，上海，东方出版中心，2014。）

图5-1

二校课程，汽车往来千二百里，亦一大苦事也！尊状近若何，致以为
念。人生多艰，不如意事常八九。吾人于此当镇定精神，勉于苦中寻
乐。若处处拘泥，徒劳脑力，无济于事，适自苦耳！吾弟卧病多暇，
可取古人修养格言（如《论语》之类）读之，胸中必另有一番境界。
下半年仍来杭校甚善，不佞固甚愿与吾弟常相聚首也。①

信中提到"杭、宁二校"，系浙江省立第一师范学校和南京高等师范学
校。弘一法师回国后，于1912年秋来浙一师任教，1915年又到南京高等师范学
校兼任图画、音乐老师。他之所以这么辛苦，一方面由于夏丏尊"恳留"，不

---

① 管继平编著：《李叔同致刘质平书信集》，3页，上海，东方出版中心，2014。

忍心拒绝朋友；[①]另一方面也不排除此间他要照顾天津、上海的两个家庭，生活开支较大等原因。信中还提到刘质平"卧病"一事，这一年刘质平因病回家休息，心情失落。弘一得知这一消息后写信劝他要振作起来，人生总要经历一些磨难，建议他多读书，从中寻找乐趣。

1915年9月16日（图5-2）：

> 顷接手书，诵悉。吾弟病势未减，似宜另择一静僻之地疗养为佳。家庭琐事万勿介意。张拱璧已到海宁，曾晤面否？鄙人后日往南京，又须二星期乃可返杭。……吾弟如稍愈，到杭疗养何如？[②]

图5-2

---

① 马明博、肖瑶选编：《我的禅：文化名家话佛缘》，27页，北京，中国青年出版社，2012。
② 管继平编著：《李叔同致刘质平书信集》，5页，上海，东方出版中心，2014。

从信中可知，刘质平应该是收到弘一法师9月3日的信后即有回信，信中抱怨家庭琐事烦恼，影响他疗养的心情，以致"病势未减"。所以9月16日弘一法师写信表示关心，开导他不要因生活的琐碎事情而影响病情，并谈及他的朋友张拱璧也到了海宁，还邀请刘质平到杭州来散心。正是由于弘一法师对刘质平的百般关心，使得他们建立了超越一般师生之间的关系，也使得二人在弘一二十多年的出家生活中通信不断。

关于弘一信件的书风面貌，前文已经有所叙述，我们看到1915年的这两封信均不太长，弘一法师在信中行笔潇洒自如，完全不是我们平时所熟悉的"弘一体"的样子。通篇来看，这两封信在用笔上多出锋，与出家后"弘一体"的含蓄内敛形成鲜明对比；从行气来看，虽然大体上可见纵势，然时而会出现有意无意的穿插和错乱的现象，并不明显的行气意识，颇有点"矮纸斜行闲作草"的意思。仅从书法本体来看，这个章法布局显然比出家以后整齐划一的弘一书法更有看点，也更能从中看出一个读书人此刻内心的睿智与锋芒。另外，若从取法的角度看，这两幅信札均带有很强的碑学色彩，似乎是刻意规避帖学中程式化的起承转合，很少见用笔的甜俗之气。这也与晚清碑学的畅行以及弘一法师对康有为的推崇存在较大的关系。晚清民国以来，书法家受碑学观念的洗礼，除了习惯于在碑榜书体中阐扬碑派理念，还在书信及日常手札中无形地受到碑学风气的影响。他们一方面很难完全脱离传统帖学语言，而以全新的所谓碑学笔法去抒情达意，进行更为随性的日常书写，另一方面又受碑学思维的限制，试图把碑学观念贯彻始终，努力重塑碑学"笔法"，甚至于在书信这种相对私密的社交场景中也表现出对碑学的尊崇，以至于出现这种碑帖交融的书写面目。从碑学家的角度看，这种写法与董其昌"字须熟后生"的理念相暗合。特别是9月16日的书信中，如"已"字、"静"字、"病"字、"另"字、"一"字、"勿"字等，其用笔方法具有明显的碑学特征，不甚讲究用笔的起止。而9月3日的书信，其写法有点类似于邓石如的行书，行笔略微有颤抖的痕迹，在当时的书家看来，或许这正是碑学味道融入行书的典型特征。

再说回弘一法师出家与刘质平留学的问题。我们知道，1916年，在同事夏丏尊的推荐下，弘一接触到有关断食的文章，一方面，当时他患有神经衰弱症，想通过这个方法看能否摆脱病痛；另一方面，他此时被俗事缠身，已生厌世之心，试图寻找精神解脱之方，所以"大为好奇，遂决心一试"。于是他在

出家前一年的阳历年假时到杭州虎跑寺断食，"并作《断食日志》。断食后曾作楷书'灵化'赠学生朱稣典，跋语有'断食十七日，身心灵化，欢乐康强'之语"①。回国工作以来，弘一法师的内心十分纠结，他有天津、上海两个家庭需要照顾，承受着物质和精神的双重压力，同时还身兼双职，被学校的凡俗事务缠身，所以有神经衰弱症也不难理解。然此时的他并未决心出家，去断食也是出于好奇，他在寻找精神解脱的途径。意外的是，断食后让他有了"身心灵化，欢乐康强"的感受。我们纵观弘一出家后的整个人生历程，认为这种断食的"快感"是虎跑寺相对封闭的外在环境赋予的，与其说弘一的断食是物质层面的禁欲，不如说这是精神方面获得了与世俗暂时疏离的愉悦。弘一法师并非那种试图断绝与尘世一切往来、一心面壁参禅的苦行僧，这从他出家后依然行在家之事，且与世俗有密切的书信往来便可看出。也可以说，如果世俗的困扰不是足够猛烈，他未必非要选择出家修行。断食期间与世俗的隔绝让他获得了精神的解脱，所以他写有"灵化"二字。前面我们对这两个字有过简述，从风格上看虽然是典型的魏碑一路，但用笔起止处刻意收敛了锋芒。这并非偶然，落款也同样延续了碑派风格，且笔画浓重古拙，我们从中也可以揣摩弘一此次断食的真实心理感受及变化。

1916年8月19日，致刘质平（图5-3）：

来函诵悉。日本留学生向来如是，虽亦有成绩佳良者，然大半为日人作殿军或并殿军之资格而无之，故日人说起留学生，辄作滑稽讪笑之态。不佞居东八年，固习见不鲜矣！君之志气甚佳，将来必可为吾国人吐一口气，但现在宜注意者如下：

（一）宜重卫生，俾免中途辍学（习音乐者，非身体健壮之人，不易进步。专运动五指及脑，他处不运动，则易致疾。故每日宜为适当之休息，及应有之娱乐、适度之运动。又宜早眠早起，食后宜休息一小时，不可即弹琴）。

（二）宜慎出场演奏，免受人之忌妒（能不演奏最妥，抱璞而藏。君子之行也）。

---

① 管继平编著：《李叔同致刘质平书信集》，7页，上海，东方出版中心，2014。

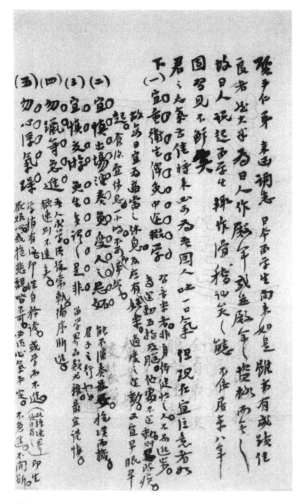

图5-3

（三）宜慎交游，免生无谓之是非（留学界品类尤杂，最宜谨慎）。

（四）勿躐等急进（吾人求学须从常轨，循序渐进，欲速则不达矣）。

（五）勿心浮气躁（学稍有得，即深自矜夸，或学而不进——此种境界他日有之，即生厌烦心，或抱悲观，皆不可。必须心气平定，不急进，不间断。日久自有适当之成绩）。

（六）宜信仰宗教，求精神上之安乐（据余一人之所见，确系如

此，未知君以为何如？）……不佞近来颇有志于修养，但言易行难，能持久不变尤难，如何如何！今秋因经先生坚留，情不可却，南京之兼职似可脱离。君暇时乞代购……封入信内寄下。六七日内拟汇款五元存尊处，尚有他物乞代购也。君如须在沪杭购物，不佞可以代办，望勿客气，随时函达可也。

君在校师何人？望示知。听音乐会之演奏，有何感动？此不佞所愿闻者也。……门先生乞为致意，他日稍暇，当做书奉候。并谓现在不佞求学不得，如行夜路，视门先生若在天上矣。①

我们说弘一法师的出家是很多因素共同作用的结果，其中刘质平留学事宜的牵绊是很重要的。他鼓励刘质平出国留学，按照常理说，若刘质平学业未竟他便出家的话，这完全不符合弘一一贯的作风。刘质平留学期间二人经常通信，刘质平在生活和学习上遇到困难便写信诉苦，弘一则极力安抚，说大部分留学生都会经历这样的困扰，很多人甚至被日本人嘲笑，不必太过在意，只要按部就班即可，"勿躐等急进"。为国争光应该首先锻炼自己的身心，这样才能为学好专业打下基础，同时在日常生活中要低调行事，"慎出场演奏"，不轻易交朋友，以免生是非。弘一的观点或许和他谨慎的性格有关，他对刘质平的要求并非不严格，而主要是想照顾他的情绪，怕他因情绪浮躁而影响学业。后文我们还会谈到刘质平因学业不顺利，"补官费"无望而想到自杀，弘一法师作为推荐他出国深造的老师，当然要对其负责到底，这也是我们为什么把刘质平的留学与弘一出家联系在一起的重要原因。为了解开刘质平的心结，弘一提出"宜信仰宗教，求精神上之安乐"的建议，但这个意见对于尚且年轻的刘质平来说实在有点不切实际，甚至于年近不惑的弘一也坦言"言易行难，能持久不变尤难"。此时的弘一已经感觉在杭州、南京两地兼职力不从心，只是由于校长经亨颐的一再挽留，碍于情面不好推脱，这也某种程度上与其产生出家之念联系了起来。从信中看，虽然此时的弘一表现出对修行的向往以及对世俗的厌倦，但他并没有打算出家，还托刘质平在日本代购乐器，且介绍他与自己留日时的朋友们认识，这也是刘质平为何说他与弘一情同父子的原因。所以

① 管继平编著：《李叔同致刘质平书信集》，10～11页，上海，东方出版中心，2014。

我们看到这封信在整体上用笔仍旧带有很强的文人气息，行笔流畅，上下连带通畅自如，用笔多出锋，书卷气息强烈，具有较强的世俗性。从世俗人的角度看，这种作品的技法辨识度较高，相比之后弘一法师的写经体而言，显然更能激起人们的阅读兴趣和在专业技巧上的共鸣。需要强调的是，尽管我们不能把书法面貌与文人心态的关系绝对化，但二者步调大致趋同的现象却是存在的，这一点在弘一法师身上有明确的体现。

1917年1月18日，致刘质平（图5-4）：

> 手书诵悉。清单等皆收到。愈学愈难，是君之进步，何反以是为忧！B氏曲君习之，似躐等，中止甚是。试验时宜应试，取与不取，听之可也。不佞与君交谊至厚，何至因此区区云对不起？但如君现在忧虑过度，自寻苦恼，或因是致疾，中途辍学，是真对不起鄙人矣。从前鄙人与君函内解劝君之言语，万万不可忘记，宜时时取出阅看。能时时阅看，依此实行，必可免除一切烦恼。从前牛山充入学试验落第四次，中山晋平落第二次，彼何尝因是灰心？总之，君志气太高，好名太甚，务实循序四字，可为君之药石也！
>
> 中学毕业免试科学，是指毕业于日本中学者；君能否依此例，须详询之。证明书容代为商量。五日后返沪补汇四元廿钱。前君投稿于《教育周报》，得奖银十六元。此款拟汇至日本可否？望示知！……一月十八日。[1]

刘质平在音乐课程学习上困难重重，这点弘一法师想必是知道的。他没有直接批评刘质平，而是鼓励他不要气馁，甚至对其厌倦考试一事也没有提过高要求，只说"取与不取，听之可也"，这显然也是刘所不愿意接受的。从信中可知，刘质平自觉愧对老师的厚爱与栽培，弘一显然也没有更好的办法，他以日本音乐界励志的牛山充、中山晋平为例，劝慰刘质平不要灰心，调整好心态，不必"志气太高，好名太甚"。另外，还在课程学习方面给予刘质平具体的建议，可谓良师益友。从1917年弘一法师写给刘质平的若干书信来看，法师

---

[1] 管继平编著：《李叔同致刘质平书信集》，15页，上海，东方出版中心，2014。

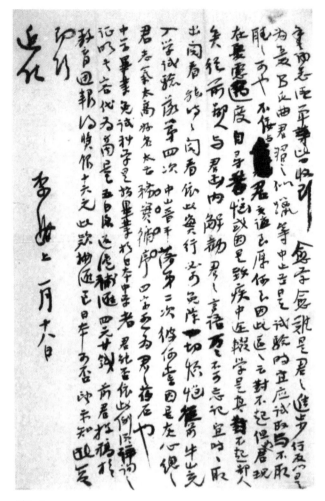

图5-4

在书风上多见意气风发的韵味，笔锋灵活多变，不避锋芒。因此后面凡书风无明显变化者，我们不再从书法本体的角度展开论述。

　　需要说明的是，尽管弘一法师在回信中一再宽慰刘质平，然其多次在信中表现出的负面情绪（从弘一回信中可得知）并非对弘一法师没有任何影响。1917年，当他得知刘质平学业不见起色，情绪很不稳定，且学费无着落（弘一为之多方筹措，到处碰壁而无果）时，法师的内心也渐渐发生了转变。

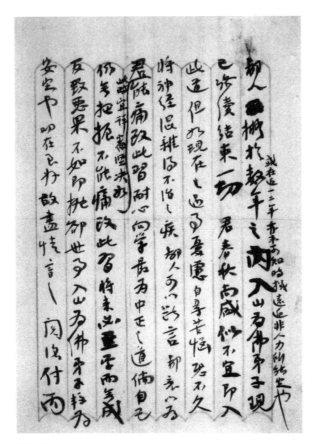

图5-5

同样是在1917年1月，弘一法师又写信给刘质平说（图5-5）：[1]

> 鄙人拟于数年之内入山为佛弟子（或在近一二年亦未可知，时机远近，非人力所能定也），现已陆续结束一切。君春秋尚盛，似不宜即入此道。但如现在之遇事忧虑，自寻苦恼，恐不久将神经混杂，得不治之疾，鄙人可以断言。
>
> 鄙意以为，君此时宜详审坚决，如能痛改此习，耐心向学，最为中正之道。倘自己仍无把握，不能痛改此习，将来必至学而无成，反致恶果。不如即抛却世事入山为佛弟子，较为安定也！叩在至好，故

---

尽情言之。阅后付丙。①

　　尽管信中弘一法师透露说自己近年准备出家，且称"已陆续结束一切"，但他并没有放弃对刘质平学业的督促。在此时的弘一看来，刘质平的留学还有官费可指望，即便官费无望，自己也可以延迟入山的时间，总之不会因为自己看破了红尘，便放弃了对刘质平的责任。刘质平也表示过要随法师出家，法师的回答是"君春秋尚盛，似不宜即入此道"。他认为此时的刘质平尚且年轻，不应该消极低沉，断送了学业前程，所以劝他"详审坚决""耐心向学"，才是年轻人应该追求的"中正之道"，这恐怕也是基于自己个人的人生经验而发出的感慨。从信中的用笔风格来看，此间他已不像早两年那么锋芒毕露了，且第一行书写时笔墨把控不利，不仅出现了涂抹的点团，而且"内"字、"人"字按笔过重，显得格外扎眼。第二行的"切"字也是同样如此，弘一法师显然并不在意这些字画的工拙，他只关注信件的叙事性特征，至于笔画得失，他并不特别在意。今天我们看这样的作品，其史料价值仍然是第一位的，至于具体笔触是否失范，我们认为无伤大雅。这也为当代书法重写轻读的不良现象敲响了警钟。

　　1917年，刘质平在学习上遇到苦难，在信中也一再表现出了消极的情绪（如要退学、出家、自杀等）。然笔者认为刘质平的这些变化与官费不到位有很大的关系，为此弘一在1917年多次写信给刘质平，提及此事的办理进程（图5-6）：

　　　　来书诵悉。《菜根谭》及M弦前已收到，曾致复片，计已查收。
　　　　官费事可由君访察他人补官费之经过情形，由君作函寄来。上款写经、夏二先生及不佞三人，函内详述他省补费之办法。此函寄至不佞处，由不佞与经、夏二先生商酌可也。君在东言行谨慎，甚佳。交友不可勉强，宁无友，不可交寻常之友，寻常之友虽无损于我（或不尽然），亦徒往来酬酢，作无谓之谈话周旋，消费力学之时间耳！门先生忠厚长者，可以为君之友人。此外不再交友，亦无妨碍。始亲终

---

① 管继平编著：《李叔同致刘质平书信集》，39页，上海，东方出版中心，2014。

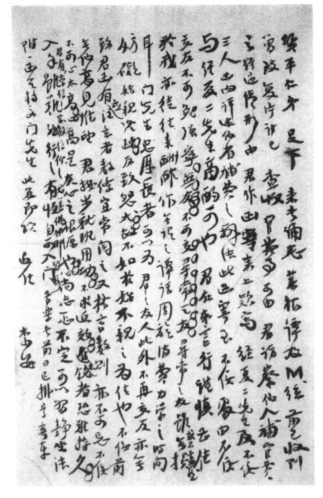

图5-6

疏，反致怨尤，故不如于始不亲之为佳也。不佞前致君函有应注意者
数条，宜常阅之。又格言数则，亦不可忘。不佞无他高见，惟望君按
步就班用功，不求近效。进太锐者恐难持久。不可心太高，心高是灰
心之根源也！心尚忐忑不定，可以习静坐法（君有崇信之宗教信仰之
尤善。佛、神、耶皆可）。入手虽难，然行之有恒，自可入门（音乐
书前日已挂号寄奉）。附一函乞转交门先生。①

---

① 管继平编著：《李叔同致刘质平书信集》，17页，上海，东方出版中心，2014。

这里有个背景需要交代一下，晚清时期，为了应对国内经济和政治危机，清政府内部发起了实业救国的洋务运动，其中很重要一条就是用官费派留学生去日本接受先进教育。①起初所派留学生的目的是去欧美学习，但由于多种原因，留美幼童大多未能完成学业。1901年，伴随着新政的实施，在列强和地方督抚的双重压力下，清政府在没有确定留学政策的前提下大量向日本派遣留学生。②1903年，为了鼓励更多的人去留学，清政府还专门颁发了《鼓励游学毕业生章程》，规定："由日本普通中学堂五年毕业，取得优等文凭者，叙给拔贡出身，分别录用；由日本文部省所管辖高等各学堂及程度相同的各项实业学堂三年毕业，取得优等文凭者，叙给进士出身，分别录用；由日本国家大学堂或程度相当的官设学堂三年毕业，取得学士文凭者，叙给翰林出身；有日本国家大学院五年毕业，获得博士文凭者除给以翰林出身外，并予以翰林升阶；由文部大臣所批准的私立学堂毕业者，也视其所学程度，酌情给举人出身或拔贡出身。"③这导致留学日本者骤增，同时由于留日学生的目的各异，且大量留学生使得官费吃紧，结果反而加速了清政府的灭亡。④对于此时的刘质平而言，尽管他在弘一法师的要求下一直想学有所成，回来报效国家，但官费迟迟不到位让他精神压力很大，这势必会直接影响其学习情绪，因此他频频给弘一法师写信，请老师帮忙联系补官费事宜。所以我们有理由认为，刘质平留日期间学习成绩的不理想，在很大程度上是由于官费问题让他心神不宁，而此时的弘一法师也是拖家带口，能力有限，所以他在信中特别叮嘱刘质平"上款写经、夏二先生及不佞三人"，他知道此事并不易行，少不了同事夏丏尊以及校长经亨颐的帮忙和支持。

问题还不仅如此，刘质平只是浙一师毕业的一个学生，他的分量显然引不起教育部门官员的重视，弘一法师应该是了解的，所以他才在信中交代上款写三人，"由不佞与经、夏二先生商酌"，其考虑之周详可见一斑。且他本人并不熟悉补官费的事宜及流程，所以要求刘质平"函内详述他省补费之办法"。

---

① 按，用日本学者大町桂月的话说，"中国的急务在发展教育，而教育上的急务在派遣海外留学生"。见实藤惠秀著，谭汝谦、林启彦译：《中国人留学日本史》，2页，北京，生活·读书·新知三联书店，1983。
② 岳恒：《清末新政时期的官费留学日本教育》，44~47页，载《西部学刊》，2018（7）。
③ （清）张之洞：《张文襄公全集》卷六一，2页，北京，中国书店，1990。
④ 岳恒：《清末新政时期的官费留学日本教育》，44~47页，载《西部学刊》，2018（7）。

此信中对"补官费"之事论述不多，反而是大篇幅嘱咐刘质平在外交友、学习应注意事项。这说明此刻弘一对"补官费"一事还抱有一定信心，所以要求刘质平"惟望君按部就班用功"即可。我们从这封书信的章法布局上也可看出，用笔行气明晰，纵势很强，行文通畅，较少涂抹及补笔。但到了接下来的一封信，当弘一为官费事宜百般作难而无果时，他显然没有了这封信里的理性与从容：

请补官费之事，不佞再四斟酌，恐难如愿。不佞与夏先生素不与官厅相识，只可推此事于经先生。经先生多忙，能否专为此事往返奔走，亦未可知。即能任劳力谋，成否亦在未可知之数（总而言之，求人甚难）。此中困难情形，可以意料及之也！君之家庭助君学费，大约可至何时？如君学费断绝，困难之时，不佞可以量力助君。但不佞窭人也，必须无意外之变，乃可如愿。因学校薪水领不到时，即无可设法。今将详细之情形述之如下：

不佞现每月入薪水百〇五元。

出款：

上海家用四十元（年节另加）。

天津家用二十五元（年节另加）。

自己食物十元。

自己零用五元。

自己应酬费、买物添衣费五元。

如依是正确计算，严守此数，不再多费，每月可余廿元。此廿元即可以作君学费用。中国留学生往往学费甚多，但日本学生每月有廿元已可敷用，不买书、买物、交际游览，可以省钱许多。将来不佞之薪水，大约有减无增。但再减去五元，仍无大妨碍（自己用之款内，可以再加节省），如再多减，则觉困难矣。又不佞家无恒产，专恃薪水养家。如患大病不能任职，或由学校解职，或因时局不能发薪水，倘有此种变故，即无法可设也。以上所述，为不佞个人之情形。

倘以后由不佞助君学费，有下列数条，必须由君承认实行乃可：此款系以我辈之交谊，赠君用之，并非借贷与君。因不佞向不喜与人

通借贷也。故此款君受之，将来不必偿还。赠款事只有吾二人知，不可与第三人谈及。君之家族门先生等皆不可谈及，家族如追问，可云有人如此而已，万不可提出姓名。赠款期限，以君之家族不给学费时起，至毕业时止。但如有前述之变故，则不能赠款（如减薪水太多，则赠款亦须减少）。君须听从不佞之意见，不可违背。不佞并无他意，但愿君按步就班用功，无太过不及。注重卫生，俾可学成有获，不致半途中止也。君之心高气浮是第一障碍物（自杀之事不可再想），必须痛除！

以上所说之情形，望君详细思索，写回信复我。助学费事，不佞不敢向他人言，因他人以诚意待人者少也。即有装面子暂时敷衍者，亦将久而生厌，焉能持久？君之家族，尚不能尽力助君，何况外人乎？若不佞近来颇明天理，愿依天理行事，望君勿以常人之情推测不佞可也。……此函阅后焚去。①

官费无望让弘一法师也很难为情，由于之前他给刘质平有过承诺，让他不必担心学费，安心学习即可。可现在事情一团乱麻，令他始料未及。所以只能说请补官费之事"再四斟酌，恐难如愿"。尽管刘质平的求助信上款有三人，但夏丏尊自知此事难办，不愿出头，经亨颐"多忙，能否专为此事往返奔走，亦未可知"。所以弘一法师深切体会到人世间的关系复杂，并非都像他对刘质平那样热心而不求回报。一句"总而言之，求人甚难"，不仅是感慨在"补官费"具体事宜上诸多的难堪和遭遇，更道出了他在世俗间疲于应对错综复杂的人际关系，以至于心生厌弃的情结。弘一在信中坦言，他在帮助刘联系补官费事宜中发现人情冷淡，"即有装面子暂时敷衍者，亦将久而生厌"。这当然也成为他有出世之念的一个条件，但此时的弘一仍在极力推动事情往积极方面发展，所以他说要用自己的薪水帮助刘质平解决燃眉之急。同时又强调他本"婺人""必须无意外之变，乃可如愿"，如果因意外因素而薪水停发，则难以如愿。且把他的各项日常开支都详细列了出来（这对于刘质平而言，显然是难以接受的，他了解了老师的生活状况后，怎忍心接受这笔资助？所以他之后的半

---

① 管继平编著：《李叔同致刘质平书信集》，23～25页，上海，东方出版中心，2014。

途回国也就不难理解了）。透过这个账目，我们看到的不仅只是弘一法师此刻的财务状况，更能领悟到一个中年男人身负家口之累以及各种世俗事务之烦扰，以至于他最后要用出家来了结这一切，所以他的情绪是很难掩饰的。我们从这封信的笔迹便可看出，与上一封信的章法布局不同，这封信完全没有了行笔的理性，行间距也时常被打破，字之大小、工拙，墨之浓淡枯湿全然不顾，笔迹较之前明显潦草了许多，不少字句需认真斟酌才能识读。还有，这封信前后密密麻麻写了五页，有近千字之多，这种情况在弘一法师的书信中实属少见，亦可见此事确实令他颇费脑筋，难以平复。

弘一法师的结论是可从工资中节省出廿元"作君学费用"，如果节省用的话，勉强够用。同时弘一法师还约法三章，称这笔费用是"我辈之交谊，赠君用之"，并非借贷关系，不需要偿还，"因不佞向不喜与人通借贷也"。弘一这样做一方面是出于师生情谊和个人性格，另一方面也与他在为刘质平筹集官费时遭遇"求人难"的经历有关，他不想让学生为学费再经历自己同样的尴尬，背负巨大的心理压力。当然，这么做他也是有顾忌的，所以强调此事"只有吾二人知，不可与第三人谈及"。此时的弘一法师仍对刘质平的学业抱有期望，他并不想学生因金钱而荒废学业，所以准备用节省的钱帮助刘质平，"不致半途中止也"。他还不厌其烦地在信中鼓励刘质平，让他用平常心对待学业。最后弘一在信中提到自己信日本天理教一事，并把自己不谙世事的苦恼诉诸宗教，可见他知道自己的做法常人难以理解，所以也为他最后走向宗教埋下了伏笔。

1917年，围绕刘质平的官费事宜，弘一法师接连去信，告知事情进展情况：

昨晤经先生，将尊函及门先生函呈去（本拟约夏先生同往，据夏先生云：前得君函时，已为经先生谈过，故此次不愿再去）。经先生将尊函阅一过，门先生之函并未详阅。据云：此函无意思，因会长不能管此事也（此说不必与他人道）。总之，经先生对于此事颇冷淡。先云："须由君呈请，余不能言"；后鄙人再四恳求，始允往询。但因新厅长初到任甚忙，现在不便去，何日去难预定也。

鄙人谓："浙江女生补费之事，可否援以为例？"经先生云："不能。"后经先生遂痛论请补官费之难，逆料必不成功。又有"荐一科

长与厅长尚易，请补一官费生殊难"之说。鄙人不待其辞毕，即别去，不欢而散，殊出人意外也。但平心思之，经先生事务多忙，本校毕业生甚多，经先生倘一一为之筹画，殊做不到。

故以此事责备经先生，大非恕道。经先生人甚直爽，故能随意畅谈。若深沉之士，则当面以极圆滑之言敷衍恭维，其结果则一也。故经先生尚不失为直士。若夏先生向来不喜管闲事，其天性如是。总之官费事，以后鄙人不愿再向经先生询问。鄙人于数年之内，决不自己辞职。如无他变，前定之约，必实践也。望安心求学，毋再以是为念！此信阅毕望焚去。言人是非，君子不为。今述其详。愿君知此事之始末。①

弘一法师在信中谈及为官费一事去见校长经先生，但经亨颐显然对此事并不热心，甚至没有认真阅读信函，就直接表明了自己的立场，诉苦说新任厅长他并不熟悉，加上工作较忙，很难如愿。校长对此事的冷淡态度让弘一感到此事难办，他情急之下甚至想到让校长通融，用暂缓浙江女生补费来解决刘质平的学费问题，这显然也是行不通的。弘一的一再烦扰也让经亨颐有些不耐烦，"遂痛论请补官费之难"，又说"荐一科长与厅长尚易，请补一官费生殊难"。这话倒是实情，也可见经校长并非故意刁难弘一法师。所以尽管他很生气，甚至"不待其辞毕，即别去"，但他事后对经校长的做法表示理解。实际上弘一何尝不知此事的棘手性，他本想约上夏丏尊一同前往，但被夏推脱了。所以弘一说"经先生尚不失为直士"，"夏先生向来不喜管闲事，其天性如是"，可见官费一事实在是令弘一法师颇为头疼，以至于在信中写下这种"言人是非"的"非君子"之辞，所以一再在信中告诉刘质平"阅后焚去""付丙"等。

1917年有关刘质平补官费事件的几封信，虽然没有署具体年月，但不难判断其先后顺序。其中很重要的一个线索，即当刘质平得知官费无望时，必然会对继续留学表示抗拒，情绪越来越糟糕，学业难以进行。弘一法师在得知这一情况后，总是耐心疏导，并承诺自费供刘质平读书。但不可否认的是，随着事

---

① 管继平编著：《李叔同致刘质平书信集》，28~29页，上海，东方出版中心，2014。

情的发展，弘一已经感觉到了刘质平因情绪紊乱而导致学业举步维艰。加之在为刘质平请补官费过程中，经校长百般推脱，好友夏丏尊也借故脱身，弘一法师多方筹措未果，导致他进一步厌弃人世，决定尽快帮刘质平筹借到留学资金（"约日金千余元"），以便他了却这桩心事，落发归山。为此，1918年三月初九他先是让上海的家人给刘质平汇去钱款，同时告知刘质平他的出家计划：

> 两次托上海家人汇上之款，计已收入。致日本人信已改就，望察收。……不佞近耽空寂，厌弃人事。早在今夏，迟在明年，将入山剃度为沙弥。刻已渐渐准备一切（所有之物皆赠人），音乐书籍及洋服，拟赠足下。甚盼足下暑假时能返国一晤也。……正月十五日，已皈依三宝，法名演音，字弘一。①

弘一信中并没有说汇了多少钱，但上海家人的日常开支由弘一法师按月提供，估计不会太多，两次汇款也只是解燃眉之急。弘一此时正在急着多方筹借。果然，他在1918年农历三月二十五日又写信给刘质平说："君所需至毕业为止之学费，约日金千余元，顷已设法借华金千元，以供此费。余虽修道念切，然决不忍致君事于度外。"②然而要筹借这么大一笔款子，对于弘一法师而言确实困难重重。他一边为刘质平筹措留学基金，另一边自己的出家之事也提上了日程。1918年，他在刘质平回国前写信说（图5-7）：

> 来书诵悉。借假无覆音，想无可希望矣！（某君昔年留学，曾受不佞补助，今某君任某官立银行副经理，故以借款商量。虽非冒昧，然不佞实自忘为窭人矣，于人何尤？）
>
> 不佞自知世寿不永（仅有十年左右），又从无始以来，罪业至深，故不得不赶紧发心修行。自去腊受马一浮大士之熏陶，渐有所悟。世味日淡，职务多荒（近来请假逾课时之半），就令勉强再延时日，必外贻旷职之讥，内受疚心之苦（人皆谓余有神经病）。君能体量不佞之意，良所欢喜赞叹！不佞即拟宣布辞职，暑假后不再任事

---

① 管继平编著：《李叔同致刘质平书信集》，43页，上海，东方出版中心，2014。
② 管继平编著：《李叔同致刘质平书信集》，45页，上海，东方出版中心，2014。

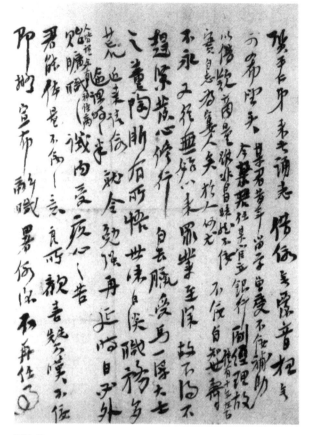

图5-7

矣。所藏音乐书，拟以赠君，望君早返国收领（能在五月内最妙），并可为最后之畅聚。不佞所藏之书物，近日皆分赠各处，五月以前必可清楚。秋初即入山习静，不再轻易晤人。剃度之期，或在明年。前寄来之木箱，已收到。丰仁君习木炭画极勤。……附汇日金二十円，望收入。……前曾与经先生谈及，君今年如返国，可否在一师校任事？经先生谓君在东，曾诽谤母校师长，已造成恶感。倘来任事，必无良果云云。附以直达，望以后发言，宜谨慎也。不佞拟再托君购佛学数种，俟后函达。①

_____

① 管继平编著：《李叔同致刘质平书信集》，36～37页，上海，东方出版中心，2014。

这封信在弘一出家事件中是一个很重要的材料。信的开头只是简单说了几句官费假借无望，同时说自己借款确实碍于情面，难以启齿。这在刘质平看来自然是很揪心的。接下来的大段话就谈起了辞职及后续事情的安排，不像以前的书信那样说一些劝慰刘质平平复心情，安心学习的话了。从这封信的字面意思来看，弘一之所以出家，是因为受到马一浮先生点拨，同时他愈发觉得"罪业至深""世味日淡，职务多荒"，自己又世寿不多，所以想通过发心修行来获得内心的平静。"罪业至深"可以理解为他对家庭的愧疚，而"世味日淡，职务多荒"则指向更加明确，大致不出他在浙一师工作期间所接触的人和事，特别是通过帮刘质平筹措官费，假借学费一事，让他深谙人间世情之冷暖，厌倦了世间人情应酬的虚妄。另外，由于太多俗事缠身（特别是刘质平留学补官费一事），弘一法师自觉请假旷课太多，没有尽到一个老师应尽的职责，"外贻旷职之讥，内受疚心之苦"，所以也不好继续在浙一师留下去。

弘一法师是个对工作很认真的人，据丰子恺说："李先生上一小时的课，预备的时间恐怕要半天，他因为要最经济地使用这五十分钟，所以，凡本课中所必须在黑板上写出的东西，都预先写好。黑板是特制的双重黑板，用完一块，把它推开，再用第二块。"[1] 然而1917年刘质平补官费事宜牵扯了他大量的时间和精力，这让他内心深感不安，但这显然并非问题的根本。至于说"人皆谓余有神经病"，应该与弘一一贯以来独特的行事方式有关，他待人的热情和做事的锱铢必较，在旁人看来有点匪夷所思，不能理解。从这个意义上看，他的辞职本质上是他与世俗观念的决裂和告别，与其请假多少并无深层关联。不论怎么说，信中弘一决定出家，"暑假后不再任事"，明确了自己"或在明年"的出家的时间，并让刘质平尽快回国以便做"最后之畅聚"，同时要把部分物品赠给他。弘一法师为刘质平考虑得十分周全，他在信的末尾谈到了刘质平回国后的工作问题——由于官费无望，他便向经校长询问，可否安排刘质平在浙一师任教。按照一般人的习惯，既然经校长没有同意，自然也没必要告诉他具体原因了，然弘一却在信中直言"经先生谓君在东，曾诽谤母校师长"，并提醒刘质平"以后发言，宜谨慎也"。这的确超越了普通师生的情谊，也让我们从中对弘一法师的性格有了更为清晰的认识。回国后刘质平在弘一的安排下去了

---

① 丰子恺：《丰子恺全集》文学卷三，32页，北京，海豚出版社，2016。

城东女学工作，所以他一生感谢弘一，而弘一对他也并不见外，经常写信请他"布施"，完全没有向"某君"借款时的难为情，可见二人确实是建立了"情同父子"的关系。

从书法的角度看，这封信与以往弘一的用笔习惯有很大反差。简单来说，这封信写得很荒率，从技法上看与此前他的水平判若两人，不仅起笔、收笔全然不讲究，一划而过，在使转处尤其轻飘，频繁使用一带而过的圆转之法，单调重复，千字一面，可以说是"犯了大忌"。因为笔者没有见过原作，不好从材料上寻找原因，如果此封书信采用的是生宣的话，或许可以部分解释此封书信书写水准的下降。但仍需要看到，这封信的内容是弘一法师宣告出家，这也是他正式向世俗道别的一种仪式，其心情可想而知。另，他在经过了个人一系列的努力之后，最终没能帮助自己的爱徒刘质平完成学业，只能让他回国，这不仅意味着刘质平学业的半途而废，更让法师自己曾经的承诺落空，因此他在写信时的情绪难以掩饰，都通过笔触一一呈现了出来。其中如两个"行"字末笔、两个"即"字末笔、"布"字末笔、"静"字末笔、"年"字末笔的长拖笔触，乍看是并不高明的重复，若脱离开内容而言，也可以说是败笔，但其一拖直下，不计工拙的率性，又何尝不是他此刻执意要辞却凡俗、入山静修的心理活动的真实写照？所以文中如"助"字、"有"字、"君"字、"体"字、"再"字、"达"字等，从专业的角度看，完全不讲究笔法得失，用笔显然是不过关的。然细品信中所述的人和事，这些技巧上的得失已经完全不重要，就像颜真卿的《祭侄稿》那样，一点一画的笔情墨意都成为此时此刻弘一法师内心的自述和表白，已经超越了对单纯技法层面旨趣的关照。

刘质平最终决定放弃学业回国，这是因为1918年农历三月二十五日弘一法师在信中所说的这样一句话："此款倘可借到，余再入山；如不能借到，余仍就职至君毕业时止。君以后可以安心求学，勿再过虑。至要至要！"①也就是说，一直到1918年初，弘一法师还在努力兑现其对刘质平的承诺。但显然弘一法师很难筹借到千余元，所以最终只能是推迟出家。刘质平看到后不忍心让老师为了自己而推迟入山的计划，继续在尘世间忍受煎熬。老师已经为自己的事东奔西走了很久，且数月来一直补供他的留学费用，现在看老师这么为难，他在日

---

① 管继平编著：《李叔同致刘质平书信集》，45页，上海，东方出版中心，2014。

本久久难以平静，所以其在1918年5月便启程回到了杭州。回来后他对着弘一哭诉说："恕我早归，可我不忍心耽搁您入山啊！"[①]刘质平的话也印证了我们关于大师"提前出家"与其留学之间的关系。至此，弘一法师也默认了他放弃学业的想法，并把他介绍到城东女学工作。[②]1918年7月13日，弘一法师在虎跑寺正式剃度出家，9月又于灵隐寺受戒，最终完成了他由在俗到僧侣生涯的转变。

① 徐星平：《弘一大师》，337页，北京，中国青年出版社，2015。
② 管继平编著：《李叔同致刘质平书信集》，41页，上海，东方出版中心，2014。

第二节　信札里的出家生活与书法

　　关于弘一信札书法的特点，刘质平的儿子刘雪阳在《李叔同致刘质平书信集》序言中说，弘一出世后，其书"气舒、藏锋、神敛、意静，超尘脱俗，蕴藉有味"。因为信札是私人间的交往，所以"见其信笔所至之性情流露，读之仿佛有一股静气跃然纸上，洵为书法之逸品"[1]。这个概括略显抽象，很难体现弘一法师出家后书法风格的演变历程。接下来我们大致按照时间顺序，对弘一在不同时期的信札进行梳理，以期从中感受和重新认知弘一出家生活的始末。我们先来看弘一出家的前一年，也就是1917年秋写给刘质平的一件书信（图5-8）：

　　　　日夜痛自点检且不暇，岂有工夫点检他人。责人密，自治疏矣。

　　　　不虚心便如以水沃石，一毫进入不得。

　　　　自己有好处要掩藏几分，这是涵育以养深。别人不好处要掩藏几分，这是浑厚以养大。

　　　　涵养全得一缓字，凡语言动作皆是。

　　　　宜静默，宜从容，宜谨严，宜俭约，四者切己良箴。

　　　　谦退第一保身法，安详第一处事法，涵容第一待人法，洒脱第一养心法。

　　　　物忌全胜，事忌全美，人忌全盛。

---

[1] 管继平编著：《李叔同致刘质平书信集·序》，上海，东方出版中心，2014。

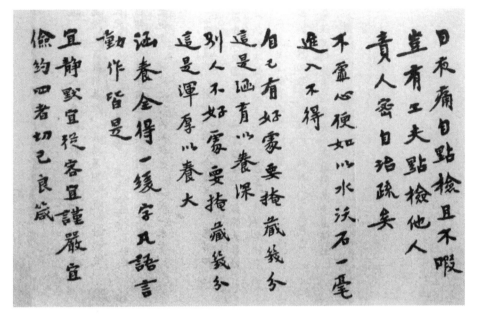

图5-8

　　世人喜言无好人，此孟浪语也。推原其病，皆从不忠不恕所致。自家便是个不好人，更何暇责备他人乎？

　　面谀之词，有识者未必悦心；背后之议，受憾者常至刻骨。①

　　与其他书信不同的是，这封信的正文部分写的全是楷书魏碑体，其中不少字能够依稀从《张猛龙碑》中找到影子，如"痛""点""不""岂""夫""密""矣""严""物""全""事"等字，均和原帖差别并不太大，可见弘一法师早年学碑的经历对其书法影响之深。可能是由于字径大小不同的原因，这封信中有几条格言的书法风格不尽相同，如"世人喜言无好人"一段在用笔上便少了些许方折，而以圆笔代之。写到格言的后面，"常"字甚至出现了行书连带的用笔。至于这封信为何用楷书，且看信的落款即知："质平书来，嘱书格言。谨奉余近日所最爱诵者数则，书以报之。愿与质平共奋勉也。"②也就是说，这些看似相对独立的话，原本是弘一法师用以自警的箴言，他是应刘质平的请求而专门写的，为了彰显格言的警示性，特意用楷书书写，以至于到了

———————————
　　① 管继平编著：《李叔同致刘质平书信集》，32～33页，上海，东方出版中心，2014。
　　② 管继平编著：《李叔同致刘质平书信集》，32～33页，上海，东方出版中心，2014。

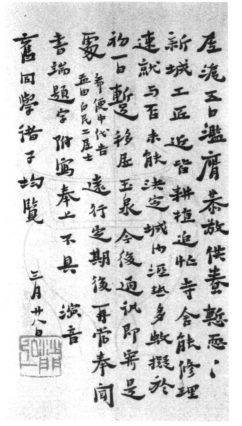

图5-9

落款的地方，仍不能像平时写信那样洒脱。对于经常写书法的人来说，这个规则并不陌生。所以我们看到，弘一在出家后的一段时间内，书信还保持了行书的样子。之后随着佛学研究的深入，特别是当他接受了印光大师关于写经必须用正式体、"宜如进士写策"的教诲后，[1]书信也渐渐规范起来，逐渐形成了我们所常见的"弘一体"。

1920年3月28日致刘质平信（图5-9）：

> 居沪五日，滥膺恭敬供养，惭恋惭恋！新城工匠近皆耕植迫忙，寺舍能修理速就与否，未能决定。城内湿热多蚊，拟于初一日暂移居玉泉，今后通讯，即寄是处（希便中代告孟由、白民二居士）。远行定期后，再当奉闻。书端题字，附写奉上。不具。
>
> 旧同学诸子均览
>
> 演音　三月廿八日[2]

由于该信无称呼和年款，有人认为此信书于1921年3月28日，不是写给刘质平，而是写给郭奇远的。[3]1921年农历三月，弘一从上海返回杭州，在去新城之前，由于工匠忙于耕植，无暇修缮房屋，在等待僧社修缮期间写下了这封信。[4]

① 弘一法师：《李叔同全集》05《书信》，227页，哈尔滨，哈尔滨出版社，2014。
② 管继平编著：《李叔同致刘质平书信集》，49页，上海，东方出版中心，2014。
③ 见戈悟觉主编：《弘一大师温州踪迹》，234页，上海，上海文艺出版社，2000。
④ 参见金梅：《悲欣交集：弘一法师传》，212页，福州，福建教育出版社，2012。

去新城之前，弘一法师需要给朋友有所交代，特别是杨白民，他在弘一出家前后帮忙处理一些在俗事宜，十分辛苦，弘一感谢老友的辛苦付出。刘质平此时在上海，弘一写信除了道别并告知自己的行踪外，也缺乏盘缠，需要刘质平和杨白民布施。此时的另一封信里有这样一段话："音不久将入新城山掩关，一心念佛。晌承仁者及诸旧友竭力维持，办道所需已足可用。自今以后，若非精进修持，不惟上负佛恩，亦负君等之厚德。故拟谢绝人事，一意求生西方，当来回入娑婆，示现尘劳，方便利生，不废俗事。今非其时，愿仁者晤旧友时，希为善达此意也。"①弘一的出家，从其动机上看，主要是为了寻求内心的安宁，他对世俗世事的繁杂固然有诸多不适，但他并无意完全与世俗划清界限，所以才会叮嘱把通信地址告诉"孟由、白民二居士"，用他自己的话说，"方便利生，不废俗事"。因此我们看到出家后的弘一法师和朋友、学生等通信不断，他并未斩断一切俗事，而是选择性地逃避不愿面对的现实生活。有意思的是，这封信在书体上一反平时行书手札的惯例，写成了魏碑楷书体，这在弘一书信中并不多见。而且并非如以往那样，主要取法《张猛龙》碑，其中又多了几分章草的味道，在方峻冷峭之中掺入了犀利尖锐的笔触，使得通篇看起来没有那么严肃。这也是弘一法师晚年书法风格形成的一个过渡时期，如这一年他写给刘质平的另外两封信便与此信书风有所呼应。

弘一法师在1920年11月2日致刘质平的信中曰："久未通讯，时以为念。朽人今岁多病，九月间来衢州，不久将返温州养疴，惟乏行旅之赀及零用等费，倘承布施，希寄衢州莲花村莲花寺内朽人手收。至感。率上，不具。"②又于同年11月19日的信中说："比获尊书，并承施三十金，感谢无已。此数已可足用，它日万一有所需时，再当致函奉闻。我辈至好，决不客气也。明春或赴温州，临时再奉达。前月来衢，曾写佛号，广结善缘。兹捡奉四幅，一付仁者，赠海粟居士，其二则赠前来太平寺二同学（与仁者同来者）。"③（图5-10）如果说前述3月28日书信的楷书面貌有一定偶然性的话，则从同一年三封信一起来看，便具有了某种联系。表面上看，这两封信虽然较前述书信看起来行书意味更浓了，但实际上都明显具有了"楷化"的色彩，与弘一出家前的信札有明显

---

① 金梅：《悲欣交集：弘一法师传》，212页，福州，福建教育出版社，2012。
② 管继平编著：《李叔同致刘质平书信集》，51页，上海，东方出版中心，2014。
③ 管继平编著：《李叔同致刘质平书信集》，53页，上海，东方出版中心，2014。

图5-10

不同，这也让我们看到了弘一出家后心态的微妙变化，他似乎是有意要与在俗时期的自己区别开来。特别是11月19日的这封书信，与3月28日书信相比虽还是魏碑楷书，但用笔较之前有明显的简化倾向。这从书法的角度看是个人书写语言的摸索，从弘一出家的角度看，则体现了他入山后对新的人生灵魂的寻觅。

按照一般人的理解，出家后如果有物质方面的需求，自当向亲人寻求帮助，但弘一法师却很少和家人通信。其不但出家后"与世隔绝，非佛书不书，非佛语不语，见了旧日友好，总是劝人念佛，全心全意地过佛门生活"[1]，而且他还刻意切断与家人之间的联系："凡遇俗家来信，辄托人于信封后批注该人业

<hr />

[1] 中国人民政治协商会议天津市委员会文史资料研究委员会编：《天津文史资料选辑》第十七辑，148页，天津，天津人民出版社，1981。

已他往均原封退还。若询何不拆阅？大德则答曰既经出家，便应作已死想。倘若拆阅，见家有吉庆事，恐萌爱心；有不祥事，易引挂怀，不若退还为是。大德解脱尘事，摒斥爱憎，有如此决心，始能成道。"①这个反常的举动也部分透露了弘一出家的原因，至少婚姻与家庭是促使他出家的重要原因之一，否则不至于如此决绝。舍亲人不顾却频繁与学生通信索取生活物资，这其中的纠结与痛苦只有法师自己清楚。很多研究者有意无意会把弘一的出家之举过分拔高，以为他的出家是精神层面的单向需求，出家后就断绝了对世俗的一切念想，这是一种极其错误的认识。实际上大师内心对于出家也充满着矛盾，有一次潘天寿曾向法师表示要出家，法师劝诫他说，莫以为佛门清净，把持不住一样有烦恼，潘天寿这才打消了出家的念头，成为一个艺术家。②因此我们可以从中揣测弘一刻意断绝与家人联系的真实心理。他的日本妻子带着儿子想见他一面，弘一法师也让人转告说："当以我为患虎疫死，勿再惦念。"③弘一出家后与朋友和学生有密切联系，甚至日用吃喝也问刘质平和其他朋友"惠施"，而不向家人索取，可见弘一出家与其对家庭的复杂情感和赎罪心理有重大关系。他之所以舍家人而不顾，却一再向刘质平写信求助，且很坦然地称"我辈至好，决不客气"，主要是因为他和刘质平是单纯的师生情谊，不夹杂任何复杂的世俗情缘。刘质平感恩老师曾经对自己的照顾，也是尽量满足老师的要求。弘一向刘质平寻求帮助主要有两个方面，一是日常生活所需，二是书籍印刷和转运。索取日常生活用品的书信如1921年6月1日致刘质平信曰：

> 前月底始来温州（因衢州诸友人婉留，故续居数月），染患湿疾，今渐痊愈。顷有道侣，约往茶山宝严寺居住。其地风景殊胜，旧有寮舍三椽，须稍加修改，需费约二十元以内。尊处倘可设法，希以布施（以此二十元修理房舍，倘有余剩，拟以充零用）。④

---

① 温州市政协文史资料委员会编：《温州文史精选集》（一），378页，2001。
② 民国文林编著：《细说民国大文人——那些思想大师们》，190页，北京，现代出版社，2014。
③ 中国人民政治协商会议天津市委员会文史资料研究委员会编：《天津文史资料选辑》第十七辑，148页，天津，天津人民出版社，1981。
④ 管继平编著：《李叔同致刘质平书信集》，59页，上海，东方出版中心，2014。

1921年6月14日致刘质平：

　　顷获尊函，并承惠施廿金，感谢无尽。朽人居瓯，饭食之资悉承周群铮居士布施，其他杂用等，每月约一二元，多至三元。出家人费用无多。其善能俭约者，每年所用不过二元。若朽人者，比较尤为奢侈者也。①

1921年3月19日致刘质平：

　　兹奉托购二物惠施，于便中托人带下。

　　绿色铁丝纱（此名不知其详，即系铁丝编成之纱网，夏天用以罩于窗上，俾免蚊蝇飞入。……乞向（旧式）铜器店定做小荷叶二只，即系书箱门上所用。另有样子奉上，乞照此样子大小定做两只。亦用薄铜做。并钉子八只，一并交下。原样仍乞带还，费神，至感。

　　丁居士不久或奉访仁者。若彼来时，倘询问赠余之物，乞仁者阻止，劝其不必购买，因彼家境清寒也。……照此大小做。不可更改。共两只。又钉子八只。此原样仍乞带还。②

1921年11月5日致刘质平：

　　别久时以驰念。朽人居瓯颇能安适。仁者近仍居南通不？岁晚天寒，想当归里，为致短简，略述近状，以慰远想。附邮手写三经影印本一册，惟察览。……增庸仍居日本不？③

　　弘一在信中向刘质平索二十元修缮寮舍，还说需要铁纱网及铜小荷叶二只。这些生活用品本无甚可奇，奇怪的是弘一事无巨细，索要铜小荷叶居然认真到要画图令人照做的地步，且特别强调"照此大小做，不可更改"，"原样

---

① 管继平编著：《李叔同致刘质平书信集》，61页，上海，东方出版中心，2014。
② 管继平编著：《李叔同致刘质平书信集》，57页，上海，东方出版中心，2014。
③ 管继平编著：《李叔同致刘质平书信集》，65页，上海，东方出版中心，2014。

仍乞带还"。对蚊帐也有具体要求，如1929年他在与刘质平信中说："余不久往山寺居住（山中四季有蚊），需精密之蚊帐一件，乞便中向上海三友实业社购已制成之蚊帐（夏季用，宜甚透风，又纱孔宜小，恐小蚊入内。纱质宜坚固）。"[1]这种对生活细节的苛刻确实非常人所能理解，也注定了他很难在世俗间生活。但若言弘一不懂人情世故，恐怕也不尽然，如他在信中就交代说丁居士家贫，不要让他购买"赠余之物"，还对刘质平以及丰子恺、李增庸等浙一师的学生嘘寒问暖，此与弘一对家人妻儿的有意疏离形成鲜明对比。所以弘一法师的性格确实有令人难以捉摸之处。他需要做衣服，也要具体画出衣服的款式，标明尺寸，如1932年3月16日，他写给刘质平曰："前云做衣之布尚有余者，如仍存贮宁波尊寓，乞托工人做小衫二件（尺寸另纸写）。"[2]这些细节说明弘一法师是一个对做人做事有着极其严格要求和自我标准的人，在世俗人看来，他有点较真，这点是很难被接受的。

随着弘一出家生活的延续，他不仅在个人情感上与过往竖起了一道墙，更在书法风格上逐渐与在俗时期拉开了距离，渐渐从艺术的表达蜕变成了一种实用性的手段。纵观这一蜕变阶段的书信，其在书法风格方面大致上趋于紧致、内敛、平和、清瘦，如1921年6月14日致刘质平书信（图5-11）中的书风便有意强调上下行气、拉开行间距，并以楷法做行书，尖锐方刻的用笔逐渐泯灭。同年11月5日书信（图5-12）中的书风尽管结字较为松散，在行气上略显疏离，但采用了并不十分常见的魏碑楷书体书写，且用笔温润平和，即便有侧锋用笔，也不甚尖刻，在气息上与晚年写经书法一脉相承。从书法风格演变的角度看，1921年3月19日的书信（图5-13）与该年份其他写给刘质平的信相比，我们能从其行笔中感受到他刻意把行书楷化的意图，十分规矩，收敛锋芒，也最为接近晚年"弘一体"风格。

需要说明的是，弘一体的形成绝非一蹴而就，且常有反复，如1928年12月12日，弘一在厦门南普陀寺期间，由于天气忽然转冷，他收到刘质平"惠施衣裤二件"，写回信把"白布包附寄还"，并表示感谢。[3]这封信的书法风格（图5-14）便与之前结体紧致、收敛规矩的风格有些差异，在气息上已经不复出家

---

[1] 管继平编著：《李叔同致刘质平书信集》，83页，上海，东方出版中心，2014。
[2] 管继平编著：《李叔同致刘质平书信集》，162页，上海，东方出版中心，2014。
[3] 管继平编著：《李叔同致刘质平书信集》，79页，上海，东方出版中心，2014。

图5-11

别久时以驰念 杉人 居瓯顿觉安适

仁者近似居南通不岁晚天寒想当

归里为致短简略述近状以慰

遥想附邮手写三经影印本一册怖

督览江山遥夐此来羌患 谨书

陈贝平居士 居温州南门外城下寮

子颢增庸仍居日本 〔印〕 嘉平初五日〔印〕

图5-12

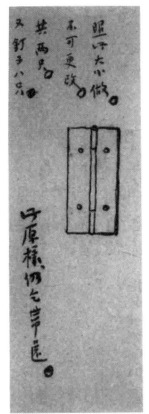

图5-13

前的那种神采张扬之风。弘一法师经常写书信给刘质平，要他联系书籍转运或印刷事宜，如1928年[①]他在信中说："前奉明信，想已收到。昔存尊处书物等，乞分装为两大木箱（网篮搬运不便。即粗制之木箱运送书籍仪器者），交上海陈嘉庚公司，运至厦门为感。"[②]又比如弘一法师在《华严经》集联阶段，曾多次与刘质平书信，沟通集联书写和印刷等相关事宜。1930年4月1日他在信（图5-15）中说："集联已书写，但只能书一种体。因目力昏花，久视则痛疼，故不能书他体也。兹奉上样子四纸（格式甚好看），乞收入（此是写废者，乞随意赠人）。大约

图5-14

至旧历四月底，必可写齐也。……将来属写歌词大幅屏，仍以夹贡纸（即夹宣纸煮硾者）为宜。因单宣纸不甚好写，且大幅尤为不宜也。"[③]《华严经》集联书写时弘一已经到了知天命的年纪，视力下降，体力衰减，这势必影响到书写。信中弘一说"故不能书他体"，"兹奉上样子四纸"，可见他书《华严经》集联在字体上缺少花样，并非出于宗教因素，这是我们以往研究时疏于关注的地方。所以弘一法师晚年书风气息偏弱，用笔平淡如水，也与其体力下降、视力不济有一定关系。而我们之所以大加赞赏这种特点，多是从宗教信仰的原因

①　按，该信无时间款字。一说此信1932年，在宁波书。见李叔同：《一轮圆月耀天心》，137页，北京，北京理工大学出版社，2016。

②　管继平编著：《李叔同致刘质平书信集》，75页，上海，东方出版中心，2014。

③　管继平编著：《李叔同致刘质平书信集》，102～103页，上海，东方出版中心，2014。

图5-15

出发，是不够准确的；另外，信中弘一还顺带提及通过刘质平为人撰写歌词大幅屏的情节，这也是法师弘扬佛法的重要途径之一。1931年5月24日，弘一在信（图5-16）中说："集联已写就三分之二，后附之文尚未撰好。大约迟至旧四月底（新六月十五日）必可完成。全体格式尚佳，但学校作为习字范本，则未甚宜耳（因字体不通俗）。"①这里有很重要的一个信息，我们知道弘一出家后准备废诸艺，很少谈到书法本身，《华严经》集联恰恰是他通过书法弘法的一个重要作品，因此他十分在意，特意在书信中告诉刘质平，"集联"虽佳但不宜作为学生学习的范本。因此我们从中可揣度，弘一写经时的书风是他有意亲近宗教、疏离世俗的结果，艺术标准是无关紧要的。从书法的角度讲，他本人并不认为这是可以被广泛推广的书法艺术。

《华严集联三百》写毕后，进入了印刷阶段，弘一也很关心这个事情，他在信中问刘质平："前奉惠书，具悉一一。《华严集联》在商务出版，已决定否？其办法如何？签条未书写，是否即仿宋体字？便中乞示知。"②弘一之所以如此关心《华严经》集联出版事宜，一方面由于"集联"是为了纪念母亲七十年诞辰；另一方面此事也与其以书接人、传播佛理的精神是相合的。到了1931年8月21日，《华严集联三百》印刷又遇到了新问题："《华严集联》若排版，因格式复杂，排列不易，拟改由余自己书写行书字，照像石印二千册。……至于书写之时，须再迟一月以后，病体复元，乃陆续书写。写时尚须由仁者磨墨并帮忙，因一人力有不支也（对联须帮忙。小立轴，可以一人缓缓写之）。"③信中提到一个细节，即此时弘一身染疾病，需要一个月康复，且需要由刘质平来帮忙磨墨。可见晚年的弘一多病，也影响到他的书法创作。如果考虑这个因素，加上出家后的弘一有"过午不食"的习惯，我们对"弘一体"的理解便会更加丰富一些。

① 管继平编著：《李叔同致刘质平书信集》，133页，上海，东方出版中心，2014。
② 管继平编著：《李叔同致刘质平书信集》，127页，上海，东方出版中心，2014。
③ 管继平编著：《李叔同致刘质平书信集》，140～141页，上海，东方出版中心，2014。

绮平居士慧鉴。前上一函，後仰承别，当否。今春五月
二十日所此函之事，想知一切。谨得来书悟感，乞仍依前所定
拟即作曲为感。尤言父居士人甚忠厚，於去冬一里写寿堂浄
处已任界事。至今春正月适手时乃校诵，因无十请士时
佛堂寿局即拟老佛侣之子，尚未曾起也。今佛寺书后院
已发印。似庄郭祀世经夫为写，乞尤居士所寿之愿，
前文录后辩手出老批之尤居士但中後寿空之子，如之
载正因中经页题多多。近多不　　　夫　纸石印想年　
今年乙择十意，写信与尤居士所印寿，乞持寿。程此生尽，
主尺居士力感。　候半联，五写就三分之二。後附老文尚
未撰拔大约迟至四月底，于五月十五日必可完成全作，
格式尚信，但尊枚布为习笔说寿，别拟甚佳望耳。
後不具。

　　音白　五月十四日

大居士祀作仰为甚感。甲午居代为寿百作亦乞尾，用大居士乃写亦为甚当且诸荣枚
不要誓诸以资助八字。悲懺，尤居士寿集之资料元在石或无　册耳。

图5-16

<div style="text-align: right">

第三节 多病与『遗嘱』

</div>

50岁以后，弘一法师体弱多病，这不仅影响到他的书写，甚至还一度把写遗嘱提上日程。1931年农历一月三日，他写信给刘质平，说自己"近来精力衰颓，远不如前"：

> 前寄甬函，想已收到。《清凉歌》屏幅已写就，付邮挂号寄上，乞收入。朽人近来精力衰颓，远不如前。不久即拟往远方闭关，息心用功，不问世事。前云《清凉歌》册页，未暇书写，只可作罢。又前属书联对，尚有未写者。今仅以已写好之六对奉上，其余亦拟不奉上。纸张即请仁者赠与朽人，亦未能奉还也。诸乞原宥为祷。赠与然庆老法师之联，想已带至白马湖夏宅矣。[1]

由于弘一自觉身体欠安，他决定闭关修炼，不问世事。实际上这个很难做到，弘一法师本想通过出家了断尘缘，但出家并未从根本上解决问题。他不仅时常接到亲朋好友的书信，还经常要以书应酬。因此他在信中说《清凉歌》册页只好作罢，很多原本答应的书法应酬也搁浅了。1931年，他甚至写下了遗嘱，叮嘱刘质平办理他的身后事：

> 余命终后，凡追悼会、建塔及其他纪念之事，皆不可做。因此种

---

① 管继平编著：《李叔同致刘质平书信集》，125页，上海，东方出版中心，2014。

事，与余无益，反失福也。倘欲做一事业，与余为纪念者，乞将《四
分律比丘戒相表记》印二千册。以一千册交佛学书局流通……以五百
册赠与上海北四川路底内山书店存贮，以后随意，赠与日本诸居士。
以五百册分赠同人。……此书可为余出家以后最大之著作，故宜流
通，以为记念也。①

他叮嘱刘质平，等他去逝后不要开追悼会等纪念仪式，只需将他比较看重
的著作《四分律比丘戒相表记》印刷二千册分赠，可见传播佛法在他心目中的
地位之高。这封信写得密密麻麻，笔触稍显软绵，点画短促轻飘，隐约可觉察
其病情之重（图5-17），好在弘一扛过了这次疾病的困扰。他在1931年曾托夏
丏尊为其买药，买后并未服用，病情却已转好。（按，1931年7月26日，弘一在
写给刘质平的信中提及此事："顷由夏居士带来药及食品已收到。参不须服，
静养可渐愈耳。"）②同年9月29日，他写信给刘质平报平安说："近日身体已

图5-17

---

① 管继平编著：《李叔同致刘质平书信集》，129页，上海，东方出版中心，2014。
② 管继平编著：《李叔同致刘质平书信集》，143页，上海，东方出版中心，2014。

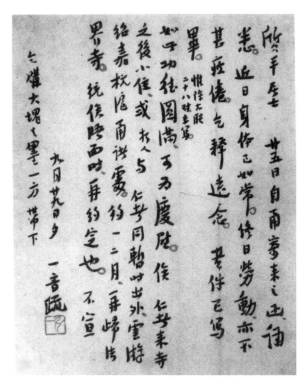

图5-18

如常，终日劳动，亦不甚疲倦，乞释远念。书件已写毕……俟仁者来寺之后小住，或朽人与仁者同暂时出外，云游绍、嘉、杭、沪、甬诸处。"[1]（图5-18）信中弘一法师对自己身体的康复很是惊喜，他不仅把往日推掉的写件写毕，还约刘质平去云游。然从书信的笔迹来看，用笔短促无力，起收笔处慌忙不及交代，大病初愈之状于纸上可见一斑。好景不长，到了1932年，弘一法师又因病重而再次写下遗嘱：

前过谈为慰。近来老体仍衰弱，稍劳动即甚感疲倦。再迟十数日，夏居士必返白马湖，当与彼商量，预备后事，并交付遗嘱，可作此生一结束矣。此次为新华同学诸君书写字幅，本为往生西方临别之纪念，深愧精力不足，未能满足诸君之愿，但亦可稍留纪念。字之工拙，大小多少，可以不计也。余因未能满诸君之愿，甚为抱歉。此意

① 管继平编著：《李叔同致刘质平书信集》，146页，上海，东方出版中心，2014。

乞向新华诸君言之，请多多原谅为祷。书法佳者不必纸大而字多，故小幅之字或较大幅为佳。因年老多病，精力不足，写大幅时，常敷衍了事也。但以前交来之大直幅，决定书写，但留纪念不计工拙也。承惠寄药品收到，敬谢。①

信中谈到要刘质平与夏丏尊商量后事，准备结束一生，可见这次病情十分严重。弘一还提到由于精力衰减，为新华同学诸君写的字不够工整，字数也不多，请刘质平转达歉意。同时他坦承因体力不支而对书写造成了影响，尤其写大的作品时，不得不敷衍了事。值得庆幸的是，1932年的这场病同样没有夺去弘一的生命。所以这年的农历七月二十日，我们在他写给刘质平的信中又看到了为人写件和拟云游的说法："前托为崇德法师书画件，乞请人加墨，即由上海付邮局挂号寄去为感（附奉上地址一纸，乞贴于包皮上）。因余以后云游各方，居处无定，若为转寄，反多未便也。云游大约在中秋前后。以后惠书仍寄伏龙寺，俟移居时，再奉达。崇德法师之书画件，能早寄去尤感。又以后倘有人询问余之住处者，乞概置勿答，至祷。"②不过这次病情对弘一法师书写造成的影响比较大，可能也与他的年纪有一定关系。我们看到他在写信时以笔锋轻划纸面，一带而过，较少提按顿挫，看上去就像一个体弱多病的老人随风摇曳，很容易被吹倒（图5-19）。由于目力减退，加之身体欠佳，弘一法师于1932年曾一度要减少与外界的书信往来，限制为人写件的数量，他写信给刘质平说："属写之件，俟少暇为之，因不欲潦草塞责也。朽人近年以来，各地书札甚多，苦于无暇答复。今居乡间，付邮尤为不便。故自今以后，拟减少通信之处。唯有仁等及其他数处，仍继续通信。此外皆暂不通信及晤面耳。"③然由于请索者过多，弘一法师又考虑到自己年岁无多，需以书做佛经偈句，广传佛法，所以他便想出了周全之法，即限定写件的格式和字径，1932年他写信向刘质平透露了这个想法：

余前患伤寒及痢甚重，今已痊愈；惟身体甚弱，尚须调养，乃

① 管继平编著：《李叔同致刘质平书信集》，173页，上海，东方出版中心，2014。
② 管继平编著：《李叔同致刘质平书信集》，178页，上海，东方出版中心，2014。
③ 管继平编著：《李叔同致刘质平书信集》，199页，上海，东方出版中心，2014。

图5-19

能复元耳。余以残烬之年，又多疾病，甚愿为诸同学多写字迹，留为纪念。兹限定办法如下，是否合宜，乞酌之：因余多写长联，字数尚少。书写之时，若有人在旁帮助，尚不十分吃力。若小立轴，则字数较多，颇费时间矣。惟应写魏碑体，或帖体（《护生画集》字体），可以于纸上一一标明（随各人意），又欲写上款，亦须标明。又小立轴之佛号，有三式，亦由属书者指定一式。[1]

① 管继平编著：《李叔同致刘质平书信集》，201页，上海，东方出版中心，2014。

弘一法师这封信很有价值，由于他早年学魏碑出身，所以写碑对于他而言是相对简单不吃力的。另外就是他所谓的"帖体（《护生画集》字体）"（即我们最为熟悉的"弘一体"），也是他晚年在目力不及的情况下所能够应承的，这也就从另外一个层面解释了他晚年书风的成因。另，弘一法师在书信中还特别提及为人书上款，按照一般在俗文人的应酬规矩，除非特别要好的关系，否则是慎书上款的。弘一并不忌讳书上款，这也是其为人写件不同于世俗酬应活动所决定的。

晚年的弘一法师体弱多病，故其书法用笔气息较弱，笔迹也乏力。1936年他大病初愈后致信刘质平说："此次大病为生平所未经历，亦所罕闻。自去年旧十一月底，发大热，兼外症，一时并作。十二月中旬，热渐止，外症不愈延至正月初十，乃扶杖勉强下床步行。"①此后弘一法师的书风愈发纤弱瘦长，行距疏朗，字距较密，这也是法师独特审美思想的体现。关于其书法留白较多，布局疏朗一事，他在1941年曾说："朽人之字件，四边所留剩之空白纸，于装裱时，乞嘱裱工万万不可裁去。因此四边空白，皆有意义，甚为美观。若随意裁去，则大违朽人之用心计划矣。"②为了广结法缘，抗日战争期间法师也是笔耕不辍，如1940年8月1日他写信给刘质平曰："兹奉上拙书数纸，其中大佛字为新考案之格式，甚为美观。以后暇时，拟书若干纸，俟时局平靖。"③全面抗战爆发后，国内政治局势陷入一片动荡，经济形势急转直下，通货膨胀严重，物价飞涨。国民政府滥发纸币，国内经济形势每况愈下，货币贬值严重，书画家面临着严峻的经济挑战。④弘一法师也在信中谈及宣纸涨价的问题："宣纸价，前曾闻友人云，每张四元，故现在未能在此购买宣纸。仁者所寄五元，乞以施与朽人杂用。俟时局平靖，由朽人自备宣纸，书联寄奉可也。"⑤他本想利用有限的生命尽可能多地宣扬佛事，可叹此时的弘一法师已是花甲之年，其书信书风纤细靡弱，尽显暮年衰弱之气。

1942年8月28日，自觉不久于人世的弘一法师又一次写下了遗嘱："朽人已

---

① 管继平编著：《李叔同致刘质平书信集》，228页，上海，东方出版中心，2014。
② 管继平编著：《李叔同致刘质平书信集》，265页，上海，东方出版中心，2014。
③ 管继平编著：《李叔同致刘质平书信集》，261页，上海，东方出版中心，2014。
④ 参见郑付忠：《晚明以来文人情结与书画商业文化博弈研究·自序》，北京，荣宝斋出版社，2019。
⑤ 管继平编著：《李叔同致刘质平书信集》，269页，上海，东方出版中心，2014。

于九月初四日谢世，曾赋二偈，附录于后：君子之交，其淡如水。执象而求，咫尺千里。问余何适，廓而亡言。华枝春满，天心月圆。前所记月日系依农历也。"[1]（图5-20）这次弘一没有躲过此劫，1942年农历九月四日，他辞世而去。遗嘱中红色"九"和"初四"字样系寿山法师所填。[2]弘一在临终前写了"悲欣交集"四个大字，交给了妙莲法师，并用这四个字对自己的一生作了最终总结。[3]

图5-20

---

① 管继平编著：《李叔同致刘质平书信集》，275页，上海，东方出版中心，2014。
② 管继平编著：《李叔同致刘质平书信集》，275页，上海，东方出版中心，2014。
③ 金梅：《悲欣交集：弘一法师传》，510页，福州，福建教育出版社，2012。

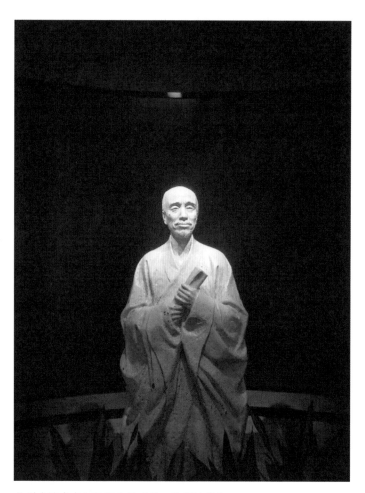

杭州虎跑寺李叔同纪念馆"弘一法师造像"

# 第六章　后世评价及影响

第一节　有关弘一人生的评价

第二节　对弘一出家的评价

第三节　出世与入世

第四节　对弘一书法的评价

<div align="right">

第一节　有关弘一人生的评价

</div>

弘一法师一生的成就是多方面的，也是备受瞩目的。他的成就令不少著名文人都赞叹不已，如张爱玲就曾表示说："不要认为我是一个高傲的人，至少在弘一法师寺院围墙的外面，我是如此地谦卑。"[①]人们之所以在弘一面前如此谦卑，主要是因为他做到了常人难以做到的事情。比如他在俗做教师时，就深得师生的厚爱和敬仰，他的同事夏丏尊给予了他极高的评价：

> 你们看重图画、音乐，是什么原故？就因为李先生将人格作背景之故。李先生教图画音乐，但他所擅长的，不仅此一科而已。他的诗文比国文先生的更好，他的书法比习字先生的更好，他的英文比英文先生的更好……这好比一尊佛像，有着后光，所以大家尊敬佩服他。[②]

弘一法师才华出众，这在近代史上都是极其少见的。郑逸梅曾以油画第一、戏剧第一、音乐第一来评价弘一的一生，[③]这个评价是较为中肯的。然而除此之外，弘一在书法方面的成就相对其三个"第一"而言却常被忽视，这主要是由于弘一出家后把书法与人生修行合二为一，有意泯灭规矩，避去锋芒，这已经超越了对书法本体的单向观照。客观来说，弘一的书法不适合普通书法学习者，至少不适合被广泛推广，这也一定程度上限制了他书名的传播。

---

① 滕征辉：《民国大人物》文人卷，277页，北京，台海出版社，2017。
② 丰子恺：《丰子恺全集》文学卷四，219页，北京，海豚出版社，2016。
③ 参见滕征辉：《民国大人物》文人卷，274～275页，北京，台海出版社，2017。

弘一法师留学于东京美术专科学校，学习西洋画，回国后先后在天津、上海、杭州、南京等多地任教，深受学生爱戴。弘一法师对自己的教学工作也十分认真，据说他每次都提前到教室，上课前向学生们深鞠一躬。若有学生看闲书，或是往地上吐痰，或是关门的声音太响，他都单独留下来，温厉地告诫一下，然后轻鞠一躬。①这种严谨的行事方式和工作态度令人不得不发自内心地佩服，他也因此而培养了大批优秀的艺术人才。入山后弘一法师在回忆自己的执教生涯时，曾经自豪地说："任杭教职六年，兼任南京高师顾问者二年，及门数千，遍及江浙。英才蔚出，足以承绍家业者，指不胜屈，私心大慰。"②弘一的学生中，家喻户晓的当数丰子恺、潘天寿，其次还有刘质平、吴梦非、李鸿梁、曹聚仁等，③这些学生不仅见证了弘一生前的艺术成就，也进一步提升了大师在后人心中的地位和影响。

弘一法师是我国近代史上一个传奇式的人物，他的职业和身份是多重的。他是著名的书法家、美术教育家、音乐家、戏剧活动家，他留日归国后曾做过教师、编辑，后来又出家为僧，人称弘一法师。民国以来，很多学者对法师进行了多维度的研究，对其传奇的人生和丰富的艺术活动有很高的评价，对后世产生了深远的影响。

---

① 滕征辉：《民国大人物》文人卷，274~275页，北京，台海出版社，2017。
② 弘一法师著，唐嘉编：《悲欣交集：弘一法师自述》，44页，北京，文化艺术出版社，2015。
③ 参见邓啸林编著：《读懂李叔同（弘一法师）》，70页，南宁，广西人民出版社，2014。

第二节　对弘一出家的评价

　　弘一法师出家是后人关注的焦点，围绕这个问题众说纷纭。出家后的法师潜心修行，恪守佛门清规戒律，令人肃然起敬。柯文辉在《旷世凡夫弘一大传》中曾给予大师这样的评价：

　　　　他起点甚高：

　　　　选依止师不求高据狮座长老，驰名海内外大师，别具法眼，喜得寂山。

　　　　不言持戒而严净毗尼，不张讲筵而博通三藏，不袭宗风而圆契妙心。

　　　　不求名闻利养，不收达官显宦巨贾为弟子，过午不食，衣唯蔽体。

　　　　不当住持，以免社会交往妨碍静修。行云流水，飘然一野鹤。

　　　　不开大座，几次讲学，从容侃侃而言，仪式简单，不搞大举动集众。

　　　　吃大锅饭，以苦为乐。[①]

　　出家前的弘一法师本有着体面的工作和完整的家庭，出家后的他却过上了

---

① 陈戎：《李叔同：圆月天心》，154页，沈阳，辽宁人民出版社，2015。

"过午不食"①，清心寡欲的佛教生活，这正是常人最难以理解之处。所以后人对于弘一出家的原因一直很感兴趣，并对他能够放下繁华，一心事佛的人生选择表示敬仰。他的学生丰子恺给予老师这样的评价：

> 我以为人的生活可以分作三层：一是物质生活，二是精神生活，三是灵魂生活。物质生活就是衣食。精神生活就是学术文艺。灵魂生活就是宗教。"人生"就是这样一个三层楼。懒得（或无力）走楼梯的，就住在第一层，即把物质生活弄得很好，锦衣肉食、尊荣富贵、孝子慈孙，这样就满足了。这也是一种人生观。抱这样的人生观的人，在世间占大多数。其次，高兴（或有力）走楼梯的，就爬上二层楼去玩玩，或者久居在这里头。这就是专心学术文艺的人。……这样的人，在世间也很多，即所谓的"知识分子"、"学者"、"艺术家"。还有一种人，"人生欲"很强，脚力大，对二层楼还不满足，就再走楼梯，爬上三层楼去。这就是宗教徒了。他们做人很认真，满足了"物质欲"还不够，满足了"精神欲"还不够，必须探求人生的究竟。他们以为财产子孙都是身外之物，学术文艺都是暂时的美景，连自己的身体都是虚幻的存在。他们不愿做本能的奴隶，必须迫究灵魂的来源、宇宙的根本，这才能满足他们的"人生欲"。这就是宗教徒。……我虽用三层楼为比喻，但并非必须从第一层到第二层，然后再到第三层。有很多人，从第一层直上第三层并不需要在第二层勾留。还有许多人连第一层也不住，一口气跑上第三层楼。不过我们的弘一法师，是一层一层的走上去的。弘一法师的"人生欲"非常之强，他的做人，一定要做得彻底。他早年对母亲尽孝，对妻子尽爱，安住在第一层中。中年专心研究艺术，发挥多方面的天才，便是迁居在第二层楼了。强大的"人生欲"不能使他满足于二层楼。于是爬上三层楼去，做和尚，修净土，研戒律，这是当然的事，毫不足怪

---

① 关于"过午不食"，1941年弘一法师在《持非时食戒者应注意日中之时》中解释说："比丘戒中有非时食戒，八关斋戒中亦有之。日中以后即不可食。有依《僧祇律》，日正中时，名曰时非时，若食亦得轻罪。故知进食必在日中以前也。"杨晓文：《李叔同的性格与人格》，见方爱龙主编：《弘一大师新论》，271页，杭州，西泠印社，2000。

的。做人好比喝酒；酒量小的，喝一杯花雕酒已经醉了，酒量大的，喝花雕嫌淡，必须喝高粱酒才能过瘾。文艺好比是花雕，宗教好比是高粱。弘一法师酒量很大，喝花雕不能过瘾，必须喝高粱。我酒量很小，只能喝花雕，难得喝一口高粱而已。但喝花雕的人，颇能理解喝高粱者的心，故我对于弘一法师的由艺术升华到宗教，一向认为当然，毫不足怪的。①

丰子恺把人的一生分为三个境界，即物质生活、精神生活、灵魂生活，这个说法是没有问题的。他强调大部分人很难上升到灵魂生活，也不难理解。然丰子恺说弘一法师最后进入了第三境界，对此我们需要给予说明，这并非弘一与生俱来的人生目标，宗教生活也并非如大部分人所想的那样，真的就能放下屠刀立地成佛。换言之，弘一的出家选择并非如后人所猜想的那样，似乎有点宿命论的味道。对于大部分出家人而言，就如俞平伯所说的那样，"真做了和尚，就没有要做和尚的念头了"②。甚至法师自己也承认说，不要以为佛门清净能解决一切烦恼，把持不住同样有烦恼。③弘一以此来劝诫别人，殊不知这也正是他出家后的真实体验，他也一直苦恼尘缘未了。他在出家后生活极其简朴，除了最基本的需求外，大部分在俗的物品都送人了。正如啸月《弘一大师传》所言："一领衲衣，补丁二百二十四处……青灰相间，褴褛不堪，初出家时物也。二十六年来，未尝一易。生平不乐名闻，不受供养，不蓄徒众，不做住持；虽声望日隆，而退抑弥甚，自责弥严，习劳习检，洒扫浣濯，垂老躬行。所到之处，惟以律部注疏自随，见地高远，不随俗僧窠臼。"④这种刻意对物质生活的排斥并不能简单地总结为弘一对精神生活的追求，这里还有另外一层含义，即告别物质生活而试图去获得进入精神世界的门径和仪式。比如弘一在出家后声明要断绝与家人的联系，以此来获得心灵的平静与救赎，这本身便是尘缘未了的一种外在表现。我们不能为了表示对法师的崇拜而过度宣扬其与众不同的一面，法师的宗教生活并非如我们所想的那样，只有"欣"没有"悲"，

① 丰子恺：《丰子恺全集》文学卷五，110页，北京，海豚出版社，2016。
② 俞平伯：《俞平伯散文杂论编》，404页，上海，上海古籍出版社，1990。
③ 民国文林编著：《细说民国大文人——那些思想大师们》，190页，北京，现代出版社，2014。
④ 陈戎：《李叔同：圆月天心》，155页，沈阳，辽宁人民出版社，2015。

而是"悲欣交集"。

对于弘一法师的出家之举，浙一师的校长经亨颐表示不能认同。他在1918年7月10日的日记中感叹道："反省此一年间，校务无所起色。细察学生心理，尚无自律精神，宜稍加干涉。示范训谕之功，因不易见、以空洞人格之尊，转为躐等放任之弊。漫倡佛说，流毒亦非无因。故特于训辞表出李叔同入山之事，可敬而不可学，嗣后宜禁绝此风，以图积极整顿。"①经亨颐"可敬而不可学"的评价也代表了大部分在俗人士的观点。须知弘一法师所处的时代，人才十分匮乏，国内艺术教师更是稀缺。自从1912年《太平洋报》停刊后，经亨颐便把弘一法师聘请到浙一师，教授音乐和图画课。他在校期间工作勤恳、认真，直至1918年辞职出家。据姜丹书《弘一大师永怀录》载："方清之季，国内艺术师资甚稀，多延日本学者任教。余先民国一年受聘入是校，而省内外各校缺乏艺师也如故；于是校长经子渊氏，特开高师图画手工专修科，延聘上人主授是科图画及全校音乐。上人言教之余，益以身教，莘莘学子，翕然从风。"②国家正值需要人才的时期，弘一却选择了出家，这显然是常人难以认同的。特别是这种有留学背景的海归人才，更应该把满腔热血挥洒在挽救民族危亡的千秋大业上来，因此经亨颐表示"可敬而不可学"便不难理解了。

大师出家后，曾与其一起供职于《太平洋报》的胡朴安来到杭州看望他，有诗云：

> 我从湖上来，入山意更适，日澹云峰白，霜青枫林赤，殿角出树杪，钟声云外寂，清溪穿小桥，枯藤走绝壁。奇峰天飞来，幽洞窈百尺，中有不死僧，端坐破愁寂。层楼耸青冥，列窗挹朝夕。古佛金为身，老树柯成石。云气藏栋梁，风声动松柏。弘一精佛理，禅房欣良规，岂知菩提身，本是文章伯，静中忽然悟，逃世入幽僻，为我说禅宗，天花落几席。坐久松风寒，楼外山沉碧。③

① 张彬编：《经亨颐教育论著选》，328页，北京，人民教育出版社，1993。
② 林子青编：《弘一大师年谱与遗墨》，42页，长春，时代文艺出版社，2010。
③ 《弘一大师全集》编辑委员会编：《弘一大师全集》十，76页，福州，福建人民出版社，1993。

胡朴安对弘一出家后古佛青灯生活的描述，并未获得法师的认同。法师对胡朴安说："学佛不仅精佛理而已，又我非禅宗，并未为君说禅宗，君诗不应诳语。"①胡朴安囿于文人唱和的习惯，本意是想称赞大师"坐久松风寒，楼外山沉碧"的出家生活，却不知犯佛教诳语之戒，足见大师持律之精严也。②随着佛教的世俗化，宋元以来很多文人都以参禅悟道为时尚，实际上他们还是以儒家思想主导下的入世、济世为人生追求的，弘一对于这种行为并不认可。据说郁达夫非常崇拜大师，有意想削发为僧，大师却告诫他说："佛缘是不可思议的，还是先做你愿做的事情去吧！"③正是因为弘一法师持律精严，一心向佛，《弘一大师永怀录》给予了他这样的评价："凡夫迷本来，生死一大事，知音顿然悟，去来原一致。自性本清净，是乃真佛子。我言弘一师，泯然契佛旨，往日本不生，今日亦未死。"④文章评价法师"往日本不生，今日亦未死"，意即法师人虽离世，但他生前弘扬佛法的精神却会永远传递下去。

① 胡朴安：《我与弘一大师》，见中国佛教图书文物馆编：《弘一法师》，262页，北京，文物出版社，1984。

② 《弘一大师全集》编辑委员会编：《弘一大师全集》第十册附录卷，76页，福州，福建人民出版社，1993。

③ 滕征辉：《民国大人物》文人卷，277页，北京，台海出版社，2017。

④ 上海弘一大师纪念会编：《弘一大师永怀录》，137～138页，上海，上海佛学书局，2005。

# 第三节 出世与入世

我们知道，弘一法师虽身在佛门，却仍心系世俗。著名美学家朱光潜先生曾给予大师这样的评价，说他是"以出世的精神，做着入世的事业"，"抱热心救世之弘愿，不唯非消极，乃是积极中之积极者"。①这个评价是很准确的，也得到了后世研究者的一致认可。出家后的弘一法师到处说法、做慈善事业，所以他的同事胡朴安评价说：

> 李叔同的出家，"不应看作是一般意义上的所谓'悲观厌世'，相反是对人生的更真诚和积极的追求，只不过采取的是异乎常人的方式罢了。"和其他民国青年一样，他对国家民族一腔热情，始终抱有救民于水火的激情，即便是出家走上宗教，也没有放弃爱国之情。②

我们已经论述过，弘一法师的出家是多种因素造成的，这与通常所说的因悲观厌世而出家确有不同。他的出世却并未丧失在俗士人的家国理想，并以"念佛不忘救国，救国必须念佛"自勉，③这是一般人所不能理解的。很多人以为出家便意味着消极遁世，置苍生于不顾，这是对佛教的误解。关于这一点，与弘一法师共同发起"沪学会"的实业家穆藕初，曾一度对弘一的出家有不同

---

① 天津市李叔同弘一大师研究会、天津大悲禅院编：《弘一大师的精神境界》，21页，天津，天津教育出版社，2015。
② 树恒：《绚烂之极归于平淡——李叔同的书法艺术》，载《中国书法》，9~11页，1986（4）。
③ 汪兆骞：《民国清流：大师们的抗战时代》，31页，北京，现代出版社，2017。

看法，后"历将怀疑各点询问之，大师一一予以圆满之答复"，才终于理解了大师"以出世的精神，做着入世的事业"：

> 有某君者，二十年前创办沪学会之老友也，……嗣后赴日求学，贤名籍甚，邻邦人士惊为稀有。……回国后任教职多年，余虽不常见，然私心甚钦崇之。越若干年，忽闻某君将出家，来申与诸故旧话别。余时方兴高采烈，从事于实业。闻君发出世想，心窃非之。……癸亥二月中，余自北省归来，闻律宗某大师有来沪之消息。唯时节因缘动多牵绊，以故行期蹉跎。直至三月底，方始抵沪。是时之厂务胶葛万分，余心绪甚恶劣。闻世外高人至，仿佛一轮皓月临我幽室，余乃放下一切，专诚至沪北之太平寺参拜。见大师目光炯炯，气象万千，余甚敬畏之。谈次，历将怀疑各点询问之。大师一一予以圆满之答复。末谓余近阅东西文化及其哲学，颇诋毁佛教，并断然言曰："假使佛化大兴，中国之乱更无已时。"余对于该书过甚之辞，虽不以为然，但信向佛化之心，则非常浅薄。故复云："余仅知佛教系出世的，我国衰败至此，非全力支持恐国将不国。故余不甚赞成出世的佛教。不识我师将何以教之。"大师答曰："居士所见者属小乘的、自利的。出家人并非属于消极一派，其实积极到万分。试观菩萨四宏誓愿便知。四宏誓愿云何？即众生无边誓愿度；烦恼无尽誓愿断；法门无量誓愿学；佛道无上誓愿成。一切新学菩萨，息息以此自励，念念利济众生。救时要道，此为急务。推行佛化，首在感移人心，以祈慈愿咸修，杀机永息，并非希望人尽出家。出家须有因缘，而出家人亦讲孝悌忠信，亦主张尽力建设，造福苍生。至于言中西文化者，以为佛教大兴中国之乱更无已时云云，作者并未知佛教精义，徒逞私议，浪造口业而已。口唱邪说，障人道心，罪过非轻，殊堪悯恻。"……余经此一番开示后，觉佛教自可以纠正人心，安慰人心，使人提起精神服务社会。本诸恶莫作，众善奉行之主意，做许多好事于世间。故余深信佛教于人生有大益。但余喜在家自修，不愿向热闹

场里造因，而取烦恼之果。①

穆藕初之所以对弘一法师出家一事"心窃非之"，主要是从民族大义考虑。他当时正忙于实业救国，而弘一却要出家，所以穆氏极其不认同，所以以"假使佛化大兴，中国之乱更无已时"请教大师。大师给出了合理的解释。众所周知，小乘佛教是以自度和自我解脱为最高境界的佛教流派，是自利的，由于这和传统儒家文化存在观念冲突，故其在中国影响并不大。我国的汉传佛教和藏传佛教属于大乘佛教，特别是隋唐以来的天台宗、华严宗、禅宗、净土宗等，更是融合了中国本土的儒道文化特色，不但强调自度，更强调度人。②这是佛教传播本土化的结果，也是弘一法师所认同的佛教精神要义，所以他才会说"出家人亦讲孝悌忠信，亦主张尽力建设，造福苍生"。穆藕初最终被弘一说服，认同了佛教可以"纠正人心""服务社会"，但他仍说喜欢在家自修，"不愿向热闹场里造因"。他的理解也没有错，既然出世、在世都可以建设家园、造福国家，为何非要剃度为僧呢？说到底他认为弘一没必要出家，这也是由二人不同的人生境遇所决定的。弘一法师"以出世的精神，做着入世的事业"，并非一般意义上的逃儒归禅，用王国维说李后主的话，他有宇宙人生之悲及其承担。③他的出家既有对国家形势和个人前途及命运不能如愿的感慨，又夹杂了对世态人情的厌弃以及对家庭情感的愧疚，所以很难做到像穆藕初那样在家修行。

柳亚子有《题影印本李息霜手写〈白阳〉杂志》两首，对弘一法师的人生经历作了简单而精准的概括：

> 文采风流李息霜，茶花春柳擅坛场。
> 还教余技传书法，摹拟斯冰写白阳。
>
> 子谷归儒弘一释，天生南社两畸人。

---

① 穆藕初著，文明国编：《穆藕初自述》，103～105页，合肥，安徽文艺出版社，2013。
② 郝永：《中国文化的基因：儒道佛家思想》，163～164页，成都，电子科技大学出版社，2014。
③ 引自余世存：《世道与人心》，53页，北京，北京联合出版公司，2016。

写真留取精灵在，喜杀当湖张卓身。①

柳亚子在诗文中首先肯定了弘一法师多才多艺的人生，并特别提及他的戏剧和书画才艺。所谓"慕拟斯冰"，即言弘一法师在书法上学习秦代李斯和唐代李阳冰，此二人均以写铁线篆著称，书法史上合称"二李"，这也是弘一在书法学习中特别强调的。他认为初学书法应多写包括篆书在内的各种书体，然书学"二李"虽法度有余，却容易缺少变化，这也是值得我们注意的。另，柳亚子在诗中提及苏曼殊为逃禅归儒，而弘一法师的出家却是逃儒归禅，说此二人是南社中的两个"畸人"。弘一法师的性格和行事方式确实异于常人，甚至他自己都说"人皆谓余有神经病"，②这个话题我们已经谈到过。他好好的教师不做，非要断食出家，出家也就罢了，却不忘济世，所以郑逸梅说弘一"真是一位奇哉怪也的人物"。又说："我曾以'李叔同先生，由入世而出世，复由出世而入世，伟哉此人！'题于纪念堂内，原来叔同出家做了和尚为弘一法师，但悲天悯人，不忘众生的疾苦，毕身贡献。这一点，他老人家的遗型，洵足长留共仰。"③结合前面穆藕初对弘一出家的误解，可知出世、入世对于出家人而言并不意味着非黑即白的是非判断，如果经亨颐也能参透这一点的话，恐怕他对弘一出家的评价就不会是"可敬而不可学"了。④

---

① 金梅：《悲欣交集：弘一法师传》，424页，福州，福建教育出版社，2014。
② 管继平编著：《李叔同致刘质平书信集》，36～37页，上海，东方出版中心，2014。
③ 郑逸梅：《艺苑琐闻》，40页，成都，四川人民出版社，1992。
④ 张彬编：《经亨颐教育论著选》，328页，北京，人民教育出版社，1993。

第四节　对弘一书法的评价

弘一法师的书法风格在书法史上可谓一枝独秀，特别是其晚年用于抄经的"弘一体"楷书，更令研究者难以捉摸，不知其书风出处。一心在《弘一大师书风演化探要》一文中概括弘一的写经体演变时说：

> 他的写经不仅至为工整，且各期均有不同的风格，个性十分鲜明。前期，字体矮扁，每行的字数也较多，或十几，或二十几，如1920年的《十善业道经》，每行写二十字，非常紧密。中期字体方而略长，如1926年写的《华严十回向品初回向章》端庄平正，楷法井然，在字行里用细楷夹冠科文，极显朴茂，有晋人写经的意味。后期字体瘦长，每行字数一律减至八个，或有画好方形界格再写的，意在作为装饰。而所加的标点也随着字体改变其形状，晶莹别透，标的位置亦恰到好处，种种经营，悉见苦心。由于对写经的严谨认真，弘一大师有意识地把早期的北碑书风作了调整，向晋唐靠拢。①

以上概述基本准确。由于弘一法师早年学北碑出身，因此他早年的字形较为方扁，用笔苍健，后期则结体偏长，用笔秀润。文章最后说弘一"有意识地把早期的北碑书风作了调整，向晋唐靠拢"，这是由于出家后的弘一法师为弘扬佛法，其书体必须符合一定的规范。他在1923年写给堵申甫的信中说："拙书

---

① 引自一心：《弘一大师书风演化探要》，见方爱龙主编：《弘一大师新论》，230～231页，杭州，西泠印社，2000。

尔来意在晋唐，无复六朝习气。"①正体现了他从魏碑到唐碑的转变，这也是由魏碑个性相对张扬而程式化不足的特点决定的。另，一心文中对弘一书法分期过于细致，弘一出家后的书体虽然有很大变化，但笔者认为具体细分的必要性不大。不少人把弘一法师的书法分为三个时期，如陈祥耀便曾把弘一书法分为三个阶段："其初由碑学脱化而来，体势较矮，肉较多；其后肉渐减，气渐收，力渐凝，变成较方较楷的派；数年来结构乃由方楷而变为修长，骨肉由饱满而变为瘦硬，气韵由沉雄而变为清拔，冶成其夐夐独造、整个人格的表现、归真返朴超尘入妙的书境。其不可及处：乃在笔笔气舒，笔笔锋藏，笔笔神敛。"②而方爱龙则在三分期的基础上进一步把弘一出家前的书法又分为两个时期，出现了"四分期"的说法。③笔者认为，根据不同书写用途（如写经体与日常信札体）进行分类研究，意义反而更加凸显。把弘一书法过分细分，很难与其人生经历形成一一对应的关系，从学理上很难形成一个令人信服的说法。

关于弘一法师出家前的学书经历，朱以撒总结说："他受碑学的影响很深，从他留下来的作品就可以看出，他学的是《天发神谶碑》《张猛龙碑》、洛阳龙门诸品这一路。锋芒毕露是他表现的特征，很有耐心地、精细地体现刀刻的痕迹。他写得如此逼真，既形且神，很见功底。马叙伦曾得到他临古碑的小册子，惊叹'皆临摹周秦两汉金石文字，无不精似。'可以说，未出家，弘一在书法上已不同凡响。"④尽管弘一早年取法北碑的路径比较宽，但就目前所见作品而言，主要还是受《张猛龙碑》影响较大，这个特点在他出家后的很长一段时期内皆没有根本改变。正如马一浮先生为弘一《华严集联三百》题跋中所言："大师书法得力于《张猛龙碑》。晚岁离尘，刊落锋颖，乃一味恬静，在书家当为逸品。"⑤这里有个问题需要特别指出，一般我们关注弘一法师的书法，印象最深的是他晚年的写经体，近乎楷书，略带行意。然大师早年学书涉猎广泛，五体皆能，若忽略这个环节，便不能从整体上审视弘一书法。《弘一大师纪

---

① 弘一大师：《弘一大师文集》书信选一，224页，北京，中国画报出版社，2017。
② 陈祥耀：《弘一法师在闽南》，见余涉编：《漫忆李叔同》，222页，杭州，浙江文艺出版社，1998。
③ 方爱龙：《弘一书风分期问题再探讨》，载《中国书法》，22～47页，2015（7）。
④ 朱以撒：《书法名作百讲》，357～358页，天津，百花文艺出版社，2014。
⑤ 浙江省文史研究馆编：《马一浮书法集》第三卷，272页，杭州，浙江古籍出版社，2012。

念文集》中有这样一段话，专门对弘一一生的书法学习和经历进行了概述：

> 大师离俗修梵行后，于诸艺事悉弃，独书法不辍，以之结缘法施。书艺由潜心晋唐楷法而渐去北碑风貌，进而渐至安祥平和人书俱老的化境，片纸只字亦为得之者珍若拱璧。就目前所见，除甲骨书体外，其余举凡篆（含钟鼎、石鼓、小篆）、隶、楷（含北碑、唐楷以及双钩）、行、草诸种体式均有，而以精严工整的正书和参有行意的行楷最为大师所常用。大师居俗之时及出家初期，各种书体均有使用，如临古法书的各种书体，如出家初期的草书立轴"南无阿弥陀佛"，行书立轴"法常首座辞世词"等经过"意在晋唐，无复六朝习气"的脱胎换骨后，大师书作的书体也渐而集中于楷与行楷，所书工楷（魏楷、唐楷）、行楷作品数量繁多，流布影响甚广。在楷与行楷之外，大师对篆书也较多书写，这大约与大师早岁重视篆书并以之教人为学书各字体之首阶有关系；笔意奔放的行草在出家后的中晚期基本不见。目前书法集此期仅见的一例草书是钤以"古志沙门"、"沙门乘愿"印的临写"王羲之十七帖"六行两通共十二行，每行均自左向右次第书写。整体来看大师书作的体式，或可曰：诸体皆精，尤重楷行。①

这里便提到弘一在俗及出家初期，并不拘泥于某种书体的情节。然写经却不宜用行草书，这一点我们已经谈到过，弘一法师在印光大师的建议下逐渐形成了自己独特的写经体风格，以至于我们疏于对其早年的临古书风的了解。

由于出家在弘一法师人生道路上具有重大意义，所以历来研究者的目光便聚焦于其离尘后的书法风格上，如朱以撒曾这样评价弘一晚年的书法：

> 弘一的晚期，书法已停止了向前发展。书法在他身上，只不过是出家生活中一个很小的部分，以此观弘一肯定有误差的。弘一成为令人景仰的高僧，是他在礼佛方面的建树，譬如他修持的律宗。律宗是讲究戒律的，一举一动，都有规律，是佛门中最难修的一宗。数百

---

① 陈珍珍、陈祥耀主编：《弘一大师纪念文集》，299～300页，福州，海风出版社，2005。

年来传统断绝，直到弘一方才复兴。弘一被称为"律宗第十一代祖师"。弘一不可能像专业书画家那样，不懈研究，继承创新。他只是以书法写佛经、集佛经句，通过这种形式弘扬佛法。至于对书法的创造、发展，可以看出他走的是顺其自然的路子，完全谈不上锐意创新。弘一甚至主张"应使文艺以人传，不可人以文艺传"，把艺品置于人品之后，可见他更重视道德伦理方面的因素。进入空门后，也不像李叔同时代那么对艺事存有研究的兴趣了。一个人的世界观、价值观、审美观发生了变化，追求的重心就转移了。一个习惯了青灯黄卷、晨钟暮鼓生活的人，从形式到内容，都异于常人，以至于有人效仿弘一的书法，结果只是徒具其形。①

朱以撒把弘一出家后书法风格的成因，与其世界观、价值观、审美观的变化联系起来看，这是值得肯定的。正如其所言，弘一入山后以修持律宗为己任，被称为"律宗第十一代祖师"，因此书法只是他借以弘扬佛法的工具，已经褪去了艺术审美的功能。所以丰子恺在《先器识而后文艺——李叔同先生的文艺观》一文中说："一般人因为他后来做和尚，不大注意他的文艺。"②这在艺术史上来看或许不无遗憾，然这正是大师所极力追求的人生境界。③这话初听起来令人颇感意外，特别是弘一出家时即对外宣称不再究心于艺事，却对于书画家黄宾虹或许能赏识自己的字体而颇感欣慰。可见弘一法师的僧侣生活并非如通常我们所理解的那样，决然不顾世俗的评价和影响。因此丰子恺说弘一法师书法"在内容上是宗教的，在形式上是艺术的"④。这个评价是很深刻的。

马一浮先生对弘一法师书法"得力于《张猛龙碑》。晚岁离尘，刊落锋颖，乃一味恬静，在书家当为逸品"的评价，成为后人评价大师书法的经典语录。相对于马一浮专业的评价，叶圣陶先生对弘一书法的认识，则完全像是从

---

① 朱以撒：《书法名作百讲》，358页，天津，百花文艺出版社，2014。

② 丰子恺：《丰子恺全集》文学卷三，25页，北京，海豚出版社，2016。

③ 按，但我们也不能说弘一法师完全对书法的艺术性熟视无睹，对别人的臧否毫不介意，如1932年刘质平来伏龙寺看望弘一法师，相处月余，据说其间大师曾说："艺术家作品，大都死后始为人重视，中外一律。上海黄宾虹居士（第一流鉴赏家）或赏识余之字体也。"见《弘一大师全集》编辑委员会编：《弘一大师全集》第十册附录卷，109页，福州，福建人民出版社，1993。

④ 丰子恺：《丰子恺全集》文学卷五，110页，北京，海豚出版社，2016。

一个"门外汉"的视角谈观感：

> 弘一法师近几年来的书法，有一说近于晋人。但是模仿哪一家
> 呢？实在指说不出。我不懂书法，然而极喜欢他的字。若问我他的字
> 为什么教我喜欢，我只能直觉地回答，因为它蕴藉有味。就全幅看，
> 好比一位温良谦恭的君子人，不亢不卑，和颜悦色，在那里从容论
> 道。就一个字看，疏处不嫌其疏，密处不嫌其密，只觉得每一笔都落
> 在最适当能够的位置上，不容移动一丝一毫。再就一笔一画看，无不
> 使人起充实之感，立体之感。有时有点儿像小孩子所写的那么天真，
> 但一面是原始的，一面是成熟的，那分别又显然可见。总括以上的
> 话，就是所谓蕴藉，毫不矜才使气，功夫在笔墨之外，所以越看越
> 有味。①

叶圣陶先生这段话出自《弘一法师的书法》一文，尽管说得很通俗，但如果我们试把他的这些看法和弘一法师对自己书法的评述对比来看，还是比较吻合的。②东晋是书法发展史上的高峰期，因此"晋人格"是人们在书法评价中习惯性的用语，用于表达对评述对象的积极认识。因此我们对于叶圣陶先生的这段评价不必一一对号入座。传言中说弘一书法"近于晋人"，我们从专业的角度看很难找到答案，特别是对于弘一的"写经体"而言，我们很难说他取法哪一家，因此不必因敬仰大师而做过度阐释。

---

① 卢今、范桥编：《叶圣陶散文》上，232～233页，北京，中国广播电视出版社，1997。

② 李润生编著：《多视角美术赏析：中西名作解读教程》，238页，北京，人民美术出版社，2006。

附：弘一年表*

　　1880年（庚辰，清光绪六年）九月二十日（10月23日）生于天津河东（今河北区），祖籍浙江平湖。幼名成蹊，学名文涛，字叔同，曾又字漱筒、俶同、叔桐等，婚后与俞氏有两子，长李准，次李端。出家前后别署甚多，法号"弘一"为世所通称。父名世珍，字筱楼，清同治四年（1865）进士，曾官吏部主事，后辞官承祖父业而为津门巨富，时年六十八。叔同行三，系侧室王氏所生，时年十九。祖李锐，原籍浙江平湖，寄籍天津，经营盐业与银钱业。伯兄文锦，正室姜氏所出，长弘一五十岁，时已卒；仲兄文熙，侧室张氏所出，时年十三。

　　1883年（癸未，光绪九年）四岁。在天津。年前，全家迁居粮店后街62号之新购宅地。门悬"进士第"，内设洋书房。

　　1884年（甲申，光绪十年）五岁。八月五日（9月23日），父筱楼病故，卒年七十二。其父临终日，延高僧诵经；停枢七日，诵事更盛。弘一亲近僧人，爱其举动。时仲兄文熙始继掌家业。

　　1885年（乙酉，光绪十一年）六岁。从仲兄文熙受启蒙教育。

　　1886年（丙戌，光绪十二年）七岁。从兄文熙学，日课《百孝图》《返性篇》《格言联璧》《文选》等。

　　1887年（丁亥，光绪十三年）八岁。在天津。始从常云庄家馆受业，攻《文选》《孝经》《毛诗》等。又从管家、账房徐耀庭学书，初临《石鼓文》等。

　　1888年（戊子，光绪十四年）九岁。在天津。尝听侄媳念《大悲咒》《往生咒》而能成诵。从乳母刘氏习诵《名贤集》等。

1889年（己丑，光绪十五年）十岁。在天津。读《四书》《古文观止》等。

1890年（庚寅，光绪十六年）十一岁。在天津。读书习字成日课。

1891年（辛卯，光绪十七年）十二岁。在天津。读书习字外，尝写魏隋楷书等。

1892年（壬辰，光绪十八年）十三岁。在天津。读《尔雅》《说文》等，开始习训诂之学。始习篆，于《峄山碑》最勤。书名初闻于乡。

1893年（癸巳，光绪十九年）十四岁。在天津。习魏碑、篆书，又习（明）文徵明小楷、（清）刘墉（石庵）行楷书。

1894年（甲午，光绪二十年）十五岁。在天津。读《左传》《汉史精华录》等。有作诗句"人生犹似西山日，富贵终如草上霜"。

1895年（乙未，光绪二十一年）十六岁。在天津。考入文昌院辅仁书院。从唐静岩学篆隶，兼习制印。与津名士交游。钟情邓石如篆书、浙派印章等。游燕京，为大员荣禄、王文韶等人欣赏，书法日进，求书者日众。

1896年（丙申，光绪二十二年）十七岁。从天津名士赵幼梅学诗词，喜读唐五代作品，尤爱王维、苏轼。兼习辞赋、八股。又从唐敬岩学钟鼎篆隶书。又去信张家口，向徐耀庭问印章事，是年又请人习算术、外文。兼爱戏剧。

1897年（丁酉，光绪二十三年）十八岁。与天津俞氏（时年二十）完婚。是年，以童生资格应试天津县学，学名李文涛。约是年，书《卫生金镜篆书四条屏》。

1898年（戊戌，光绪二十四年）十九岁。春，复应试天津县学，课卷中有"器识为先，文艺为后"云云。是年光绪帝采纳康梁维新主张，弘一赞同康梁变法，慨叹："老大中华，非变法无以自存。"传刻有"南海康君是吾师"印以明志。是年奉母携眷迁居上海，赁居法租界卜邻里。加入"城南文社"。居沪期间，复力学（清）杨岘（见山）隶书，苏轼、黄山谷行书。

1899年（己亥，光绪二十五年）二十岁。在上海。"城南文社"许幻园慕其才，让出许家城南草堂一部分，弘一全家遂迁入。是年与袁希濂、许幻园、蔡小香、张小楼结为"金兰之谊"，号称"天涯五友"。9月25日，上海《中外日报》刊其印作"后来居上"并登其艺术简介及润例。结识沪上名妓朱慧百，互有题赠。十一月书《袁枚八十自寿诗卷》《节录王次回问答词卷》《临杨岘隶书四条屏》，是年书作多署名"惜霜""断肠词人"云云。

1900年（庚子，光绪二十六年）二十一岁。在上海。正月，作《二十自述诗序》。春，与上海书画家组织"海上书画公会"。四月创刊《书画公会报》（周刊），相继刊印《诗钟汇编初集》《李庐诗钟》，编《李庐印谱》。九月十九日，长子李准生。

1901年（辛丑，光绪二十七年）二十二岁。春，回天津居半月，回上海后写成《辛丑北征泪墨》，记此行往返见闻和感受。六月，以"李成蹊"之名考取上海广方言馆"备取生"；同月，改名"李广平"考中南洋公学。秋，入南洋公学"特班"，与黄炎培、邵力子、谢无量等同从学于蔡元培。秋，海上名妓李苹香以诗书扇请正。

1902年（壬寅，光绪二十八年）二十三岁。就读南洋公学。各省补行庚子、辛丑恩正并科乡试。曾赴开封纳监应河南乡试，又以嘉兴府平湖县监生资格赴杭州应浙江乡试，均未中，仍回南洋公学。冬，因南洋公学"学潮"事起而退学。

1903年（癸卯，光绪二十九年）二十四岁。在上海。曾在上海圣约翰书院（1906年始称大学）教授国文，不久去职。以"李广平"之名相继翻译出版《法学门径书》《国际私法》。

1904年（甲辰，光绪三十年）二十五岁。在上海。与马相伯、穆藕初等组织"沪学会"。常与歌郎名妓以艺事往还，尝粉墨登场，票演京剧。12月9日，次子李端生。是年，为徐耀庭书《青史红颜五言联》。

1905年（乙巳，光绪三十一年）二十六岁。为沪学会作《祖国歌》《文野婚姻新戏册》等。出版《国学唱歌集》。二月五日（3月10日），生母王氏病逝。李叔同携眷扶柩回津。首倡丧礼改革。于7月29日为亡母开追悼会，采用西式丧礼，丧事毕，留眷津门，独自返沪。8月，东渡日本留学。留日学生高天梅主编《醒狮》杂志，李叔同为之设计封面，并撰写发表《图画修得法》《水彩画法说略》。时有致徐耀庭信，署名"哀"。

1906年（丙午，光绪三十二年）二十七岁。独立创办《音乐小杂志》，并于2月8日在东京印刷，寄回上海发行，此乃中国第一份音乐杂志。7月1日，以"李哀"之名在东京首次参与日本名士组织"随鸥吟社"之雅集。有《春风》《前尘》《凤兮》《朝游不忍池》等诗发表于日本汉诗创作团体"随鸥吟社"刊物《随鸥集》中，并时常与日本汉诗人交游。

9月入东京美术学校西洋画科。同时又于校外从上真行勇学音乐戏剧。冬，与学友一起创办中国第一个话剧团体"春柳社"。是年曾回天津。

1907年（丁未，光绪三十三年）二十八岁。"春柳社"首演《巴黎茶花女遗事》，弘一自扮茶花女玛格丽特。再演《黑奴吁天录》，出饰"爱美柳夫人"和"跛醉客"两角。秋，与旧友杨白民相会一聚。

1908年（戊申，光绪三十四年）二十九岁。在东京美术学校。退出春柳社，专心致力于绘画和音乐。

1909年（己酉，宣统元年）三十岁。在东京美术学校。4月，油画《停琴》参加"白马会"第十二回美展。约此前后，与一日本女子人体模特产生感情而同居。

1910年（庚戌，宣统二年）三十一岁。在东京美术学校。5月，油画《朝》等三件作品参加"白马会"第十三回美展。夏，为杨白民书范伯子诗联，钤印"臣本布衣"等。

1911年（辛亥，宣统三年）三十二岁。3月以优异的成绩毕业于东京美术学校，毕业前曾作自画像一幅。偕日籍夫人回国，抵沪归国，至天津，任天津直隶模范工业学堂等校图画教师。是年家道中落。

1912年（壬子，民国元年）三十三岁。春，自津返沪，在杨白民执掌的城东女校教授文学、音乐。3月，加入"南社"，参加南社第六次雅集，为《南社通讯录》设计封面并题签。夏，受聘陈英士创办《太平洋报》，李叔同任画报副刊主编，兼管广告。与柳亚子等创办"文美会"，主编《文美杂志》。七月，《太平洋报》社停办。应经亨颐之聘赴杭州任浙江两级师范学校图画、音乐教员。到杭后六日，与姜丹书、夏丏尊游西湖，有《西湖夜游记》。是年，为夏丏尊书《晨鹊·夜寝八言联》、为上海城东女校第七届游艺节书"游艺"二字横批。

1913年（癸丑，民国二年）三十四岁。在杭州任教。是年，浙江两级师范学校改名为浙江省立第一师范学校。五月，在浙一师校友会出版《白阳》杂志，为之设计封面并手书全刊文字，《春游》三部合唱曲、《欧洲文学之概观》《西洋乐器种类概说》《石膏模型用法》等作品均署名息霜载于是刊。其中《春游》是中国第一部三声部合唱曲；《欧洲文学之概观》是第一篇由中国人编写的欧洲文学史；《石膏模型用法》是国内最早介绍这种教具的文字。夏，

曾客居西湖畔广化寺数日。夏丏尊与言："像我们这种人出家做和尚倒是很好的！"为其后来出家有启发。在浙一师与马叙伦等共事，与西泠印社叶为铭（品三）、吴昌硕等相交，与马一浮书信往来论艺。约是年，在浙一师首创国内美术教育人体写生教学法，一时轰动，褒贬不一。

1914年（甲寅，民国三年）三十五岁。在浙一师任教。夏丏尊筑"小梅花屋"，陈师曾为其画《小梅花屋图》，课余与经亨颐、夏丏尊等友生参与"乐石社"活动，从事金石研究与创作，弘一被选为第一任社长，并主持编印社刊《乐石》第一集。至翌年九月，弘一共主持编印了《乐石》凡八集。约是冬，因组织乐石社社员参观西泠印社金石书画展览会而有《致叶为铭札》。是年与经亨颐等人同加入西泠印社。任教杭州期间，还组织学生成立"漫画会""桐荫画会"（后改名"洋画研究会"）。

1915年（乙卯，民国四年）三十六岁。仍在浙一师任教。春，曾往北京访友。应校长江谦（易园）之聘，兼任南京高等师范学校图画音乐课。在南京假日时倡导金石书画并组织"宁社"。5月南社假孤山西泠印社举行临时雅集。7月，曾赴日本避暑。9月回国先后作诗词《送别》《早秋》《忆儿时》《悲秋》《月夜》《秋夜》等。岁晚，为夏丏尊题书《灯机老屋横披》。是年谢绝北京高师校长陈宝泉（筱庄）之聘，时似已萌生出家之念。

1916年（丙辰，民国五年）三十七岁，在浙一师任教，兼任南京高师图画音乐教员。夏，同事夏丏尊偶见日本杂志有关于断食的文章，遂介绍弘一阅读，遂生断食之念。十一月经丁辅之介绍，决定到虎跑大慈山定慧寺（虎跑寺）断食；十一月三十日，入住寺中，十二月一日至十二月十八日，在虎跑寺断食十八天；十九日出山返校。其间有《断食日志》详记，并以临摹碑帖为日课（所临作后加跋赠夏丏尊，夏氏于1929年辑入《李息翁临古法书》）。断食后，易名欣，又名息，字俶同，号黄昏老人。返校后，书"灵化"并跋赠学生朱稣典。是年，受马一浮之熏陶，于佛教渐有所悟。

1917年（丁巳，民国六年）三十八岁。在浙一师任教。断食后，自感新生，遂改名婴。是年下半年起，发心食素，并请《普贤行愿品》《楞严经》及《大乘起信论》等多种佛经研读。秋，应南社社友高吹万之请，为书《节临吴天玺纪功碑篆书轴》。岁暮，在虎跑寺度岁。是年，曾集《吴天玺纪功碑》字，书《永日·深山五言联》赠孔爽。

1918年（戊午，民国七年）三十九岁。正月间赴虎跑习静。正月十五日受三皈依，拜了悟和尚为师。法名演音，号弘一。春，有《与刘质平书》，言及暑假后不复任教，意于秋初入山习静，不再轻易晤人。春夏间有《致叶为铭札》，请代为将旧藏书画数轴转赠西泠印社。印社凿龛庋藏。入山前一晚，为姜丹书书《姜母强太夫人墓志铭》，书毕折笔，清晨离校。七月十三日（8月19日），入虎跑寺正式出家。七月十四日夏丏尊过访，为书《楞严经念佛圆通章轴》。九月至灵隐寺受戒。受戒后，十月上旬赴嘉兴精严寺小住。十一月应马一浮之召至杭州海潮寺。年底，为夏丏尊书《勇猛精进横披》。

1919年（己未，民国八年）四十岁。春，小住杭州艮山门外井亭庵，不久移居玉泉清涟寺。夏居虎跑寺。约五月前后，居虎跑寺。中伏，检手书《楞严经》数则赠夏丏尊。七月返玉泉寺。是年为夏丏尊还书有《知止篆书横披》《一法·万缘五言联》。

1920年（庚申，民国九年）四十一岁。春，居玉泉寺。夏，赴浙江新城（今浙江杭州富阳区新登镇）闭关。七月十三日，剃染二周年纪念日，敬写《佛说大乘戒经》一卷，随后正式在新城闭关。中秋前出关，旋即应德渊法师之请移居浙江衢州莲花寺。中秋日，在莲花寺书《大乘戒经》《十善业道经》并加题记。

1921年（辛酉，民国十年）四十二岁。正月，自衢州返杭州前，以去岁所书《佛说大乘戒经》一本并近录旧作七篇成一小卷赠尤墨君。返杭后，居闸口凤生寺。三月上旬，居玉泉寺。旋至上海赴温州，居庆福寺。夏，所编《四分律比丘戒相表记》初稿完成。岁暮，夏丏尊发心学佛，为书《先德法语轴》。

1922年（壬戌，民国十一年）四十三岁。在温州。农历正月初三，在俗时发妻俞氏病故于天津本宅，仲兄文熙来信嘱返津，因故未能成行。仍居庆福寺（温州）。春，为夏丏尊书《念佛三昧诗轴》。四月书《丁孺人墓志铭》，末署"布衣章武李息书"。夏，为夏丏尊书《莲池大师等法语轴》和《万古·一句七言联》。秋，为夏丏尊书《苏轼阿弥陀佛偈并序轴》。

1923年（癸亥，民国十二年）四十四岁。春，自温州赴上海。曾在上虞白马湖、绍兴、杭州等地停留。四月，客居上海太平寺。晤印光法师。夏，回杭，为杭州西泠印社书《阿弥陀经》一卷，该社将其刻于石幢。九月重回衢州莲花寺，识隐士汪澄衷。十月，撰《绍兴开元寺募建殿堂疏》。十二月，撰并

书《大中祥符朗月照禅师塔铭》。是年，书迹多署"昙昉"。尝掩关专修多刺血写经，印光法师于刺血写经及写经书体上都给予引导劝诫。印光法师对弘一书风的转变以及自我风格（"弘一体"）的形成有极其重要的作用。

1924年（甲子，民国十三年）四十五岁。春，由衢州莲花寺移居三藏寺。不久，取道松阳、青田抵温州。夏，在温州整理《四分律》，八月手书《四分律比丘戒相表记》并定稿。秋，手书《佛说八种长养功德经卷》赠尤玄父。欲回杭州，因江浙军阀战事起，未果；旋抵宁波，居七塔寺，曾至上虞白马湖"春社"小住。十月返温州。是年，书迹多署"晚晴沙门论月"。

1925年（乙丑，民国十四年）四十六岁。春，在温州福庆寺，至宁波，挂搭七塔寺。应夏丏尊之请至上虞白马湖小住。不久返温州福庆寺闭关。九月，曾住绍兴普庆庵半月，写佛号三百张，嘱蔡丏因等人分赠有缘者。署室名曰："千佛名室"。十一月初，曾回杭州，居虎跑寺，谢客静养。十二月，返温州，手书《普贤行愿品别行本》赠蔡丏因。

1926年（丙寅，民国十五年）四十七岁。春，自温州抵杭，寓招贤寺，夏丏尊、丰子恺自沪至杭专程拜访。夏初，与弘伞法师同赴庐山参加金光明法会，路经上海时曾与丰子恺等访城南草堂处。九月在庐山时，写《华严经十回向品·初回向章》，太虚大师推为近数十年来僧人写经之冠。冬初，由庐山返杭州，经上海，在丰子恺家小住，为"缘缘堂"题额。后返杭州居虎跑寺过冬。

1927年（丁卯，民国十六年）四十八岁。初春，闭关杭州云居山常寂光寺。三月曾致书蔡元培、经亨颐等人，建议整顿佛教。春，在俗时所作歌曲十三首由丰子恺等编入《中文名歌五十曲》。是春以来疾病缠身，自感身心衰弱，七月移居灵隐后山本来寺。八月，拟赴天津为仲兄文熙六十花甲祝嘏，因战乱交通受阻等原因而未成行，暂居上海江湾丰子恺家。九月六日，主持丰子恺皈依三宝仪式。其间丰子恺与其商定编绘《护生画集》计划。十月，早年天涯四友（时蔡小香已殁）重聚于沪上。

1928年（戊辰，民国十七年）四十九岁。正月，在温州，春夏之间，居温州福庆寺和大罗山伏虎庵处。二月五日，刺血写《庄敬页》，跋语中有"戊辰二月五日，母亡二十八周年。演音敬书"云云，此于通常所说其生母亡于1905年不合。四月十九日，有《与丰子恺书》言及愿书写《戒杀画》（即后来的《护生画集》）文字。六月十九日，有《与李圆净书》言及请马一浮为《护

生画集》题词事。秋，自温州至上海，与丰子恺、李圆净具体商量编《护生画集》。十一月，刘质平、夏丏尊、丰子恺、经亨颐等共同集资，发起在白马湖筑"晚晴山房"，供大师居住。十一月底，《护生画集》第一册编辑工作告成。十二月初，乘船自上海抵厦门，居南普陀寺。旋至南安小雪峰度岁。

1929年（己巳，民国十八年）五十岁。正月，自南安小雪峰至厦门南普陀寺，居闽南佛学院，参与整顿学院教育。春，返温州，秋，在白马湖"晚晴山房"小住。冬月重至厦门、南安，与太虚大师在小雪峰度岁，并合作《三宝歌》。是年二月，《护生画集》由上海开明书店出版。由丰子恺所绘的50幅护生画皆由大师配诗并题写。四月，取道泉州赴温州。六月至上虞白马湖。九月二十日（弘一五十岁诞辰日），小住"晚晴山房"，书"天意怜幽草，人间爱晚晴"联赠夏丏尊。又篆《具足大悲心篆书卷》赠刘质平。是年，允夏丏尊之请，拟为上海开明书店写铜模字形。夏丏尊以弘一在俗时所书的碑帖临作集为一册，由上海开明书店出版，名曰《李息翁临古法书》。岁暮，会太虚法师。是年，仲兄李文熙卒，年六十二。

1930年（庚午，民国十九年）五十一岁。正月，自小雪峰至泉州承天寺，整理古版藏经。陆续集《华严经》偈句缀成联语并手书成册（《华严集联三百》）。二月刘质平敬撰《华严集联三百跋》。四月，至上虞白马湖晚晴山房小住。精写《普贤行愿品赞册》赠刘质平。六月，刘质平来白马湖商榷《清凉歌》，书《集华严经偈句八言联》相赠。秋赴慈溪金仙寺讲律。冬月赴温州庆福寺。

1931年（辛未，民国二十年）五十二岁。正月，有札致刘质平，并将所写《清凉歌》屏幅付邮寄奉。春，在温州，患病，二月，在上虞白马湖横塘镇法界寺。发愿弃舍有部律，专学南山律，从此由新律家变为旧律家。三月，为法界寺书《如来·普贤八言联》之一，又有《与刘质平手书〈遗嘱〉》。四月，另立《遗嘱》一纸；九月，在白湖金仙寺撰《清凉歌集》，广洽法师函邀大师赴厦门，因故未成行。十二月，至镇海伏龙寺度岁。是年，所书《华严集联三百》由上海开明书店初次出版。

1932年（壬申，民国二十一年）五十三岁。春、夏在镇海伏龙寺。二月，书《佛说五大施经》四幅、《华严行愿品偈句》一卷等。六月五日，始由刘质平侍笔墨，用时十六天，敬书《佛说阿弥陀经》十六条屏（现为平湖市李叔同

纪念馆所藏）为亡父一百二十周年冥诞回向。十月初，第三次到厦门，住山边岩（即万寿岩）。十二月，讲《人生之最后》于妙释寺，并在此度岁。

1933年（癸酉，民国二十二年）五十四岁。弘法南闽，是年在妙释寺讲《改过经验谈》，在万寿岩讲《随机羯磨》，重编蕅益大师警训为《寒笳集》。在开元寺圈点《南山律钞记》，在承天寺讲《常随佛学》。是年夏，刘质平母谢世，为写《般若波罗蜜多心经四条屏》。

1934年（甲戌，民国二十三年）五十五岁。弘法南闽，正月，晋江梵行清信女讲习会第一期始业，为题《清高勤苦》卷。二月初，应南普陀寺住持常惺、退居会泉二法师请整顿闽南佛学院。倡办佛教养正院。为十年前赠尤墨君之《佛说大乘戒经》卷补书经面题字。是年，为夏丏尊书《无住斋题匾》。

1935年（乙亥，民国二十四年）五十六岁。弘法南闽。正月在万寿岩撰《净宗问辨》。三月，至泉州开元寺讲《一梦漫言》。讲毕，移居温陵养老院。四月，有言答人曰：“余字即是法。”《昨非录》自津寄达。抵净峰寺，弟子广洽等随行。年底应泉州承天寺之请，于戒期中讲《律学要略》。旋即移居温陵养老院。十二月上旬，卧病草庵。病中有《遗嘱》一纸付弟子傅贯。

1936年（丙子，民国二十五年）五十七岁。弘法南闽。元旦，卧病草庵。是年正月佛教养正院开学。抱病讲《青年佛徒应注意的四项》。春，因患臂疮自草庵至厦门就诊，数月方愈。四月，刘质平假上海新华艺专举办“弘一上人书风展览会”。五月，居鼓浪屿日光岩。其间写《药师经》等，为上海世界书局出版之《佛学丛刊》题签并作序。秋，节录《印光法师嘉言录》赠日光严佛会。10月，《清凉歌集》由上海开明书店出版。冬，郁达夫造访。十二月，移居南普陀寺。

1937年（丁丑，民国二十六年）五十八岁。弘法南闽，正月，书《愿尽·誓舍十言联》。二月十六日在佛教养正院讲《闽南十年至梦影》（高胜进记录）。同日，又在该院作最后一次讲演，主要讲关于写字的方法，高胜进记录为《弘一大师最后一言——谈写字的方法》。时居南闽首尾已十年。并自号“二一老人”。三月移居万石岩。5月，于《佛教公论》刊登《释弘一启事》，以“旧疾复作，精神衰弱”，婉谢访问与通信。应邀为厦门市第一届运动会作会歌。5月14日赴青岛湛山寺讲律。10月返厦门。11月7日，新加坡《星洲日报》“晨星”副刊发表叶圣陶《弘一法师的书法》一文。十二月十八日，赴泉

州草庵度岁。

1938年（戊寅，民国二十七年）五十九岁。弘法南闽，春，先后在草庵、泉州、惠安及厦门等地讲经。二月，书《蕅益大师法语轴》赠石樵居士。四月赴漳州，其间马冬涵、施慈航等初识弘一法师。七月十三日，剃染20周年，在漳州尊元经楼讲《阿弥陀经》。九月，为马冬涵印集题词"无相可得"并撰序。十月下旬，移居泉州承天寺，后迁居温陵养老院。岁暮，在泉州月台（承天寺）书印光法师所撰《历朝名画观音宝相精印流通序》。

1939年（己卯，民国二十八年）六十岁。弘法南闽，元旦在泉州承天寺手书佛号及《华严经》偈句赠漳州刘绵松（胜华居士）。二月五日，亡母谢世纪念日，于《前尘影事》册上书《金刚经》偈颂，回向菩提。六月，李芳远谒见，书《花枝春满，天心月圆》偈并"无畏"篆额赠之。夏秋间，应广洽法师之请，徐悲鸿作《弘一法师画像》。九月二十日，六十诞辰，丰子恺致函，言"敬绘《续护生画集》一册"计六十幅为寿并请题词。秋末，为《续护生画集》（《护生画集》第二册）书写题词并作跋。冬，李圆净等募印《护生画集》初编（第一册）；十一月二十四日，致函李圆净，允应将初编中题字"重写一组"，"以备新制版时改换；但文句仍旧不动，以保存旧迹，并为永久之纪念也"。

1940年（庚辰，民国二十九年）六十一岁。弘法南闽，春，闭关普济寺。四月初，篆书《见性，明心》二言联赠李远方。八月，为《王梦惺文稿》题偈，勖以"士应文艺以人传，不应人以文艺传"。九月，以"闭关思过，以教观心"题普济寺后精舍壁，又集古诗句"山静似太古，人间爱晚晴"为普济寺书联。十月九日，应请赴南安灵应寺弘法，慕名求书者甚众。岁暮，在水云洞度岁。

1941年（辛巳，民国三十年）六十二岁。弘法南闽。春，在灵应寺。各方友好祝寿诗词陆续寄达。二月十七日，书《三省横披》自勖。四月，移居晋江福林寺闭关。十月，书《遗书》一通，交律华法师，嘱为保存待其圆寂后方可启视。十二月，在开元寺，书《念佛救国格言卷》；其间，见客写字，甚为繁忙。在泉州百原寺（铜佛寺）小住，得觉圆法师之介绍，张人希首次见到弘一法师，弘一以手书《韩偓曲江秋日诗轴》相赠。十二月二十二日，自泉州回福林寺度岁，是年，应弟子陈海量之请，为其亡父撰《陈复初居士传（附〈立钧童子生西事略〉）》。

1942年（壬午，民国三十一年）六十三岁。弘法南闽，春，张人希再度拜见弘一于福林寺，弘一以1938年冬写就致马冬涵札和10月14日丰子恺所致之札二件相付。二月，应邀自福林寺赴惠安灵瑞山讲经。三月二十七日，回泉州百原寺。旋应叶青眼、尤廉星之请，移居不二祠温陵养老院。其间，曾节书《论语·泰伯》句赠胜闻居士。夏初，书初唐诗僧寒山《我心似明月》五言一首应郭沫若之索请。五月，应汕头莲舟法师之请，书《密林法师〈咏灵山八景诗〉》。六月，手书《福州怡山长庆寺修建放生池记》刊石，或云"是为最后之遗作"。七月二十一日，在朱子"过化亭"教演出家剃度仪式。八月十五日，在开元寺讲《八大人觉经》等。八月二十八日，自写《遗嘱》于一旧信封上。九月一日（10月10日）下午，书"悲欣交集"一纸，交妙莲法师，是为弘一法师之绝笔。另临终前，将亲书《遗书》并附录"遗偈"一式两份，分别致友人夏丏尊和弟子刘质平，以示告别。九月四日（10月13日）晚八时，弘一法师圆寂于泉州不二祠温陵养老院晚晴室。

　　*本年表参考潘良桢主编《李叔同马一浮》卷（见刘正成主编：《中国书法全集》第83卷）和林子青《弘一法师年谱》。又，因依原始史料所据，本表中会有公历、农历并用的情况。表中凡采用公历纪年（月）者，均使用阿拉伯数字，余为农历纪年（月）。

参考文献

弘一法师：《弘一法师手书嘉言集联》，北京，荣宝斋出版社，1999。

弘一法师：《弘一法师书法集》，上海，上海书画出版社，1993。

弘一法师：《弘一法师书札》，南京，江苏广陵古籍刻印社，1998。

阅是编：《清心：弘一法师书法集》，杭州，浙江人民美术出版社，2016。

江西美术出版社编：《弘一法师书：般若波罗蜜多心经》，南昌，江西美术出版社，2018。

弘一法师：《弘一法师手书出世入世箴言集》，杭州，西泠印社出版社，2015。

张明智编：《弘一法师遗墨》，上海，上海书画出版社，2006。

弘一法师：《弘一法师金刚经·小楷》，南京，江苏凤凰美术出版社，2018。

徐宇编：《弘一法师金刚经》，南京，江苏凤凰美术出版社，2016。

释永信主编：《弘一法师行书〈心经〉》，郑州，河南美术出版社，2015。

林子青：《弘一法师年谱》，北京，宗教文化出版社，1995。

陈戎：《李叔同：圆月天心》，沈阳，辽宁人民出版社，2015。

陈星：《艺术人生——走近大师·李叔同》，杭州，西泠印社出版社，2004。

陈飞鹏：《弘一法师书信全集》，北京，文物出版社，2017。

弘一法师著，虞坤林编：《弘一法师日记三种》，太原，山西古籍出版社，2006。

弘一法师：《弘一法师演讲集》，北京，宗教文化出版社，2018。

中国佛教图书文物馆编：《弘一法师》，北京，文物出版社，1984。

管继平编著：《李叔同致刘质平书信集》，上海，东方出版中心，2014。

陈星：《弘一大师绘画研究》，太原，北岳文艺出版社，2006。

陈星：《赏心悦目——漫画品读笔记》，杭州，西泠印社出版社，2004。

丰子恺：《丰子恺全集》，北京，海豚出版社，2016。

李叔同：《李叔同文集》，北京，线装书局，2018。

李叔同：《李叔同说佛》，上海，上海三联书店，2014。

李叔同：《悲也好，喜也好》，天津，天津人民出版社，2016年。

李叔同：《读禅有智慧》，北京，新世界出版社，2012。

李叔同：《送别：李叔同精品文集》，成都，成都时代出版社，2014。

李叔同：《送别》，北京，北京联合出版公司，2014。

李叔同：《一轮圆月耀天心》，北京，北京理工大学出版社，2016。

李叔同：《中国人的禅修》，北京，金城出版社，2014。

李叔同著，董敏编：《弘一大师格言别录》，合肥，安徽文艺出版社，1997。

李叔同：《心与禅》，西安，陕西师范大学出版社，2008。

弘一大师：《弘一大师文集》书信选，北京，中国画报出版社，2017。

弘一法师：《李叔同全集》，哈尔滨，哈尔滨出版社，2014。

弘一大师：《弘一大师文集选要》，北京，东方出版社，2016。

弘一法师著，唐嘉编：《悲欣交集：弘一法师自述》，北京，文化艺术出版社，2015。

陈伯海主编：《上海文化通史》，上海，上海文艺出版社，2001。

陈珍珍、陈祥耀主编：《弘一大师纪念文集》，福州，海风出版社，2005。

苏泓月：《李叔同》，北京，北京联合出版公司，2017。

崔尔平点校：《历代书法论文选》，上海，上海书画出版社，2007。

《交通大学校史》撰写组编：《交通大学校史资料选编》，西安，西安交通大学出版社，1986。

陈星：《芳草碧连天——弘一大师传》，石家庄，河北人民出版社，1995。

邓书杰等编著：《中国历史大事详解（近代卷）》晚清落日1900—1909，长春，吉林音像出版社，2006。

邓啸林编著：《读懂李叔同（弘一法师）》，南宁，广西人民出版社，2014。

陆阳：《情爱民国：民国文人的婚恋微纪录》，北京，团结出版社，2014。

郑付忠：《晚明以来文人情结与书画商业文化博弈研究》，北京，荣宝斋出版社，2019。

郭天成等主编：《闸北区志》，上海，上海社会科学院出版社，1998。

孙郁主编：《苦境：中国近代文华怪杰心录》，北京，团结出版社，2008。

陈先元、田磊编著：《盛宣怀与上海交通大学》，太原，山西教育出版社，1996。

陈祥耀：《弘一法师在闽南》，见余涉编：《漫忆李叔同》，杭州，浙江文艺出版社，1998。

陈子善、张铁荣编：《周作人集外文》下册，海口，海南国际新闻出版中心，1995。

杜志建主编：《新时文·那些鲜活的面孔》，延吉，延边教育出版社，2011。

范祖德：《故事交大》，上海，上海交通大学出版社，2016。

方爱龙：《殷红绚彩——李叔同传》，上海，上海书画出版社，2002。

方光华主编：《西北联大与中国高等教育》，西安，西北大学出版社，2013。

方平：《晚清上海的公共领域 1895~1911》，上海，上海人民出版社，2007。

戈悟觉主编：《弘一大师温州踪迹》，上海，上海文艺出版社，2000。

郭长海、金菊贞编：《李叔同集》，天津，天津人民出版社，2005。

郝永：《中国文化的基因：儒道佛家思想》，成都，电子科技大学出版社，2014。

华东师范大学古籍整理研究室编：《历代书法论文选》，上海，上海书画出版社，2012。

华人德：《华人德书学文集》，北京，荣宝斋出版社，2008。

黄勇主编：《夏丏尊》，汕头，汕头大学出版社，2014。

康蚂：《纠缠不是禅》，武汉，武汉大学出版社，2014。

柯文辉：《旷世凡夫：弘一大传》，武汉，湖北人民出版社，2007。

林子青编：《弘一大师年谱与遗墨》，长春，时代文艺出版社，2010。

柳七公子：《最美流年遇见最美古诗词》，北京，中国言实出版社，2016。

汤志钧：《戊戌变法史》，上海，上海社会科学院出版社，2015。

吴言生编：《佛都长安》，西安，陕西旅游出版社，2010。

朱封鳌：《中华佛缘人物志》，上海，上海辞书出版社，2009。

朱立乔、吴骞主编：《嘉兴文杰》上，北京，当代中国出版社，2005。

雷磊编著：《芳草碧连天：弘一法师诗词鉴赏》，武汉，武汉大学出版社，2015。

天津市政协文史资料研究委员会、天津市宗教志编纂委员会：《李叔同——弘一法师》，天津，天津古籍出版社，1988。

林可同：《弘一书法墨迹》，杭州，中国美术学院出版社，2012。

卢今、范桥：《二十世纪中国文化名人文库 叶圣陶散文》，北京，中国广播电视出版社，1997。

马明博、肖瑶选编：《我的禅：文化名家话佛缘》，北京，中国青年出版社，2012。

《弘一大师全集》编辑委员会编：《弘一大师全集》，厦门，福建人民出版社，2010。

民国文林编著：《细说民国大文人——那些思想大师们》，北京，现代出版社，2014。

穆藕初著，文明国编：《穆藕初自述》，合肥，安徽文艺出版社，2013。

欧阳予倩：《自我演戏以来》，上海，上海三联书店，2014。

刘正成主编：《中国书法全集》，北京，荣宝斋出版社，2002。

瑞峰主编：《李叔同作品选》，北京，中央民族大学出版社，2005。

沈岩主编：《华枝春满》，石家庄，河北美术出版社，2013。

石一宁：《丰子恺与读书》，济南，明天出版社，1997。

苏泓月：《李叔同》，北京，北京联合出版公司，2017。

滕征辉：《民国大人物》，北京，台海出版社，2017。

天津市李叔同弘一大师研究会、天津大悲禅院编：《弘一大师的精神境界》，天津，天津教育出版社，2015。

瓦当：《慈悲旅人：李叔同传》，北京，中国友谊出版公司，2012。

汪琴烜主编：《浙江文史资料》，杭州，浙江人民出版社，2004。

汪兆骞：《民国清流：大师们的抗战时代》，北京，现代出版社，2017。

王湜华：《弘一法师与夏丏尊》，北京，商务印书馆，2015。

王志远主编：《弘一大师文汇》，北京，华夏出版社，2011。

吴可为：《古道长亭：李叔同传》，杭州，杭州出版社，2004。

吴晓峰主编：《中国近代文学史证——郭长海学术文集》，长春，吉林人民出版社，2005。

夏宗禹编著：《弘一大师遗墨》，北京，华夏出版社，1987。

萧枫编注：《弘一大师文集·讲演卷》，呼和浩特，内蒙古人民出版社，1996。

星云大师：《金刚经讲话》，北京，东方出版社，2016。

《弘一法师翰墨因缘》，台北，雄狮图书股份有限公司，1996。

徐承：《弘一大师佛学思想述论》，北京，团结出版社，2009。

徐品：《民国社交圈》，哈尔滨，北方文艺出版社，2015。

徐星平：《弘一大师》，北京，中国青年出版社，2015。

徐志摩：《民国最美的情诗》，沈阳，万卷出版公司，2015。

叶景葵：《叶景葵文集》，上海，上海科学技术文献出版社，2016。

陈星：《我看弘一大师》，杭州，浙江古籍出版社，2003。

林清玄：《呀！弘一》，海口，海南出版社，2007。

李叔同：《弘一法师全集》，北京，新世界出版社，2013。

方爱龙主编：《弘一大师新论》，杭州，西泠印社，2000。

余世存：《世道与人心》，北京，北京联合出版公司，2016。

俞平伯：《俞平伯散文杂论编》，上海，上海古籍出版社，1990。

蔡念生汇编：《弘一大师法集》，台北，新文丰出版股份有限公司，1976。

张彬编：《经亨颐教育论著选》，北京，人民教育出版社，1993。

张程刚：《李叔同音乐教育思想研究》，合肥，安徽大学出版社，2014。

张吉编著：《世间曾有李叔同》，北京，中国纺织出版社，2014。

张笑恒：《民国先生：尊贵的中国人》，北京，现代出版社，2016。

张育英：《印光法师文钞》，北京，宗教文化出版社，2000。

张凯、诺敏：《弘一大师书札墨迹》，天津，百花文艺出版社，2011。

《温州博物馆平湖李叔同纪念馆珍藏弘一大师墨迹》，浙江，浙江古籍出版社，2010。

刘雪阳、丰一吟：《弘一大师书信手稿选集》，上海，上海书画出版社，1990。

刘雪阳、柯文辉：《二十世纪书法经典·李叔同卷》，河北，河北教育出版社，1996。

林子青：《弘一法师书信》，上海，上海三联书店，2007。

古流、彭飞：《弘一大师谈艺录》，河南，河南美术出版社，1998。

丰子恺：《丰子恺散文全集》，浙江，浙江文艺出版社，1992。

上海弘一大师纪念会：《弘一大师永怀录（重排本）》，上海，上海佛学书局，2005。

陈士强：《中华佛教百科全书（经典卷）》，上海，上海古籍出版社，2001。

（清）张之洞：《张文襄公全集》，北京，中国书店，1990。

赵凡编著：《李叔同教你读心悟道》，北京，中国言实出版社，2013。

浙江省文史研究馆编：《马一浮书法集》，杭州，浙江古籍出版社，2012。

郑逸梅：《世说人语》，哈尔滨，北方文艺出版社，2016。

郑逸梅：《艺苑琐闻》，成都，四川人民出版社，1992。

郑逸梅：《郑逸梅选集》，哈尔滨，黑龙江人民出版社，1991。

中国人民政治协商会议天津市委员会文史资料研究委员会编：《天津文史资料选辑》，天津，天津人民出版社，1981。

朱兴和评注：《李叔同诗歌评注》，上海，上海交通大学出版社，2013。

朱以撒：《书法名作百讲》，天津，百花文艺出版社，2014。

郭长海、金菊贞编：《李叔同集》，天津，天津人民出版社，2005。

刘质平：《弘一法师遗墨保存及其生活回忆》，载《中国书法》，1986（4）。

方爱龙：《弘一书风分期问题再探讨》，载《中国书法》，2015（7）。

郑付忠、付新菊：《轮替与交融："后碑学"视阈下的碑帖观流变》，载《福建师范大学学报（哲学社会科学版）》，2015（2）。

黄鸿琼：《谈谈弘一法师的书法》，见林华东主编：《泉州学研究》第二

辑，厦门，厦门大学出版社，2006。

树恒：《绚烂之极归于平淡——李叔同的书法艺术》，载《中国书法》，1986（4）。

岳恒：《清末新政时期的官费留学日本教育》，载《西部学刊》，2018（7）。

张天杰：《近年来刘宗周〈人谱〉研究的回顾》，载《中国史研究动态》，2017（3）。

姜书凯：《记李叔同（弘一法师）的一件手书墓志》，载《中国美术》，1982（2）。

周延：《弘一书法研究》，博士学位论文，中央美术学院，2012。

刘恒：《李叔同书法艺术》，载《中国书法》，1986（4）。

谭学荣：《弘一大师与李书丁孺人墓志铭》，载《宁夏画报》，1996（3）。

姜法璞：《弘一大师书法研究中的几个相关问题》，载《闽南佛学》，1998（1）。

杨江波：《弘一法师"悲欣交集"与其书法涅槃境界》，载《美术界》，2010（7）。

王道云：《李叔同——平淡如水 冷寂如霜 用笔程式化》，载《美术之友》，2005（5）。

杨少波：《李叔同：两世悲欣一扁舟》，郑州，大象出版社，2004。

黄家章：《印光对弘一的思想影响与弘一的信仰归宗》，载《经济与社会发展》，2010（11）。

杜忠诰：《弘一大师书艺管窥》，载《中国书法》，1999（12）。

曹伯昆：《精神升华的必然——浅析弘一大师的书法》，载《天津文史》，1999（10）。

方爱龙编著：《弘一大师书法传论》，杭州，西泠印社出版社，2001。

王非：《关于黄宾虹与弘一法师》，载《美术观察》，2010（9）。

方爱龙：《隶法见山：关于两件李叔同早期隶书作品的考察报告》，载《杭州师范学院学报（社会科学版）》，2003（1）。

曹布拉：《论李叔同的文化性格》，载《杭州师范学院学报（社会科学版）》，2004（1）。

# 后记

　　弘一法师的一生是传奇的一生。他集书法、绘画、诗词、篆刻、音乐、戏剧于一身，且各方面的成就皆令世人称奇。特别是在书法艺术方面，由于弘一1918年剃度出家后，为了斩断尘缘曾试图要"诸艺皆废"，后又在范古农的建议下决定"以笔墨接人"，弘扬佛法，"以种净因"，因此其书法成为被后人频频提及的话题。需要强调的是，书法与宗教的这种结合，对于弘一而言主要是以宗教传播为目的的。因此弘一出家后的书法刻意收敛了锋芒，摒去了峥嵘圭角，呈现出枯寂孤清的禅意。弘一书法主要不再是艺术的表达，而是宗教的修行。这无形中便拉开了它与普通艺术爱好者的审美距离。应该说单纯从技法的角度审视，弘一体确实并无太多"看点"，这也是它在书法技巧学习上不宜被广泛推广的重要原因。随着时间的推移，民国时期的书家如康有为、吴昌硕、沈曾植、鲁迅、于右任、李瑞清、沈尹默、白蕉等人，逐渐被纳入了书法取法的视野，但大家对弘一书法却始终是高山仰止、"敬而远之"的，很少有人追模其书法。这也是我们要特别强调的，从实践的层面看，"弘一体"技法色彩较弱，不便被广泛学习（我们对弘一书法的认识和评价，不应单纯从书法本体的角度出发，否则便会产生认识上的错位）。同时也应该看到，由于弘一法师早年在政治上服膺于康有为，故其书法在总体上带有较强的碑学色彩。加之他经历了后碑学时期艺术观念的洗礼，所以其书法虽个性突出，但仍脱离不了碑帖交融的时代大环境。若仅从艺术成就上看，其书法并不能和康有为、吴昌硕等人相比肩。另，为了对弘一法师书法艺术成就有一个更加全面和准确的定位，本书在撰写过程中特别把弘一出家前的书法进行了系统梳理，尤

其是对弘一在书信中的书写面貌进行了专门分析（这是以往研究中较为薄弱的一点），以便向读者呈现一个全面、客观的弘一法师。还有一点需要注意，清人阮元在《北碑南帖论》中有句名言："短笺长卷，意态挥洒，则帖擅其长。界格方严，法书深刻，则碑据其胜。"也就是说，不同用途的书作会采用不同书体。弘一法师在写信和写经时的书体往往就有行书和楷书的差异，这种差异在弘一晚年越来越变得模糊起来。弘一出家前后直至辞世这近三十年的信札书风变化，正见证了他从一个在俗名士到得道高僧的身份转变。对于这个身份转变，以往我们有很多习惯性的认识是不客观的，如很多人认为，弘一出家便意味着其与家国理想的告别，误以为法师是遁世名山，晨钟暮鼓，过上了化缘为生、古佛青灯的生活。我们研究发现，法师虽身在佛门，却始终未忘国忧，他以出家人的身份行在家人之事，时常参与公共慈善事业。另，除了刻意切断与家人之间的书信联系外，他并未疏于和学生及朋友的联系。特别是刘质平，由于二人建立了情同父子般的关系，所以弘一入山后的几十年，其一切生活费用均由刘质平供给，从未间断。这让我们对弘一出家的原因有了进一步的认识。1942年，他临终前用"悲欣交集"四个字做了人生的最后总结，从其枯瘦颤动的笔触中，我们看到了大师纠结而缠绕的一生。

最后，本书第四章及文末附录弘一法师年表系杭州许建一兄撰写，在此特别声明并表示感谢。许兄为此书的撰写提供了大量珍贵材料，为了确保材料的真实有效，他还曾专门赴各处进行了实地考察，为本书的撰写付出良多，在此对他的辛勤付出表示衷心感谢！同时，本书在写作过程中参考了大量相关著述，在文末一一加以注明，若有疏漏或不当之处，敬请方家批评指正！

郑付忠于金陵

2020年11月1日

图书在版编目（CIP）数据

中国现代书法大家·弘一法师卷 / 郑付忠，许建一著.—
北京：北京师范大学出版社，2023.4
ISBN 978-7-303-27309-6

Ⅰ.①中… Ⅱ.①郑… ②许… Ⅲ.①汉字—法书—作
品集—中国—现代 Ⅳ.①J292.28

中国版本图书馆CIP数据核字（2021）第200837号

图书意见反馈：gaozhifk@bnupg.com　　010-58805079
营　销　中　心　电　话　　010-58807651
北师大出版社高等教育分社微信公众号　　新外大街拾玖号

ZHONGGUO XIANDAI SHUFA DAJIA HONGYI FASHI JUAN
出版发行：北京师范大学出版社 www.bnup.com.cn
　　　　　北京市西城区新街口外大街12-3号
　　　　　邮政编码：100088
印　　刷：北京盛通印刷股份有限公司
经　　销：全国新华书店
开　　本：710 mm × 1000 mm　1/16
印　　张：20.75
字　　数：470千字
版　　次：2023年4月第1版
印　　次：2023年4月第1次印刷
定　　价：88.00元

策划编辑：卫兵　王强　王亮　　责任编辑：王强　王亮
美术编辑：李向昕　　　　　　　装帧设计：李向昕
责任校对：段立超　　　　　　　责任印制：马　洁